Sigmar Polke Fenster - Windows Grossmünster Zürich

Sigmar Polkes Beziehung zur Schweiz geht zurück bis in die späten 6oer-Jahre. Er hat hier oft ausgestellt und viele langjährige Freundschaften gepflegt. Die Grossmünsterfenster symbolisieren auch seine Verbundenheit zu Zürich. Als er am 29. April 2010, wenige Wochen vor seinem Tod, den Roswitha-Haftmann-Preis im Kunsthaus Zürich hätte in Empfang nehmen sollen, schickte er einen schriftlichen Gruss mit der Bitte, eine alte Sage vorlesen zu lassen, da er ausserstande war zu reisen. Die folgende Geschichte bezieht sich in mancherlei Hinsicht auf das Medaillon im Elija-Fenster.

Die Weisen, ihr Andenken sei zum Segen! haben erzählt: Es war einmal ein sehr armer Mann, der fünf Kinder und ein Weib hatte. Eines Tages geschah es, dass er von sehr grosser Not war und nicht Erwerb noch Nahrung hatte. Da sprach sein Weib zu ihm: Auf! Gehe auf den Markt, vielleicht fügt dir der Heilige, gebenedeit sei er! einen Erwerb zu, dass wir nicht im Hunger sterben. Wohin, versetzte er, soll ich gehen? Ich habe keinen Verwandten und keinen Freund, mir aus dieser Not zu helfen, nur das Erbarmen des Himmels. Das Weib schwieg. Die Kinder hungerten, weinten und schrien. Das Weib sprach abermals zu ihm: Geh auf den Markt, damit du nicht den Tod der Kinder siehst. Wie kann ich hinausgehen, versetzte er, ich bin nackt. Das Weib hatte ein zerrissenes Kleid, sie gab es ihrem Mann, sich damit zu bedecken.

So ging er auf die Strasse und stand starr und wusste nicht, wohin er gehen sollte. Er weinte und hob seine Augen auf gen Himmel und sprach: Herr der Welten! Du weisst, dass ich keinen Menschen habe, dem ich meine Armut und Dürftigkeit klagen könnte, damit er sich über mich erbarme, weder einen Bruder noch einen Verwandten, noch einen Freund, aber meine Kinder sind klein und schreien vor Hunger: Erweis an uns deine Liebe, o Gott, und erbarme dich unser. Oder nimm uns in deiner Barmherzigkeit dahin, damit wir Ruhe haben von unserem Leide.

Sein Hilferuf stieg zu Gott empor, und siehe, Elia, sein Andenken sei zum Segen! kam zu ihm und sprach zu ihm: Was ist dir und warum weinst du? Er erzählte ihm sein Schicksal und sein Mühsal. Elia sprach zu ihm: Eile, gehe mit mir und weine nicht! Er unterhielt sich mit ihm und sprach zu ihm: Sei nicht bekümmert, nimm mich und verkaufe mich auf dem Markte und nimm meinen Kaufpreis und lebe davon! Wie kann ich dich verkaufen, mein Herr, versetzte der Arme, die Leute wissen ja, dass ich keinen Sklaven habe. Ich bin in Furcht, dass man sagen wird, ich sei der Sklave und du mein Herr? Elia, sein Andenken sei zum Segen! sprach zu ihm: Fürchte dich nicht, erfülle mein Gebot, wenn du mich verkauft hast, so gib mir einen Sus.

Er tat so und führte ihn auf den Markt. Alle, die ihn sahen, dachten, dass der arme Mann der Sklave sei und Elia, sein Andenken sei zum Segen! sein Herr, bis sie fragten und er sprach: Er ist mein Herr, und ich bin sein Sklave.

Da ging einer von den Fürsten des Königs vorüber, er sah ihn und es schien ihm gut in seinen Augen, ihn für den König zu kaufen. Er stelle sich hin, und man rief öffentlich über ihn aus bis zu 80 Denaren. Elia, sein Andenken sei zum Segen! sprach zu ihm: Verkaufe mich diesem Fürsten, nimm nicht mehr für mich. Er tat so. Er nahm vom Fürsten die 80 Denaren und gab dem Elia, sein Andenken sei zum Segen! einen davon, den er ihm aber wie-

der zurückgab mit den Worten: Nimm und lebe davon, du und die Leute deines Hauses, nicht möge dich Mangel und Armut treffen durch dein ganzes Leben! Elia, sein Andenken sei zum Segen! ging mit dem Fürsten. Der Mann aber kehrte nach seinem Haus zurück und fand sein Weib und seine Kinder verschmachtet vor Hunger. Er setzte ihnen Brot und Wein vor, und sie assen und sättigten sich und liessen übrig. Sein Weib befragte ihn, und er erzählte ihr alles, was ihm begegnet war. Sie sprach zu ihm: Du hast meinen Rat befolgt, und es ist dir geglückt, denn wenn du dich träge gezeigt hättest, wären wir alle gestorben.

Von diesem Tag ab und weiter segnete der Ewige das Haus des Mannes, und er wurde über die Massen reich und sah keinen Mangel und keine Not mehr während seines Lebens, ebenso nicht seine Kinder nach ihm.

Der Fürst brachte Elia, sein Andenken sei zum Segen! vor den König. Dieser hatte in seinem Herzen den Plan, einen grossen Palast ausserhalb der Stadt zu bauen und kaufte viele Sklaven, um Steine zu brechen und Holz zu fällen und den Bedarf für den Bau vorzubereiten. Er fragte den Elia, sein Andenken sei zum Segen! und sprach zu ihm: Was ist dein Geschäft? Ich bin ein Werkmeister, erwiderte Elia, und erfahren im Kunstbauwerk. Da freute sich der König sehr und sprach zu ihm: Mein Wunsch ist, dass du mir einen grossen Palast ausserhalb der Stadt baust, seine Formen und Masse sollen so und so sein. Elia versetzte: Ich werde nach deinem Worten tun. Der König sprach: Ich will, dass du den Bau beschleunigst, und in sechs Monaten fertig stellst. Dann sollst du frei sein, und ich werde dir Gnade erweisen. Befiehl deinen Sklaven, versetzte Elia, sein Andenken sei zum Segen!, dass sie alle Bedürfnisse zum Bau vorbereiten. Der König tat so.

Und es geschah in der Nacht, da erhob sich Elia, sein Andenken sei zum Segen! und betete zum Ewigen und bat ihn, den Palast in einem Augenblick nach Wunsch des Königs erbauen zu können? Und das ganze Werk war vollendet, bevor der Morgen anbrach. Elia, sein Andenken sei zum Segen! ging seines Weges. Es wurde dem König gemeldet, und er ging, um den Palast zu sehen, und er gefiel in seinen Augen, er freute sich sehr und staunte sehr über diese Sache. Elia wurde gesucht, wurde aber nicht gefunden. Da dachte er, dass er ein Engel sei.

Elia aber ging dahin, bis ihm der Mann begegnete, der ihn verkauft hatte. Dieser fragte ihn also: Was hast du bei dem Fürsten getan? Er antwortete: Ich tat, was er von mir verlangte, ich habe meinem Worte nicht zuwidergehandelt. Ich wollte nicht, dass er sein Geld einbüsse. So habe ich ihm einen Palast gebaut, der tausendmal mehr wert ist als sein Geld.

Der Mann segnete ihn und sprach zu ihm: Du hast mich am Leben erhalten. Elia, sein Andenken sei zum Segen! aber sprach zu ihm: Spende Ruhm dem Schöpfer, der dir diese Gnade erwiesen hat.

Die Sagen der Juden, gesammelt und bearbeitet von Micha Josef bin Gorion, Frankfurt am Main, Ruetten und Loening, 1913.

Diese Geschichte ergänzte Sigmar Polke um folgende Anmerkung: «Sich selber zu verkaufen gilt in allen orientalischen Religionen als ein Beweis heroischster Nächstenliebe: Der Buddha tut es, und diese uralte Erzählung ist bis heute noch lebendig. Bei den Juden ist es der Prophet Elia, der sich verkauft, bei den Muslimen Al-Chadir, und die Christen haben zwei Legendenträger: den heiligen Petrus Teleonarius und Gregorius Magnus.» English: see p. 206.

Sigmar Polke
Fenster - Windows
Grossmünster Zürich

Parkett Publishers | Grossmünster Zürich

Inhalt | Contents

Vorwort *Claude Lambert*

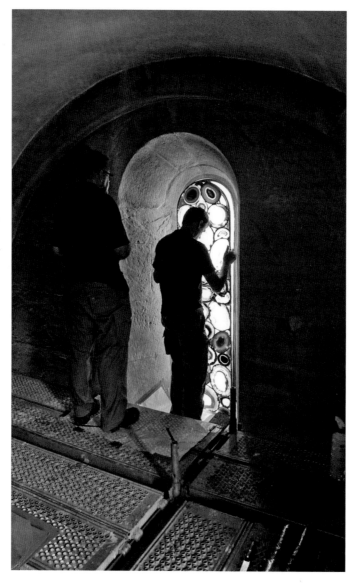

Montage eines Achatfensters, 2009 / Installation of an agate window

Während einer Reise ins Burgund mit dem damaligen Grossmünsterpfarrer, Werner Gysel, besuchte eine Gruppe Ehemaliger des Jugendtreffs der Grossmünstergemeinde im Herbst 1994 die Kathedrale Saint-Cyr-et-Sainte-Juliette in Nevers. Dort wurden seit den 70er-Jahren Künstler wie beispielsweise Gottfried Honegger oder Markus Lüpertz damit beauftragt, die 1944 zerstörten, seither durch eine Notverglasung ersetzten Glasfenster zu erneuern. Da kam die Idee auf, auch im Grossmünster von einem zeitgenössischen Künstler neue Fenster gestalten zu lassen. So schnell wie unser Wunsch entstanden war, fiel er danach wieder in einen Dornröschenschlaf – vergessen ging er aber nie.

Im November 2003 gelangten die Initianten (Ulrich Gerster, Regine Helbling, Claude Lambert) an die Kirchenpflege Grossmünster mit dem Vorschlag, die Möglichkeiten für eine Gestaltung neuer Kirchenfenster zu prüfen. Aufgrund einer Machbarkeitsstudie und dank einem grosszügigen Legat von Frau Elsi Meyer, einem Mitglied unserer Kirchgemeinde, konnte im Februar 2004 die Projektplanung beginnen. Nach Absprachen mit der Denkmalpflege und dem Hochbauamt des Kantons Zürich beschloss die Kirchenpflege im März 2005, einen Projektwettbewerb zu veranstalten.

Mit der Durchführung des Wettbewerbs wurde eine Jury bestehend aus Peter Baumgartner (Kantonale Denkmalpflege, mit beratender Stimme), Stefan Bitterli (Kantonsbaumeister), Jacqueline Burckhardt (Kunsthistorikerin und Publizistin, Zürich), Hans Danuser (Künstler, Zürich), Ulrich Gerster, (Jurysekretär, Kunsthistoriker, Zürich, mit beratender Stimme), Claude Lambert (Präsident der Kirchenpflege ad interim und Vorsitzender der Jury), Käthi La Roche (Pfarrerin Grossmünster), Cécile Wick (Künstlerin, Zürich) und Beat Wismer (damals Aargauer Kunsthaus, Aarau, heute Museum Kunstpalast, Düsseldorf) betraut. Die Wettbewerbsaufgabe bestand darin, alle Fenster der Arkadenzone (das heisst die ebenerdigen Fenster) des Kirchenschiffs, mit Ausnahme der beiden zentralen Fenster der Westwand, neu zu gestalten. Die Wettbewerbsjury lud im Mai 2005 Silvie Defraoui, Olafur Eliasson, Katharina Grosse, Sigmar Polke und Christoph Rütimann ein, ihre Entwürfe einzureichen. Aus den zwei Jurierungsrunden im November 2005 und März 2006 ging das Projekt von Sigmar Polke siegreich hervor; glücklicherweise und dank dem nötigen Wagemut ist die Kirchenpflege der Empfehlung der Jury gefolgt und beschloss die Ausführung des Projekts.

Der Fensterzyklus von Sigmar Polke besticht durch seine Vielschichtigkeit in thematischer und formaler Hinsicht. Er legt eine Bewegung in den Kirchenraum, die von Westen nach Osten führt: von den Steinschnitten als erdgeschichtliche Naturbilder, über die Präfigurationen Christi zum Christuskind von Augusto Giacometti im Chor – vom verdunkelten Westen zur strahlenden Farbigkeit und Helligkeit des Morgens im Osten. Die Auseinandersetzung mit der christlichen Bildsprache und deren künstlerische Überführung in die Gegenwart wie auch die historische und ästhetische Auseinandersetzung mit dem Kirchenraum sind Sigmar Polke hervorragend gelungen. Bei der Betrachtung seiner Fenster können wir uns der zurückhaltenden Schönheit, der intensiven Farbigkeit und der starken Bildersprache der figurativen und der Achat-Fenster nicht entziehen.

9

Warum brauchte es neue Kirchenfenster im Grossmünster? Wieso in der Kirche Zwinglis, die seit dem Bildersturm durch ihre Kargheit und Nüchternheit geprägt ist? Da das Projekt von Anfang an von einer befreienden Zweckungebundenheit getragen war, mussten wir uns mit diesen Fragen auseinandersetzen. Altäre, Bilder, Skulpturen, Orgel – alles, was der Kirche äusserlichen Glanz verlieh und vom Hören des Wortes Gottes ablenkte, liess Zwingli aus der Kirche entfernen. Die Bilderfrage stand jedoch nicht im Zentrum von Zwinglis reformatorischem Anliegen. Viel wesentlicher war für ihn die Neuordnung des christlichen Lebens. Die Ablehnung der Heiligenverehrung erschien ihm wichtiger als die Ablehnung der Bilder. Für Zwingli kam es auf die Beziehung an, mit welcher der Mensch dem Bild gegenübertritt. So durften Kirchenfenster bestehen bleiben, da sie nicht angebetet wurden. Auch Karl der Grosse sitzt bis heute am Grossmünsterturm, weil niemand auf die Idee kam, ihn zu verehren.[1]

Die Absicht, im Grossmünster von einem Künstler gestaltete Fenster einzubauen, ist nicht neu. Bereits Mitte des 19. Jahrhunderts wurden im Chor Fenster des Nürnberger Glaskünstlers Georg Kellner aus der Zürcher Werkstatt von Johann Jakob Röttinger eingesetzt. Sie wurden allerdings in den 30er-Jahren des letzten Jahrhunderts aus dem Chor entfernt und in Teilen an die Westwand unter die Empore versetzt. Damals liess die Kirchenpflege die Chorfenster durch Augusto Giacometti neu erstellen. So wie die Giacometti-Scheiben sollen auch die von Sigmar Polke gestalteten Fenster nicht Gegenstand einer Bilder- oder Heiligenverehrung sein, sondern zum Ausdruck bringen, dass wir das Erbe Zwinglis nicht im Sinne einer falsch verstandenen Bilderfeindlichkeit pflegen.

Die Kirchenpflege bestellte im Frühjahr 2006 eine Fenster-Kommission (Jacqueline Burckhardt, Ulrich Gerster, Regine Helbling, Claude Lambert, Käthi La Roche), die die Produktions- und Einbauphase der Fenster begleiten sollte. Unterstützt wurde sie dabei auch von Bice Curiger, die zusammen mit Jacqueline Burckhardt dafür sorgte, dass der Faden zwischen dem Grossmünster in Zürich und dem Künstler in Köln nie abriss.

Sigmar Polke beauftragte im Herbst 2006 die Firma Glas Mäder aus Zürich, seine Entwürfe mit einer teilweise neuartigen Kombination von althergebrachten Techniken umzusetzen. Nach ersten Vorarbeiten für die Fenster aus Achatschnitten, kam es im März 2007 zur probeweisen Montierung eines ersten kleinen Achat-Fensters im Grossmünster. Das Ergebnis überzeugte alle, und es konnte weitergearbeitet werden. Nach der Fertigstellung des letzten Achatfensters im Frühsommer 2008 wurde mit der Herstellung der figurativen Fenster begonnen. Der Einbau der Fenster erfolgte im August und September 2009 – teilweise parallel zur Fertigstellung des letzten figurativen Fensters. Peter Muggler, Inhaber der Firma Glas Mäder, hat dieses Projekt mit grossem unternehmerischem Einsatz und Risiko unterstützt. Urs Rickenbach, Leiter der künstlerischen Abteilung und der Glasmalereiwerkstatt, sowie sein Team (Leila El Ansari, Servais Grivel, Benedikta Mauchle, Björn Prüm, Olivia Ritler, Dani Tsiapis) haben Sigmar Polkes komplexe Entwürfe mit experimentellem und erfinderischem Geist umgesetzt und dabei Einmaliges geleistet.

Im Oktober 2009 wurden die neuen Kirchenfenster in einem feierlichen Festgottesdienst der Öffentlichkeit übergeben. Schon damals war Sigmar Polke von seiner Krankheit gezeichnet. Seine Teilnahme an der Einweihungsfeier war deshalb lange fraglich. Umso mehr freuten wir uns darüber, dass er ein paar Tage vor dem Einweihungsgottesdienst nach Zürich reiste. Im kleinen Rahmen konnte er zum ersten Mal seine Fenster im für das Publikum geschlossenen Grossmünster sehen. Das war für uns alle ein eindrückliches und bewegendes Erlebnis. Gross war auch die Freude, als er am Sonntag, unerkannt und erst kurz vor Beginn des Festgottesdienstes, in die Kirche kam, um an der Feier selber teilzunehmen, und danach mit uns zusammen bis in den Abend hinein ein unbeschwertes Fest zu feiern. Wir sind dankbar, dass es ihm vergönnt war, sein Werk im Grossmünster noch zu erleben. Danach verfolgte er mit grossem Interesse aus der Ferne, wie wir an diesem Buch arbeiteten. Wir konnten ihm die Texte und Bilder zur Lektüre und Betrachtung zusenden, und er freute sich über die bevorstehende Publikation. Am 10. Juni 2010 erlag Sigmar Polke seiner Krankheit.

An dieser Stelle möchte ich auch im Namen der Kirchenpflege und der Kirchgemeinde Grossmünster Sigmar Polke danken. Interessiert, intelligent und feinsinnig ging er auf die an ihn gestellte Aufgabe ein, nicht ohne eine Prise Schalk und Witz. Er war sich offensichtlich der Chancen und Risiken bewusst, die mit der Arbeit mit und für eine Kirchgemeinde verbunden waren. Er respektierte, dass unterschiedliche Ansprüche und Erwartungen verschiedener Gruppierungen und Behörden berücksichtigt werden mussten, und wusste um die beschränkten finanziellen Ressourcen. Immer wieder blitzte auf, dass er von der Aufgabe, neue Kirchenfenster im Grossmünster zu gestalten, fasziniert war, ihr aber auch mit einer gehörigen Portion Respekt gegenüberstand. Er hat uns mit seinem unermüdlichen Einsatz und seiner enormen Schaffenskraft dieses Werk vermacht, das uns täglich von Neuem überrascht und fasziniert und das hoffentlich noch viele Generationen nach uns in seinen Bann ziehen wird. Mit der Publikation dieses Buches wollen wir unsere tief empfundene Dankbarkeit gegenüber dem Künstler zum Ausdruck bringen.

Herzlich danken möchte ich auch allen, die sich mutig auf dieses Projekt eingelassen und zu seinem Gelingen in irgendeiner Form beigetragen haben. Es ist nicht selbstverständlich, und das Glück und der Zufall mögen uns manchmal geholfen haben, dass unter den Augen einer breiten Öffentlichkeit, in einem Umfeld geprägt von sehr unterschiedlichen Anspruchshaltungen und Vorstellungen, ein Projekt von solchem Ausmass ohne grössere Schwierigkeiten verwirklicht werden konnte. Es bleibt uns ein Werk, an welchem wir und unsere Nachkommen sich freuen.

1 «Wir habend zwen groß Karolos gehebt: eynen imm Großen Münster; den hatt man wie ander götzen vereret, und darumb hatt man den dennen ton, den andren in dem einen kilchturm; den eeret nieman; den hatt man lassen ston, und bringt gantz und gar ghein ergernus. Merk aber: Sobald man sich an dem ouch vergon wurde mit abgöttry, so wurd man inn ouch denen tun.» Zitiert nach: Margarete Stirm, *Die Bilderfrage in der Reformation*, Gütersloher Verlagshaus, Heidelberg 1977 (Quellen und Forschungen zur Reformationsgeschichte, Bd. XLV), S. 148.

Foreword *Claude Lambert*

In the autumn of 1994, during a trip to Burgundy with the then pastor of the Grossmünster, Werner Gysel, former members of the Grossmünster *Jugendtreff* visited the Saint-Cyr-et-Sainte-Juliette Cathedral in Nevers, where, since the 1970s, artists including Gottfried Honegger and Markus Lüpertz have created new windows to replace the provisional ones installed after the destruction of 1944. At the time, the idea was born of asking a contemporary artist to design new windows for the Grossmünster. The wish, once expressed, was soon set aside—but never forgotten.

In November 2003, the initiators (Ulrich Gerster, Regine Helbling, Claude Lambert) asked the Grossmünster Church Committee to consider exploring the possibilities for new windows. On the basis of a feasibility study and a generous bequest from the late Elsi Meyer, member of our congregation, project planning started in February 2004. In March 2005, following consultation with the Zürich Canton offices of historic monuments, the Church Committee decided to hold a competition for the project.

The jury appointed to conduct the competition consisted of Peter Baumgartner (Canton Historic Monuments Office, advisory capacity), Stefan Bitterli (Director of Canton Civil Engineering Office), Jacqueline Burckhardt (art historian and publicist, Zürich), Hans Danuser (artist, Zürich), Ulrich Gerster, (jury secretary, art historian, Zürich, advisory capacity), Claude Lambert (interim president of the Grossmünster Church Committee and chairman of the jury), Käthi La Roche (Pastor, Grossmünster), Cécile Wick (artist, Zürich) and Beat Wismer (former Director of Aargauer Kunsthaus, Aarau, now Museum Kunstpalast, Düsseldorf). The competition brief set the task to provide new designs for all of the windows in the ambulatories of the nave (ground level) with the exception of the two central windows in the west wall. In May 2005, the jury invited Silvie Defraoui, Olafur Eliasson, Katharina Grosse, Sigmar Polke, and Christoph Rütimann to submit proposals. After two rounds of judging in November 2005 and March 2006, the jury declared Sigmar Polke's project the winner. Fortunately, the Church Committee had the courage to accept the jury's recommendation and commissioned the works to be carried out.

Sigmar Polke's cycle of windows captivates the beholder with its thematic and formal richness. It brings a dynamic into the space that moves from west to east: from the stone slices as natural images of Earth's history, to the prefigurations of Christ, to the infant Jesus by Augusto Giacometti in the choir; from the darkened west to the radiant color and brightness of the morning in the east. Sigmar Polke has successfully engaged both with Christian iconography and its translation into contemporary art, and with the historical and aesthetic character of the church itself. Looking at his windows, it is impossible not to be captivated by their subtle beauty, their intense colors, and the strong visual idiom of both the agate designs and the figurative motifs.

Why new windows for the Grossmünster? Why in Zwingli's church, which since the iconoclasm of the Reformation has been characterized by its bareness and understatement? As the project was marked from the outset by a liberating absence of specific necessity, these were questions we had to address. Altars, pictures, sculptures, organs—Zwingli had everything removed from the church that lent it decorative splendor and distracted churchgoers from the word of God. But religious images were not Zwingli's main concern. For him, the crucial issue was a revitalization of Christian life, which meant that a rejection of the veneration of saints had priority over a rejection of images. What mattered to Zwingli was the attitude with which a person approaches such an image. Church windows were left in place because they are not objects of worship. Charlemagne, too, still sits on the tower, as no one would have thought of bowing down to him.[1]

The idea of installing artist-designed windows in the Grossmünster is not new. In the mid-nineteenth century, windows by the Nuremberg artist Georg Kellner produced in Zürich by Johann Jakob Röttinger were fitted in the choir. In the 1930s, they were then removed from the choir and parts of them reinstalled on the west wall under the gallery. At this time, the Church Committee had the chancel windows redesigned by Augusto Giacometti. His windows, like those designed by Sigmar Polke are not intended as objects of worship, but as an expression of furthering Zwingli's legacy without any misconceived hostility to images.

In the spring of 2006, the Church Committee appointed a windows commission (Jacqueline Burckhardt, Ulrich Gerster, Regine Helbling, Claude Lambert, Käthi La Roche) to supervise the production and installation of the windows. The commission received support from Bice Curiger, who, together with Jacqueline Burckhardt, acted as a liaison between Zürich and the artist in Cologne.

In the autumn of 2006, Sigmar Polke commissioned the Zürich company of Glas Mäder to execute his designs, in some cases requiring the development of new techniques. After preliminary work on the agate windows, a first small agate window was installed in the Grossmünster in March 2007. Everyone was convinced by the result, and work went ahead. On completion of the last agate window in the early summer of 2008, work began on the figurative windows. They were installed in August and September 2009, while the last window was still in production. Peter Muggler, proprietor of Glas

Mäder, embraced this project with great entrepreneurial commitment despite the considerable risks. Urs Rickenbach, director of the company's artistic department and glass-painting workshop, and his team (Leila El Ansari, Servais Grivel, Benedikta Mauchle, Björn Prüm, Olivia Ritler, Dani Tsiapis) carried out Sigmar Polke's complex designs in an experimental and inventive spirit, accomplishing unique results.

In October 2009, the new church windows were officially inaugurated in a celebratory service. By then, Sigmar Polke's health was already failing and for a long time there was some uncertainty as to whether he would be able to attend the inauguration. So when he did come to Zürich a few days before the inaugural service, we could not have been more delighted. He was able to view his windows, finished and installed, for the very first time, in the company of a small group while the church was still closed to the public. It was a moving and unforgettable experience for all of us. We were also delighted when he quietly slipped into the church, unrecognized, just before the service began, to attend the inauguration himself, and then joined us for a relaxed and convivial celebration that continued into the evening. We are grateful that he was able to see his work at the Grossmünster completed. Later, from a distance, he continued to take a keen interest in the preparation of this book. We were able to send him the texts and images for his approval, and he was looking forward to the forthcoming publication. Sigmar Polke finally succumbed to his illness on 10 June 2010.

I would like to take this opportunity to thank Sigmar Polke in the name of the Church Committee and the congregation of the Grossmünster. He approached the challenge with interest, intelligence and sensitivity, and with a touch of wit and humor. He was clearly aware of the opportunities and the pitfalls of working for a church congregation. He respected the fact that different groups and official authorities would have different demands and expectations, and he was aware of the financial limitations involved. Time and again, there were glimpses of both the fascination and respect that he felt for the task of designing new windows for the Grossmünster. Through his tireless efforts and his enormous creative energy, he has left us a work that each day surprises and inspires us anew, and which we hope will continue to enthrall many generations to come. The publication of this book is intended as an expression of the profound gratitude we feel towards the artist.

I would also like to extend my heartfelt thanks to all those who boldly and willingly became involved in this project and contributed to its success. This is by no means to be taken for granted. Good fortune and happenstance surely played their part in ensuring the successful execution of such a large-scale project subject to public scrutiny. No major difficulties or incidents have stood in the way of bringing together highly divergent ideas and expectations. We are left with a work to be enjoyed by us and by those who come after us.

Translation: Nicholas Grindell

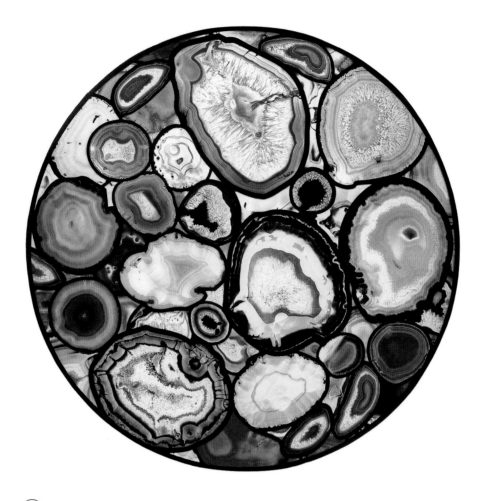

(s XI) Sigmar Polke, Achatfenster / Agate window

1 "We had two large statues of Charlemagne. One inside the Grossmünster that people worshiped like other idols, which is why it was dest-
 royed. The other, in the church tower, is worshiped by no one, and this one we let stand, as it causes no trouble at all. Note however: if people
 begin committing idolatry with this one, it too will be destroyed." Original Zwingli quotation from: Margarete Stirm, *Die Bilderfrage in
 der Reformation* (Heidelberg: Gütersloher Verlagshaus, 1977, Quellen und Forschungen zur Reformationsgeschichte, vol. XLV), p. 148.

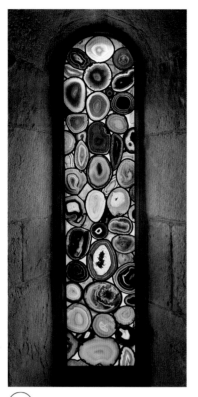

n VII Achatfenster / Agate window

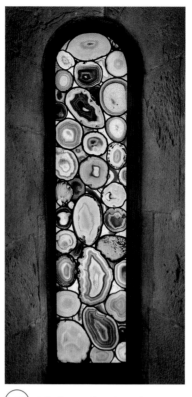

n VI Achatfenster / Agate window

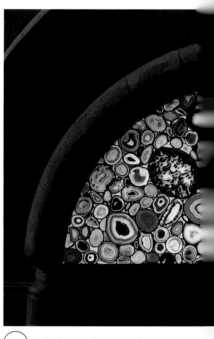

n V Achatfenster / Agate window

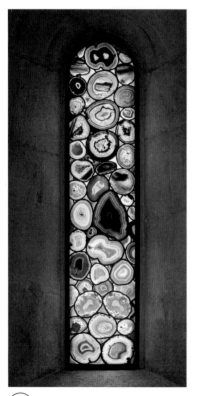

s XIV Achatfenster / Agate window

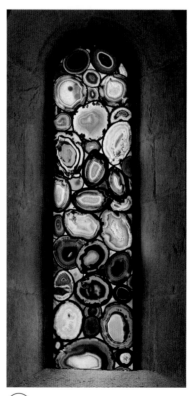

s XIII Achatfenster / Agate window

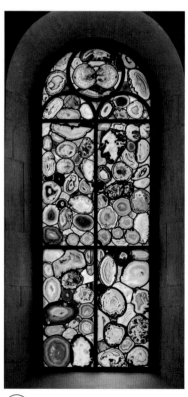

s XII Achatfenster / Agate window

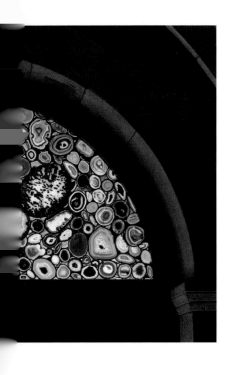

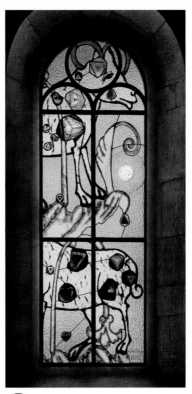

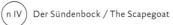

(n IV) Der Sündenbock / The Scapegoat

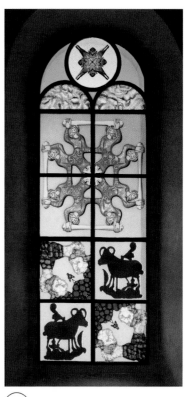

(n III) Isaaks Opferung / Isaac's Sacrifice

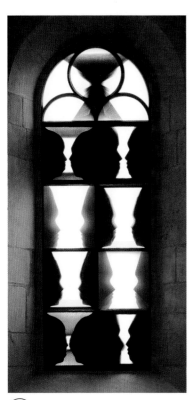

(s X) Der Menschensohn / The Son of Man

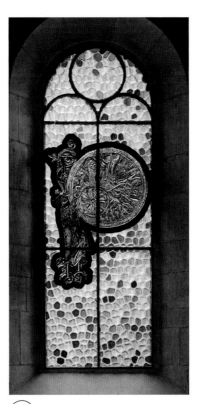

(s IX) Elijas Himmelfahrt / The Ascension of Elijah

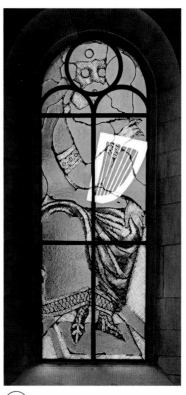

(s VIII) König David / King David

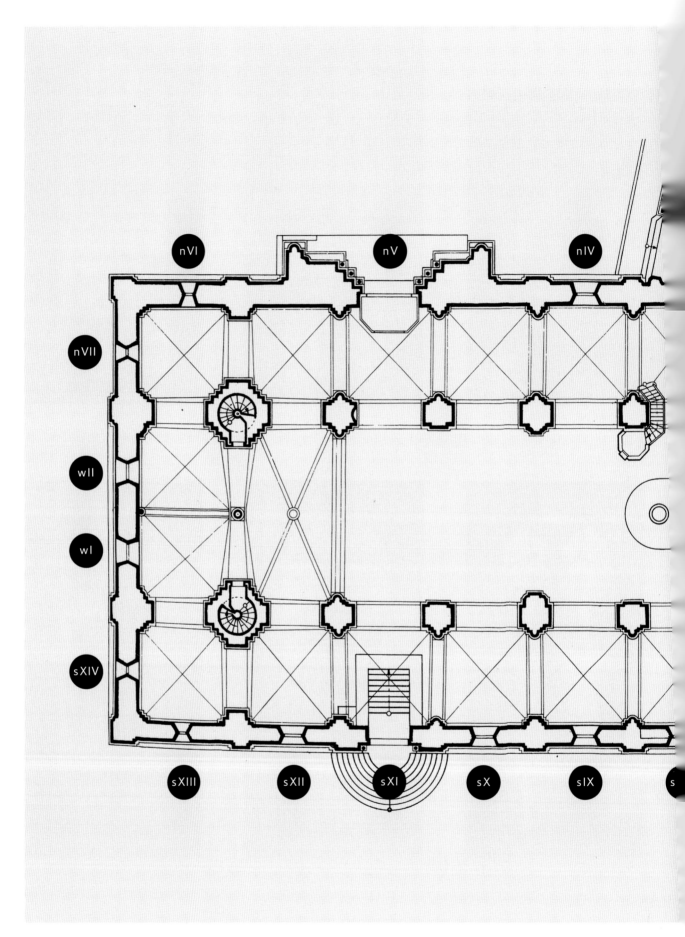

18

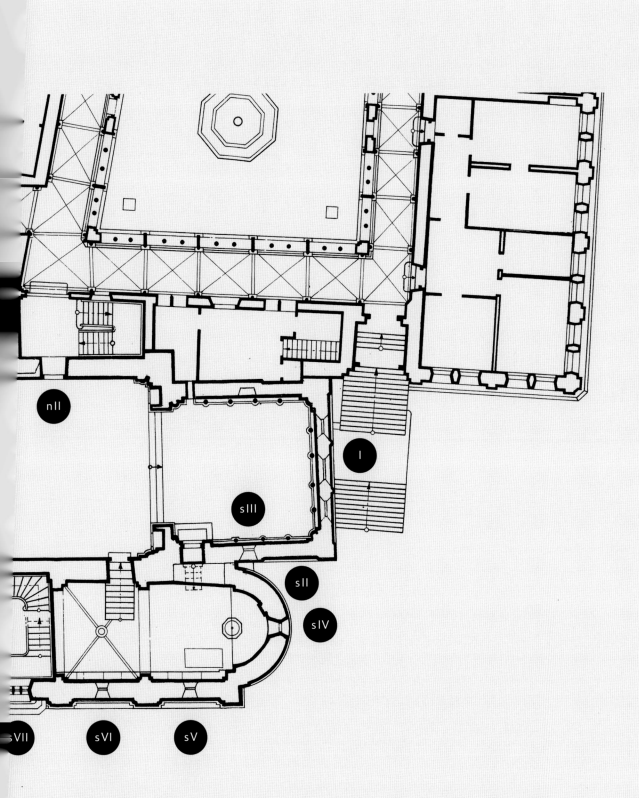

Grundriss / Floor Plan

Das Grossmünster, seine Geschichte und seine Fenster
Ein Streifzug durch zwölf Jahrhunderte
Ulrich Gerster und Regine Helbling

«Warum nicht Felix und Regula?» Die Frage, kurz nach Einsetzung der Polke-Fenster im Grossmünster gestellt, überraschte uns. Niemand von den Projektverantwortlichen war auf den Gedanken gekommen, die Stadtzürcher Heiligen als Thema für den Kirchenfenster-Wettbewerb vorzugeben. Dabei wären wir in guter Gesellschaft gewesen. Hatte doch Neo Rauch für die Elisabeth-Kapelle im Naumburger Dom Episoden aus dem Leben der Heiligen in drei Fenstern dargestellt. Ein solches Vorgehen ist aber wohl eher in katholischen Kirchen üblich. Im Protestantismus sind die mittelalterlichen Schutzpatrone in einem Gotteshaus eigentlich kein Thema mehr. Dabei ist die Bedeutung von Felix und Regula für die Stadt Zürich und ihre Kirchen kaum zu überschätzen. Und mindestens in Bezug auf das Grossmünster hat mit ihnen alles begonnen.

In Legenden

Nach der Legende, der *Passio*, deren älteste noch existierende Niederschrift aus dem ausgehenden 8. Jahrhundert stammt[1], gehörten Felix und Regula zur Thebäischen Legion. Wegen ihres christlichen Glaubens waren ihre Angehörigen, von den Römern verfolgt, ins Wallis geflüchtet. Ihr Anführer, der heilige Mauritius, riet dem Geschwisterpaar Felix und Regula, vor den grausamen Schergen des «gottlosesten Maximians» zu fliehen und Richtung Zürich zu ziehen. «Durch eine wüste, öde Gegend, die Glarus heisst, kamen sie zum Ausgang eines Sees und des Flusses Limmat, der nahe beim Kastell Turicum gelegen ist, wo sie ihre Hütten aufschlugen und dem Herrn treu und fromm ergeben anhingen, indem sie Tag und Nacht in Fasten, Nachtwachen, Gebeten und im Wort Gottes verharrten.» Die Römer kamen, worauf sie sich selber zu erkennen gaben: «Meine liebste Schwester, siehe, jetzt ist die angenehme Zeit, siehe, jetzt ist der Tag des Heils angebrochen. Kommt, wir wollen uns den Schergen zeigen und das Martyrium empfangen [...].» Felix und Regula wurden von Decius, dem Anführer der Römer, aufgefordert, den Göttern Merkur und Jupiter zu opfern, was sie mit aller Konsequenz verweigerten. In der Folge erlitten sie freudig die grausamsten Foltern, wurden auf glühende Eisenräder geflochten, in siedendes Pech geworfen und mussten kochendes Blei trinken, bis ihnen schliesslich am Ufer der Limmat, wo heute die Wasserkirche steht, auf dem Richtblock die Köpfe abgeschlagen wurden. «Es namen deren

20

seligste Leiber ihre Häupter in ihre Hände und trugen sie vom Ufer des Flusses Limmat, wo sie das Martyrium empfangen hatten, 40 dextri gegen jenen Hügel hin. Es ist aber jener Ort, wo die Heiligen mit grosser Zierde ruhen und wo seit alters viele Blinde und Lahme zum Ruhm Gottes und zur Ehre der Heiligen geheilt worden sind, 200 dextri vom Kastell Turicum entfernt.»[2] Dieser Ort, wo der Legende nach Felix und Regula begraben lagen, wurde zu einem Wallfahrtsort.

Da das Grossmünster im Gegensatz zum benachbarten Fraumünster, das von Ludwig dem Deutschen 853 als Frauenkloster für seine Töchter errichtet wurde, über keine Gründungsurkunde verfügte, musste ein zweites legendäres Ereignis aushelfen, das am besten noch vor Ludwig dem Deutschen anzusiedeln war. So kam Karl der Grosse, Grossvater von Ludwig dem Deutschen, ins Spiel, der zum Grab der Heiligen geführt wurde und dort den Wallfahrtsort begründete. Eine Niederschrift dieses zweiten Legendenstrangs findet man in der *Schweizerchronik* von Heinrich Brennwald (1508–1516), wo er auf die Geschichte von Felix und Regula folgt: Der Kaiser ging in Köln auf die Jagd und begegnete einem grossen, schönen Hirsch, «so er in sim leben je gesehen hat». Die Jagd ging tagelang über Berg und Tal bis nach Zürich. Auf der anderen Flussseite von Schloss Thurricum fiel der Hirsch an der Stelle, wo «die lieben heiligen sant Felix, Regula und Exuprancius nach ir marter begraben wurden», auf die Knie. Gleich taten es die hetzenden Hunde und das Pferd des Kaisers. Zwei Einsiedler berichteten Karl von den Märtyrern, worauf er nach ihren Gräbern suchen liess. «Und nach dem die gefunden, wurdent si gar erlichen erhebt und cainanisiert [kanonisiert].»[3]

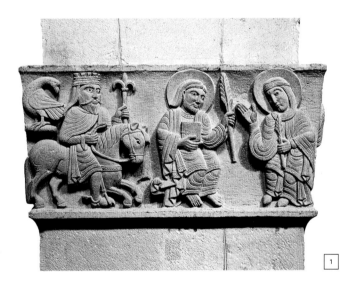

Felix- und Regula-Kapitell, 12. Jh., Grossmünster Zürich /
Felix and Regula capital, 12th century

1 Zur *Passio* siehe Iso Müller, «Die frühkarolingische Passio der Zürcher Heiligen», in: *Zeitschrift für schweizerische Kirchengeschichte*, 65. Jg., H. 1–2, 1971, S. 132–187; dort auch die kritische Edition in lateinischer Sprache (S. 135–144); die deutsche Übersetzung in: Hansueli F. Etter u.a. (Hg.), *Die Zürcher Stadtheiligen Felix und Regula. Legenden, Reliquien, Geschichte und ihre Botschaft im Licht moderner Forschung*, Büro für Archäologie der Stadt Zürich, Zürich, 1988, S. 11–18.

2 Zit. nach Etter (wie Anm. 1), S. 11, 18. Dextri wird teils mit Schritten, teils mit Ellen übersetzt.

3 «Wortlaut aus der Schweizerchronik von Heinrich Brennwald (1508–1516) […]», in: ebd., S. 41f.

Am Anfang

Wie lassen sich die beiden Legendenkreise nun mit der Früh- und Baugeschichte des Grossmünsters verbinden?[4] Enthalten sie einen Kern oder Hinweise, die Licht auf das Grossmünster vor dem Grossmünster werfen? Immerhin: Die *Passio* belegt eine Wallfahrt, ein von Alters her aufgesuchtes und verehrtes Grab, bei dem Wunder geschehen sein sollen. Ein solcher Betrieb erforderte eine Überbauung, eine Kirche oder Kapelle, sowie einen oder mehrere Kleriker, die die Pilger und Gläubigen geistlich betreuten. Wie aber kam es zu einer Grabverehrung an dieser Stelle?

Zu dieser Frage lassen sich nur Thesen äussern. Die überzeugendste ist nach Daniel Gutscher, dass es an der Stelle des heutigen Grossmünsters einen spätrömischen Friedhof gegeben habe. Im späten 7. oder in der ersten Hälfte des 8. Jahrhunderts sei hier ein Grab entdeckt worden, das aufgrund seiner Erscheinung («mit grosser Zierde»), vielleicht auch aufgrund einer Inschrift als Märtyrergrab interpretiert wurde.[5] Es entstand die Legende von Felix und Regula, die mit der Niederschrift der *Passio* ihre feste Form erhielt und in kirchliche Bahnen gelenkt wurde. Bereits im 9. Jahrhundert darf von einer klösterlichen Klerikergemeinschaft ausgegangen werden, die bald auch reich begütert war. Im späten 9. Jahrhundert kam ein Teil der Reliquien ins Fraumünster, das nun zusammen mit der Wasserkirche und dem Grossmünster eine Wallfahrtsachse bildete. Um 870 wurde der Grossmünsterkonvent von Karl III (dem Dicken), dem Urenkel Karls des Grossen, bestätigt. Ob und inwiefern Karl der Grosse selbst an der Ausstattung von Kirche und Stift beteiligt war, was der zweite Legendenstrang nahelegt, gilt nach wie vor als «ungeklärt».[6]

Auf die Zeit um oder nach 1000 geht ein Vorgängerbau des heutigen Münsters zurück. Aufgrund der schmalen archäologischen Befunde, die auf Ausgrabungen in den 30er-Jahren beruhen, kann man sich den Bau als eine dreischiffige Pfeilerbasilika vorstellen, die um einiges kleiner gewesen ist als das heutige Grossmünster.

Gross gebaut

Um das Jahr 1100 kann der Baubeginn des romanischen Münsters angesetzt werden. Das gewaltige Unterfangen lässt sich mit einer Erweiterung von Besitztümern und neuen liturgischen Anforderungen in Zusammenhang bringen. Aber auch eine historische Figur dürfte eine nicht zu unterschätzende Rolle gespielt haben, Rudolf II von Homberg. Er war Angehöriger eines hochadligen Geschlechts, von 1097–1103 Probst des Basler St. Alban-Klosters, dann Bischof von Basel. In Zürich wird er 1114 als (vielleicht erster) Grossmünster-Probst erwähnt. Vermutlich reichte seine Tätigkeit am Stift bedeutend weiter zurück. Ausgedehnt war sein politisches Beziehungsnetz, eng seine Verbindung zu König und Reich. Er verfügte über die Macht und die nötigen Mittel, das Bauprojekt in seiner frühen Phase entscheidend voranzutreiben.[7]

Die eigentliche Baugeschichte ist komplex und erstreckt sich über circa 130 Jahre. Sie kann hier nur andeutungsweise nachgezeichnet werden.[8] Sechs Bauetappen können unterschieden werden, in denen nach vier voneinander abweichenden Gesamtplänen gebaut wurde. Am Anfang standen Krypta und die Choranlage (Altarweihen 1107, Chorschlussweihe 1117). Dann wurde das Fundament um den Vorgängerbau herum gelegt, womit um 1125 der Grundriss des Gotteshauses weitgehend bestimmt war. Während des gesamten 12. Jahrhunderts wurde die Kirche – beginnend mit der Zwölfbotenkapelle, wo die Gräber von Felix und Regula lagen – hochgezogen. Der ältere Bau wurde dabei etappenweise abgetragen. Die Wechsel in den Plänen kön-

nen zusammenfassend so beschrieben werden: Alles strebte immer mehr in die Höhe und wurde immer lichter. An die Stelle des ursprünglich geplanten Westwerks etwa trat die charakteristische Doppelturmfront (Planwechsel um 1140). In eine späte Bauetappe fielen die hohen Obergaden mit den grossen Fenstern, die das Mittelschiff direkt mit Licht versorgen. Zum Schluss wurden die romanische Choranlage erhöht und an beiden Längsseiten je ein grosses – nun bereits frühgotisches – Fenster eingesetzt. Um 1220/30 kann das mittelalterliche Grossmünster, das vom Bautypus her eine dreischiffige Pfeilerbasilika ist, als vollendet angesehen werden. In den nächsten Jahrhunderten wurde zwar immer wieder umgebaut, verändert und zurückgebaut; seinen wesentlichen Charakter hat es bis heute aber bewahrt (oder auch wiedererlangt). Die bedeutendste Änderung in dieser langen Geschichte war die Erhöhung der Türme mit den auffälligen Hauben, die auf das späte 18. Jahrhundert zurückgehen.

«Alle bild und götzen us allen kilchen …»

Den sogenannten Fabrikbüchern, den Rechnungsbüchern des Grossmünsters, lässt sich entnehmen, dass 1497 mit einem bedeutenden Werk begonnen wurde. An den «Löwen maler», der als Hans Leu d. Ä. zu identifizieren ist, wurden in den nächsten fünf Jahren immer wieder Zahlungen geleistet.[9] Es entstand ein grosses mehrteiliges Bildwerk, das in der Zwölfboten-Kapelle, bei den Gräbern von Felix und Regula, das Martyrium der Stadtheiligen zeigt. Fünf Tafeln sind heute in beschnittenem Zustand erhalten[10] – doch davon später mehr.

In den Bildern, die an der Schwelle vom späten Mittelalter zur frühen Neuzeit entstanden sind, überlagern sich zwei Zeitebenen. Die eine ist die der Figurendarstellung. Ganz im Geist und innerhalb der Darstellungskonventionen der Spätgotik wird von rechts nach links der Leidensweg und die Erlösung der Heiligen vorgeführt: Sieden in Öl, Rädern, Enthaupten. Und schliesslich der Gang der drei – der Knecht Exuperantius ist im 13. Jahrhundert hinzugekommen – mit den Köpfen unter dem Arm zu Christus, der sie empfängt.

Das hagiographische und heilsgeschichtliche Ereignis findet aber vor dem Hintergrund einer Stadtlandschaft statt, die als zweite Bildebene einer anderen Epoche zu entspringen scheint. Es ist die Aufnahme der Stadt Zürich, die einen «Grad von topographischer Treue» hat,

4 Zur Geschichte, Baugeschichte und Ausstattung des Grossmünsters vgl. im Folgenden auch Daniel Gutscher, *Das Grossmünster in Zürich. Eine baugeschichtliche Monographie*, GSK, Bern 1983 (Beiträge zur Kunstgeschichte der Schweiz, Bd. 5); Regine Abegg, Christine Barraud Wiener, Karl Grunder, *Die Stadt Zürich. Altstadt rechts der Limmat, Sakralbauten*, GSK, Bern 2007 (Die Kunstdenkmäler der Schweiz. Die Kunstdenkmäler des Kantons Zürich, Neue Ausg., Bd. III.I); vgl. ausserdem Werner Gysel, *Das Chorherrenstift am Grossmünster. Von den Anfängen im 9. Jahrhundert bis zur Zürcher Reformation unter Huldrych Zwingli*, Verlag Neue Zürcher Zeitung, Zürich 2010.

5 Gutscher (wie Anm. 4), S. 38–41. Urs Baur prüfte ebenfalls verschiedene Thesen, gab dann aber einer Gutscher sehr verwandten Argumentation «den Vorzug»; Urs Baur, «Die älteste Legende der Zürcher Stadtheiligen», in: Etter (wie Anm. 1), S. 28–31.

6 Abegg/Barraud Wiener/Grunder (wie Anm. 4), S. 39.

7 Vgl. Gutscher (wie Anm. 4), S. 79–81; Gysel (wie Anm. 4), S. 48–52. Gysel verweist darauf, dass Rudolf von Homberg nicht nur als «Baubischof» eine gewichtige Rolle spielte, sondern auch bei der Neukonzeption des Stifts als Institution von Säulärkanonikern.

8 Vgl. Gutscher (wie Anm. 4), S. 56–106 (hier sehr detailliert); Abegg/Barraud Wiener/Grunder (wie Anm. 4), S. 44–60.

9 Vgl. Gutscher (wie Anm. 4), Anm. 497/S. 200; Abegg/Barraud Wiener/Grunder (wie Anm. 4), Anm. 560/S. 348. Hans Leu d. Ä. wurde auch als der jüngere Zürcher Nelkenmeister identifiziert. Vgl. dazu P. Maurice Moullet, *Les Maîres à l'Œillet*, Les Éditions Holbein, Basel 1943, S. 90f.; Alfred Stange, *Deutsche Malerei der Gotik*. Bd. 7: *Oberrhein, Bodensee, Schweiz und Mittelrhein in der Zeit von 1450 bis 1500*, Deutscher Kunstverlag, München/Berlin 1955, S. 74–76; Charlotte Gutscher-Schmid, «Nelkenmeister», in: *Biografisches Lexikon der Schweizer Kunst. Unter Einschluss des Fürstentums Liechtenstein*, Verlag Neue Zürcher Zeitung, Zürich 1998, Bd. 2, S. 777f.

10 Lucas Wüthrich, Mylène Ruoss, *Katalog der Gemälde – Schweizerisches Landesmuseum Zürich*, Schweizerisches Landesmuseum/Bundesamt für Kultur, Zürich/Bern 1996, Nr. 44/S. 40f.; Nr. 45/S. 42f. (mit ausführlichen Literaturangaben). Die Aufstellung der Tafeln in der Zwölfboten-Kapelle, selbst die Frage, ob es sich ursprünglich um fünf oder sechs Tafeln gehandelt hat, ist bis heute ungeklärt.

«wie er in den zahlreichen weltlichen Bilderchroniken der Zeit nirgends anzutreffen ist».[11] Oder, wie es Stange formuliert, die topographische Exaktheit sei «einzig in ihrer Zeit».[12] Mit der Akribie – fast möchte man sagen – eines Kartographen bannt Leu seine Heimatstadt auf die Tafeln, dass sie bis heute als äusserst verlässliche Bildquelle von Zürich um 1500 gelten. Mehr noch: In den kleinen Figurenszenen, der Staffage sind die Bewohner in ihrem alltäglichen Tun so treffend wiedergegeben, dass das Gemälde auch eine sozialhistorische Quelle ist. Über dem profanen Stadtleben und der detaillierten Landschaftsdarstellung in der Ferne erhob sich aber nicht etwa ein blauer Himmel, sondern ein damaszierter Goldgrund, der die Tafeln wiederum als sakrale Altarbilder auszeichnete.

Nur zwanzig Jahre nach ihrer feierlichen Aufstellung in der Zwölfboten-Kapelle geriet Hans Leus Werk ins Getriebe der Zeitgeschichte, sprich: der Reformation. 1519 war Ulrich Zwingli Leutpriester am Grossmünster geworden. Ab Herbst 1523 kam es in der Stadt zu vereinzelten spontanen bilderstürmerischen Handlungen gegen die «Bildgötzen»; wohl auf diese Zeit geht eine erste Attacke auf Leus Tafeln zurück – die Gesichter der Figuren wurden mit einer scharfen Klinge zerkratzt.[13] Im Sommer 1524 beschloss der Rat von Zürich: «man sölte alle bild und götzen us allen kilchen zů Zürich thůn und rumen und Gott allein im geist und waren glouben eeren und anbetten.»[14] Die obrigkeitlich angeordnete Kirchenausräumung brachte Leus Tafeln und andere Kostbarkeiten zuerst in die Sakristei, wo man sie unter Verschluss nahm. Ein Inventar von 1525 verzeichnet sie dort als «die vergülte Tafel des grabs darinn waz Zürich gemalet».[15] Ihr weiterer Weg verliert sich im Halbdunkel der Geschichte.[16] Gewiss ist nur, dass sie 1566 oder kurz darauf umgearbeitet wurden. Die Ränder hat man beschnitten, besonders unten wurden die Figuren rabiat weggesägt. Ihre verbliebenen Reste (Oberkörper und Köpfe) wurden wohl von Hans Asper mit den dahinterliegenden Architektur- und Landschaftsteilen ergänzend übermalt. Über dem Ganzen erstreckte sich nun ein blauer Himmel. So wurde aus dem ehemals sakralen Märtyrer-Bild die profane Darstellung «Der Stadt Zürich Conterfey»,[17] die nun ganz in der Neuzeit angekommen war.[18]

Waren die Altarbilder (Retabeln) bereits 1524 abgeräumt worden, so blieben die eigentlichen Altäre (Mensen) vorerst stehen. Im Sommer und Herbst 1526 wurden die Altäre der Stadt dann aber abgerissen und mit deren Material im Grossmünster in grosser Eile ein Kanzellettner, eine Abschrankung zwischen Chor und Kirchenschiff, errichtet. Wichtig war offenbar, dass der Lettner am 11. September, dem Tag der Stadtpatrone Felix und Regula, fertiggestellt war, und Ulrich Zwingli von dessen Höhe eine erste Predigt halten konnte. So stand er auf den Resten des alten Glaubens und trat die vor Kurzem noch so heiligen Altarsteine mit Füssen. Ein Akt, dem man im ikonoklastischen Zürich eine gewisse Bildmächtigkeit nicht absprechen kann.[19]

Fenster aus Nürnberg

Es ist nun verlockend anzunehmen, dass der Züricher Bildersturm von 1524 im Grossmünster auch Werke der Glasmalerei hinweggerafft hätte. Einer solchen Vermutung widersprechen aber zwei Gegebenheiten. Zum einen existieren keine gesicherten Hinweise darauf, dass es im Mittelalter im Grossmünster überhaupt Werke der Glasmalerei gegeben hat[20]; zum andern schrieb Zwingli ein Jahr nach dem Bildersturm: «Demgemäss bin ich nicht dafür, Bilder, die als Fensterschmuck eingesetzt sind, zu zerstören, vorausgesetzt, dass sie nichts Unanständiges darstellen; denn niemand verehrt sie dort.»[21]

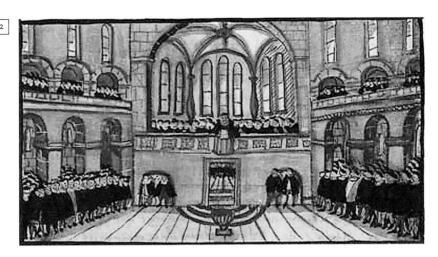

Der Kanzellettner des Grossmünsters von 1526, aquarellierte Federzeichnung aus einer Abschrift von Heinrich Bullingers Reformationschronik, ca.1605/06 / Rood screen of the Grossmünster, watercolor pen drawing from a copy of Heinrich Bullinger's chronicle of the Reformation
(Photo: Zentralbibliothek Zürich)

So beginnt die gesicherte Geschichte von Kunstverglasungen im Grossmünster erst Mitte des 19. Jahrhunderts. Im Zuge der Re-Romanisierung des Kirchenraumes wurde 1851 der im 18. Jahrhundert erneuerte Kanzellettner abgerissen. Das brachte das ganz praktische Problem mit sich, dass die Gottesdienstbesucher im Schiff vom durch die Chorfenster hereinfallenden Licht geblendet wurden. Vorerst wurden deshalb grüne Vorhänge angebracht. Bereits im November 1851 gründete man einen «Verein für den Grossmünster», der Geld unter anderem für künstlerisch gestaltete Chorscheiben sammelte: «Vor Allem deuten wir hin auf die *hohen Chorfenster*, welche, ihres blendenden Lichtes wegen, einstweilen mit Vorhängen verhüllt, *gemalte* Scheiben

11 Joseph Gantner, *Die gotische Kunst*, Verlag Huber, Frauenfeld 1947 (Kunstgeschichte der Schweiz, Bd. II), S. 345.

12 Stange (wie Anm. 9), S. 75.

13 Peter Jezler, «Die Desakralisierung der Zürcher Stadtheiligen Felix, Regula und Exuperantius in der Reformation», in: Peter Dinzelbacher, Dieter R. Bauer (Hg.), *Heiligenverehrung in Geschichte und Gegenwart*, Schwabenverlag, Ostfildern 1990, S. 299–302.

14 *Die Chronik des Bernhard Wyss 1519–1530*, hg. von Georg Finsler, Basler Buch-und Verlagshandlung, Basel 1901 (Quellen zur Schweizerischen Reformationsgeschichte, Bd. I), 8.6.1524, S. 40.

15 Zit. nach Abegg/Barraud Wiener/Grunder (wie Anm. 4), S. 106, Anm. 553/S. 348.

16 Zum rekonstruierbaren Weg der Tafeln vgl. ebd., S. 106f.

17 Zit. nach Christoph und Dorothee Eggenberger, *Malerei des Mittelalters*, Desertina, Disentis 1989 (Ars Helvetica, Bd. V), S. 274.

18 Vor einer interessanten Entscheidung stand man im Schweizerischen Landesmuseum in Zürich 1936/37, als man sich an die Restaurierung der Bildtafeln machte: Welche Schicht ist die authentische? Die mit oder ohne Heiligenfiguren? Die spätmittelalterliche oder die aus der frühen Neuzeit? Die vor- oder die nachreformatorische? Man entschied sich salomonisch. Die beiden Tafeln, die die Stadt rechts der Limmat zeigen, beliess man mit den «architekturgeschichtlich bedeutsamen» Übermalungen (Abegg/Barraud Wiener/Grunder, wie Anm. 4, S. 107). In den drei Tafeln der linksufrigen Stadt wurden die Reste des Heiligenmartyriums freigelegt. So repräsentieren die fünf Bildtafeln im heutigen Erhaltungszustand beide Zeitebenen.

19 Vgl. Jezler (wie Anm. 13), S. 309–313.

20 Es gibt in den Fabrikbüchern im ausgehenden 15. Jahrhundert zwar verschiedene Einträge, die von den Chorscheiben oder dem grossen Westfenster handeln; es ist aber nicht klar, ob sie sich auf Glasmalerei oder auf Blankverglasungen beziehen. Vgl. dazu Gutscher (wie Anm. 4), S. 147f.; Abegg/Barraud Wiener/Grunder (wie Anm. 4), S. 91f., Anm. 321f./S. 344.

21 Huldrych Zwingli, «Kommentar über die wahre und falsche Religion» (1525), in: ders., *Schriften*, Bd. III, Theologischer Verlag, Zürich 1995, S. 444. Diese Bemerkung Zwinglis ist bezeichnend für seine Bildauffassung respektive seine Haltung zum Bildverbot: «bild sind verboten damit man sie nit vereere neben ihm [Gott].» Zit. nach Margarete Stirm, *Die Bilderfrage in der Reformation*, Gütersloher Verlagshaus, Heidelberg 1977 (Quellen und Forschungen zur Reformationsgeschichte, Bd. XLV), S. 141.

verlangen, wie solche bis gegen Ende des vorigen Jahrhunderts im Chor vorhanden gewesen sind.»[22] Überraschend ist vor allem der Nachsatz: Gab es Ende des 18. Jahrhunderts doch gemalte Chorfenster im Grossmünster?[23]

Wie dem auch sei, der Verein hatte bald genug Geld zusammen um die Aufgabe anzugehen. Noch im Dezember 1851 wurde der Zürcher Glasmaler Johann Jakob Röttinger beauftragt, in Nürnberg Entwürfe für die drei Fenster zu beschaffen. Die Zeichnungen, später auch Cartons und Glasscheiben, wurden von einem Mitglied der Glasmalerfamilie Kellner, wahrscheinlich von Georg Konrad Kellner, geliefert.[24] Ausgeführt wurden die Fenster 1852/53 in der Werkstatt Röttingers.

Der Spätnazarener Kellner folgte mit den Grossmünsterscheiben einem Kompositionsschema, das im 19. Jahrhundert nicht unüblich war. Drei Figuren belegen je die mittlere Zone der Fenster: im Zentrum Christus mit Segensgestus, links und rechts wird er von Petrus und Paulus flankiert. Umgeben sind die Figuren von einer filigranen Tabernakel-Architektur, mit Pfeilern, Diensten, einem Spitzbogen und zahlreichen kleinteilig ausgestalteten Türmchen. Während diese Bauteile im Stil der Neugotik gehalten sind, scheinen die Figuren – bei Kellners Nürnberger Herkunft vielleicht naheliegend – ganz vom Werk Albrecht Dürers beeinflusst zu sein. Im Gesicht des Christus mindestens lässt sich unschwer das berühmte Vorbild des *Selbstbildnis im Pelzrock* (1500) erkennen.

Farblich zeichnen sich die Figuren durch eine gewisse Buntheit aus, die einen Zug ins Kühle und Kreidige hat. Die Architekturteile sind von einem beige-gelblichen Mauerton bestimmt. In der Gesamtwirkung müssen die Scheiben ziemlich hell gewesen sein, klagte man doch bereits 1854 erneut über den «Übelstande des Blendens der Chorfenster bey darauf fallendem Soñenschein». So wurden wieder Vorhänge angebracht, teils konnte man auf die alten zurückgreifen, teils wurden neue angefertigt.[25] Mindestens die ganz sachlichen Anforderungen, das einfallende Sonnenlicht zu dämpfen, haben die Fenster von Kellner also nur sehr unzureichend erfüllt.

Die zweiten Fenster

Damit hatte die Geschichte des Missfallens aber noch kein Ende gefunden. Bald schon wurden die Scheiben von Kellner grundsätzlich «als verfehlt» und aus «einer unkünstlerischen Zeit stammend» kritisiert.[26] 1926 brachte der Zürcher Stadtbaumeister Hermann Herter die Sache, sprich ihre Ersetzung, dann richtig ins Rollen. Und jedes Argument, das er und seine Mitstreiter gegen die Kellner-Fenster vorbrachten («sehr mittelmässige Arbeit», «schwache Leistung», unpassende «gothische Umrahmung»)[27], wurde zu einem Argument für Augusto Giacometti, «dem für solche Werke hervorragend befähigten Künstler», den Herter von Anfang an für die Aufgabe in Stellung schob.[28] 1928 legte Giacometti auf eigene Initiative einen Entwurf zum Thema *Christi Geburt* vor. Auf Widerstand stiess dabei die Figur der Maria. Sie thronte mit dem Kind auf den Knien, eine Formulierung, die in der «Kirche Zwinglis» als «allzu katholisch» erschien.[29] Nachdem Giacometti sie in eine Anbetende verwandelt hatte, die vor dem auf dem Boden liegenden Kind kniet, stand den neuen Chorfenstern nichts mehr im Wege. 1933 wurden sie eingesetzt; zwei Ausschnitte der Kellner-Fenster (die Apostel) hat man in der Westwand eingelassen. Der Rest wurde in Kisten verpackt.

Augusto Giacometti, 1877 in Stampa geboren, fand seinen wichtigsten Lehrer in Eugène Grasset, der in Paris an der École normale d'enseignement du dessin unterrichtete. Bei

26

ihm lernten seine Schüler – und für Giacometti war das prägend – die Analyse der bildnerischen Mittel: Linie, Fläche, Farbe. Auf seine Pariser Zeit geht eine grosse Reihe von abstrakten Pastellstudien zurück, in denen Giacometti in Modulen von drei mal drei (oder mehr) Feldern die Farbquantitäten von Vorlagen – stammten sie aus der Natur oder aus der Kunst – zu analysieren versuchte.[30] Interessanterweise tragen zwei dieser Pastelle von 1899 und von 1900 den Titel *Abstraktion nach einer Glasmalerei im Musée de Cluny, Paris*. Farbe, die nicht aufgetragen wird, sondern ihre Strahlkraft im durchscheinenden Licht entwickelt, scheint Giacometti vom Beginn seiner künstlerischen Tätigkeit an fasziniert zu haben. Erste eigene Fenster entwarf er über fünfzehn Jahre später, sein frühestes realisiertes Glaswerk stammt von 1919.[31] Ihm folgten zwanzig weitere (unter anderem in der Wasserkirche und im Fraumünster), die nicht zuletzt seinen Ruf in einer breiteren Öffentlichkeit begründeten. Giacometti darf von den 20er- bis in die 40er-Jahre als der Glasmalerei-Künstler in der Schweiz gesehen werden.

6 Im Grossmünster fasst Giacometti die drei Chorfenster zu einer Szene zusammen. Indem er die hohen Fenster horizontal in je drei Flächen unterteilt, greift er – wie in verschiedenen Werken – auf die Neun-Felder-Unterteilung der abstrakten Pastelle zurück. In jedes dieser Kompartimente setzt er eine Figur oder eine Figurengruppe: Zuunterst in die Mitte die bereits angesprochene kniende Maria mit dem Kind, der rechts und links zwei heilige Könige oder auch: Weise, Magier oder Sterndeuter beigegeben sind (von dreien ist in der Bibel nirgends die Rede). Darüber erhebt sich ein Reigen von Engeln, die Früchte und Blumen darbringen; über den beiden mittleren im oberen Feld steht der Stern von Bethlehem.

Die Figuren – die Könige und die Engel – gleichen sich je; sie haben zwillingsähnliche Gesichter und nehmen ganz verwandte Körperhaltungen ein, bis in die Fingerspitzen hinein. Die Komposition ist fast völlig symmetrisch aufgebaut, alles wendet sich der Mitte und dem Christuskind zu. Unschwer ist das Vorbild von Ferdinand Hodlers Parallelismus zu erkennen, den Giacometti seit dem ersten Jahrzehnt des 20. Jahrhunderts in Variationen durchgespielt hat. Im Grossmünster – und in anderen sakralen Werken des Künstlers – führt die Aneinander- und Übereinanderreihung ähnlicher Bildelemente sowie das gleichförmige Kompositionsschema

22 Tit., 17.11.1851, Protocoll des Vereins für den Grossmünster, 1851–1859, Zentralbibliothek Zürich; im Folgenden zit. Protocoll Verein.

23 Da man im 17./18. Jahrhundert eigentlich keine grösseren Glasmalereien für Kirchen machte, müsste ihre Herkunft fast bis auf das späte Mittelalter zurückgehen. Dafür gibt es aber keine weiteren Belege. Die hier angeführte Quelle wurde unserer Kenntnis nach bis heute in der publizierten Forschung noch nicht berücksichtigt.

24 Die Entwürfe für die Grossmünsterscheiben wurden von Hans Hoffmann erstmals Georg (I.) Kellner zugeschrieben, allerdings ohne Angaben von Quellen; Hans Hoffmann, «Das Grossmünster in Zürich». Bd. IV: «Die Baugeschichte des Grossmünsters seit der Reformation», in: *Mitteilungen der Antiquarischen Gesellschaft in Zürich*, Bd. XXXII, H. 4, 1942, S. 263. In den Protocollen des Vereins für den Grossmünster (wie Anm. 22) ist stets nur von «Herrn Glasmaler Kellner» die Rede. Zur Glasmaler-Dynastie der Kellner und zu Georg Konrad Kellner vgl. Elgin Vaassen, *Bilder auf Glas. Glasgemälde zwischen 1780 und 1870*, Deutscher Kunstverlag, München/Berlin 1997 (Kunstwissenschaftliche Studien, Bd. 70), S. 167–174; zu Johann Jakob Röttinger vgl. ebd., S. 48f.

25 Protocoll Verein (wie Anm. 22), 29.3.1854, letzte Seite.

26 Die Kritik von «Kunstsachverständigen» geht auf das Jahr 1913 zurück. Zit. nach: Protokolle der Kirchenpflege Grossmünster, Bd. 1921–1928, 29.11.1927, S. 298. Archiv der Kirchgemeinde Grossmünster, Zürich; im Folgenden zit. Protokolle Kirchenpflege.

27 Ebd., 29.6.1926, S. 222; ebd., 27.9.1927, S. 276; ebd., Bd. 1928–1933, 30.10.1928, S. 26.

28 Ebd., Bd. 1921–1928, 29.6.1926, S. 222. Zu Hermann Herter und Giacometti vgl. Lutz Windhöfel, «Augusto Giacometti: Das Auftragswerk», in: Beat Stutzer, Lutz Windhöfel, *Augusto Giacometti. Leben und Werk*, Verlag Bündner Monatsblatt, Chur 1991, S. 56, 71.

29 Protokolle Kirchenpflege (wie Anm. 26), Bd. 1928–1933, 30.10.1928, S. 26.

30 Giacometti machte solche abstrakten Pastelle bis in die 30er-Jahre hinein; sie haben allerdings einen eher privaten Studiencharakter. Erst mit den «chromatischen Phantasien» seit 1910 wird die Abstraktion ein Gestaltungsmittel, das auch in für die Öffentlichkeit bestimmten Werken Anwendung findet – was ihn diesbezüglich immer noch zu einem Pionier macht.

31 Entwürfe für drei Chorfenster in der Kirche Langwies, 1917; drei Fenster im Langhaus der Kirche St. Martin, Chur, 1919. Zum glasmalerischen Gesamtwerk Giacomettis vgl. Stutzer/Windhöfel (wie Anm. 28), S. 201–204.

zum Eindruck gravitätischer Ruhe. In der Mitte des Gesamtwerks ist (und das mag überraschen) eine figürliche Leerstelle: grünes Laub, ein Lebensbaum, der von blauen und roten Vögeln umschwirrt wird. In christlicher Lesart lässt er sich als Baum des Gartens Eden deuten. Das Symbol ist aber älter und wurzelt tief in den indogermanischen Kulturen als Sinnbild für das ewige Sein. Hat Giacometti, der als Freimaurer einen Hang zum Metaphysischen und Mystizistischen hatte, ins Zentrum des kirchlichen Werks ein Element gesetzt, das eine rein christliche Interpretation in kulturhistorischen Schichten gleichsam unterläuft?[32]

So strikt das Kompositionsschema in Giacomettis Fensterwerk ist, so flirrend und irritierend ist seine Farbenpracht. Erwin Poeschel sprach schon in den 20er-Jahren von «orphischem Aufleuchten» und von «mystischem Geheimnis».[33] Der Künstler selbst führte eher das «Wissen über die Farbe» und die «Gesetze des Farbigen» ins Feld[34], die er sich in seiner jahrzehntelangen koloristischen Analyse angeeignet hat.

Der farbige Grundklang der Grossmünsterfenster beruht auf einem Akkord von Blau und Rot. Blau ist das Kleid der Maria und ein Engelsgewand, rot sind die Könige und die meisten Engel. Wo aber Rot ist, finden sich Einsprengsel von gelb oder blau. Die Könige gehen ins Orange, was sie mit dem blauen Marienkleid in einen komplementären Kontrast setzt. Auch das Grün des Lebensbaums findet sich mancherorts wieder, gelegentlich ist es ins Türkis gewendet, was es dem Blau wieder anverwandt macht. Und alle Farben tauchen schliesslich in den perlenförmigen Bordüren auf, die die Fenster umgeben. So steht man vor einem komplexen aber wohl kalkulierten Spiel von farblichen Aufnahmen und komplementären Entgegensetzungen.

Das Leuchten der Farben oder eigentlich des «gefärbten Lichts»[35] steigert Giacometti, indem er die Fenster kleinteilig und relativ dunkel gestaltet. Das Netz der Bleiruten, das die Glasstücke zusammenhält, ist engmaschig gehalten. Zusätzlich wird das Glas durch den grosszügigen Einsatz von Schwarzlot vielerorts abgedunkelt. Wo das Licht dann aber durch die farbigen Scherben fällt, leuchten sie – in «der satten Glut sagenhafter Steine».[36] Bei Polke werden wir sie dann tatsächlich antreffen.

Und noch mehr Fragen

Als unsere Projektgruppe 2003 mit der eigentlichen Arbeit am Kirchenfenster-Projekt für das Grossmünster begann, war uns gar nicht bewusst, dass wir mit unserem Vorhaben nicht alleine waren. Erst allmählich kam uns zu Ohren, dass an verschiedenen Orten bedeutende Künstler, zumal der deutschen Maler-Prominenz, an Kunstverglasungen für Kirchen arbeiteten. Seit 2005 realisiert Markus Lüpertz insgesamt zwölf Fenster für die Kölner St.-Andreas-Kirche; Neo Rauch schuf ein dreiteiliges Werk für den Naumburger Dom (2007); und Gerhard Richter gestaltete im Kölner Dom das grosse Fenster des südlichen Querhauses (2007). Weitere Beispiele wären anzufügen. So sahen wir uns spätestens mit der Einsetzung der Polke-Fenster mit der Frage konfrontiert: Ist diese plötzliche Dichte von kirchlichen Arbeiten, zumal von Glasmalereien, die von der Elite der Gegenwartskünstler geschaffen wurde, ein Zufall? Oder zeichnet sich hier eine Tendenz, ein neues Verhältnis von Kunst und Kirche, ab? Und diese Fragen warfen uns auf eine weitere zurück, die unser eigenes Tun betrifft und in die Vorgeschichte des Unternehmens führt: Warum überhaupt neue Kirchenfenster für das Grossmünster?

28

Es gab eigentlich keinen zwingenden Grund. Wir begannen das Projekt im Geist einer weitgehenden Zweckfreiheit. Kein Fenster war kaputt und musste sowieso ersetzt werden. Und auch die Vorstellung, in vermehrtem Mass an Touristenströmen zu partizipieren, spielte bei diesem Vorhaben keine Rolle. Dass für die Initianten der Besuch der Kathedrale von Nevers 1994 mit den zeitgenössischen Kirchenfenstern ein zündendes Moment war, davon hat Claude Lambert bereits in seinem Vorwort berichtet. Hier wurde der Nukleus gesetzt; ein Projekt, das man jahrelang verfolgt, entsteht daraus aber noch lange nicht. So blieb uns als Antwort eigentlich nur, was man (vielleicht etwas pathetisch) Glauben an die Kunst nennen könnte. Das heisst: Bei uns herrschte die Überzeugung vor, dass Gegenwartskunst an diesem Ort – dem Grossmünster – und in diesem Raum etwas zu bewegen vermag.

Womit wir – so solche Vorstellungen auch andernorts von Bedeutung waren – wieder bei der Tendenz wären. Die Kunst habe sich «vom Rand wieder ins Zentrum der Gesellschaft verschoben», meint dazu Philip Ursprung.[37] Der Schock der Avantgarde, der vor hundert Jahren das Publikum und die Künstler der Moderne entzweit hat, ist verebbt. Was einstmals verschreckte, ist heute gern gesehen. Das Fanal der völligen Ungegenständlichkeit oder Abstraktion, das früher vor den Kopf stiess, scheint mittlerweile fast schon den Vorteil einer dekorativen Unverfänglichkeit zu haben. So bietet sich, nachdem alle »Kämpfe vorbei» und «alle Schlachten geschlagen sind»[38], die Gegenwartskunst für neue, oder für alte Aufgaben wieder neu an – auch in der Kirche. Dies überkreuzt sich wohl mit einem allgemeinen Hang zur Bildlichkeit. Die mediale Flut unserer Tage ist eine Bilderflut oder besser: eine Flut des Visuellen. Kunst befriedigt das Bedürfnis nach dem Bild, verheisst aber auch andere Antworten zu geben als die Endlosschleife des medialen Geriesels.

Und die Künstler? Warum wird der kirchliche Raum für sie wieder und, so es stimmen sollte, vermehrt zu einer möglichen Aufgabe? Diese Antwort müssten eigentlich die Künstlerinnen und Künstler geben. Und eine jede würde vermutlich anders ausfallen. Denkbar ist immerhin, dass die Kirche nicht allein als Ort einer mehr oder weniger dogmatischen Heilsverkündigung gesehen wird. Der Kirchenraum ist auch ein historisch und kulturhistorisch hoch verdichteter Ort, der in einer künstlerischen Stellungnahme nicht unbedingt ein persönliches Glaubensbekenntnis fordert, sondern die Fähigkeit sich in ihm zu positionieren. Insofern wird er zu einem herausfordernden und gestalterische Antworten provozierenden Dialogpartner.

Begründen solche Aspekte nun die vielerorts verhandelte Tendenz? Ob sie sich überhaupt erhärtet, wird man in den nächsten Jahren sehen. Sigmar Polkes zwölf Fenster im Grossmünster werden in dieser Geschichte jedenfalls eingeschrieben bleiben. Als ein Meilenstein.

32 Zu Giacometti und der Freimaurerei vgl. u.a. Windhöfel (wie Anm. 28), S. 69.

33 Erwin Poeschel, *Augusto Giacometti*, Orell Füssli, Zürich/Leipzig 1928, S. 46; Erwin Poeschel, «Glasgemälde von Augusto Giacometti», in: *Das Werk*, 11. Jg., H. 7, 1924, S. 183.

34 Augusto Giacometti, *Die Farbe und ich*, Oprecht & Helbling, Zürich 1934, S. 13.

35 Poeschel 1924 (wie Anm. 33), S. 183.

36 Erwin Poeschel, «Die Fenster von Augusto Giacometti in der Kirche St. Johann aus Davos», in: *Das Werk*, 15. Jg., H. 12, 1928, S. 369.

37 Philip Ursprung, «Kunst und Kirche», in: *Unimagazin. Die Zeitschrift der Universität Zürich*, 18 Jg., H. 4, 2009, S. 11. Ausführlicher entwickelte der Autor seine Argumente im Vortrag «Seltsame Begegnung: Zeitgenössische Kunst in der Kirche», gehalten im Kulturhaus Helferei, Zürich, am 11.11.2009, sowie in der anschliessenden Diskussion; vgl. auch Claudia Keller, «Kunst und Kirche», in: *Artensuite*, Nr. 12, 2009, S. 6.

38 Gerhard Mack, «Die künstlerische Qualität entscheidet, nicht der Glaube», in: *NZZ am Sonntag*, 8. Jg., Nr. 52, 27.12.2009, S. 45.

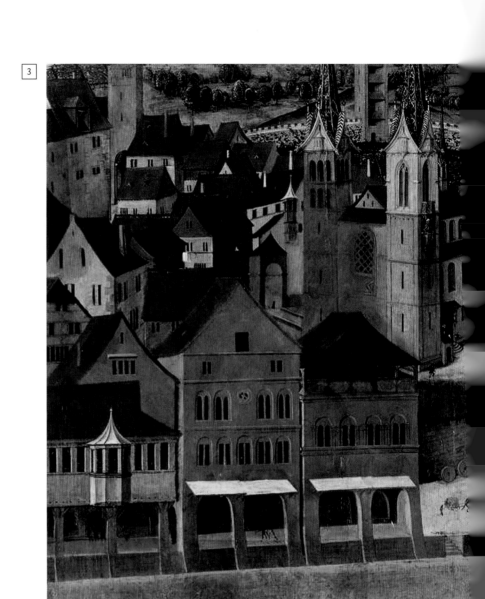

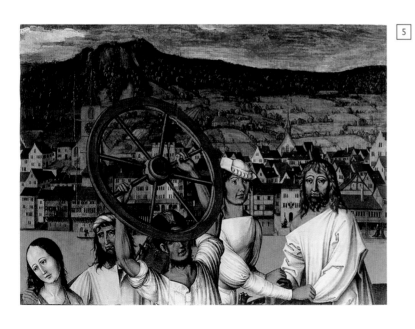

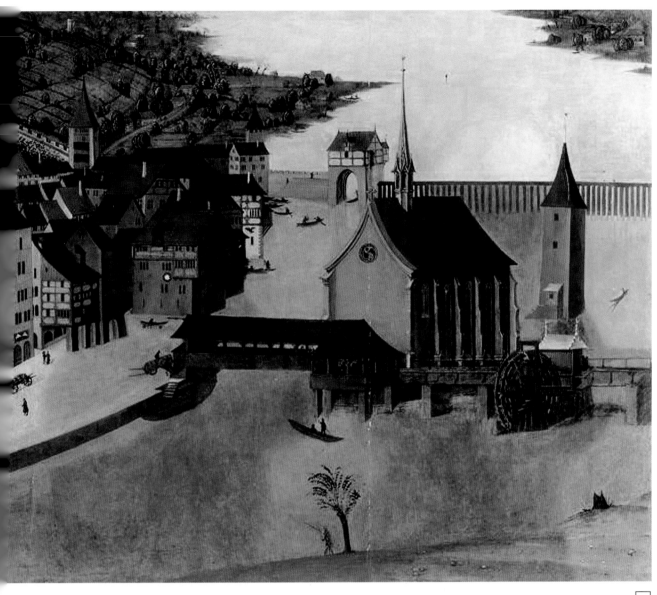

4

3 Hans Leu der Ältere (Hans Leu the Elder), Ansicht von Zürich, ca. 1497 – 1502, Tempera auf Holz, 82 x 65 cm /
 View of Zürich, tempera on wood, 32 ¼ x 25 ½"

4 Hans Leu der Ältere (Hans Leu the Elder), Ansicht von Zürich, ca. 1497 – 1502, Tempera auf Holz, 82 x 102 cm /
 View of Zürich, tempera on wood, 32 ¼ x 40 ⅛"

5 Hans Leu der Ältere (Hans Leu the Elder), Martyrium der Zürcher Stadtheiligen, ca. 1497 – 1502, Tempera auf Holz, mittlere Bildtafel /
 Martyrdom of Zürich's Patron Saints, tempera on wood, middle panel (Photos: Schweizerisches Nationalmuseum)

31

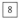

6 Augusto Giacometti, *Christi Geburt*, Chorfenster, 1933, Grossmünster Zürich / *Birth of Christ*, Choir windows

7 Augusto Giacometti, *Christi Geburt*, 1928, Pastellfarben auf schwarzem Papier, Entwurf für die Chorfenster /
 Birth of Christ, pastels on black paper, design for the choir windows, Detail (Photo: Schweizerisches Institut für Kunstwissenschaft)

8 Georg Konrad Kellner & Jakob Röttinger, Fenster im Chor des Grossmünsters, vor 1933 /
 Windows in the choir of the Grossmünster, prior to 1933 (Photo: Grossmünster Zürich)

The Grossmünster, its History and its Windows
A Journey through Twelve Centuries
Ulrich Gerster and Regine Helbling

"Why not Felix and Regula?" The question, posed shortly after the Polke windows were installed in the Grossmünster, took us by surprise. It had not occurred to anyone in charge of the project that submissions to the window design competition should include a portrayal of Zürich's patron saints. Had we done so, we would have been in good company. After all, Neo Rauch depicted scenes from the life of St. Elizabeth in three windows of the Chapel dedicated to her in Naumburg Cathedral. However, such depictions tend to be the preserve of Catholic churches. Medieval patron saints no longer play a role in Protestant places of worship. Nonetheless, Felix and Regula are of inestimable importance to the city of Zürich and its churches. Indeed, where the Grossmünster is concerned, it all began with them.

The Legends

According to legend, as recorded in the *Passio*, which in its oldest existing version dates from the end of the eighth century,[1] Felix and Regula were members of the Theban Legion. Persecuted by the Romans because of their Christian faith, they withdrew to Valais. The legion's commanding officer, St. Mauritius, urged the siblings Felix and Regula to flee in the direction of Zürich to escape the savage henchmen of "the most godless Maximian." We are told that they traversed "a desolate region called Glarus, [and] arrived at the end of a lake and the river Limmat situated near the fort of Turicum, where they set up camp and continued to serve the Lord faithfully and piously, spending their days and nights in fasting, vigil, prayer, and adherence to the word of God." When the Romans arrived, they gave themselves up, Felix saying "My dearest sister, see, the pleasant time has come, the day of Redemption is now upon us. Come, let us show ourselves to the henchmen and receive our martyrdom..." The Roman commanding officer Decius demanded that Felix and Regula make a sacrifice to the gods Mercury and Jupiter, which they valiantly refused to do. Instead, they submitted willingly to the most gruesome forms of torture—bound to red-hot wheels of iron, cast into boiling tar, and forced to drink molten lead, until eventually, by the banks of the Limmat, at the place where the Wasserkirche now stands, they were put to the block and decapitated. "Their most beatific bodies took their heads in their hands and carried them forty dextri uphill from the banks of the River Limmat, where they had received their martyrdom. That is the place

34

where the saints are laid to rest with great adornment, and where, since time immemorial, many of the blind and the lame are healed, to the honor of the saints, 200 dextri from the fort of Turicum."[2] The site, as legend has it, where Felix and Regula were buried became a place of pilgrimage.

Since there were no founding documents for the Grossmünster—as opposed to the neighbouring Fraumünster, which was built in 853 by Ludwig the German as a convent for his daughters—a second event was needed, preferably predating Ludwig the German. And so it was that the legend arose of how Charlemagne, the grandfather of Ludwig the German, was led to the burial place of the saints, where he founded a place of pilgrimage. This second legend, documented in the *Schweizerchronik* by Heinrich Brennwald (1508–1516), embellishes the story of Felix and Regula as follows: While hunting in Cologne, the emperor encountered a large and magnificent stag "such as he had never seen in his life." The hunt pursued the stag for days, through hills and dales, mountains and valleys, all the way to Zürich. On the riverbank opposite Turicum, at the very place where "the dear saints Felix, Regula and Exuprancius were buried after their martyrdom," the stag fell to its knees. The hunting dogs and the emperor's horse did the same. Two hermits told Charlemagne about the martyrs, inspiring a search for their graves. "And when they were found, they were most honorably disinterred and canonized."[3]

In the Beginning

How do the two legends relate to the early history and architecture of the Grossmünster?[4] Do they contain some grain of truth or information that might shed light on its origins? Certainly, the *Passio* documents a place of pilgrimage, a grave that had long attracted the faithful and where miracles were said to occur. Such a place would, sooner or later, require some kind of structure, such as a church or chapel, as well as a priest or clerics to minister to the spiritual needs of the pilgrims and believers who flocked there. But how did the veneration of a grave in this location begin in the first place?

We can only surmise. The most convincing theory is offered by Daniel Gutscher, who notes that there was a Roman cemetery on the site of the present-day Grossmünster. In the late seventh or early eighth century, a grave was discovered here, which was interpreted, either because of its appearance ("with great adornment"), or perhaps because of some inscription, as being the grave of a martyr.[5] This gave rise to the legend of Felix and Regula, which was immortalized in the writing of the *Passio* and channeled into a Christian religious formula. It may be assumed that, by the ninth century, there was a monastic community here that soon amassed

1 On the *Passio*, see Iso Müller, "Die frühkarolingische Passio der Zürcher Heiligen" in: *Zeitschrift für schweizerische Kirchengeschichte*, Year 65, Vol. 1–2, 1971, pp. 132–187, which also contains the Latin edition (pp. 135–144). A German translation is available in Hansueli F. Etter et al. (eds.), *Die Zürcher Stadtheiligen Felix und Regula. Legenden, Reliquien, Geschichte und ihre Botschaft im Licht moderner Forschung* (Zürich: Büro für Archäologie der Stadt Zürich, 1988), pp. 11–18. A commentary, including excerpts in English based on the translation by Etter et al., can be found in Joan A. Holladay, "The Competition for Saints in Medieval Zurich" in: *Gesta*, Vol. 43, no.1 (Autumn, 2004), pp. 41–59.

2 Cited in Etter, ibid. Dextri is sometimes translated as "paces," sometimes as "ells."

3 From the "Schweizerchronik" by Heinrich Brennwald (1508–1516) [...] in: ibid., pp. 41f.

4 On the history, architectural history and interior fittings of the Grossmünster, see Daniel Gutscher, *Das Grossmünster in Zürich. Eine baugeschichtliche Monographie* (Bern: GSK, 1983), (Beiträge zur Kunstgeschichte der Schweiz, Vol. 5); Regine Abegg, Christine Barraud Wiener, Karl Grunder, *Die Stadt Zürich. Altstadt rechts der Limmat, Sakralbauten* (Bern: GSK, 2007), (Die Kunstdenkmäler der Schweiz. Die Kunstdenkmäler des Kantons Zürich, New Edition, Vol. III.I). See also Werner Gysel, *Das Chorherrenstift am Grossmünster. Von den Anfängen im 9. Jahrhundert bis zur Zürcher Reformation unter Huldrych Zwingli* (Zürich: Verlag Neue Zürcher Zeitung, 2010).

5 Gutscher, ibid., pp. 38–41. Urs Baur also examined several theses, but found in favor of an argument very similar to Gutscher's; Urs Baur, "Die älteste Legende der Zürcher Stadtheiligen", in: Etter (see note 1), pp. 28–31.

considerable wealth and property. In the late ninth century, some of the relics were transferred to the Fraumünster, along with the Wasserkirche and the Grossmünster one of three connected pilgrimage sites. The existence of the Grossmünster convent is confirmed around 870 by Charles III (Charles the Fat), the great-grandson of Charlemagne. To what extent Charlemagne himself was actually involved in founding the church and convent, as suggested by the second legend, remains an open question.[6]

The precursor of today's church can be traced back to the period around or shortly after the year 1000. Archaeological findings uncovered in the 1930s suggest that the original building was a columned basilica with a nave and two aisles, constructed on a considerably smaller scale than the present-day Grossmünster.

Large Building

Construction of the Romanesque church began around 1100. This ambitious undertaking may have been connected to expanding wealth, land ownership, and new liturgical demands. However, Rudolf II of Homberg may have played an important role as well. Scion of a high-ranking noble family, Rudolf II was provost of the Basel monastery of St. Alban from 1097–1103 and later became Bishop of Basel. He is documented as (perhaps the very first) provost of the Grossmünster in 1114. His involvement with the monastery presumably goes back much further than that. He had extensive and wide-reaching political connections and close ties with the king and empire. In short, he had both the power and the means to be a driving force behind the building project in its early stages.[7]

The history of the actual construction of the church is complex, and spans a period of some 130 years. A brief outline must suffice.[8] Six distinct building phases can be identified, during which four different masterplans were followed. In the beginning, there was a crypt and chancel (the altars were consecrated in 1107, the chancel in 1117). Then the foundations were laid around the previous building, so that by 1125 the floorplan of the church was largely determined. Construction continued throughout the course of the twelfth century, beginning with the chapel known as the Zwölfbotenkapelle, containing the graves of Felix and Regula. As work progressed, the older building was gradually demolished. The various alterations in the plans can be summarized as follows: the focus was on increasing height and lightness. For instance, the originally envisaged *westwerk* was replaced by the now familiar double towers (plan amended around 1140). The tall clerestories with their large windows that fill the nave with light were part of a later construction phase. Finally, the Romanesque chancel was heightened and a large window—by now in the Gothic style—was installed on either side. The medieval Grossmünster was more or less completed by 1220/30. Although many alterations and modifications ensued in the following centuries, it has retained its fundamental character to this day. The most significant change in its long history was the heightening of the towers to include the striking late-eighteenth-century pointed domes.

Bildersturm

According to the financial accounts of the Grossmünster, it is evident that some major work was commenced in 1497. Over the following five years, repeated payments were made to the "Lion painter," who has been identified as Hans Leu the Elder.[9] He created a painting in several

parts for the Zwölfboten chapel, containing the tombs of Felix and Regula, which depicts the martyrdom of the city's patron saints. Five of the panels have survived, albeit cropped[10]—but more on this point later.

In the paintings, created on the cusp of the early modern era, two different levels of time are superimposed. One involves the portrayal of the figures themselves: in the spirit and conventional style of the Late Gothic era, the lives of the saints, their martyrdom and redemption, are narrated from right to left, showing them being scalded with pitch, tied to the wheel, and decapitated. Finally, we see all three—Exuperantius having been added to the story in the thirteenth century—walking with their heads under their arms towards the figure of Christ, who receives them.

By contrast, the hagiographical and salvational narrative unfolds against the backdrop of an urban landscape that seems to be grounded in another epoch entirely. It shows the city of Zürich, rendered with a "degree of topographical accuracy" that is "unsurpassed in the many visual worldly chronicles of the time."[11] Or, as Stange puts it, the topographical exactitude is "unique in its time."[12] With the precision of a cartographer, Leu has captured his native city in such detail that the panels he painted can be regarded as an exceptionally reliable visual record of how Zürich looked around 1500. What is more, the tiny figures, or staffage, show the city's inhabitants going about their daily business in such a realistic manner that the panels also constitute a valuable socio-historical document. Above the secular scene of city life and the detailed landscape in the distance, however, instead of the blue vault of the sky, there is a damascene gold ground that clearly identifies the panels as religious altar paintings.

Just twenty years after it was ceremoniously installed in the Zwölfboten chapel, Hans Leu's work was caught up in the turning wheels of history: the Reformation. In 1519, Ulrich Zwingli had become lay preacher at the Grossmünster. In the autumn of 1523, the city saw sporadic outbursts of iconoclasm against "graven images." This is probably the period in which one of the first attacks was made against Leu's panels—the faces of the figures were scored with a sharp blade.[13] In the summer of 1524, the city council decreed that "all images and idols be removed from all the churches of Zürich and god alone be honored and worshipped in spirit and true faith."[14] Due

6 Abegg/Barraud Wiener/Grunder (see note 4), p. 39.

7 Cf. Gutscher (see note 4), pp. 79–81; Gysel (see note 4), p. 48–52. Gysel points out that Rudolf of Homberg not only played an important role as bishop in charge of construction, but also in the reshaping of the convent as an institution of lay canons.

8 Cf. Gutscher (see note 4), pp. 56–106 (very detailed); Abegg/Barraud Wiener/Grunder (see note 4), pp. 44–60.

9 Cf. Gutscher (see note 4), footnote 497/p. 200; Abegg/Barraud Wiener/Grunder (see note 4), footnote 560/p. 348. Hans Leu the Elder has also been identified as the younger Zürich Carnation Master. Cf. P. Maurice Moullet, *Les Maîtres à l'Oeillet* (Basel: Les Éditions Holbein, 1943), p. 90f.; Alfred Stange, *Deutsche Malerei der Gotik. Vol. 7: Oberrhein, Bodensee, Schweiz und Mittelrhein in der Zeit von 1450 bis 1500* (München/Berlin: Deutscher Kunstverlag, 1955), pp. 74–76; Charlotte Gutscher-Schmid, "Nelkenmeister" in: *Biografisches Lexikon der Schweizer Kunst. Unter Einschluss des Fürstentums Liechtenstein* (Zürich: Verlag Neue Zürcher Zeitung, 1998), Vol. 2, p. 777f.

10 Lucas Wüthrich, Mylène Ruoss, *Katalog der Gemälde – Schweizerisches Landesmuseum Zürich* (Zürich/Bern: Schweizerisches Landesmuseum/Bundesamt für Kultur, 1996), no. 44/p. 40f.; no. 45/p. 42f (includes a detailed bibliography). The arrangement of the panels in the Zwölfboten chapel is not known definitively, and even the question of whether there were originally five panels or six, remains unclear.

11 Joseph Gantner, *Die gotische Kunst* (Frauenfeld: Huber Verlag, 1947), (Kunstgeschichte der Schweiz, Vol. II), p. 345.

12 Stange (see note 9), p. 75.

13 Peter Jezler, "Die Desakralisierung der Zürcher Stadtheiligen Felix, Regula und Exuperantius in der Reformation" in: Peter Dinzelbacher, Dieter R. Bauer (eds.), *Heiligenverehrung in Geschichte und Gegenwart* (Ostfildern: Schwabenverlag, 1990), pp. 299–302.

14 ["man sölte alle bild und götzen us allen kilchen zü Zürich thün und rumen und Gott allein im geist und waren glouben eeren und anbetten."] *Die Chronik des Bernhard Wyss 1519–1530*, edited by Georg Finsler (Basel: Basler Buch- und Verlagshandlung, 1901), (Quellen zur Schweizerischen Reformationsgeschichte, Vol. I), 8.6.1524, p. 40.

to this official decree to cleanse the churches, Leu's panels and other precious items were initially transferred to the sacristy, where they were secured. A 1525 inventory lists them there as "the gilded panels of the tomb in which Zürich is painted."[15] From then on, they fade into the shadows of history.[16] The only thing known with certainty is that they were reworked in 1566 or shortly thereafter. The edges were cropped, especially the lower edges, radically shortening the figures. What remained of these figures (upper torsos and heads) was painted over by Hans Asper with further elements of the architectural landscape: an expanse of blue sky was added over the entire scene. Thus, what had once been a religious depiction of martyrdom had become a secular portrayal of the city of Zürich,[17] fully in keeping with the early modern age.[18]

Whereas the altar paintings had been removed by 1524, the altars themselves had initially been left in place. However, in the summer and autumn of 1526, the city's altars were demolished and the material was used to hurriedly construct a rood screen with a pulpit in the Grossmünster separating the chancel from the nave. It was clearly important that rood screen and pulpit were completed by 11 September, the day of the city's patron saints Felix and Regula, when Ulrich Zwingli was due to deliver his first sermon. When he did, he stood upon the remnants of the old faith, trampling the once sacred stones of the altar beneath his feet—ironically, in iconoclastic Zürich, an act of undeniable visual potency.[19]

Windows from Nuremberg

It is tempting to assume that the Zürich *Bildersturm* of 1524 must have swept away any stained glass works that might have existed in the Grossmünster. Two factors, however, indicate that this was not the case. On the one hand, there is no reliable documentation of stained glass ever having graced the Grossmünster at all,[20] and on the other, Zwingli himself wrote in the year following the *Bildersturm*, "I am not in favor of destroying images installed as window adornment, provided they depict nothing improper, for nobody reveres them there."[21]

The documented history of stained glass in the Grossmünster does not begin until the mid-nineteenth century. In 1851, in the course of neo-Romanesque alterations to the church, the rood screen, which had been restored in the eighteenth century, was demolished. This created an architectural problem: the congregation in the nave was now blinded by the light streaming through the chancel windows. At first, green drapes were installed to remedy the situation. In November 1851, a Grossmünster Association was founded to collect funds for artistically designed window panes, among other things: "Above all, we wish to draw attention to the *high chancel windows*, currently concealed by drapes because of their blinding light, which require *stained glass* panes such as existed in the chancel until around the end of the last century."[22] It is the last sentence that is remarkable. Were there really stained glass chancel windows in the Grossmünster at the end of the eighteenth century?[23]

Whatever the case, the Association had soon raised enough funds to tackle the project. In December 1851, the Zürich stained glass artist Johann Jakob Röttinger was commissioned to obtain designs in Nuremberg for the three windows. The drawings and, subsequently, the cartoons and panes of glass, were supplied by a member of the Kellner family of stained glass artists—probably Georg Konrad Kellner.[24] The windows were completed in 1852/53 in Röttinger's workshop.

38

For the Grossmünster windows, Kellner, a Late Nazarene artist, followed a compositional scheme that was not unusual in the nineteenth century. Each of the three windows has a central figure: Christ Pantocrator, giving a gesture of blessing, flanked to his left and right by the saints Peter and Paul. The figures are surrounded by a filigree tabernacle architecture with columns, attached shafts, a pointed arch, and turrets. While these elements are in the neo-Gothic style, the figures themselves—perhaps reflecting Kellner's Nuremberg origins—seem to be strongly influenced by the work of Albrecht Dürer. Certainly, the face of Christ is clearly reminiscent of Dürer's famous *Self-Portrait in a Fur-Collared Robe* (1500).

The colors of the figures are motley and varied, with a tendency towards cool and chalky hues. The architectural elements have a predominantly beige-yellowish masonry hue. The overall effect of these windows must have been quite luminous, for a complaint was lodged again in 1854 about the "untenable situation of the chancel windows blinding the congregation when the sun shines." The drapes—some pre-existing and some newly made—were reinstalled.[25] The windows by Kellner had obviously failed to meet the purely pragmatic requirements of the commission.

The Second Windows

The tale of discontent did not end there, however. Kellner's windows were soon dismissed as fundamentally flawed and criticized as "stemming from an unartistic era."[26] In 1926, Zürich city architect Hermann Herter lent renewed momentum to the whole project, or rather its replacement. Every argument that he and his colleagues put forward against the Kellner windows ("mediocre

15 ["die vergülte Tafel des grabs darinn waz Zürich gemalet"] In Abegg/Barraud Wiener/Grunder (see note 4), p. 106, footnote 553/p. 348.

16 On the known history of the panels, see ibid., p. 106f.

17 Cited by Christoph and Dorothee Eggenberger, *Malerei des Mittelalters* (Disentis: Desertina, 1989), (Ars Helvetica, Vol. V), p. 274.

18 The restoration of the panels in 1936/37 posed an interesting conundrum for the Swiss National Museum in Zürich: which layer is authentic? The one with or without figures of saints? The late medieval one or the early modern one? The pre-Reformation layer or the post-Reformation one? A solomonic decision was taken: in the two panels showing the city on the right bank of the Limmat, the overpainting showing important details of architectural history was left unaltered (Abegg/Barraud Wiener/Grunder, see note. 4, p. 107). In the three panels showing the left bank, the remains of the martyrdom scenes were uncovered. Thus, the five panels in their present state represent both epochs.

19 Cf. Jezler (see note 13), pp. 309–313.

20 The late fifteenth century accounts include various entries referring to the chancel windows or the large west window. However, it is not clear whether these relate to stained glass or plain glass. Cf. Gutscher (see note 4), p. 147f.; Abegg/Barraud Wiener/Grunder (see note 4), p. 91f., footnotes. 321f./p. 344.

21 Huldrych Zwingli, "Kommentar über die wahre und falsche Religion" (1525), in Huldrych Zwingli, *Schriften*, Vol. III (Zürich: Theologischer Verlag, 1995) p. 444. This remark is indicative of Zwingli's attitude to images and towards banning them. "bild sind verboten damit man sie nit vereere neben ihm [Gott]." / "images are forbidden so that one does not venerate them alongside Him." Cited by Margarete Stirm, *Die Bilderfrage in der Reformation* (Heidelberg: Gütersloher Verlagshaus, 1977), (Quellen und Forschungen zur Reformationsgeschichte, Vol. XLV), p. 141.

22 See the Minutes of the Grossmünster Association for 17 November 1851, held at Zürich Central Library: 17.11.1851, Protocoll des Vereins für den Grossmünster, 1851–1859, Zentralbibliothek Zürich (hereinafter referred to as Minutes of the Grossmünster Association).

23 As large-scale stained-glass windows for churches were not produced in the seventeenth and eighteenth centuries, their origins must have dated back to the late Middle Ages. However, there is no further documentation of this. As far as we are aware, the source cited here has not been taken into account as yet in any published research.

24 The designs for the Grossmünster windows were initially attributed to Georg (I.) Kellner by Hans Hoffmann, albeit without any indication of sources; Hans Hoffmann, "Das Grossmünster in Zürich". Vol. IV: "Die Baugeschichte des Grossmünsters seit der Reformation" in: *Mitteilungen der Antiquarischen Gesellschaft in Zürich*, Vol. XXXII, no. 4, 1942, p. 263. The Minutes of the Grossmünster Association (see note 22) mention only "Stained Glass Craftsman Kellner." On the stained glass dynasty of the Kellner family in general and Georg Konrad Kellner in particular, see Elgin Vaassen, *Bilder auf Glas. Glasgemälde zwischen 1780 und 1870* (Munich/Berlin: Deutscher Kunstverlag, 1997), (Kunstwissenschaftliche Studien, Vol. 70), pp. 167–174; on Johann Jakob Röttinger, see. ibid., p. 48f.

25 Minutes of the Grossmünster Association (see note 22), 29 March 1854, last page.

26 The criticism by "art experts" dates from 1913. Cited in the church maintenance records, *Protokolle der Kirchenpflege Grossmünster*, Vol. 1921–1928, 29 November 1927, p. 298. Archives of the Grossmünster Congregation, Zürich (hereinafter referred to as Maintenance Records).

work," "poorly executed," inappropriate "Gothic framing")[27] turned out to be to the advantage of Augusto Giacometti, "an artist eminently suited to such works," who had been backed by Herter for the project from the start.[28] In 1928, on his own initiative, Giacometti presented a design based on the theme of *The Birth of Christ*. The figure of the Virgin Mary caused some consternation. Enthroned with the Infant on her lap, this depiction was considered "much too Catholic" for "Zwingli's church."[29] Once Giacometti had replaced this figure with a Virgin kneeling in adoration before the Infant lying on the ground, there were no longer any barriers to commissioning the new windows. They were duly installed in 1933, while two sections from the Kellner windows (the apostles) were installed in the west wall. The rest were packed away in crates.

Augusto Giacometti, born in Stampa in 1877, was strongly influenced by Eugène Grasset, who had taught him drawing at the École normale d'enseignement du dessin in Paris. Grasset emphasized the importance of analyzing the compositional elements of line, plane, and color, and it was this approach that made a formative impact on Giacometti. A large number of abstract pastel studies from Giacometti's time in Paris bear witness to his attempts to analyze the coloring of source images both in nature and in art, by breaking them down into modules of three by three (or more) color fields.[30] Interestingly, two of these pastel sketches from 1899 and 1900 are entitled *Abstraction after Stained Glass in the Musée de Cluny, Paris*. Color that is not applied to a surface, but which develops its luminosity when the light shines through it, seems to have fascinated Giacometti right from the start of his artistic career. He did not actually design any windows himself until fifteen years later; his earliest stained-glass work dates from 1919.[31] This was followed by twenty more (including some for the Wasserkirche and the Fraumünster), firmly establishing his reputation in the public eye. Giacometti may be regarded as the foremost stained-glass artist in Switzerland from the 1920s to the 1940s.

In the Grossmünster, Giacometti combined the three chancel windows to form a single scene. By dividing each of the tall windows into three horizontal zones, he reiterates, as he does in many of his works, the ninefold structure of his early abstract pastels. In each of the compartments, he has placed a figure or a group of figures: at the bottom, in the center, the kneeling Virgin adoring the Infant (as previously described), flanked on either side by two Kings or Magi (the Bible does not actually specify that there were three of them); above this, choirs of angels bearing fruit and flowers; and at the top of the central panel, the Star of Bethlehem.

The Magi on the one hand and the angels on the other are similar drawn, each group a mirror gallery in their facial traits and even their body positions. The composition is almost entirely symmetrical, with everything directed towards the center and the figure of the Infant Jesus. It is not difficult to discern the influence here of Ferdinand Hodler's parallelism, which Giacometti explored in many variations from the first decade of the twentieth century onwards. In the Grossmünster—as in other religious works by Giacometti—the placement of similar visual elements next to and above each other, together with an identical compositional scheme, creates an impression of quiet gravitas. At the center of the work, there is, perhaps somewhat surprisingly, an area devoid of figures and occupied instead by green foliage: a Tree of Life, around which blue and red birds flutter. In Christian iconography, this can be interpreted as the Tree of Knowledge in the Garden of Eden. The symbol itself, however, is much older than that; it is deeply rooted in Indo-Germanic art as a metaphor of eternal life. Did Giacometti, a

40

freemason with a penchant for the metaphysical and the mystical, deliberately place at the heart of this religious work an element whose cultural and historical layers of meaning actually undermine any purely Christian interpretation?[32]

Stringent as Giacometti's compositional scheme may be in these windows, the flamboyant colors are as confusing as they are striking. Even in the 1920s, Erwin Poeschel described their "Orphic radiance" and "enigmatic mysticism."[33] The artist himself tended to describe them more in terms of "color theory" and the "laws of color"[34]—based on the knowledge he had amassed over decades of color analysis.

The palette of the Grossmünster windows is based on a color chord composed of blue and red. The garb of the Virgin and one of the angel's robes are blue, while the Magi and most of the angels are clad in red. But wherever there is red, there is also a smattering of yellow or blue. The Magi tend towards orange, setting a complementary contrast to the blue robe of the Virgin Mary. The green of the Tree of Life is also echoed elsewhere—sometimes tending towards turquoise, which, in turn, relates it to the blue. All the colors occur in the beaded borders around the windows. Thus, we are confronted with a complex and carefully calculated interplay of colors and complementary contrasts.

Giacometti heightens the luminosity of his palette, or rather, of the "colored light"[35] by dividing the windows into small-scale, relatively dark segments. The network of lead cames holding the glass elements together is closely woven. What is more, the glass is darkened in many places by the generous use of *schwarzlot* (black vitreous paint). Wherever the light does fall through the colored glass, however, they radiate with the "glow of magnificent jewels."[36] In the windows by Polke we encounter these colors in all their fullness.

Still More Questions

When our team began working on the Grossmünster windows project in 2003, we were unaware that we were not alone in our endeavors. As time went on, we realized that a number of prominent artists, including leading German painters, were working on stained-glass projects for churches. To name but a few examples: Markus Lüpertz has created twelve windows for the Church of St. Andrew in Cologne since 2005, Neo Rauch created a three-part work for Naumburg Cathedral in 2007 and, in the same year, Gerhard Richter created a large window for the southern transept of Cologne Cathedral. By the time the Polke windows had been installed, we found ourselves won-

27 Ibid., 29 June 1926, p. 222; ibid., 27 September 1927, p. 276; ibid., Vol. 1928–1933, 30 October 1928, p. 26.

28 Ibid., Vol. 1921–1928, 29 June 1926, p. 222. On Hermann Herter and Giacometti, see Lutz Windhöfel, "Augusto Giacometti: Das Auftrags-werk" in: Beat Stutzer, Lutz Windhöfel, *Augusto Giacometti. Leben und Werk* (Chur: Verlag Bündner Monatsblatt, 1991), pp. 56, 71.

29 Maintenance Records (see note 26), Vol. 1928–1933, 30 October 1928, p. 26.

30 Giacometti continued to create these abstract pastels well into the 1930s. However, for the most part, they were intended as studies for his own personal use. It was not until the so-called Chromatic Fantasies from 1910 onwards that abstraction became a compositional element in works intended for the public—making him something of a pioneer in the field.

31 Designs for three chancel windows in the Langwies Church, 1917; three windows in the nave of the Church of St. Martin, Chur, 1919. On stained glass in Giacometti's oeuvre as a whole, cf.. Stutzer/Windhöfel (see note 28), pp. 201–204.

32 On Giacometti and freemasonry, cf. Windhöfel (see note 28), p. 69.

33 Erwin Poeschel, *Augusto Giacometti*, Zürich/Leipzig, 1928, p. 46; Erwin Poeschel, "Glasgemälde von Augusto Giacometti" in: *Das Werk*, Year 11., Vol. 7, 1924, pp. 183.

34 Augusto Giacometti, *Die Farbe und ich*, Zürich, 1934, p. 13.

35 Poeschel 1924 (see note 33), p. 183.

36 Erwin Poeschel, "Die Fenster von Augusto Giacometti in der Kirche St. Johann aus Davos" in: *Das Werk*, Year 15, Vol. 12, 1928, pp. 369.

dering whether this sudden concentration of religious works, particularly stained-glass works by some of the finest contemporary artists, might be more than just a coincidence? Could there possibly be a trend towards a new relationship between art and the church? These questions led to others relating directly to our own work and the underlying motivation for the project: why had new windows been commissioned for the Grossmünster in the first place?

We embarked on the project in a spirit of openness and with no immediate urgency. There was, after all, no urgent practical reason, such as the need to replace a broken window. Nor was there any underlying aim to attract greater numbers of tourists. Claude Lambert describes in his foreword how the contemporary windows of Nevers Cathedral provided a first important spark of inspiration. Yet the seed of an idea, once planted, and even nurtured over the years, does not necessarily come to fruition. So the only answer we could come up with (pathosladen as it may sound) was what might be called a renewed faith in art. In other words, we believe that contemporary art in this location—the Grossmünster—and in this space has the power to set things into motion.

This brings us back to the question of whether this might constitute a trend, given that such ideas were also taking hold elsewhere. Art, according to Philip Ursprung, has shifted from the margins back to the center of society.[37] The shock of the avant-garde that divided public opinion and the artists of Modernism a hundred years ago has lost its edge. What was once shocking is now welcome. The non-figurative and the abstract that once caused controversy and even offence now seem to have become innocuously decorative. So now that the "struggles are over" and "the battles won,"[38] contemporary art is taking on new roles, or reviving old ones, even in the church. This coincides with a general tendency towards the metaphorical. The media flood of our time is a flood of images, a visual deluge. Art satisfies our need for images, while at the same time promising to provide answers on a different level from that of the endless pattern of the media.

And what about the artists? How is it that the church is becoming a potential stage for them again, perhaps even increasingly so? This is a question that only the artists themselves can answer. And each one of them would probably give a different response. It is quite conceivable, after all, that the church is not merely regarded as a place of more or less dogmatic salvation ideology. The church, as a space steeped in history and culture, does not necessarily call for an artistic statement as a personal declaration of faith, but rather as an aesthetic integration within a spiritual context. As such, the space of the church becomes a partner in a challenging and exciting dialogue in the quest for a creative, artistic response.

Are these the factors behind this ubiquitous emerging phenomenon? Whether or not it will evolve into a firmly established trend that will become firmly established remains to be seen in the coming years. But, whatever the case, Sigmar Polke's twelve windows in the Grossmünster will certainly inscribe themselves into that history. They set a milestone.

Translation: Ishbel Flett

37 Philip Ursprung, "Kunst und Kirche" in: *Unimagazin. Die Zeitschrift der Universität Zürich*, Year 18, Vol. 4, 2009, p. 11. The same author developed his theses in even greater detail in his lecture "Seltsame Begegnung: Zeitgenössische Kunst in der Kirche," delivered at Kulturhaus Helferei, Zürich, on 11 November 2009 and in the ensuing discussion. See also Claudia Keller, "Kunst und Kirche" in: *Artensuite*, No. 12, 2009, p. 6.

38 Gerhard Mack, "Die künstlerische Qualität entscheidet, nicht der Glaube" in: *NZZ am Sonntag*, Year 8, no. 52, 27 December 2009, p. 45.

Grossmünster Zürich (Photo: Flavia Vogel)

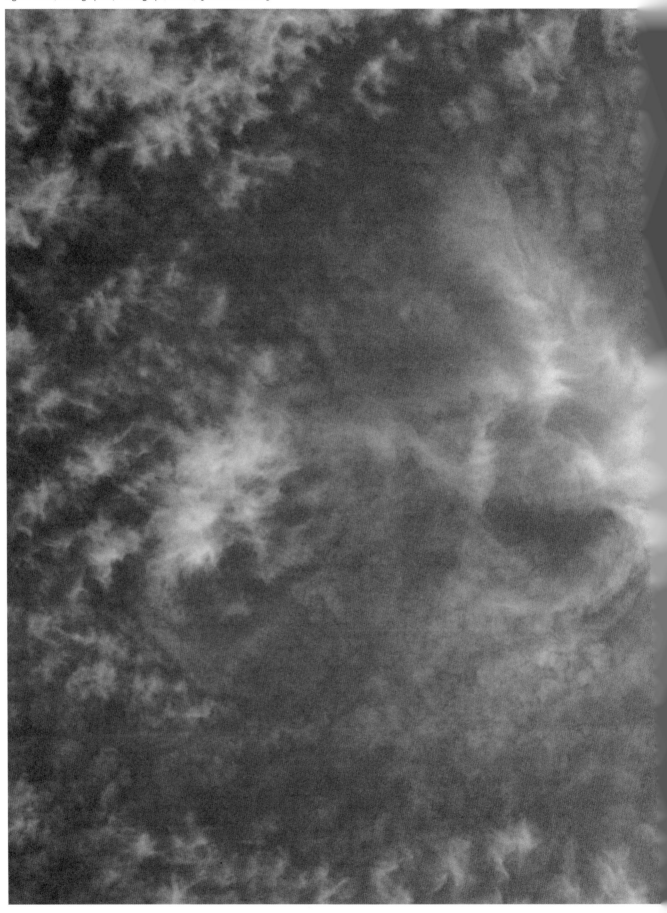

Illuminationen
Jacqueline Burckhardt und Bice Curiger

Kunst und Kirche

«Sigmar Polke hat die Karten im Spiel Kirche und Kunst buchstäblich neu gemischt und es damit wieder in Gang gebracht.»[1] Dies ist einer der zahlreichen begeisterten Kommentare, welche die feierliche Einweihung der von Sigmar Polke gestalteten Fenster im Grossmünster begleitet haben. Diese Aussage hält einen umfassenden Wandel fest und im Falle des Grossmünsters steht sie auch für die Verwandlung der etwas unterkühlten zwinglianischen Schmucklosigkeit in einen atmosphärisch reichen und Überraschungen bergenden romanischen Kirchenraum. Es sind Eingriffe, die heute anregen, den Ort als Ausgangspunkt für geistige Zeitreisen zu begreifen und einladen, sich neu auftuenden materiellen und kulturellen Echoräumen zuzuwenden.

Die Karten «im Spiel Kirche und Kunst» sind jedoch vor allem deshalb neu aufgemischt worden, weil Sigmar Polke sich geradezu frontal auf den Auftrag der Kirche einliess. Er tat dies als ein Künstler, der die Kunst der vergangenen Jahrzehnte wesentlich beeinflusst hat und der anhand dieser ungewohnten Aufgabe zu entdecken schien, wie sehr sich hier im Erschliessen von Territorien, die im Wesentlichen von der Gegenwartskunst ausgespart worden sind, sein ganzer Erfahrungsschatz künstlerisch fruchtbar einbringen liess.

Sigmar Polke, der sich seit Beginn der 6oer-Jahre mit luzidem Geist und Ironie der Nachkriegs- und Konsumgesellschaft zugewendet hat, machte das Zeitungsbild – mit den (von Hand gemalten) Rasterpunkten – zum Symbol für die medial vermittelte Wirklichkeit, bis heute ist es ein Grundelement seiner expansiven und von universalistischer Wissenslust getragenen Bildgrammatik.

Spielerisch und forschend zugleich wurde die Rolle der Kunst und des Künstlers neu in Betracht gezogen. In den frühen 8oer-Jahren begann er sich mit den Voraussetzungen der Malerei zu beschäftigen und begab sich dabei zusehends in vormoderne Zeiträume. Dazu nahm er sich die traditionellen Materialien der Malerei – die Bildträger, die Pigmente, die Lacke – genauer vor, um sie nicht nur glorios «gegen den Strich» zu verwenden, sondern um sie gleichsam als Schatz zu bergen und vom Staub der Geschichte zu befreien. Neben kostbaren Mineralfarben wie etwa Lapislazuli und Malachit liess er Silberbromid, Eisenmangan und andere Substanzen in die Malerei einfliessen, angeregt auch von seiner seit den frühen 7oer-Jahren mit experimenteller Nonchalance betriebenen Praxis in der Photographie.[2] Zum Gemalten gesellt sich das Geschüttete, die grossflächig auf den Träger gekippten Farbwolken und die kleinen, sich kräuselnd verzweigenden Rinnsale, welche die physikalischen Kräfte der Natur heftig oder sanft fliessend zum

46

Sigmar Polke, *Hermes Trismegistos 1*, 1995, Kunstharz
und Lack auf Polyestergewebe, 202 x 192 cm /
Resin and laquer on polyester fabric, 79 ¹/₂ x 75 ¹/₂"

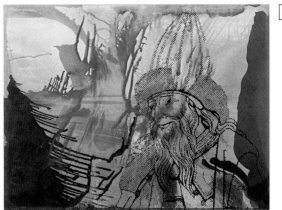

Sigmar Polke, *Hermes Trismegistos IV*, 1995, Kunstharz und Lack auf
Polyestergewebe, 302,3 x 402,6 cm / Resin and laquer on polyester
fabric, 119 x 158 ¹/₂" (De Pont Museum for contemporary art, Tilburg)

suggestiven Bild gerinnen lassen. Es ist sozusagen ein Hang zum Kosmischen, der seit Mitte der
8oer-Jahre die Bilder immer wieder durchscheinend, transluzide macht und die nun den Blick ins
Universum freigeben, zuweilen legt er ihnen auch Meteoriten zu Füssen.[3]

Und wenn er in der Wahl seiner Bildmotive nach wie vor die Kleinigkeiten, ja,
Schäbigkeiten des Alltags dieser Welt nicht scheut, so öffnet er auch immer wieder den Blick,
beflügelt etwa von der antiken mythischen Figur des Hermes Trismegistos, dem er 1995 einen
Bildzyklus widmete.

Polke gilt als Alchemist der Kunst. Nachträglich erscheint es wie der Schlüssel
zu seinem Gesamtwerk, dass er ursprünglich zum Glasmaler ausgebildet wurde. Die Bezeich-
nung «Glasmalerei» ist im Übrigen irreführend für eine Tätigkeit, die das gesamte Herstellen
von gestaltetem Glas, das Malen mit farbigem Licht (siehe Glossar, S. 194) beinhaltet. Diese Be-
zeichnung wird im Grossmünster insofern nochmals Lügen gestraft, als viele Bilder hier nicht
wie üblich in Schwarzlotmalerei *auf* die Scheiben appliziert wurden, sondern in einer Vielzahl
von antiken wie auch neu erfundenen Techniken erstellt und sozusagen *in* und *aus* der Glasmas-
se selber entstanden sind.

Sigmar Polkes souveränem und in hohem Masse verbindlichem Eingriff haftet
nichts Auftrumpfendes an, allein schon vom Umfang der Aufgabe her. Die zwölf von ihm gestal-
teten romanischen Fenster sind von relativ moderatem Ausmass, die Gesamtfläche beträgt ledig-
lich achtzehn Quadratmeter. Zudem konkurrenzieren sie sich weder untereinander noch das stark
prägende Chorfenster Augusto Giacomettis von 1933.

1 Philip Ursprung, «Kunst und Kirche», in: *Unimagazin. Die Zeitschrift der Universität Zürich*, 18. Jg., H. 4, 2009, S. 11, «Die Kirchen brauchten
 zwar nach wie vor künstlerischen Schmuck, aber die ikonographischen und stilistischen Vorgaben waren derart weit von der aktuellen
 Formensprache entfernt, dass die Begegnungen meistens scheiterten.»
2 Sigmar Polke übertritt die herrschenden Regeln, um die einzelnen Elemente im Prozess des Entstehens der Photographie zu betonen und
 auszureizen; dazu gehört etwa das «Bestrahlen» von Negativen mit Urangestein.
3 Sigmar Polke stellte einen Meteoriten in den Deutschen Pavillon, den er anlässlich der XLII Biennale in Venedig 1986 gestaltete. Bei
 der Präsentation seiner Werkgruppe «Wolken» (1992), Art Unlimited in Basel 2009, befand sich ebenfalls ein Meteorit im Zentrum des
 Raums.

Hinzu kommt, wie Polke selber beteuert, dass ihm die schlichten protestantischen Kirchen Zürichs behagen, weil sie keine Kultkirchen, sondern Predigerkirchen sind, Orte der Auseinandersetzung mit der Religion, in die immer zeitgenössische Aspekte eingeflossen sind. Eine Kirche ist kein Museum. Wohl gerade deshalb entsteht hier der Eindruck, dass die neuen Fenster zu Gleichnissen von bildgesättigten «Zwischenräumen» werden, die Zugang verschaffen zu Ausgespartem, Ausgeklammertem. Polkes Bilder sind Bilder von dieser Welt, die ihren Weg in einen die Zeiten überdauernden Ort gefunden haben und sich an ihrer Bestimmung nun mit ästhetischem und geistigem Gewinn reiben.

Die Präfiguration

Das künstlerische Prinzip von Sigmar Polkes Praxis vertraut vollumfänglich auf das Vorfinden und Herausgreifen von «Material» – Material das ihm die Welt vorgeformt anbietet. Dies transformiert er derart, dass noch nicht Gesehenes oder noch nie so Gesehenes entsteht. Im Grossmünster kommt dieses Vorgefundene ganz besonders zur Anwendung und zur Blüte: Halbedelsteine in Form von geschnittenen Achaten und Turmalinen sind das Material für die Fenster im Westteil und Bildquellen aus der romanischen Buchmalerei sind die Basis für die in Glas gestalteten Fenster im Ostteil.

Sigmar Polke wählte als übergeordnete Klammer und als ikonographisches Programm das Thema der Präfiguration. Es bot sich auch deshalb an, weil in Giacomettis Chorfenster die Geburt Christi und somit die Inkarnation Gottes dargestellt ist. Auf dieses Fenster hin ist Polkes Bildprogramm ausgerichtet, obwohl die massiven Pfeiler den Blick in die Seitenschiffe immer wieder verstellen und von keinem Standort aus die Abfolge der Fenster als Ganzes einzusehen ist. Diese architekturbedingte Situation ist mit ein Grund, weshalb er jedes Fenster einzeln und anders gestaltet hat.[4] Dennoch sind sie in vielfacher Hinsicht kohärent verbunden und erzeugen beim Abschreiten ein assoziierbares Gesamtbild. Dieses entwickelt sich in einer zeitlichen Achse von der Weltschöpfung, wie sie in den sieben Achatfenstern im Westen angerufen wird über die fünf figürlichen Glasfenster bis hin zur Geburt Christi im Chorfenster.[5]

In der christologischen Deutung bezieht sich der Begriff Präfiguration auf jene alttestamentarischen Figuren, die bereits vor Christus als Mittler zwischen Gott und Mensch wirkten und auf die Menschwerdung Gottes hinweisen. Sigmar Polke wählte fünf aus: den Menschensohn, Isaak, Prophet Elija, König David und den Sündenbock.[6] Jede dieser Gestalten wirft ein je anderes Licht auf einen Aspekt der Mittlerfigur und bildet laut Polke «immer nur eine Spiegelscherbe des Gesamten» und ist mit ein weiterer Grund, weshalb jedes Fenster ganz unterschiedlich gestaltet ist.

Das Wort Präfiguration verweist auch auf Innerkünstlerisches, auf die Formwerdung, es zielt auf ein Eigenleben der Form und da hin, wo die Begriffe Abstraktion und Figuration zu oszillieren beginnen oder mithin auch ausser Kraft gesetzt sind.

Achatfenster

Es ist ein warmes Glühen, zuerst changierend in braun-beigen Tönen, dann in satt gespickter Buntheit, das die Achatfenster ausstrahlen. Das Licht dringt durch die in Scheiben geschnittene Steine, die ihr Inneres freigeben, einen Kern und um ihn herum in unterschiedlichen Farbtönun-

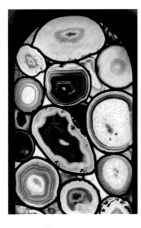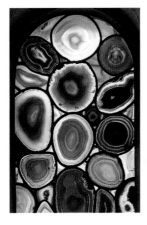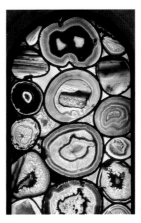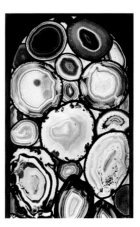

Sigmar Polke, Achatfenster / Agate windows (n VI, n VII, s XIV, s XIII), Details

gen die konzentrischen Streifenbänder. Mit den Achatschnitten in den sieben westlichen Öffnun-
gen greift Sigmar Polke auf die antike Tradition zurück, als für Fenster transluzide Alabaster- oder
Marmorplatten Gebrauch fanden. Achatschnitte als Kirchenfenster hingegen sind Polkes Erfin-
dung. Er hat im Grossmünster naturbelassene wie auch künstlich «gefärbte» Steine[7] eingesetzt
und so die Farbpalette erweitert. Die Natur sollte genauso zum Sprechen gebracht werden, wie
auch die vom Menschen gesteuerten Prozesse der Transformation. Er hat jeden der Achatschnitte
bei Mineralienhändlern ausgesucht und sie beim Glaser sorgfältig auf die Grösse des jeweiligen
Fensters ausgelegt und selbst auch die kleinen Zwickelstücke platziert.[8]

Viele künstlerische Entscheide sind in der Geste des Anordnens der Achate ent-
halten; folgt man dem Auge des Künstlers, so beteiligt man sich an der Suche nach verborgener,
in Stein angelegter «Präfiguration». Im warm scheinenden roten Achatfenster in der Westwand
rechts (n VII) wie auch im vornehmlich ockerfarbenen Fenster übers Eck an der Nordwand (n VI)
ist zuoberst in der Rundung je ein sogenannter Augenachat eingesetzt: eine Entsprechung für das
allsehende göttliche Auge. Das kalt wirkende kristalline blaue Fenster an der Westwand (s XIV)
und das fast gänzlich naturbelassene übers Eck an der Südwand (s XIII) lassen an jener Stelle ein
ganz anderes Bild erkennen: im einen zwei stechende Augen, im anderen eine Art Fratze, als lugte
ein Erdgeist hervor.[9]

4 Es liegt in der Natur von Sigmar Polkes Werken begründet, dass sie nie auf den ersten Blick oder nur aus einer einzigen Perspektive zu er-
 fassen sind. Manchen Arbeiten ist so zusätzlich ein Schillern, farbliche Veränderungen oder Vexiereffekte zu entlocken. Andere verändern
 mit der Zeit ihre Erscheinung durch die Transformationen gezielt eingesetzter Materialien.

5 Ein entstehungsgeschichtlicher Bogen lässt sich auch bei den Materialien spannen: Vom Sandstein des Gebäudes und den von Polke
 ausgewählten Halbedelsteinen, Achat und Turmalin, bis zum Glas, das zu den ersten künstlich hergestellten Werkstoffen (vor ca. 5000
 Jahren) zählt und seinerseits daran erinnert, dass natürliches Glas durch Blitz- oder Meteoriteneinschlag in sandiger Erde entstehen kann.
 Polke besitzt einen solchen Sand-Fulguriten.

6 Das ikonographische Programm finalisierte Polke im Gespräch mit der Theologin Käthi La Roche, Pfarrerin des Grossmünsters.

7 Bereits im Altertum wurde Achat mittels Zucker- und Honiglösungen und Hitze gefärbt, um schwarze und braune Effekte zu erzielen. Zu
 Beginn des 19. Jh. wurden weitere thermische und chemische Verfahren für das Färben von Achaten entwickelt.

8 Polke hat viele der Steine in der Schweiz, bei Siber + Siber im Aathal, erworben, andere bei Händlern in Deutschland. Die Steine stammen
 ursprünglich aus Brasilien und wurden dort geschnitten und gefärbt.

9 Das rote und das blaue Fenster nehmen in ihrer dominanten Farbgebung Bezug auf die Glasmalerei des 13. Jh. etwa auf die roten und
 blauen Fenster in der Pariser Saint-Chapelle. Zugleich verbinden sie sich farblich mit den Röttinger-Fenstern aus dem 19. Jh. in der West-
 wand (S. Abb. 8, S.33).

«Präfiguration» ist auch der Komposition der Scheiben eingeschrieben, denn die vier vertikalen, nicht unterteilten, Achatfenster enthalten eine vertikale Struktur und Symmetrien. Polke hat hier diskret eine «Vor-Form» von Figurativem untergebracht. Er deutet die Darstellung des Stammbaums aus der Wurzel Jesse an, des biblischen Stammvaters Christi, in dessen Stammlinie auch Abraham und König David gehören, denen auch je ein Fenster gewidmet ist (n III und s VIII).[10] Im Rekurrieren auf mittelalterliche Vorbilder und auf die übergeordnete alttestamentarische Thematik gehen die Steinfenster eine enge Verbindung mit den figurativen Glasfenstern ein.

12 15

28

Zudem evoziert Polke in den mit Bleiruten gefassten Achaten bewusst die Verwandtschaft zu Giacomettis Chorfenstern, vor allem zu den bleiverbundenen edelsteinartig rot und gelb leuchtenden Glasscheiben im Kleid des Königs im rechten Feld neben der Madonna.[11]

13 14

Die Achate sind Zeugen der Kraft der Natur und des dramatischen Prozesses der Weltschöpfung. In der Wahl der Achatschnitte war Polke inspiriert von der *Bible moralisée*, einer illuminierten französischen Handschrift aus der ersten Hälfte des 13. Jahrhunderts.[12] Sie enthält die ganzseitige Darstellung Gottes als Weltenschöpfer, als Architekt des Universums, ausgestattet mit einem Zirkel, mit dem er den Kosmos mit Himmel und Erde, Sonne und Mond und mit den vier Elementen ausmisst. Als wäre es ein Achatschnitt, zeigt sich dort das Bild des Universums.

18

Als «Readymade» der Schöpfung stehen die Achatsteine für das Innere der Materie und offenbaren einen unvergleichlichen Formenschatz an Musterungen, eine unendliche Variationsbreite an überraschenden Zeichnungen. Es zeigen sich dem Auge jene Flecken, die durch ihren Reichtum unsere inneren Vorstellungsbilder aktivieren und schon viele Künstler und Schriftsteller beschäftigt haben, von Botticelli über Leonardo da Vinci, Alexander Cozens, Victor Hugo, Roger Caillois, bis zu Polke mit seiner eigenen verfeinerten Sachkenntnis auf dem Gebiet der «Klecksographie».[13] Der Blick auf die Entstehung der Erde lässt sich somit koppeln mit der Beobachtung unseres eigenen Wahrnehmungs- und Bildabrufapparates. Besonders reizvolle Anspielungen bietet dabei das grösste der hochformatigen Achatfenster (s XII) an. Hier dringen die mit den Formen verbundenen Assoziationen und Vorstellungen auch in sehr zeitgenössische Bereiche vor. Die Bilder erinnern an Schnitte durch organische Materie, durch Knochen oder Gehirne, sie scheinen auf wissenschaftliche Forschung in Medizin, Biologie oder Chemie zu verweisen, auf Bilder wie sie die heutige Körperdurchleuchtung mit Computern und Hightech-Apparaten generiert.

Eine kleine Rosette in der Südwand (s XI) strahlt hinter einer steinernen Figurengruppe dem Eintretenden in verhaltenen Erdfarben entgegen und stimmt ein auf Ruhe und Konzentration. Im Gegensatz dazu wirkt die Lünette über der Tür (n V) wie ein fulminantes visuelles Finale, das einen beim Austritt aus der Kirche zurück ins städtische Leben begleitet.

Der Menschensohn

In der Gesamtheit der Kirchenfenster im Grossmünster sticht das «Menschensohn-Fenster» (s X) durch seine elementare Schwarz-Weiss-Gestaltung heraus. Es weicht auch in der Herstellung ab, statt der Schmelztechnik kam ausschliesslich die Schwarzlotmalerei zur Anwendung. Zudem greift Polke bei diesem figürlichen Fenster nicht auf eine Vorlage aus der Buchmalerei zurück.[14]

Das Grundmotiv ist ein Kelch mit visuell oszillierendem Innenleben, ein als «Rubinscher Becher»[15] bekanntes Vexier- oder Kippbild, welches hier vielfach variiert zur Darstellung

22 23

gelangt. Neun Mal ist der Kelch zu sehen, der je nach Betrachtungsweise sich auflöst und zum Hohlraum zwischen den Schattenrissen von zwei Köpfen wird.

Als Kippbild betont die Figur das Moment der Instabilität der Wahrnehmung und des Überraschtwerdens ganz nach dem Bibelwort «Der Menschensohn kommt zu einer Stunde, wo ihr es nicht meint.» Lk. 12,40. Der «Menschensohn» ist ein Geschöpf, das in Gottes Dienst steht, ein Prophet, Christus oder der Messias. Zugleich ist der Menschensohn auch der Vertreter der Menschheit, ist jedermann und jedefrau, was Sigmar Polke mit den verschiedenen Profilen zum Ausdruck gebracht hat.[16] Polkes Menschensohn ist ein Bild gegen einschränkende Eindeutigkeit, es verweist auf Dialektik und das produktive Element des Zweifels.

Während im obersten Fensterfeld die Gesichter gross und weiss als «Lichtriss» leuchten, erstrahlt in den acht darunterliegenden Feldern der Kelch zwischen den kleineren schwarzen Köpfen als weisser Lichtkörper, als Symbol für das Abendmahl. Hier wird durch das Immaterielle dieser Erscheinung die protestantische Deutung betont, wo der Wein im Kelch nicht das Blut Christi *ist*, wie in der katholischen Kirche, sondern nur daran erinnert.

Strahlen bündeln sich und fächern sich auf in wechselnden Abstufungen, durch graphische Effekte im Schwarzlot schraffiert, aufgemalt oder herausgekratzt, auf dass das biblische *fiat lux* sich einstelle. Im Zeichen künstlerischer Präfiguration lässt sich auch die bekannte Ursprungslegende der Malerei ins Spiel bringen, die besagt, dass der Schatten eines Menschen ihr Anfang gewesen sei, indem man diesen mit Linien nachgezogen habe.[17]

Isaaks Opferung

Zartfarben und gleichzeitig kräftig rot leuchtend, Bewegung und rasenden Stillstand vermittelnd ist dieses Fenster der Erzählung von Abraham und der Opferung Isaaks (n III) gewidmet. Sie erscheint aufgesplittet und verschlüsselt durch die Wiederholung und vielfache Spiegelung einzelner Motive, die sich – formal nochmals akzentuiert – zu Emblemen fügen. Die Textur des Glases wechselt vielfältig vom flachen Silhouettenschnitt zu verspielten Kugellinsen, von Stellen mit fein gezeichneten Gesichtern bis hin zu gemalten oder plastischen Musterungen im Glas. Zwischen

10 Darstellungen des Stammbaums Jesse erscheinen in den Glasmedaillons der Kathedralen von Chartres und St. Denis oder im Freiburger Münster (alle aus dem 13. Jh.).

11 Die bleigefassten Glasscheiben in Giacomettis Chorfenstern wurden teils stark schwarz patiniert, anschliessend wurde die Farbe wieder abgeschabt, um jenes Licht herauszuarbeiten, das die Scheiben zum Leuchten bringt. Diese typische Technik der 30er-Jahre, führt zu Erscheinungen, die den funkelnden Achaten sehr nahekommen.

12 *Bible moralisée*, Codex Vindobonensis 2554, Österreichische Nationalbibliothek, Wien, Titelseite 1-fol. I und S. 3 (aus dem 13. Jh).

13 Nach Justinus Kerner (1786–1862), dessen «Klecksographien» genannte Tintenbilder als *Hadesbuch* (1857) in Tübingen erschienen sind. Seit 2008 entstand eine umfangreiche Serie von Heften mit Tintenklecks-Experimenten von Sigmar Polke, in der Art von Klecksographien oder Rorschachtest-Faltbildern.

14 Siehe Glossar S. 194. Dieses Fenster erinnert an die 1990 entstandene Serie «Sfumato», grossformatige Glasarbeiten Sigmar Polkes, die mit Kerzenrauch gemalt, nichts als Spuren von Russ aufweisen und 1991 im Museo di Capodimonte in Neapel gezeigt wurden.

15 «Rubinscher Becher», nach dem dänischen Psychologen Edgar John Rubin (1886–1951). Sigmar Polke hat Kippbilder in seinen Arbeiten eingefügt, z.B. das Motiv der Hände, die eine Pilzform umschreiben, in: *Die Purpurnen Hände*, 1973, aus dem Zyklus «Original + Fälschungen».

16 Zürich ist auch die Stadt von J.C. Lavater, dessen *Physiognomische Fragmente zur Beförderung der Menschenkenntnis und Menschenliebe* (4 Bde., Weidmanns Erben, Reich und Heinrich Steiner Compagnie, Leizpzig/Winterthur, 1775–78) bei ihrem Erscheinen zur Popularität der Schattenkunst mit Gesichtern beigetragen hat.

17 Die Malerei als ein Schatten der Körperwelt erscheint bei Plinius, später bei Quintilian und Isidor von Sevilla, siehe H.U. Asemissen und G. Schweikhart, *Malerei als Thema der Malerei*, Akademie-Verlag, Berlin 1994, S. 9ff. Laut einer Legende über den Ursprung der Malerei, wurde sie aus dem Schatten erfunden. Das korinthische Mädchen Dibutades schuf das erste Porträt, als es sah, wie sich im Lampenlicht das Profil ihres Geliebten als Schatten auf der Wand abzeichnete. Sie übertrug das Bild, um es während seiner Abwesenheit als Erinnerung zu wahren. Vgl. Marina Warner, *Pantasmagoria: Spirit Visions, Metaphors, and Media*, Oxford University Press, Oxford 2006, S. 159, und Fussnote Plinius der Ältere, *Natural History*, Bks. XXXV, XLIII, Bohns Classical Library, London 1855, 370–373, S. 397.

Spiel- und Schicksalskarte scheint dieses Fenster das widersprüchliche Gefühl von Leichtigkeit und Schwere vermitteln zu wollen.

Wie alle figurativen Fenster hat Sigmar Polke auch diese Opferungsdarstellung mit Hilfe des Computers gestaltet.[18] Die Bildquelle stammt aus einer Buchmalerei des 12. Jahrhunderts[19], in der die Geschichte in verschiedenen Sequenzen als eine Art romanische «Comiczeichnung» über eine Seite verteilt erscheint. Polke setzte am Computer Programme und Effekte ein, deren visuelles Potenzial erst wirklich im Glas optisch wirksam werden sollte.

24

Als Präfiguration verweist die Opferung Isaaks durch seinen Vater Abraham auf die Opferung Christi als Gottessohn und ist in der Zeitfolge des Alten Testaments die älteste der Präfigurationen. In der Kunstgeschichte ist Isaaks Opferung prominent etwa von Tizian, Rembrandt oder Caravaggio in Bildern höchster Dramatik dargestellt worden, welche den Augenblick kurz vor der beabsichtigten Tötung und das Erscheinen des erlösenden Engels festhalten. Sigmar Polke hebt – im Höhepunkt des Geschehens – die wesentlichen Einzelheiten hervor: Abraham und sein erhobenes Schwert, die Hand, die Isaaks Schopf hält, sowie die Protagonisten der rettenden Ersatzhandlung: den Engel und das Opferlamm. Diese vier Elemente wiederholen, spiegeln, ordnen sich zu Mustern und zum vielfach verzahnten Bild. Es ist ein Höchstmass an psychischer und physischer Bewegtheit, eingefangen vor ihrer Entladung. Sigmar Polke lässt in der diagonal gespiegelten Verdoppelung von Abrahams Arm und Isaaks Kopf den ganzen Bewegungsschub in einen Stillstand einrasten, in ein Bild der Blockierung. Wie in früheren Darstellungen der Buchmalerei üblich, hält Abraham nicht das erst später dargestellte Schächtmesser, sondern ein Schwert in der Hand. Das Schwert lässt sich auch als Reminiszenz an Ulrich Zwingli, Kaiser Karl den Grossen und Apostel Paulus lesen[20], an Kämpferisches, wo der Glaube mit der Waffe verteidigt wird.

25 26

Damit ist auf die Militanz im Umfeld jener Religionen angespielt, die man auch «abrahamitisch» nennt, weil sie sich auf Abraham (Ibrahim) als Stammvater berufen: Judentum, Christentum und Islam. Wohl nicht zufällig befindet sich dieses Fenster mit den Charakterzügen eines Memento und einer Warnung, direkt hinter der Kanzel.

Kaleidoskopartig erscheint Abraham in einem Rad gefangen, das sich nicht drehen kann, dessen Kraftvektoren sich gegenseitig aufheben. Was formal entfernt an ein keltisches Knotenmuster erinnert, an ein Radfenster, ein Mandala, ist ohne Anfang und Ende und verweist so paradoxerweise auch auf die Symbolik innerer Einkehr, auf ein Bild der Suche nach Weisheit und Harmonie. Will uns Polke hier an einen schmerzhaften Gegensatz heranführen, wo besinnliche Geistlichkeit und waffenbewehrter Herrschaftsanspruch kollidieren?

Im unteren Teil des Fensters sind jene, die wie Polke sagt, «unter die Räder der Gewalt»[21] kommen, Isaak und das Opferlamm, gleichsam optisch versetzt wie im Flipflop eines Wechselstroms. Formal ist hier vieles enthalten, was in anderen Fenstern wieder aufgenommen wird, etwa die übers Kreuz versetzte Gegenüberstellung der vier mittleren Gesichtsprofile beim Menschensohn. Auch entspricht der Engel, den Polke durch Spiegelung zum vielflügeligen Cherubin und zur Kompassrose abstrahiert und deformiert, in der Betonung des Abschlusses im Fensterbogen himmelwärts dem Augenachat der Steinfenster. «Dieser Engel, der den Akt der Tötung abwehrt, ist zu einem Emblem, vielleicht zu einem Schutzemblem geworden, wie eine heilige Versicherung und nicht der heilige Geist», sagt der Künstler[22], der in diesem Fenster den Schlüssel für die andern angelegt sieht.

Elijas Himmelfahrt

In Polkes Grossmünsterfenstern wird das Licht immer wieder selber Protagonist und Thema. Jenes Fenster, das Elijas Himmelfahrt gewidmet ist (s IX), vermittelt auch bei trübem Wetter eine Stimmung grosser Helligkeit, die sich bei direktem Sonneneinfall ins Blendende steigern kann. Es ist ein Funkeln und Strahlen von gebündeltem Licht, das vom Linseneffekt eines tropfenförmigen Glaswabenreliefs eingefangen wird. Die klaren, hellbunt gescheckten dicken Glasstücke sind eingebunden in ein loses Netz, in dessen Mitte in schwarzer starker Kontur die aus einer illuminierten mittelalterlichen Handschrift stammenden Elemente der Bildinitiale P eingeschlossen sind.[23]

Im Innern der mit einem breitem Walzblei konturierten P-Form entfaltet sich eine eigene, kontrastierende Welt, die Einzelpartikel erscheinen dort verdichtet und komprimiert und zugleich in Auflösung begriffen. Sie sind zu einem Bild koaguliert, und wie in einen anderen Aggregatszustand versetzt. Die Farben im fein geriffelten Glas sind zudem «ver-rückt», diese bewusste Fehlmanipulation schuf Polke mit Hilfe eines Programmes am Computer.[24] Es ist, als müsse dieser Teil des Fensters als Anaglyphenbild mit einer Rot/Grün-Brille betrachtet werden, um einen 3-D-Effekt wahrzunehmen. Denn auf der bilddominierenden Rundform des Buchstabens P ist wie auf einer geprägten Münze oder Medaille die Szene der Entrückung des lebendigen Elija auf dem feurigen Sonnenwagen dargestellt, während im langgezogenen fliessenden Schaft die bewegte Gestalt seines Schülers und Nachfolgers Elisa mit der schlängelnden Mantelform angeschlossen ist.

Diese energetisch geladene Binnenwelt scheint erfüllt von jenem Geist, der Wundertaten bewirken kann. Das Fenster erzählt von zwei wundersamen Übergängen: einerseits von der Teilung des Wassers des Flusses Jordan, einer Fähigkeit, die vom Propheten Elija durch den Mantel an seinen Schüler Elisa übergeht und andererseits von der Entrückung Eljias durchs Feuer ins Licht des Himmels. Inhaltlich und formal vermittelt dieses helle, flimmernde Fenster auch einen magisch–religiösen, ekstatischen Zustand: Eljia stirbt nicht, er wird in eine andere Sphäre versetzt, von Gott lebendig in den Himmel entrückt, was ihn zu einer der Präfigurationen Christi werden liess. Wasser und Feuer, beide Elemente begleiten die Figur des Propheten Eljia.[25] Elijas Himmelfahrt stellt auch eine biblische Variante zu den häufigen Überfahrtsgeschichten von dieser Welt in eine andere dar in den antiken Mythologien oder im Schamanismus.

18 Vgl. Glossar S. 194. Ein Ausdruck im Originalformat diente in der Glaserwerkstatt als Grundlage für die intensiven Gespräche zwischen Sigmar Polke und Urs Rickenbach.

19 Aelfrics Paraphrase, London, Brit. Lib., Cotton Claudius B. IV, fol 38, 11 Jh., in: Walter Cahn, *Die Bibel der Romanik*, Himer-Verlag, München 1982, S. 89.

20 In einem der Röttinger-Fenster ist Paulus mit einemSchwert dargestellt, vgl. Gerster/Helbling S. 33, Abb. 7.

21 Sigmar Polke im Gespräch mit Jacqueline Burckhardt während der Vorbereitung, 2008/09.

22 Ebd.

23 Walter Cahn, *The Twelfth Century, Romanesque Manuscripts*, Harvey Miller, London 1996, Vol. 2, Abb. 177.

24 Sigmar Polke wurde bei der Entwicklung der computermanipulierten Bilder unterstützt von Augustine von Nagel.

25 Nachdem Eljia auf dem Berg Karmel zur Linderung einer verheerenden Dürrezeit im Wettstreit mit den erfolglosen vierhundertfünfzig Propheten Baals sein Opfertier und das Holz auf dem Altar mit Wasser übergiessen liess und den wahrhaften Gott, jenen Abrahams, Isaaks und Israels anrief, fiel das Feuer vom Himmel herab und verzehrte das Brandopfer. Darauf wurde der Himmel schwarz von Wolken und heftiger Regen fiel übers Land. 1. Könige 18.
Anlässlich der Übergabe des Roswitha-Haftmann-Preises an Sigmar Polke in Zürich am 29. April 2010 liess er eine Geschichte vorlesen, in welcher Elija die Rolle eines Helfers übernimmt.

König David

Während sich der Prophet Elija in der leuchtenden Atmosphäre zerstiebender transparenter Partikel zeigt, so stimmt David mit seiner Harfe eine ganz andere, sattere Tonlage an. Dieses annähernd monochrom olivgrüne Fenster wird formatfüllend von der thronenden Figur Davids bestimmt, der als Stammvater und Präfiguration von Christus gilt. Die Farbe strahlt eine geradezu expansive Energie aus, da keine Bleiruten das Bild zerteilen. Vielmehr ist den feinen gefurchten Binnenzeichnungen im Grün ein Überraschungsmoment eingeschrieben; wenn die dunklen Linien von einem Lichtstrahl getroffen werden, geben sie ihr buntfarbenes Innenleben preis. Wie ein autonomes Element wirkt dazu das Weiss der stark stilisierten Harfe.

31

David ist in der Haltung des Regenten dargestellt und erinnert hier an die Sitzfigur Kaiser Karls des Grossen, des legendären Gründers des Grossmünsters, an der südlichen Turmfassade.[26] In Sigmar Polkes David, dem erbarmungslosen Kämpfer und begnadeten Sänger, ist eine ambivalente Herrscherpersönlichkeit eingefangen. Er verkörpert das gelobte Land, das grün und fruchtbar erscheint, doch Grün ist auch eine militärische Tarnfarbe. Die olivgrünen Glasscheiben repräsentieren wie ein topographisches Modell das Land Israel, das unter David zur grössten Blüte gelangte, da er ganz Palästina und die Nachbargebiete zu vereinen wusste. Durch die Fugen im Grün sind nicht nur die Flüsse, sondern auch die Zerrissenheit strittiger Gebiete angedeutet, und in den Furchen leuchtet nebst der Farbe Blau auch das Rot des Blutes auf. So wird hier zwar das «blühende Israel» evoziert, «das Land, wo Milch und Honig fliesst», aber es wird auch auf das Land der endlosen gewaltsamen Glaubenskämpfe angespielt. Das Land Davids, dem einstigen Hirten, der mit der Steinschleuder Goliath traf und auch ein Symbol des Schwachen ist, der über die Starken siegt.

30

Dass die Harfe nicht wirklich in Davids Händen ruht, sie als appliziertes Attribut wirkt, betont den immateriellen, stark symbolischen Charakter des Instrumentes. Es verweist auf die grosse Bedeutung der Musik für die religiösen und kirchlichen Gemeinschaften. Die Darstellungen Davids ähneln oft jenen von Orpheus, beide stehen für ein tieferes Wissen um die universalen, göttlichen Prinzipien der Weltordnung, die sich in den Harmonien der Musik offenbaren.

29

Sündenbock

Die Beispiele der Buchmalerei aus dem 12. Jahrhundert, die Sigmar Polke in den figürlichen Fenstern zitiert, entstammen der gleichen Zeit wie die Architektur des Grossmünsters. Polke hat die Bildquellen enorm vergrössert und umgewandelt. Doch trotz der vielgestaltigen Transformationsprozesse ging die Erinnerung an ihren ursprünglich intimen Charakter nicht verloren.

Das Sündenbock-Fenster ist wegen der Einschlüsse von achtzehn Turmalinen eine Art verbindendes Scharnier zwischen den Fenstern mit den Achaten im Westteil und den figürlichen Fenstern im Ostteil der Kirche. Der Begriff Sündenbock[27] verweist auf die Karfreitagsliturgie. Das Lamm Gottes, Christus, wurde als Sündenbock zur Metapher für den, der «hinwegnimmt die Sünde der Welt», zum Schlüssel für die Deutung des zentralen Geheimnisses christlichen Glaubens, dem Kreuzestod Jesu.[28] Der Begriff geht zurück auf den Tag der Sündenvergebung im Judentum, als der Hohepriester durch Handauflegen symbolisch die Sünden des Volkes Israel auf einen Ziegenbock übertrug. Dieser Bock, und mit ihm die Sünden, wurden anschliessend in die

54

Wüste gejagt. Es ist ein zweigeteiltes Schaf, das Sigmar Polke in das entsprechende Fenster eingepasst hat, dessen übereinandergesetzte Hälften je in die Gegenrichtung weisen. Vielleicht um das Rituelle zu unterstreichen? Oder weil man die Sünden nie wirklichlos wird?

Ausgerechnet dieses Fenster ist mit kostbaren Turmalinen ausgestattet, die in zarten rotviolett und gelblichgrünen Tönen, mit ihrer feinen trigonalen Binnenzeichnung ein starkes Eigenleben entwickeln. Die delikate Präsenz der Edelsteine hebt das Bild des Sündenbocks über die Darstellung der symbolischen Sünden hinaus. Die Turmaline erscheinen wie verletzliche Stellen oder gar wie herunterschwebende wundersame Himmelskörper. Da den Turmalinen immer wieder auch eine grosse Heilkraft zugesprochen wurde[29], hat Sigmar Polke mit ihnen den Sünden gleich auch ein «therapeutisches» Element beigestellt.

Die Vorlage für den Sündenbock stammt aus der gleichen Quelle, ja, ist das gleiche Tier wie das Opfertier im Abraham-und-Isaak-Fenster. Sehr ähnlich ist auch die rosalila Hintergrundfarbe beider Fenster. So verbinden sie sich in ihrer unterschwellig psychologisch komplementären Ausrichtung: Das eine ist menschlich hoffnungsvoll, das andere an die Aporien und existenziellen Grenzerfahrungen gekoppelt.

Beim Sündenbock sticht das helle Grün der ornamentalen Pflanzen heraus, was der mittelalterlichen Strichzeichnung Frische und Volumen verleiht. Es ist auch die Stelle, wo das für Polke charakteristische Raster in den Grossmünsterfenstern deutlich in Erscheinung tritt. Ein Raster, das eine lange Zeitreise durch die verschiedenen Abbildungsstufen und Druckmedien hinter sich gebracht hat, so sehr sind die Punkte aufgelockert und vergrössert worden, bis sie in Schwarzlotmalerei aufs Glas aufgemalt worden sind.[30] Im Fenster ist auch ein erst auf den zweiten Blick runder Lichtkreis erkennbar, eine Kreisfläche mit Hof, der an Jan van Eycks Genter Altar erinnert, wo ein enormer Strahlenkranz mit Taube die Szene der Anbetung des Gotteslammes vor dem Lebensbrunnen bestimmt.

Das Illuminieren und der Gemeinsinn

Es entspricht einer feinen Ironie, dass die Bilder der illuminierten Schriften ihren Weg auf die Grossmünsterfenster über den leuchtenden Computerbildschirm Sigmar Polkes fanden. In dieser digitalen «Werkstatt» entstanden die gedruckten Vorlagen in Originalgrösse, die dem Künstler und dem Glasmaler dienten, die Vorstellungen zu konkretisieren und den Fenstern die jetzige Gestalt zu geben.

Es sind zwei Aspekte, die hier im Hinblick auf das künstlerische Werk Sigmar Polkes, ins Auge springen. Zum einen ist es der partizipatorische Charakter der Arbeit, die den Austausch und Gespräche einschloss, mit der Theologin, mit dem Glasmaler, der Kirchgemeinde als Vertreterin des Gemeinwesens, welches die Initiative ergriffen hatte. Zum andern erfuhr Polkes Materialikonographie eine bedeutsame Ausweitung.

26 Die Skulptur wurde in die Krypta versetzt, während eine Kopie heute den ursprünglichen Standort an der südlichen Turmfassade belegt. (s. S. 63, Abb. 30).

27 Levitikus 16. 8–21. Auch das vierte Lied vom Gottesknecht: Jesaja 52 13–53 12.

28 Von Jesaja heisst es: «Er war durchbohrt, um unserer Sünden, geschlagen um unserer Verschuldungen willen, die Strafe lag auf ihm und durch seine Wunden sind wir genesen.» Jesaja 53 5.

29 In der Anthroposophie, Astrologie, grundsätzlich in der Esoterik.

30 Die grossen Rasterpunkte erinnern an Sigmar Polkes Bild, *Neid und Habgier II*, 1985, Acryl und Pigmente auf Dekostoff, 230 x 407 cm, das sich in der Sammlung des Kunsthaus Zürich befindet. Dort ist es ein Motiv aus einem Brueghel-Bild, dessen sich auflösende riesenhafte Rasterpunkte ebenfalls von einer «langen Zeitreise» durch die Reproduktionsmedien zeugen.

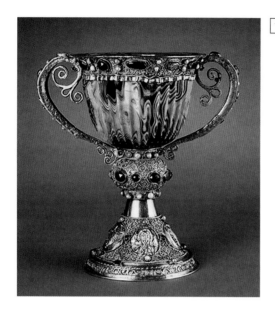

Der Kontext der Kirche bot sich als ganz neuer Echoraum an für seine Erkundungen formal-inhaltlicher Art, was Polke veranlasste, mit der Verwendung der Edelsteine auch das Element der Kostbarkeit ganz virulent ins Spiel zu bringen. Ist es nicht der aus heutiger Alltagssicht eher zwiespältige Begriff, der hier eine herausfordernde Note erhält? Es sind die kostbaren Steine und das in aufwendigen Handwerkstechniken hergestellte Glas, die buchstäblich aus dem heutigen Warenzyklus herausgelöst als eine Art «affirmative» Provokation erstrahlen, als Herausforderung, sich mit Werten und Wertschätzungen ganz grundsätzlich auseinanderzusetzen.

 Nochmals fand Polke einen Bezug zum Mittelalter, zu Abt Suger von St. Denis aus dem 12. Jahrhundert, der nicht nur den lichtdurchfluteten neuen Architekturstil der französischen Kathedralen initiierte, sondern auch liturgische Erneuerungen, indem er einen goldenen, mit Onyx und Juwelen verzierten Messkelch verwendete. Diese Materialsymbolik zielte nicht auf verselbständigte oder protzige Üppigkeit, sie war Ausdruck einer ehrfürchtigen Haltung, welche auch die Schönheit des Lichtes mit der Ahnung des unsichtbaren «wahren Lichtes» in Verbindung brachte.

 Schliesslich ist es das «Für-sich-Sprechen» der Steine, des Glases, des Lichtes und der Bildwelten, welche diese paradoxe Unmittelbarkeit schafft, eine Direktheit, auf die sich Sigmar Polke nicht zuletzt bezieht, wenn er sagt, das Opferlamm werde die Schweizer auch an ihre ruralen Vorfahren erinnern.

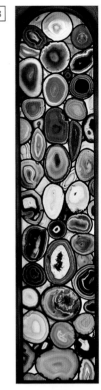

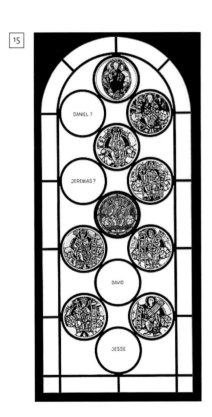

12 Stammbaum, Bibel von Foigny, 12. Jh. / Genealogy, Foigny Bible, 12th century

13 Sigmar Polke, Achatfenster / Agate window (n VII)

14 Augusto Giacometti, Chorfenster, 1933, Grossmünster Zürich / Choir window, Detail

15 Wurzel Jesse-Fenster, Rekonstruktion, Freiburger Münster, 12. Jh. / Tree of Jesse window, reconstruction, Cathedral of Freiburg, 12th century

16 Sigmar Polke bei der Auswahl der Achatscheiben / Sigmar Polke selecting agate slices

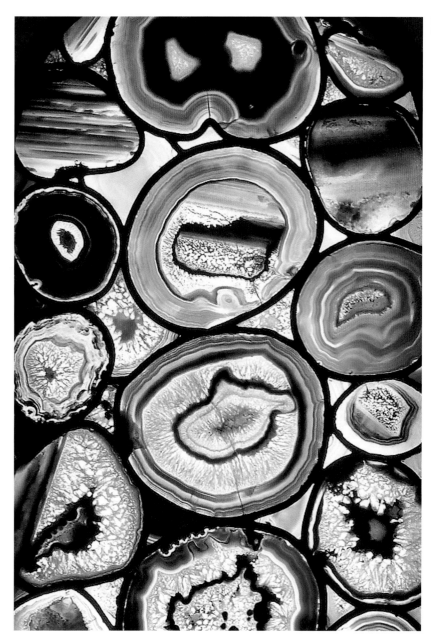

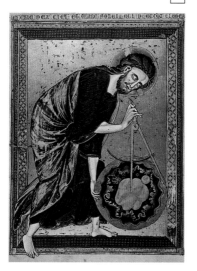

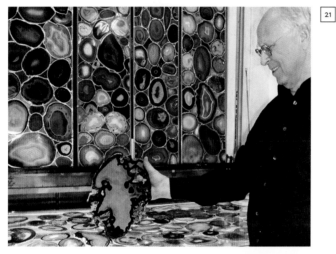

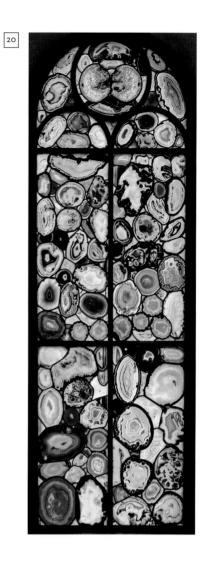

17 Sigmar Polke, Achatfenster / Agate window (s XIV), Detail

18 Gott als Weltschöpfer, *Bible Moralisée*, 13. Jh. / God as creator of the world, 13th century (Photo: Österreichische Nationalbibliothek)

19 Sigmar Polke, Achatfenster / Agate window (s XII), Detail

20 Sigmar Polke, Achatfenster / Agate window (s XII)

21 Sigmar Polke mit Achatscheibe / with agate slice

22 Suchfigur mit 5 Gesichtsprofilen (Trauerweide), 1795 / Image with 5 profiles (weeping willow)

23 Sigmar Polke, Der Menschensohn / Son of Man (s X), Detail

nu ræðe broð ealle ðeoda geblttrode · ʒonþande þu ʒehyrpru
oðþrc minne hefre ðin;

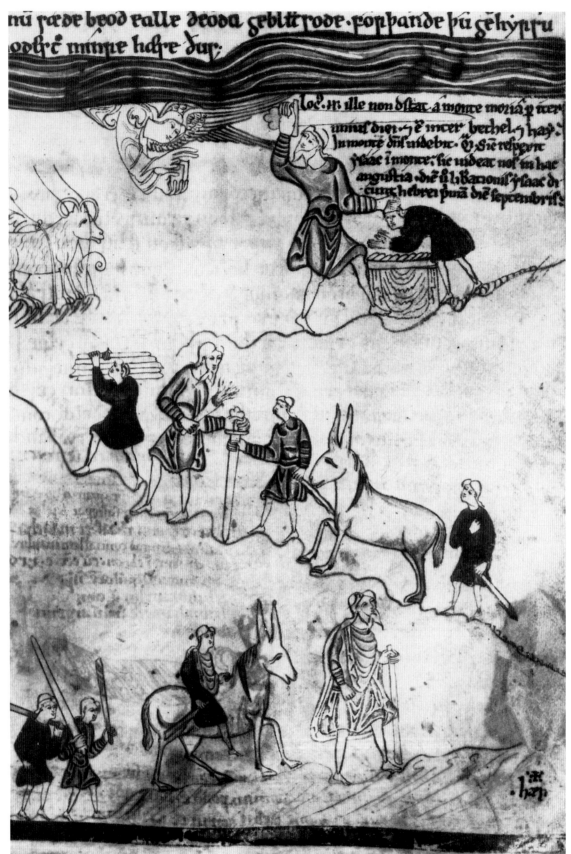

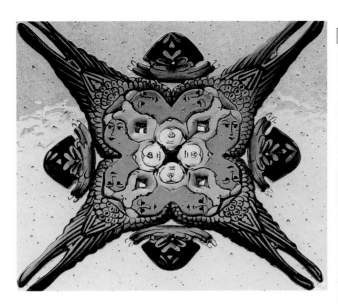

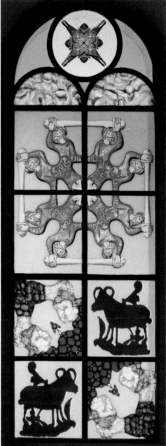

25

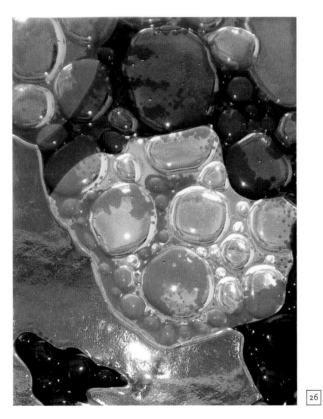

26

24 Abraham und Isaak, Aelfrics Paraphrase, 11. Jh. / Abaraham and Isaac, 11 th century

25 Sigmar Polke, Isaaks Opferung mit Detail (Engel) / Isaac's Sacrifice (n III) and detail (angels)

26 Sigmar Polke, Isaaks Opferung / Isaac's Sacrifice (n III), Detail

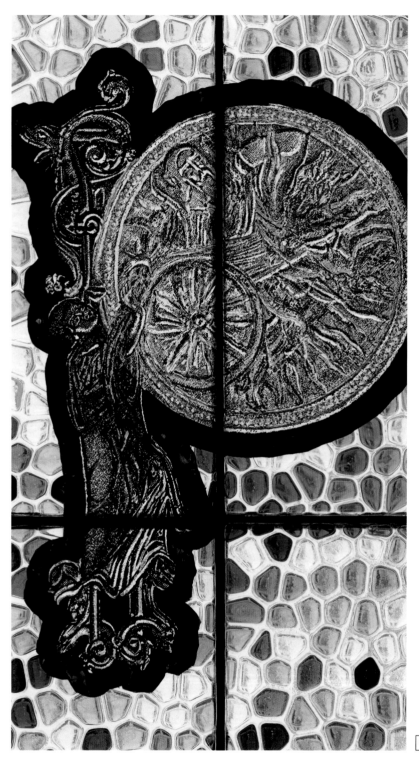

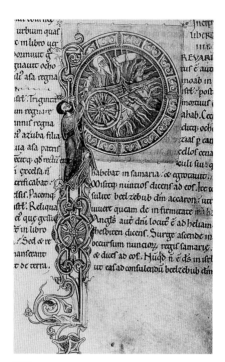

28

27

62

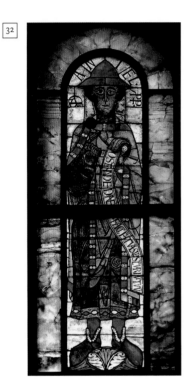

27 Sigmar Polke, Elijas Himmelfahrt / The Ascension of Elijah (s IX), Detail

28 Elijas Himmelfahrt, 12. Jh., Sens Bible / Ascension of Elijah, Sens Bible, 12th century

29 Die neun Musen mit Arion, Orpheus und Pythagoras im inneren Kreis, im Zentrum Air, die personifizierte Harmonie, 13. Jh., Federzeichnung,
 Folio 1 verso, Manuskript 672 / The nine muses inspiring Arion, Orpheus, and Pythagoras, under the auspices of personified Air, source of all
 harmony, 13th century, pen drawing, folio 1 verso, manuscript 672 (Photo: Reims, bibliothèque municipale)

30 Karl der Grosse / Charlemagne, Grossmünster, Zürich

31 Sigmar Polke, König David / King David (s VIII)

32 Prophet Daniel Fenster, frühes 12. Jh., Augsburger Dom / Prophet Daniel window, early 12th century, Augsburg Cathedral

63

Illuminations
Jacqueline Burckhardt and Bice Curiger

Art and Church

"Sigmar Polke literally reshuffled the cards in the game of church and art, thereby giving it re-newed momentum."[1] This statement—one of many enthusiastic comments elicited by the inaugu-ral celebration of Polke's windows for the Grossmünster in Zürich—refers to a larger change, and in the case of the cathedral, it stands for the transformation from a sober, understated Zwinglian austerity to an atmospherically rich Romanesque interior full of unexpected surprises. The modi-fications are an invitation to embark on an intellectual journey through time and to devote oneself to the new material and cultural echoes that resonate in the space of the cathedral.

The cards "in the game of church and art" have been reshuffled most especially because Polke confronted the commissioned task and its specifications head on. He did this as an artist who has substantially influenced developments in art over the past decades and who seems to have discovered, in this unusual task, how fruitful the entire spectrum of his artistic knowledge and experience can be in charting new territories.

Since the 1960s Polke has devoted himself, with a lucid and ironic turn of mind, to the study of our postwar consumer society. With hand-painted halftone dots, he transformed newspaper illustrations into symbols of a media-filtered reality, and throughout his career, this device has remained the key to a wide-ranging visual grammar nurtured by an all-embracing lust for knowledge.

Both playfully and scientifically, he has subjected the roles of art and the artist to revitalizing scrutiny. In the early 1980s, Polke started investigating the premises of paint-ing and became increasingly involved in pre-modern times. He worked with the traditional materials of painting—picture support, pigment, and varnish—swimming against the tide in his resourceful, ingenious use of them to salvage ancient treasures and free them from the dust of history. In addition to precious mineral pigments like lapis lazuli and malachite, he painted with silver bromide, iron-manganese and other substances, inspired, among other things, by his early 1970s work in photography undertaken with experimental nonchalance.[2] He not only

painted; he also poured. He created richly suggestive pictures by allowing the physical forces of nature to coalesce into dramatic clouds of color and gently flowing, ramified and rippling runnels of paint. Since the mid-1980s, a penchant for cosmic forces has shined through in his works, making them translucent, giving us glimpses of the universe, and, on occasion, depositing meteorites at their feet.[3]

Polke does not shy away from the unassuming and even scruffy items of daily life in his choice of subject matter, yet at the same time he often opens our eyes, as in his inspiring pictorial cycle of 1995 devoted to the mythical figure of antiquity, Hermes Trismegistus.

9 | 10

Polke is known as the alchemist of art. In retrospect, the key to his entire oeuvre may well lie in the fact that he originally trained as a glass painter. The term "glass painting" is, by the way, misleading, for it is an activity that involves the entire production of artistically worked glass or, more precisely, painting with colored light. (see Glossary, p. 200) The Grossmünster underscores the inadequacy of this term, for many of its images do not conform to the conventional making of stained glass, where the stain is applied *on* the glass; instead the images emerge *in* and *out* of the glass using a range of ancient and newly invented techniques.

This extremely compelling project shows a confidence and a cogency that is neither pretentious nor flamboyant; it begins with the relatively moderate size of the twelve Romanesque windows, whose overall area measures less than two hundred square feet. They compete neither among themselves nor with Augusto Giacometti's striking chancel windows of 1933. The artist was especially taken with the plain Protestant churches of Zürich because they are not so much places of ritual as they are places of sermon, where religious and contemporary aspects interrelate. A church is not a museum. Perhaps this is why the new windows give the impression of being parables for visually saturated "in-between spaces" that allow for omissions and exclusions. Polke's pictures are pictures of this world that have found their way into a place that outlasts the ages, and through their engagement with that place, they have gained in aesthetic and spiritual value.

Prefiguration

The artistic principle underlying Polke's art relies entirely on finding and selecting the fully formed material that the world offers him. This he transforms, thereby creating or rather re-creating what we see. Polke's inimitable exploitation of givens has reached new heights in the Grossmünster: semi-precious stones—sliced agate and tourmaline—are the material of the windows in the western part of the church, and Romanesque illuminations serve as source images for the windows in the eastern part.

Polke has chosen to devote his project and the iconographic program of the windows to the theme of prefiguration, a decision that also follows logically from the representation

1 Philip Ursprung speaks of the alienation between art and the church that has ensued in the course of modernism. "Churches still needed artistic decoration but the iconographic and stylistic specifications and the current formal idiom had become so estranged that encounters usually failed." See idem, "Kunst und Kirche" in: *Unimagazin. Die Zeitschrift der Universität Zürich*, 4/2009, p. 11.

2 Sigmar Polke transgressed conventional rules, focusing on specific elements in the process of developing a photograph, including such bold experiments as exposing negatives to "radiation" from uranium.

3 Sigmar Polke exhibited a meteorite in the German pavilion, which he had designed for the XLII Venice Biennale in 1986. In the presentation of his "Cloud Paintings" (1992) at Art Unlimited in Basel, 2009, there was also a meteorite in the middle of the room.

of the Lord's incarnation through the birth of Christ in Alberto Giacometti's chancel windows. The artist's iconographic program relates directly to these windows although the mighty columns of the Cathedral often obstruct our view of the side aisles so that the sequence of new windows can never be seen all at once. This architectural given is also one of the reasons why the windows are each distinct and self-contained.[4] However, their singularity does not preclude the impression of a cohesive whole. The overall image conjures myriad associations as one walks through the church, following a temporal axis from the creation of the world, invoked in the seven agate windows to the west, to the five figurative stained-glass windows, and finally to the birth of Christ in the chancel windows.[5]

In Christological interpretation, the term prefiguration designates figures from the Old Testament who mediated between God and man in anticipation of the incarnation. Polke chose five such figures: the Son of Man, Isaac, the Prophet Elijah, King David, and the Scapegoat.[6] They each illuminate a different aspect of the role of mediator and, according to Polke, they are always only a mirror shard of the whole—yet another reason why the windows are so discrete.

The term prefiguration also refers to the inner, artistic process of generating form; it describes the self-contained life of form—the zone in which the distinction between abstraction and figuration begins to oscillate or even fall away completely.

The Agate Windows

A warm glow, initially shimmering in brownish beige hues and then peppered with saturated colors, that emanates from the agate windows. The light penetrates the stones, sliced to reveal their interior, a core surrounded by concentric bands of different colors. The sliced agate, used for the seven openings to the west, recurs to ancient tradition when window openings were filled with translucent panels of alabaster and marble. However, the use of slices of agate for church windows is Polke's invention. In the Grossmünster he expanded his palette by using both natural and artificially "dyed" stones.[7] The eloquence of nature was to be given a voice as well as humanly forged processes of transformation. Polke went to the mineral sellers to select each of the slices of agate himself and then carefully laid them out at the glassmaker's shop to fit the size of the respective window, also selecting and inserting the fillers for the smaller spaces in between.[8]

Numerous artistic decisions are contained in the gesture of arranging the agates; if we follow the eye of the artist, we participate in the quest for the immanent "prefiguration" that is hidden in the stone. In the luminously warm, red window in the west wall to the right (n VII) and the largely ocher-colored window diagonally across on the north wall (n VI), a so-called eye agate fills the top of the arch: the all-seeing eye of God. Entirely different images are presented at the top of the cool crystalline blue window (s XIV) on the west wall and the largely unmodified beige window (n IV) diagonally across on the south wall: in one, two piercing eyes and in the other, a grotesque face, as if an earth sprite were poking its head out at us.[9]

"Prefiguration" is also inscribed in the compositions: through the structure and symmetry of the four vertical agate windows with no subdivision, Polke has discreetly introduced a preliminary form of figuration. He hints at the representation of Jesus' descent from the root of Jesse, the biblical progenitor of Christ, whose lineage also includes Abraham and

66

King David, to whom Polke has each devoted a window (n III and s VIII).[10] By evoking to medieval sources and the larger context of the Old Testament, the stone windows are closely related to the figurative ones. In addition, the lead cames around the agate intentionally show an affinity to Giacometti's windows, especially the leaded red and yellow panes of glass, luminous like precious gems, that mark the King's attire on the Madonna's right-hand side.[11]

The agates testify to the might of nature and the dramatic origins of the universe. In making his choice, Polke was inspired by the *Bible moralisée,* an illuminated French manuscript from the first half of the thirteenth century.[12] It contains a full-page representation of God—the Creator of the world and the architect of the universe—using a compass to measure the cosmos consisting of heaven and earth, sun and moon and the four elements. The image of the universe, as pictured there, resembles sliced agate.

As "readymades" of creation, agates stand for the inner core of matter, there revealing an incomparable treasure of infinitely varied patterns and surprising shapes. Such lavish diversity activates our inner images and has inspired countless artists and writers, from Sandro Botticelli and Leonardo da Vinci to Alexander Cozens, Victor Hugo, Roger Caillois, and now Polke with his own highly sophisticated knowledge of "Klecksography."[13] Looking at the creation of the earth, as these and others have done, can be coupled with observing the way in which we ourselves perceive and recall images. Especially delightful allusions can be gleaned from the largest tall-format agate window (s XII). Its shapes are reminiscent of present-day phenomena, such as images generated by computer tomography and other high-tech apparatus. Or of slices of organic matter, bones or the brain; of scientific research in the fields of medicine, biology, or chemistry.

On entering the church, we see a small rosette in subdued colors (s XI) radiating from the south wall behind a group of figures in stone; it sets the mood of serenity and concentration. In contrast, the colorful lunette above the door (n V) is a dazzling visual finale for the moment of leaving the church and returning to the life of the city.

4 It is in the nature of Sigmar Polke's works that they cannot be grasped at first sight or from only one perspective. Additional iridescence, a change of palette, and optical illusions can be elicited from some of his works. Others change in the course of time through the deliberate use of transformative materials.

5 The materials also cover an evolutionary spectrum, from the sandstone of the building, Polke's choice of semi-precious agate and tourmaline, to glass, one of the first artificially manufactured materials known to humankind (some 5000 years old). There is also natural glass, created when lightning or meteors strike sandy earth. Polke possesses one such "sand fulgurite."

6 Polke finalized the iconographic program with Käthi La Roche, theologist and pastor of the Grossmünster.

7 Agate was already colored in antiquity by heating up sugar and honey in order to achieve black and brown effects. At the beginning of the nineteenth century, other thermal and chemical procedures were developed to color agate.

8 Many of the stones were acquired from Siber + Siber in Aathal, Switzerland, and mineral merchants in Germany. The stones originally came from Brazil, where they were sliced and colored.

9 The dominance of red and blue in these windows echoes stained glass of the thirteenth century, such as the red and blue windows in Paris's Saint Chapelle. The coloring also links them to Röttinger's nineteenth century windows in the west wall. (Fig. 8).

10 The Tree of Jesse is also pictured in the stained-glass medallions of Chartres and St. Denis cathedrals and in the Freiburger Münster (all from the thirteenth century).

11 Some of Giacometti's chancel windows with camed glass were given a strong black patina, which was afterwards scraped off again in order to generate the translucence that lends the panes their luminosity. This technique, typical of the 1930s, produces results that are very similar to the sparkling agates.

12 *Bible moralisée,* Codex Vindobonensis 2554, Austrian National Library, Vienna, title page 1-fol. I and p. 3, 13th century.

13 Cf. Justinus Kerner (1786–1862), whose experiments with inkblots known as *Klecksography* were published in 1857 in Tübingen. Since 2008 Polke has issued an extensive series of booklets with inkblot experiments in the style of Klecksography or the Rorschach inkblot test.

The Son of Man

Within the concert of windows in the Grossmünster, the Son of Man (s X) stands apart; it is the only composition in elementary black and white, and the image is not drawn from an existing illuminated source. Its making also sets it apart; instead of coloring the molten glass, only the *schwarzlot* technique (painting in black) was used.[14]

22 23

The basic motif is a vase or a chalice with a visually oscillating inner life. "Rubin's Vase,"[15] a well-known optical illusion, is pictured here in several variations; depending on our focus, the nine vases dissolve and turn into the space between two profiles in silhouette.

The image emphasizes the instability of perception and the element of surprise, showing an affinity with the Bible saying "...the Son of Man cometh at an hour when ye think not." Luke 12:40. The Son of Man is in the service of the Lord, a prophet, Christ, or the Messiah. At the same time, the window represents all of humankind, as shown in the diversity of profiles that define the composition.[16] Polke's Son of Man is an image that undermines the limitations attendant upon the eradication of ambiguity; it refers to dialectics and the productive potential of doubt.

The two large faces at the top are radiant silhouettes of light, while in the eight fields below, it is the chalice, a symbol of the Eucharist, that is a body of white light between smaller black profiles. The immateriality of the images emphasizes the Protestant interpretation according to which the wine in the chalice is not the blood of Christ Himself, as in the Catholic Church, but rather a reminder of His presence.

Rays are bundled and fan out; the graphic effects of hatching, painting, or scratching the *schwarzlot* vary in density until the biblical *fiat lux* is made manifest. Artistic prefiguration of this kind also brings to mind the famous legend of how painting originated in the act of tracing a human figure seen as a shadow on the wall.[17]

Isaac's Sacrifice

Radiating in delicate pastels and a deep red, full of movement and frenzied standstill, this window (n III) is devoted to the story of Abraham and the sacrifice of Isaac. Polke has fragmented and encoded the story by means of repetition and mirroring, heightening it even more through formal accentuation, to the extent that the motifs become emblems. The texture of the glass covers a wide-ranging spectrum, from flat silhouettes to playful ball lenses, from gracefully drawn faces to painted or sculptural patterns in the glass. Playing card or card of fate, this window seems to waver between communicating lighthearted ease and great heaviness.

This window, like Polke's other figurative windows, was designed with the help of the computer.[18] The source image stems from a twelfth-century illuminated manuscript[19] in which the story of Abraham's sacrifice is told in several sequences laid out on a single page, like a kind of Romanesque comic strip. Polke generated effects on the computer; their full visual potential would only be realized in the glass itself.

24

Abraham's sacrifice of his son Isaac prefigures the sacrifice of Christ as the Son of God, and chronologically, it is the oldest of the prefigurations in the Old Testament. In the history of art, the scene has been dramatically rendered by such masters as Titian, Rembrandt, and Caravaggio, depicting the moment just before to Isaac's imminent death and the appearance of the redeeming angel. Polke has captured the crucial details of that moment: Abraham's raised sword, his

hand grasping Isaac by the hair, the angel, and the sacrificial lamb are the protagonists of the substitute act that saves Isaac's life. These four elements, reiterated, mirrored, forming patterns, become an intricately intertwined image, awash with extremes of physical and mental emotion prior to eruption. All the momentum of the energy is arrested in the stasis of the diagonally mirrored duplication of Abraham's arm and Isaac's head. In keeping with depictions in early illuminated manuscripts, Abraham is holding a sword instead of the shechita knife customarily shown in later representations. The sword may be interpreted as a reference to Ulrich Zwingli, Charlemagne, and St. Paul the Apostle,[20] and also as an indication of the recourse to weapons to defend the faith.

Here reference is made to militancy in the context of what is termed "Abrahamic" religions because they share a common ancestor, Abraham (Ibrahim): Judaism, Christianity, and Islam. Tellingly, this window, bearing the character of a memento and a warning, is located directly behind the pulpit.

As in a kaleidoscope, Abraham is caught in a wheel that cannot turn, for its force vectors cancel each other out. Formal associations come to mind—a Celtic knot, a Catherine window, a mandala—and since the pattern has no beginning and no end, it paradoxically refers to the symbolism of turning inward to seek wisdom and harmony. Is Polke drawing attention to a painful contradiction, to the collision between contemplative spirituality and the girded quest for power?

In the lower half of the window, Isaac and the sacrificial lamb are caught in what Polke calls "the wheel of violence,"[21] where intersecting diagonals flip-flop like alternating current. Formally much that is addressed in this window resonates in the others as well, for instance the four diagonally juxtaposed and mirrored profiles in the middle of the Son of Man window. The angel, transformed into a mirrored cherubim with multiplied faces and wings, takes the abstract shape of a compass rose; it points heavenward, emphasizing the top of the window, like the agate eyes in the stone windows. "This angel, warding off the act of murder, has become an emblem, possibly a protective sign, like sacred insurance and not the Holy Ghost," the artist says.[22] To him, this window is the key to all the others.

14 See Glossary p. 200. This window calls to mind the "Sfumato" series, large-format works in glass that Polke painted in 1990 using smoking candles that created traces of soot. They were exhibited in 1991 at the Museo di Capodimonte in Naples.

15 "Rubin's Vase," named after the Danish psychologist Edgar John Rubin (1886–1951). This is not the first time that Polke has incorporated an optical illusion into his work. In 1973, he pictured hands around a mushroom shape in *Die Purpurnen Hände* (Purple Hands) from his cycle "Original + Fakes."

16 Zürich was also home to J.C. Lavater. When his *Physiognomische Fragmente zur Beförderung der Menschenkenntnis und Menschenliebe* (4 vols., 1775–78) was published, it boosted the popularity of making silhouettes of faces, and it is not unwarranted to see such an allusion in the Son of Man window. Eng.: *Physiognomy; or, The Corresponding Analogy between the Conformation of the Features and the Ruling Passions of the Mind: Being a Complete Epitome of the Original Work of J. C. Lavater*, London, 1866. The title page also declares that "Physiognomy is reading the handwriting of nature upon the human countenance."

17 The conception of painting as a shadow of the physical world is mentioned by Pliny and later by Quintilian and Isidore of Seville. See H.U. Asemissen and G. Schweikhart, *Malerei als Thema der Malerei* (Berlin: Gunter, 1994), pp. 9ff. "Shadow is the stuff that art is made on, according to one legend about the origin of painting. The first portrait was created when 'the Corinthian maid,' called Dibutades, saw the image formed of her young man in the shadow of his profile cast on the wall by a lamp; she then traced it, because he was going away on a journey and she wanted it for a memento during his absence." See Marina Warner, *Phantasmagoria: Spirit Visions, Metaphors, and Media into the Twenty-first Century*, (Oxford: Oxford University Press, 2006), pp. 159. and Pliny the Elder, *Natural History*, Bks. XXXV, XLIII, 370–373, p. 397.

18 See Glossary, p. 200. A full-scale printout provided the basis for animated conversations between Sigmar Polke und Urs Rickenbach in the glass workshop.

19 Aelfrics Paraphrase, London, Brit. Lib., Cotton Claudius B. IV, fol 38, 11th century, in: Walter Cahn, *Romanesque Bible Illumination* (Ithaca: Cornell University Press, 1982).

20 In one of Röttinger's windows, St. Paul is pictured with a sword. See Gerster/Helbling, p. 33, fig. 8.

21 Sigmar Polke in conversation with Jacqueline Burckhardt, 2008/09.

22 Ibid.

Elijah's Ascent to Heaven

Time and again, light itself is the protagonist and subject matter of Polke's Grossmünster windows. The window devoted to Elijah's ascent to heaven (s IX) is suffused with brightness on overcast days and can even become blinding in direct sunlight. Each drop-shaped honeycomb glass is like a lens that bundles the light, making it sparkle and glitter. The clear, colorful pieces of thick glass are set in a loose net in the middle of which the letter P, heavily outlined in rolled lead, contains an element from an illuminated medieval manuscript.[23] A self-contained, contrasting world unfolds inside the P shape, its compressed and condensed particles seeming, at the same time, to be in the act of disintegrating. They have coalesced into an image, as if transformed into a different aggregate state. In addition, the colors of the delicately corrugated glass are "off-kilter," an intentional computer-generated fault.[24] It is as if this part of the window were an anaglyph image to be viewed through red and green 3D glasses. The scene of Elijah ascending in his chariot of fire is like a coin or a medallion, embossed in the circle of the P that dominates the window; his disciple and successor, Elisha, wrapped, in a flowing mantle, stands in the long shaft adjoining the circle of the P.

This inner world charged with energy seems to be imbued with a spirit that can work miracles. The window recounts two miraculous transitions: on one hand, the parting of the waters of the River Jordan, an ability which the prophet Elijah passed on to his pupil in the form of his mantle, and on the other, Elijah's ascent through fire into the light of the firmament. Both in content and in form, this bright, shimmering window conveys a state of magical, religious ecstasy: Elijah does not die; he is transported to another sphere, spirited away into heaven by the Lord, which makes him one of the prefigurations of Christ. Water and fire are both elements that characterize the figure of the prophet Elijah.[25] Elijah's ascension also represents a biblical variation on common tales of transition from this world to another, as narrated in ancient mythologies and shamanism.

King David

While the prophet Elijah appears in the luminous atmosphere of an array of transparent particles, King David and his harp set an entirely different tone, more saturated and homogeneous. The near monochromatic olive-green window is filled with the towering figure of David, the progenitor and the prefiguration of Christ. The truly expansive energy radiated by the color is enhanced by the fact that no cames cut through the image. Instead, an element of surprise is inscribed in the intricately furrowed lines drawn into the green, for when light falls on these dark lines, they reveal a colorful inner life. In contrast, the strongly stylized harp in white has the look of an autonomous element.

David's regal attitude is reminiscent of the seated statue on the southern façade of the tower representing Charlemagne as the legendary founder of the Grossmünster.[26] Polke's David, the merciless warrior and divinely gifted singer, is an ambivalent ruler. He embodies the Promised Land, fruitful and green—but green is also the color of military camouflage. The olive-green panes of glass are like a topographical model of Israel in its heyday, under the rule of King David who succeeded in uniting all of Palestine and the neighboring regions. The seams in the field of green not only hint at rivers but also at the divisive turmoil over disputed lands, for in their furrows blood-red splashes alternate with a gleaming blue. Blossoming Israel is evoked, the land of

70

milk and honey, and yet the image also alludes to the endless religious conflict in the land of David, the shepherd who once vanquished Goliath with a slingshot, the personified symbol of the weak defeating the strong.

David is not holding the harp in his hands; it is placed on the picture surface like an appliqué, emphasizing the immaterial, powerfully symbolic character of the instrument and drawing attention to the great significance of music in religious communities. Representations of David often resemble those of Orpheus; both figures stand for profound knowledge of the universal and the divine principles of a world order revealed in musical harmony.

The Scapegoat

The illustrations Polke has selected from twelfth-century manuscripts as the basis for his figurative windows date from the same time as the construction of the Grossmünster. Although he substantially enlarged and modified his source images, subjecting them to complex processes of transformation, the intimate character of their original has not been lost.

The eighteen tourmalines embedded in the Scapegoat window establish a link between the agate windows to the west and the figurative windows to the east. The notion of the scapegoat[27] is related to the liturgy of Good Friday. In its guise, Christ, the Lamb of God, becomes a metaphor for taking on the sins of the world, the key to the interpretation of the central mystery of Christian faith, the crucifixion.[28] The notion goes back to the Day of Atonement in Judaism, when the high priest symbolically transfers the sins of the people of Israel to a goat by placing his hands on the animal's head. The goat, now burdened with sin, is chased into the wilderness. The animal that Polke has inserted in the Scapegoat window is divided into halves, one above and one below, each looking in opposite directions. Possibly in order to emphasize its ritual character? Or because we can never entirely rid ourselves of sin?

Significantly, it is this window that the artist chose to embellish with precious tourmalines, their soft-hued pinkish purples, yellowish greens, and triangular crystalline structure asserting a striking life of their own. The subtle presence of the precious stones lifts the image of the scapegoat above and beyond the symbolic representation of sin. The tourmalines are like vulnerable patches or even celestial bodies miraculously floating down from above. Since healing powers have often been ascribed to them,[29] Polke evokes therapeutic associations in addition to the scapegoat's burden of sin.

The image for the scapegoat is taken from the same source and is, in fact, identical to the sacrificial animal in the Abraham and Isaac window. The two windows also have similar

23 Walter Cahn, *The Twelfth Century, Romanesque Manuscripts*, vol. 2 (London: Harvey Miller Publishers, 1996), fig. 177.
24 Polke was assisted by Augustine von Nagel in processing the images on the computer.
25 On Mount Carmel, the 450 prophets of Baal compete unsuccessfully with Elijah to stop the terrible drought. After Elijah has water poured on the sacrificial bullock and the wood on the altar, he invokes the true Lord of Abraham, Isaac and Israel. When the fire of the Lord falls and consumes the burnt sacrifice, it comes to pass that the heaven is black with clouds and wind, and there is a great rain. 1 Kings 18 At the award ceremony of the Roswitha Haftmann Prize for Sigmar Polke in Zürich, April 29, 2010, Polke had a tale read aloud, in which Elijah adopts the role of a helper. See p. 206.
26 The original sculpture has been moved to the crypt and a copy put in its place on the southern façade of the tower. See p. 61, fig. 30.
27 See Leviticus 16: 8-21, and the fourth song of God's servant Isaiah 52:13–53:12.
28 It is said of Isaiah: "But he was wounded for our transgressions, he was bruised for our iniquities: the chastisement of our peace was upon him; and with his stripes we are healed." Isaiah 53:5.
29 In anthroposophy, astrology, and esoterics in general.

pinkish lilac backgrounds, rendering them complementary in subtle psychological terms: one full of hope and the other coupled with aporias and existential threshold experiences.

The light green of the ornamental plants in the Scapegoat window lends the medieval line drawing freshness and volume. Polke's characteristic halftone dots, clearly visible here, have made an extended journey through time and also through a variety of pictorial stages and print media, becoming loosened and enlarged to such an extent that they could be painted in *schwarzlot* on the glass.[30] A closer look at the window also reveals a plane of light, a circle with a halo, reminiscent of Jan van Eyck's *Ghent Altarpiece*, in which a dove surrounded by an immense aureole of rays looks down on the scene of the Adoration of the Lamb with the fountain of life in the foreground.

Illumination and Community

A subtle irony underlies the fact that images from illuminated manuscripts passed through Polke's luminous computer screen on their way to the windows of the Grossmünster. The full-scale print-outs made in his digital workshop helped the artist and the glass painter articulate their ideas and consolidate the design of the windows until they became what we see today.

Two aspects spring to mind, which are of particular significance to Polke's oeuvre. First, the participatory nature of his work; the evolution of this project involved frequent exchanges and conversations with the theologist, the glass painter, and parish members, representing the body that initiated the project. Secondly, work on this project has substantially expanded the iconography of Polke's materials.

The context of the church provided an entirely new space of resonance the artist's investigations, inspiring Polke to make use of precious stones, thereby explicitly bringing the element of costliness into play. And this now somewhat ambivalent element has challenging implications. The precious stones and the stained and painted glass, made with complex, specially crafted techniques, both ancient and new, have literally been extracted from the cycle commodities usually pass through; they radiate a kind of affirmative provocation that encourages a fundamental reassessment of what value and appreciation really mean.

Drawing once again on his vast body of knowledge, Polke found a parallel to the Middle Ages. In the twelfth century, Abbot Suger of St. Denis not only initiated the new light-flooded architectural style of French cathedrals but also introduced liturgical change in his use of a gold chalice embellished with onyx and jewels. The symbolism inherent in such precious materials did not express self-serving, sumptuous pomp; on the contrary, it was the embodiment of a reverential attitude that relates the beauty of light to a sense of the invisible true light.

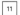

The intensity with which the stones, the glass, the light, and the imagery "speak for themselves" yields a paradoxical immediacy—a directness implicit in Polke's observation that, for the Swiss, the sacrificial lamb may also be a reminder of their peasant ancestry.

Translation: Catherine Schelbert

30 The large halftone dots call to mind Polke's *Neid und Habgier II* (Envy and Greed II), 1985, acrylic and paint on fabric, 230 x 407 cm, in the collection of the Kunsthaus Zürich. In this case, the huge dissolving halftone dots in the motif from a Brueghel painting also testify to a long journey through time and through media of reproduction.

Sigmar Polke, König David / King David (s VIII)

33 Jan van Eyck, *Genter Altar*, 1432, Öl auf Holz / *The Ghent Altarpiece*, oil on wood, Detail

34 Sigmar Polke, *Neid und Habgier II*, 1985, Acryl und Pigmente auf Dekostoff, 230 x 407 cm /
Envy and Greed II, acrylic and paint on fabric, 90 ¹/₂ x 160 ¹/₄" (Kunsthaus Zürich)

74

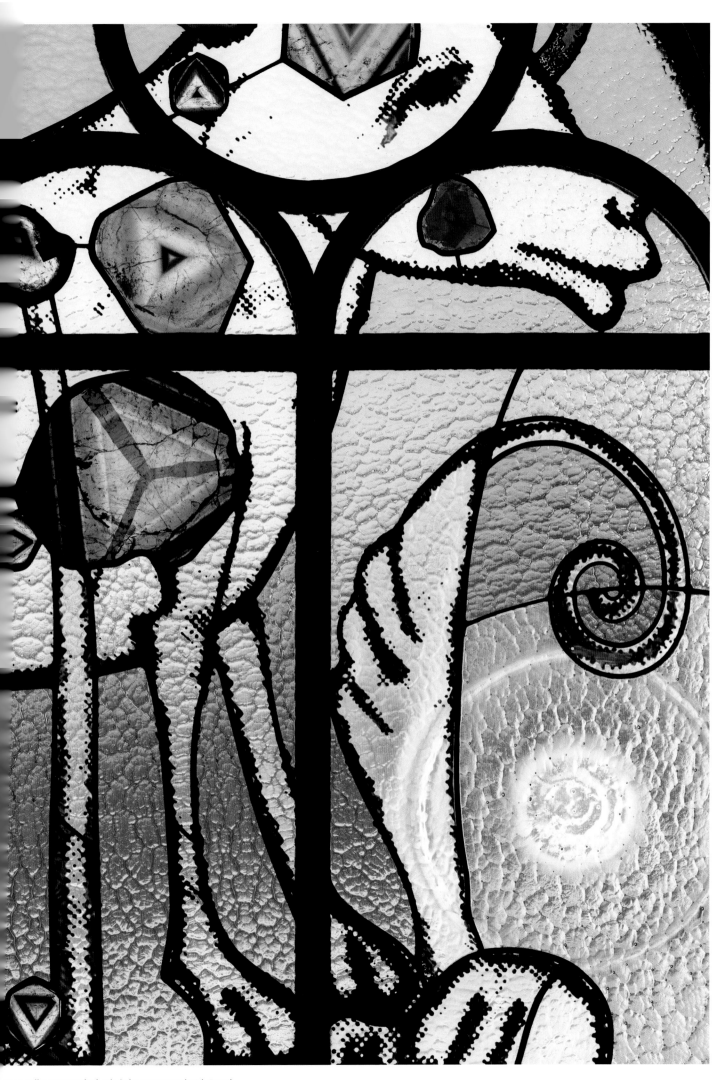

gmar Polke, Der Sündenbock / The Scapegoat (n IV), Detail

Sehen und Hören
Gedanken zum ikonographischen Programm der Kirchenfenster von Sigmar Polke *Käthi La Roche*

Eine Kirche, zumal eine wie das Grossmünster, ist ein vielfach determinierter Raum. Eine Kirche ist steingewordene Verkündigung, Architektur und Kunst gewordene Theologie und Geschichte und ein Baukörper, welchem viele Generationen ihren Glauben eingeschrieben haben. Wer das Grossmünster betritt, wird sofort spüren, dass dieses Bauwerk im Laufe der Jahrhunderte verschiedenen «programmatischen» Veränderungen unterzogen wurde und deshalb als «Gesamtkunstwerk» auch nicht einfach zu lesen ist.

In seiner architektonischen Gestalt als Kirche aus dem 12. Jahrhundert ist das Grossmünster eine dreischiffige romanische Basilika mit einem Hauptschiff (Laienkirche), einem Hochchor (Klerikerkirche), einer Krypta, einer Seitenkapelle, zwei Sakristeien und den Emporen. Die Hauptachse führt von West nach Ost und zeichnet dem Gläubigen einen Weg vor, der auch liturgisch begangen wird: vom Abend zum Morgen, von der Nacht in den Tag, von der Taufe (der Taufstein stand ursprünglich im Westteil) zur Eucharistie (der Hochaltar stand im Sanktuarium des Hochchors), den Weg vom Tod ins Leben.

Als Mutterkirche der Reformation hingegen wurde das Grossmünster in erster Linie zu einem nüchternen und schmucklosen Predigt-Raum, durch grössere Fenster ist es heller als zu seiner Entstehungszeit, und vor allem wird es ganz anders genutzt: Zentrum ist das Kirchenschiff, in der Mitte die Kanzel, von der das Wort Gottes verkündet wird, getreu dem reformatorischen Programm: Der Glaube kommt aus dem Hören. Die übrigen Räume bleiben leer. Bilder gibt es keine mehr, alles, was der Materialisierung des Heiligen und der frommen Verehrung diente, ist 1524 aus dem Grossmünster fortgeschafft worden.

Bild- und Farbglasfenster sind vermutlich im Grossmünster nie vorhanden gewesen. Jedenfalls blieben Glasfenster allgemein vom Bildersturm der Reformation verschont, denn sie waren niemals Teil des lukrativen Ablasswesens und damit des Missbrauchs der römischen Kirche, gegen welchen sich der Ikonoklasmus der Reformatoren hauptsächlich richtete. Als Darstellungen der Heilsgeschichte zur Bildung und Erbauung der Gläubigen dienten sie vielmehr dem kirchlichen Verkündigungsauftrag und damit dem Hauptanliegen der Reformatoren.

Die ersten farbigen Kirchenfenster des Nürnberger Glaskünstlers Georg Kellner aus der Werkstatt von Johann Jakob Röttinger wurden erst 1853 im Chor des Grossmünsters

eingesetzt. Von diesen umfangreichen Fenstern, die 1932 den neu geschaffenen Chorfenstern Augusto Giacomettis weichen mussten, sind nur die beiden Apostel-Fenster mit Petrus und Paulus übrig geblieben, die sich seit 1933 in der Westwand befinden. Als Glaubenswächter im Rücken der Gemeinde während der Gottesdienste sind sie prominent präsent. Vorne, im Blickfeld, prangt in leuchtenden Farben Augusto Giacomettis Darstellung der Geburt Jesu, oder, theologisch formuliert, der Menschwerdung Gottes, und in kirchlicher Lesart der ultimativen Gestaltwerdung der göttlichen Verheissung: «Immanuel – Ich werde mit euch sein.»

 Sigmar Polke nun hat sich mit seinen Fenstern in absolut überzeugender Weise in diesen gewachsenen Raum eingefügt und ihn künstlerisch grossartig mit- und auch neu gestaltet. Er hat die Geschichte des Grossmünsters, die Architektur und das in ihr bereits angelegte theologische Konzept ernst genommen und sein ikonographisches Programm auf das in Giacomettis Weihnachtsfenstern zur Darstellung kommende Thema der Menschwerdung Gottes ausgerichtet. Unter dem theologischen und formalen Gesichtspunkt der *christologischen Präfiguration* – bereits Figuren aus dem Alten Testament verkörpern messianische Erwartungen und Verheissungen – nimmt er thematisch Bezug auf das zentrale Motiv der Chorfenster: Die Erfüllung der Verheissung, die Konkretion von Gottes Wort in der Gestalt des neugeborenen Jesuskindes. Auf dieses Konkretwerden hin ist das Bildprogramm von Polkes figurativen Glasfenstern in den beiden Seitenschiffen ausgerichtet, diesem verpflichtet ist aber auch die Gestaltung der Achatfenster im Westteil der Kirche.

 Die sieben Achatfenster (n V–VII, s XIV–XI) Weil die geschnittenen Achatscheiben nicht eigentlich transparent sind, dämpfen sie das Licht im Westteil der Kirche ab und lassen ihn dämmerig erscheinen. So erhält die Lichtregie im Raum erneut, wie bereits erwähnt, ihre theologisch-liturgische Evidenz. Die Transluzidität der Steine gewährt ganz besondere «Einblicke ins Innere der Materie»: Die Form- und Farbphänomene der Achate zeigen verschiedene Gerinnungszustände von Zeit und Materie, die mit der bildlichen Vorstellung einer Weltschöpfung assoziiert werden können – erste Konkretionen, Materialisierungen des göttlichen Geistes, erste Präfigurationen des Logos.

 Die fünf Bilderfenster in den Seitenschiffen gestalten das Thema figurativ und zugleich – in der Bezugnahme auf alttestamentliche Gestalten aus christlicher Perspektive – präfigurativ. Zur Darstellung kommt in jedem Fenster ein Aspekt dessen, was für das christliche Gottesverständnis konstitutiv ist: Die «Fleischwerdung» des Wortes. In den Gestalten König Davids, des Menschensohnes und des Opferlammes, in den Szenen von Elijas Himmelfahrt und von Isaaks Opferung manifestiert sich derselbe Geist, der uns in Jesus Christus Gottes Sohn «sehen» lässt. Polkes Bildfenster nehmen aber nicht nur inhaltlich Themen aus der Tradition auf, sondern auch formal. Manche der Bildmotive sind Zitate aus mittelalterlichen Evangeliaren und Buchmalereien aus dem 12. Jahrhundert. Thematisch geht Polke mit diesen biblischen Motiven in sehr freier Weise um und eröffnet so den Betrachtenden ein weites Feld eigener Assoziationen und Deutungen. Die folgenden Ausführungen wollen zum Verstehen und Interpretieren anregen. Die Namen der Fenster haben sich aus dem theologischen Dialog ergeben, auf den sich der Künstler eingelassen hat – sie geben der Betrachtung bereits eine erste Richtung. Die Beschreibung folgt der Anordnung der Fenster: Sie beginnt im südlichen Seitenschiff und geht von hinten nach vorn, und weiter im nördlichen Seitenschiff von vorne nach hinten.

Das Menschensohn-Fenster

Das hebräische Wort für Menschensohn kommt aus der jüdischen Tradition und ist in der Bibel äusserst vieldeutig. Er bezeichnet einerseits das Geschöpf, das Gott nach seinem Ebenbild geschaffen hat Psalm 8,5, aber auch den Menschen, den Gott sich zu seinem Gesandten auserwählt hat, den Propheten etwa Ezechiel 2,1 oder den Messias, der kommen soll zum Gericht und zur Erlösung Daniel 7,16ff; Offenbarung 1,12; 14,14 – eine endzeitliche Gestalt also.

In den Evangelien braucht Jesus den Ausdruck Menschensohn oft, wenn er über sich selbst redet. Beispielsweise lässt er seine Jünger wissen, dass «der Menschensohn» Vollmacht habe, «auf Erden Sünden zu vergeben» Markus 2,10. Oder, in Bezug auf sein bevorstehendes Leiden: «Denn auch der Menschensohn ist nicht gekommen, um sich dienen zu lassen, sondern um zu dienen und sein Leben hinzugeben als Lösegeld für viele.» Markus 10,45 Oder, als Antwort auf die Frage des Hohen Priesters nach seiner Gefangennahme, ob er der verheissene Messias sei: «Ich bin es, und ihr werdet den Menschensohn sitzen sehen zur Rechten der Macht und kommen mit den Wolken des Himmels.» Markus 14,62

Sigmar Polke «spielt» in diesem Fenster mit der Mehrdeutigkeit des «Menschensohnes» als messianischer Präfiguration. Und er liefert den Betrachter Fragen und Irritationen aus: Inwiefern ist der Menschen-Sohn auch Gottes Sohn? Könnte mit Menschensohn oder -kind jede und jeder gemeint sein? Ist Jesus einer wie wir und repräsentiert er gewissermassen die Menschheit vor dem Thron des Ewigen oder repräsentiert er Gott in seiner Menschlichkeit vor aller Welt?

Das Menschensohn-Fenster (s X) hat einen sehr «technischen» Charakter – die gedankliche Irritation ist auch eine optische: Das Auge springt immer wieder von den verschiedenen, im Profil einander zugewandten Gesichtern zu den Zwischenräumen, zu den symbolisch aufgeladenen, durch die Fülle des Lichts zerfliessenden Kelchformen.

Jesus sagte, als er seinen Jüngern den Kelch reichte: «Das ist mein Blut des Bundes, das vergossen wird für viele.» Markus 14,24 Bis heute können sich Christen der verschiedenen Konfessionen nicht einigen, wie dieses «ist» zu verstehen sei. Das Menschensohn-Fenster will durchaus zum Nachdenken anregen, es lässt uns stärker als die übrigen Fenster die Wechselwirkung, das Ineinander von Innen und Aussen spüren. Es regt zu vielfältigen Betrachtungen an, zum Blick in sich selbst und in andere Wirklichkeiten.

Das Elija-Fenster

Der Prophet Elija ist der biblischen Legende nach die einzige Gestalt, die nicht gestorben, sondern auf dramatische Weise in den Himmel entrückt wurde (neben Henoch, von dem es lediglich heisst: «Dann war er nicht mehr da.» Genesis 5,24). An ihn knüpfen sich deshalb in der jüdischen Tradition viele Erwartungen: etwa, dass er wiederkommen werde und jederzeit und überall in unterschiedlichster Gestalt auftauchen könne, als Vorläufer des Messias auf Erden, um dessen Ankunft anzukündigen. Als Jesus seine Jünger fragte: «Für wen halten mich die Leute?», da antworteten sie: «Einige für den Elija.» Markus 8,28

In der Mitte des Fensters (s IX), im Medaillon, das einer Münze gleicht, ist Elijas Himmelfahrt dargestellt: Er steht auf einem von feurigen Rossen gezogenen Sonnenwagen und lässt seinen Prophetenmantel fallen 2. Könige 2. Darunter und ausserhalb des Medaillons steht sein Jünger Elisa. Er empfängt den Mantel und auf diese Weise die Autorisierung des Meisters als dessen Nachfolger.

In der Geschichte von Elijas Himmelfahrt sieht Polke eine Variante der in antiker Mythologie häufigen Überfahrtsgeschichten: Für die «Überfahrt ins Jenseits» muss der Mensch einen Zoll entrichten, er muss sie «erkaufen» und bezahlt sie schliesslich mit dem Leben. Hierfür steht die Symbolik der Münze oder, als spirituelle Wahrheit ausgedrückt: die andere Seite der Medaille.

Alles verdichtet sich im Inneren des Medaillons auf diesen einen entscheidenden Augenblick konzentrierter Zeit. Im Gegensatz dazu erscheint alles rundherum fragmentiert und zersplittert. Von diesem Kontrast lebt die ganze Darstellung: In ihr fällt alles zusammen, darum herum strebt alles auseinander in unzählige Fragmente.

Die Gestalt des Elija wird im Alten Testament so sehr als eine Präfiguration des Messias' verstanden, der mit seinem Erscheinen die Erlösung ankündigt Maleachi 3,23, dass sie überall im Neuen Testament in Zusammenhang mit denen gebracht wird, die den Anbruch des Reiches Gottes ankünden: mit Johannes dem Täufer oder eben mit Jesus. Zusammen mit Moses erscheint Elija auf dem Berg der Verklärung, wo die Jünger Jesus zum ersten Mal in österlichem Glanz erstrahlen sahen, entrückt in jene andere Wirklichkeit. Und als Jesus schliesslich am Kreuz und in seiner Verlassenheit den Psalm 22 betet: «Eloi, eloi, lema sabachtani!» («Mein Gott, mein Gott, warum hast du mich verlassen!»), da sagen einige: «Hört, er ruft nach Elija!» Markus 15,34 Denn wenn Elija kommt, kündigt sich Erlösung an: Er ist der Vorbote des erwarteten Retters der Welt.

Das grüne David-Fenster

König David – nie wieder hat ein König Israel so gross gemacht (s VIII). Und trotzdem sind nicht die Insignien der Macht sein Emblem, sondern die Lyra; an ihr erkennt man den Sänger und Psalmendichter: «Der HERR ist mein Hirte, mir wird nichts mangeln. Er weidet mich auf grünen Auen, zur Ruhstatt am Wasser führt er mich. Er stillt mein Verlangen.» Psalm 23 Von solch grünen Auen mag David als Hirtenjunge geträumt haben, als er in den felsigen Bergen des Südlandes seine Schafe zu mageren Futterplätzen trieb. Und dies mag auch der Traum der Israeliten gewesen sein, als sie mit Moses durch die Wüste zogen und sich nach den Fleischtöpfen in Ägypten zurücksehnten. Ein Land, wo Milch und Honig fliesst, war ihm verheissen – das gelobte Land. Gott gab es schliesslich in Davids Hand und es gelang ihm, darauf sein Reich zu gründen. Er war der von Gott erwählte König und Gesalbte. Unter seiner Herrschaft lebte Israel erstmals in Sicherheit und Frieden.

David aus Bethlehem in Juda, König in Jerusalem – er steht für das «Land, was allen in die Kindheit scheint und worin noch niemand war»[1] (Ernst Bloch), für Erez Israel, wohin das jüdische Volk sich zurücksehnte in all den Jahrhunderten des Exils, für den Zion, zu dem die Völker strömen werden, wenn Gott sein Friedensreich auf Erden errichten wird. In seiner Person leuchtet auf, was für die Kirche in der Gestalt des Davidsohns und Friedenskönigs Jesus Christus konkret geworden ist.

Das Fenster von Isaaks Opferung

Abraham glaubte, seinen Gehorsam Gott gegenüber dadurch unter Beweis stellen zu müssen, dass er ihm Isaak, seinen einzigen Sohn und Erben der Verheissung, zum Opfer bringt. Schon hatte er einen Altar gebaut, das Holz aufgeschichtet, das Schwert gezogen, als ihm ein Bote Gottes in den Arm

1 Ernst Bloch, «Das Prinzip Hoffnung», in: ders. *Werkausgabe*, Bd. 5, Suhrkamp-Verlag, Frankfurt am Main 1985, S. 1685.

fiel und ihn von dieser schrecklichen Tat abhielt. Da brach ein Widder, der sich im Gebüsch verfangen hatte, durch die Zweige und Abraham brachte diesen als Brandopfer dar anstelle seines Sohns. «Und Abraham nannte jene Stätte: Der-HERR-sieht, wie man noch heute sagt: Auf dem Berg, wo der HERR sich sehen lässt.» Genesis 22,14

Kaleidoskopartig gespiegelt und eine Rosette bildend, oder ein Rad, das sich endlos dreht, versinnbildlicht die Figur des Abraham, der das Schwert zieht, die Spirale der Gewalt. Er ist nicht nur Täter, sondern immer auch schon das Opfer seiner eigenen Verblendung. Er geht gewissermassen gegen sich selbst vor, stösst sich das Messer ins eigene Herz, wenn er die Hand gegen sein geliebtes Kind erhebt. Ist es Zufall, dass der Künstler in diesem Fenster die Farbe Violett dominieren lässt, die liturgische Farbe der Trauer und des Schmerzes, des Karfreitags?

Unter dem «Rad», in vier Bildkassetten, wiederum symmetrisch gespiegelt, sind diejenigen zu sehen, die «unter die Räder» kommen: Isaak, den die Hand seines Vaters am Schopf packt, aber auch der Widder, das Opfertier, das bereits den Todesstoss empfangen hat.

In gewisser Weise stellt dieses Fenster die Tragik dar, dass Gläubige immer wieder meinen, den Glaubensgehorsam durch Gewalt bezeugen zu müssen und ihn damit pervertieren. Im Grossmünster sei in diesem Zusammenhang auch an Zwingli erinnert, der 1531 gegen die katholischen Kantone in den Krieg zog, um die Reformation zu verteidigen und in der Schlacht bei Kappel am Albis getötet wurde.

Für die Darstellung von Isaaks Opferung wählte der Künstler eine stark ornamentale Lösung. Ein Gedanke kann zum Ornament werden, wenn er verallgemeinert oder bewusst umgelenkt wird: beispielsweise auf das Symbol des Kreuzes, das durch die Anordnung der verschiedenen Motive mehrfach sichtbar ist in diesem Bildfenster.

Das Sündenbock-Fenster

Der Sündenbock ist das Opfer(tier), auf das man alle Schuld ablädt und es dann zum Teufel jagt. Im zweiten Buch Moses heisst es: «Und Aaron soll beide Hände auf den Kopf des lebenden Bocks legen und über ihm alle Schuld der Israeliten und all ihre Vergehen bekennen, mit denen sie sich versündigt haben. Er soll sie auf den Kopf des Bocks legen und ihn durch einen Mann, der bereitsteht, in die Wüste treiben lassen. So soll der Bock all ihre Schuld mit sich forttragen in die Öde.» Leviticus 16,21f

Ganz so schmerzlos war dieser Eliminationsritus für die Betroffenen allerdings auch in alttestamentlicher Zeit nicht. Er setzte immerhin Einsicht in eigenes Fehlverhalten, öffentliches Benennen der Schuld und Reue voraus. Christlich gesprochen: Sündenbewusstsein und Sündenbekenntnis, etwas, was seit jeher alles andere als selbstverständlich ist. Der Sündenbock, der die Schuld der Menschen hinwegträgt, ist schon in der Bibel zusehends zur Metapher geworden. Im Buch Jesaja wird diese literarische Figur dann auf die Gestalt des «Gottesknechts» übertragen, der als Opferlamm geschlachtet wird: «Wahrlich, unsere Krankheiten hat er getragen und unsere Schmerzen auf sich geladen; wir aber wähnten, er sei gestraft, von Gott geschlagen und geplagt. Und er war doch durchbohrt um unserer Sünden, zerschlagen um unserer Verschuldungen willen; die Strafe lag auf ihm zu unserem Heil, und durch seine Wunden sind wir genesen.» Jesaja 53,4–5

Und so ist schliesslich das «Lamm Gottes» zu einem der wichtigsten Schlüssel für die Deutung des zentralen Geheimnisses des christlichen Glaubens geworden: dass Gottes Sohn den Tod am Kreuz erlitten und sein Leben hingegeben hat und gestorben ist um der Menschen willen, dass Gott sich in ihm offenbart als einer, der Unrecht und Gewalt trägt und erträgt und in seinem Leiden auch überwindet durch die Kraft der Vergebung.

Möglicherweise will Sigmar Polke dies auch formal ausdrücken: Der Widder ist zerteilt (nIV). Gott will keine Opfer, er gibt sich selbst zum Opfer, damit die Menschen leben. «Durch seine Wunden haben wir Heilung erfahren!» – diese zentrale Aussage wird augenfällig durch die Turmaline, die kostbarsten Steine in der ganzen Kirche, die Sigmar Polke in diesem Fenster eingesetzt hat, als Symbol für die Wunden.

Die zwölf Kirchenfenster von Sigmar Polke sind offen für eine neue Auslegung. Insofern tragen sie einem urreformatorischen Anliegen Rechnung. Sie schreiben sich in der Handschrift des 21. Jahrhunderts in den Raum des Grossmünsters ein, so wie die von Giacometti in der Handschrift des 20. und die von Kellner/Röttinger in der des 19. Jahrhunderts in diese Kirche eingeschrieben sind. Jede Zeit muss ihre eigenen Ausdrucksweisen finden und den Texten der Bibel eine andere Gestalt geben, nicht nur in der verbalen Verkündigung, sondern auch in der künstlerischen und formalen Darstellung dessen, was der Kirche aufgetragen ist. Dabei stehen alle, die im Raum der Kirche arbeiten, immer auf den Schultern ihrer Vorfahren, als Interpreten einer grossen Tradition, in der es wesentlich darum geht, uns in immer neuer Weise an die grundmenschliche und tiefspirituelle Wahrheit und Erfahrung heranzuführen, dass wir die entscheidenden Dinge im Leben nicht machen, sondern empfangen. Das Ziel von Kunst ist nicht Belehrung, sondern Begegnung. Dass diese Begegnung glückt, hängt ebenso sehr vom Können des Künstlers ab wie vom Kontext, in dem sich sein Werk darstellt, und entscheidend auch vom Betrachtenden, der es wahrnimmt. Das bedeutet: Es ist letztlich etwas Unverfügbares, um das es geht – in der Kunst genauso wie in aller Religion und auch im christlichen Glauben.

Kunst will uns befähigen zur Wahrnehmung von etwas anderem als unsrer selbst und dem, was wir schon wissen, oder umgekehrt: zu einer anderen Wahrnehmung unserer selbst und dessen, was wir immer schon gewusst zu haben glauben. Sie will in uns etwas hervorrufen, Empfindungen vielleicht, Assoziationen, Gedanken, Fragen und die Ahnung, dass nicht immer alles so bleiben muss, wie es ist. Sie will uns nicht nur zu uns hin-, sondern auch von uns wegführen und uns öffnen für die Begegnung mit «dem ganz Anderen», der im Raum der Kirche zu uns reden will. Dass Sigmar Polkes neue Fenster im Grossmünster eben dies möglich machen, auch für «christliche Analphabeten» und Menschen, welche den Bezug zur kirchlichen Tradition verloren haben, dass er sie durch seine Fenster hinaus- oder vielmehr hineinschauen lässt in eine göttliche Dimension, das ist sein grösstes Verdienst. Denn, wie Emmanuel Levinas sagt: «Nicht primär im Denken, sondern in der Sinnlichkeit vollzieht sich Transzendenz.»[2]

2 Emmanuel Levinas, *Die Spur des Anderen*, Verlag Karl Alber, Freiburg/München 1983, S. 183.

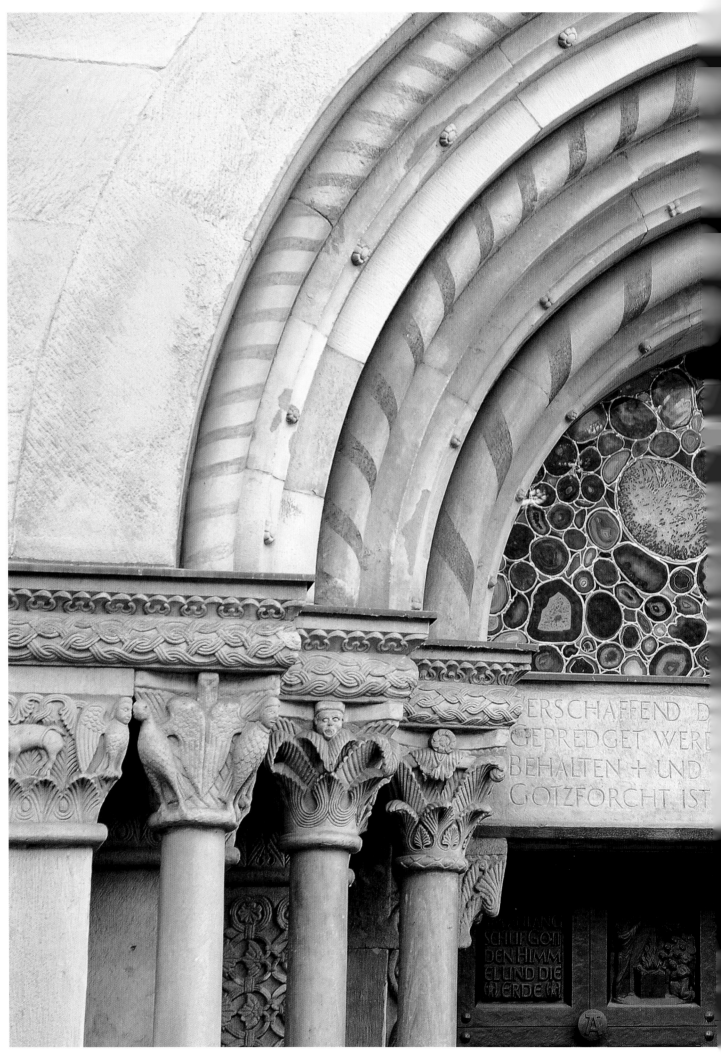

ERSCHAFFEND D
GEPREDGET WERD
BEHALTEN + UND
GOTZFORCHT IST

SCHFF GOTT
DEN HIMM
EL UND DIE
ERDE

Sigmar, Polke, Achatfenster / Agate window (n V)

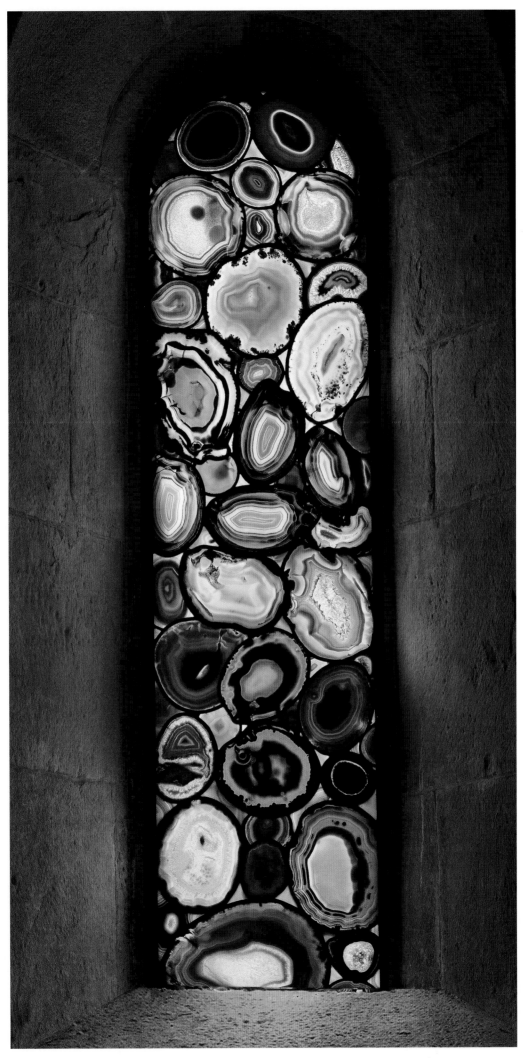

Sigmar Polke, Achatfenster, 189 x 46 cm / Agate window (s XIII), 74 3/8 x 18 1/8"

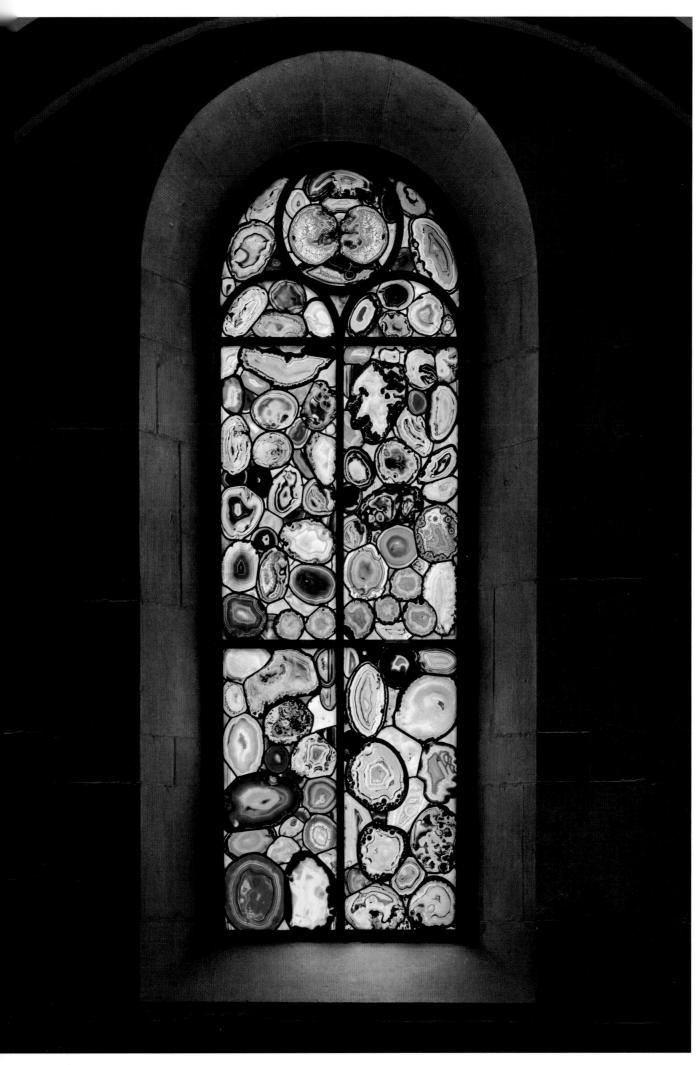

igmar Polke, Achatfenster, 283 x 91 cm / Agate window (s XII), 111 ¹/₂ x 35 ⁷/₈"

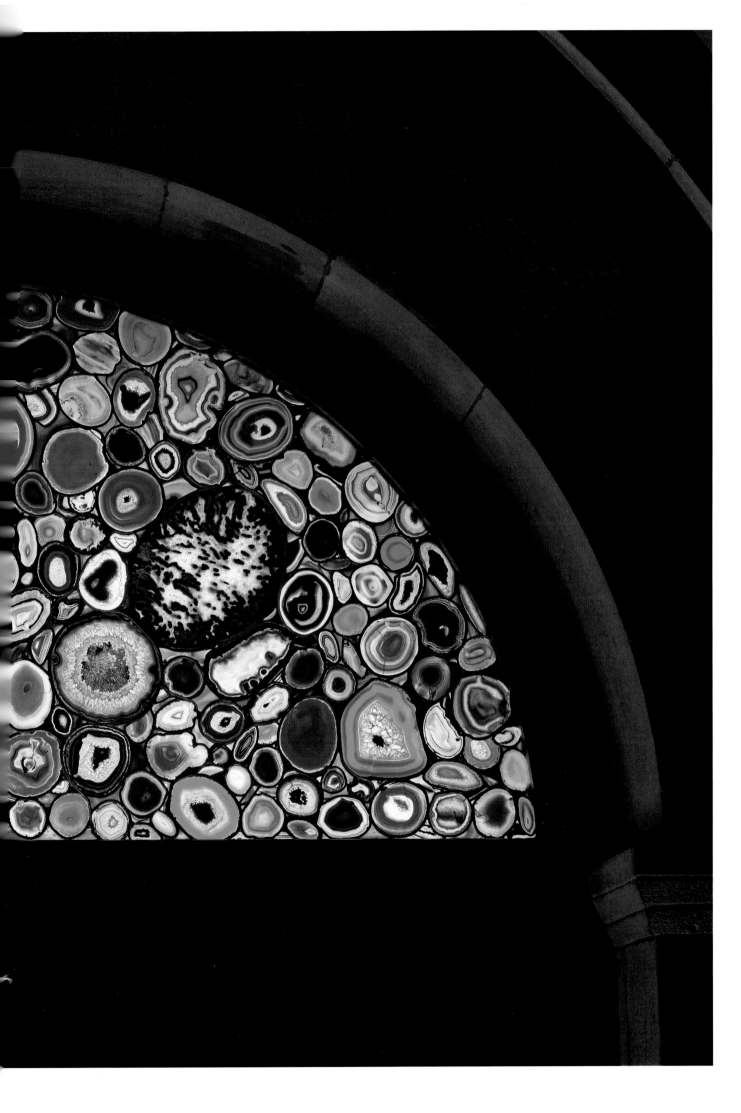

Ein Weg zu Sigmar Polkes Kirchenfenstern Bilder aus Stein, Glas und Licht *Katharina Schmidt*

Auf die Frage, was ihn an der Malerei auf durchsichtiger Seide, auf transparenten Stoffen interessiere, antwortete Sigmar Polke, er wisse alles über Glasmaler, – Sankt Lukas habe ihn alles darüber gelehrt.[1] Mit dieser charmanten Volte, mit der sich der Künstler hinter dem Schutzheiligen der Maler verbarg und in die Legende entschwand, wies er einmal mehr den Betrachter auf seinen eigenen Weg der Suche und des Sehens.

Als Transparenz (Adj. transparent, von lat. trans parere – durchscheinen) bezeichnet man in der Physik vereinfacht die Eigenschaft von Materialien, elektromagnetische Wellen (u.a. Licht) hindurchzulassen. Im Alltag versteht man darunter meist die Fähigkeit, Licht nahezu vollständig durchzulassen, wie beispielsweise bei Glas. Reine Lichtdurchlässigkeit genügt aber nicht, um eine einwandfreie Bild- und Blickdurchlässigkeit zu garantieren; denn durch eine raue Oberfläche oder Teilchen im Material wird das Licht gestreut und verhindert so die klare Abbildung dahinter liegender Objekte. Weitere optische Eigenschaften wie Reflexität und Absorption werden relevant für die Unterscheidung, ob ein Stoff transparent, transluzid/durchscheinend oder opak ist. Von Transluzens spricht man, wenn die Stoffe nur teilweise lichtdurchlässig sind und das Auge lediglich dunklere oder hellere Bereiche dahinter unterscheiden kann. Die Materialien reflektieren dann das auf sie treffende Licht nicht nur an der Oberfläche, sondern auch aus tieferen Schichten. Da in die deutsche Alltagssprache der Begriff Transluzenz (transluzid) nicht eingeführt ist, verwendet man Transparenz für beide Phänomene.

Dass in Sigmar Polkes Werk dieser komplizierten Beziehung von Licht, Material, Wahrnehmung wesentliche Bedeutung zukommt, verraten schon die Titel mehrerer Werkgruppen wie *Transparent, Laterna Magica, Amber* oder *Lense Paintings;* auch wo das nicht der Fall ist, weist eine Fülle optischer Effekte und visueller Phänomene in diese Richtung. Glanz und Fluoreszenz, Diaphanes und Mattes, Moiré, Luminiszenz, Chatoyance oder blanke Durchsicht deuten nur an, welchen Erlebnisreichtum viele dieser Bilder für das Auge bereithalten. Die Eigenschaften der Malmittel sollen aber nicht davon ablenken, dass es Polke wesentlich auch um Transparenz im übertragenen Sinne geht. Mit bohrendem, forschendem Geist zielt er auf das allzu Durchschaubare und sein Gegenteil, auf die Klarheit und die Trübung, das Deutliche und das Übersehene, auf die Oberfläche und den Grund. Immer fasziniert und interessiert ihn beides: das Sowohl und das Als-auch.

Früh findet Sigmar Polke in den 6oer- und beginnenden 7oer-Jahren seinen von lastenden Konventionen befreiten Stil, in dem er das ganze visuelle Angebot der Alltagskultur verarbeitet und mit evokativen gestischen Setzungen, Flecken, Spuren, Rinnsalen verfremdet. Jedes Mittel ist recht, damit Motive, sprechende Wort- und Bildzitate auf den kunterbunten Mustern der Textilien, die die Leinwand ersetzen, sich überlagern, verschlingen, verschmelzen. Je dichter, delirierender die Schichtungen, desto drängender fordern sie auf hinzusehen, Zusammenhänge zu suchen und zu hinterfragen. Das Betrachten des Bildes wird zum Tauch- und Suchgang in fluktuierende, oft bodenlose Räume; ihre Reize sind immer auch verfänglich.

Polkes charakteristische Rasterbilder bestimmen ebenfalls den Blick auf den Grund; denn zwischen den vergrösserten Punkten leuchtet er leer. Die Illusion einer Wirklichkeit, die die in Rastern und Pixeln vermittelten Bilder vortäuschen, wird entlarvt und damit auch die Grenze der Wahrnehmung bewusst, wie ihre Prägung durch Muster.

Als sich zu Beginn der 8oer-Jahre Polkes Interesse der Farbe, der Natur und ihren Stoffen zuwendet, erprobt er Mineralien, Metalle, Pigmente und alte Rezepturen, das Feuchte und das Trockene, das Flüssige und Feste; er mischt, kocht, braut, reibt, stäubt, erhitzt und lässt wieder erkalten. Hermetik und Alchemie lenken den Blick auf die Substanzen und die unaufhörliche Verwandlung, die allen Dingen innewohnt. Glanz und Spiegelungen erschweren den visuellen Zugang zu den Bildern, nächtlich irisierenden Räumen oder Gefilden im Frühlicht. Gelblich getönte Kunstharze, durchscheinend, schimmernd oder matt, entwickeln sich in vielen Schüttungen auf grossen Leinwänden zu allseits offenem Terrain. Durch Standortwechsel muss sich der Betrachter allmählich hineinfinden. Zwar liebt der Maler den schnellen Blick, dem flüchtigen aber stellt er Fallen. Hydro- und Thermobilder, die sich verändern, laden zur Rückkehr ein.

Um physisch und methodisch eine noch grössere Durchsichtigkeit zu erzielen, wählt Polke seit etwa 1988 einen transluziden Bildträger: in Harz getränktes Polyestergewebe.[2] Es macht den Keilrahmen sichtbar, sodass er zum Bestandteil der Komposition und Bildidee werden kann. Zeichnerisch linear und gestisch frei oder gerastert, ergänzen sich die Motive, nun häufiger der Kunst- und Kulturgeschichte entnommen, auf dem durchscheinenden Grund, als gelte es sie zu bewahren; auch aus Märchen tauchen Funde auf, Phantastisches und Kurioses, daneben bleibt das Zeitgeschehen virulent. Je mehr die Bilder ihre Materialität offenlegen, bis zum klaren Blick auf die nackte Wand dahinter, desto fragiler erscheinen sie. Die farbenprächtigen *Lense Paintings* mit einer vor das Bild montierten senkrecht geriffelten Lentikularlinse[3] thematisieren nochmals einprägsam, wie wir sehen, was wir wahrnehmen und inwieweit der Betrachter Teil des Bildes ist. Je nach Blickwinkel erscheint das Gesehene immer anders, plausibel oder grotesk, da die geriffelte Oberfläche und unterschiedliche Dichte der Linse Refraktionen und damit Verzerrungen und Veränderungen erzeugen.[4] Nur aus bestimmten Positionen erschliesst sich die Darstellung sinnvoll.

1 Paul Groot «Sigmar Polke, Impervisions to Facile Interpretation. Polke wants to Reinstate the Mystery of Painting», in: *Flash Art* 140, 11. Jg., Mai–Juni 1988, S. 66–68. Hierzu: G. Roger Densown, «Polkes Evangelium der Transparenz», in: *Parkett* 30, 8. Jg., 1991, S. 115 ff. Sigmar Polke hatte am Beginn seiner Ausbildung (1959–1960) bei der Firma Derix in Düsseldorf-Kaiserswerth eine Glasmaler-Lehre absolviert.

2 Die Transluzens wird dadurch erreicht, dass das mit Harz getränkte Gewebe die Lichtwellen anders reflektiert und damit durch das Material leitet.

3 Polke stellte sie in einem komplizierten Verfahren selbst her.

4 Hierzu: Charles W. Haxthausen, «Zu Sigmar Polkes ‹Linsenbildern›», in: *Wunder von Siegen*, Kat., Museum für Gegenwartskunst Siegen 2007, Dumont-Buchverlag, Köln 2008, S. 32–41.

Der Auftrag für das Zürcher Grossmünster

Die Aufgabe für das Zürcher Grossmünster bestand darin, alle Fenster der Seitenschiffe zu gestalten. Statt einer stilistisch einheitlichen Lösung entschied sich Polke für eine Zweiteilung, indem er die fünf gleich grossen Fenster östlich der beiden Portale, zwei im Norden, drei im Süden, figurativ mit Themen aus dem Alten Testament gestaltete, die übrigen sieben abstrakt behandelte. Damit schuf er sowohl die Voraussetzung für eine gewisse Homogenisierung des hinteren Kirchenraumes mit seinen unterschiedlichen Fenstertypen, der nach einem Gegengewicht zum Chor mit den in tiefen Farben leuchtenden Fenstern von Augusto Giacometti verlangte, als auch die Möglichkeit zu einer Vereinheitlichung im geistigen Sinn.

Die Achatfenster

Die aussergewöhnliche Materialwahl der Achatscheiben führte zu einem einzigartigen Ergebnis. Wie Alabaster wurde der widerstandsfähige Edelstein schon früh sehr geschätzt, doch nie in dieser Form verwendet.[5] Um kosmische und erdgeschichtliche Bezüge aufzuzeigen, hatte Polke bereits 1986 einen Meteor und einen Kristall in sein Konzept der Biennale einbezogen,[6] später auch Gold sowie einen Jadeblock ausgestellt[7] und kostbare Bernstein-Objekte mit seinen *Amber-Paintings* kombiniert. Die augenfällige Ähnlichkeit der Weltscheibe auf einer Genesis-Miniatur mit einem Achat-Schnitt brachte ihn auf die Idee. In der Wiener *Bible moralisée*[8] vermisst der Schöpfer mit einem Zirkel den Kosmos, den der mittelalterliche Illuminator in konzentrischen Kreisen darstellte; um die Erde im Zentrum drehen sich die Gestirne auf nächtlichem Grund, den Wasser und Luft umkräuseln mit einem hellgrünen und bläulich-weissen Saum.[9]

18 | 37

Wer durch das nördliche Portal des Grossmünsters eintritt und sich im Innern umwendet, hält staunend inne. Denn wo von aussen kaum ein sanftes Muster sichtbar ist, verblüfft über dem Türsturz ein funkelndes Bild (n V), ein intensives Farbenspiel, bunt gefügt. Erst auf den zweiten Blick wird in dem Blau, Grün und Purpur, die helles Rot überbietet, im Braun, Beige und Grau auch die Komposition erkennbar, ihre Ordnung und Symmetrie. Die vertikale Mittelsprosse im Halbkreis des einstigen Tympanons[10] fungiert als Spiegelachse für die runden und ovalen Scheiben aus Achat. Von der Mitte der Basis strahlen die locker angeordneten Reihen nach aussen, rote Paare treten in Konkurrenz zu grünen Sequenzen, weiss aufleuchtende Kristalle unterbrechen kobaltblaue Partien. Ein Teil der Steine verdankt den kräftigen Farbton künstlicher Behandlung; da ihre Konturen für die Fassung der Bleiruten kaum begradigt scheinen, entsteht der Eindruck eines natürlichen Konglomerats. Dass schräg zwei übergrosse Scheiben schwärzlich-trübe aus der Buntheit schauen, verwandelt sie in einen starren Blick aus hunderttausend Augen: ein Dämon. Schützt er den Ausgang? Bewacht er den Eingang?

Keines der anderen Achat-Fenster (n VI, n VII, s XI–XIV) entfaltet die gleiche Präsenz wie dieses, doch jedes birgt seinen eigenen Zauber. Die schmalen Öffnungen in den tiefen Laibungen der dicken Mauern der Turmfassade lassen kaum anderes als eine vertikale Anordnung der Rundformen zu. Während das nördliche Fenster durch ein helles Rot, das südliche durch ein kräftiges Blau auf die Gewandfarben der Apostel aus dem 19. Jahrhundert im Mittelschiff reagieren, herrschen in den übrigen die natürlichen Töne der Achat-Varietäten vor, von künstlich-blauen Einzelexemplaren akzentuiert. Insgesamt fügen sich Polkes Achatfenster mit ihrer unregelmässig-regelmässigen Struktur wie ein kostbares Mosaik in das Mauerwerk und schliessen es, als habe

sich das massige Gestein selbst in leuchtende Materie verwandelt. Tatsächlich werden die Achat-Mandeln nur in dünn geschnittenen Scheiben durchscheinend. In ihren feinen kristallinen Schichten brechen und filtern sie das Licht. So leuchten sie wie aus der Tiefe der Zeiten und offenbaren strahlend ihre uralte Substanz.

Der Menschensohn

Anders als die Achatfenster sind die figürlichen mit Darstellungen aus dem Alten Testament aus Glas gestaltet und hell. Hart mutet der Kontrast zu dem nächstliegenden an, das den Titel *Der Menschensohn* (sX) trägt. Möglicherweise nimmt es Bezug auf den zweiten Schöpfungstag, an dem sich das Licht von der Finsternis schied;[11] denn die Opposition von Schwarz und Weiss mit wenig vermittelndem Grau bestimmt das Bild. Den Menschen führt es ein in Form von lebensgrossen Gesichtsprofilen.[12] Vier Quersprossen unterteilen die Lanzetten in acht rechteckige Felder, in denen Polke jeweils die Kippfigur des sogenannten Rubin'schen Bechers[13] wiederholt; an der Mittelachse bildet sich so eine Säule aus Janusköpfen.

Der Effekt der Kippfigur entsteht bei vollkommen flächiger Darstellung durch die Gleichwertigkeit der Silhouetten und Kelche, sodass beide als Figur und Grund wahrgenommen werden können. Doch ist dies nicht gleichzeitig möglich: Konzentriert man sich auf die Köpfe, werden die Kelche zum leeren Grund und umgekehrt. Um dieses Entweder-Oder, um diese Zweideutigkeit, den Unsicherheitsfaktor geht es hier. Die Schattenrisse, elektronisch verfremdet, entindividualisiert, vielleicht vier Typen aus der Temperamentenlehre, bestimmen die Form der acht Kelche: die elegante ziselierte Tazza oben, die stattlichen Pokale in der Mitte, unten das dünne, leicht missglückte schiefe Exemplar, eine Art Ausschussware. Offenbar versteht Polke den Begriff des Menschensohns im Sinne von «der Menschen an sich» oder «alle Menschen», wie er sie gerastert hatte als *Menschenmenge* (1969)[14], erwartungsvoll und starr nach oben blickend und in der Masse auch beklemmend. In den Fenstern scheinen sich gewisse Köpfe in ständiger Bewegung anzunähern, um dann zurückzufahren vor dem hellen Kelch mit wundersamer Aura, der dazwischentritt. Das Phänomen hält den Betrachter in Bann. Erzeugt durch dünnere Schwarzlot-Lasuren der Konturen, erschreckt und fasziniert es immer neu. Zwiespältig und eher düster bleibt das Menschenbild; der Künstler selbst nimmt sich nicht aus. Dennoch strahlt das Fenster in «weis-

<div style="text-align: left; margin-left: -10em;">35</div>
<div style="text-align: left; margin-left: -10em;">38</div>

5 Der Achat, so benannt von Theophrastus von Eresos (um 371–287), nach seinem reichen Vorkommen in dem Fluss Achate auf Sizilien, wurde schon in altägyptischer Zeit, für Siegel, Schmuck und Gefässe verwendet. Erwähnung findet er in 2 Exodus 28,17–21; neben Amethyst und Hyazinth soll er den Brustschild des Priesters schmücken. In der Antike fertigte man kostbare Gegenstände aus Achat an; besonders schön kam er auch in Pietra-Dura-Arbeiten der Renaissance zur Geltung.

6 Sigmar Polke, *Athanor*. XLII. Biennale von Venedig 1986, Deutscher Pavillon, Kurator Dirk Stemmler.

7 U.a. Museum of Modern Art, San Francisco, Nov. 1990–Jan. 1991.

8 *Bible moralisée*, Codex Vindobonensis 2554 der Österreichischen Nationalbibliothek, Titelseite 1-fol. I verso; das Werk wird ungefähr in die Entstehungszeit des Grossmünsters datiert.

9 Als mikrokristalline Varietät der Quarz-Gruppe bildet der Achat durch rhythmische Kristallisation zahlreiche Schichten aus, wenn durch Auskleiden und Ausfüllen von Hohlräumen – oft Blasen in erkalteter Lava – in unendlich langsamem Prozess seine Mandelform heranwächst, ein Vorgang, bei dem auch vielfach weiss glitzernde gröbere Kristalle entstehen. In natürlicher Färbung weist der Achat vorzugsweise bläuliche, beige, braune, orange und graue Töne auf, nie Kobaltbau, Magenta, Lila und Pink, was vor allem im Hinblick auf die Schmuckverarbeitung zur Buntfärbung durch Hitze und Bäder führte (seit 1813).

10 Es wurde 1766, als man auch die Fenster vergrösserte, entfernt und durch Glas ersetzt.

11 Wie oben, Anm. 8, 2 –fl.I, das Medaillon in der oberen Zeile links.

12 So die Anmutung; tatsächlich sind sie überlebensgross.

13 Nach dem dänischen Psychologen Edgar Rubin (1886–1951) benannte Kippfigur.

14 Sigmar Polke, *Menschenmenge*, 1969, Dispersion auf Leinwand, 180 x 195 cm, Kunstmuseum Bonn.

ser Helle»[15]; denn das gestreute Licht der Zwickel und der Kelche bringt diffuse matte Helligkeit hervor, während sich an Übergängen hauchdünne Schwarzlotlasuren fein ziseliert abgrenzen vom Weiss oder in den dunklen Flächen münden.

Im Fensterkopf kehrt Polke die Situation um. Von Strahlen getragen erscheint dort vor hellem Grund ein dunkler, fein ornamentierter Kelch; angedeutete Untersicht verstärkt seine auratische Präsenz. Im Gotteshaus Zwinglis spricht der Maler durch diese stabile Bekrönung als tieferen Bildsinn die Teilhabe aller Menschen an dem symbolischen Trank des Abendmahles an. Die Irritation der Wahrnehmung macht jedoch bewusst, dass die Zeichen mehrdeutig bleiben, durchscheinend auf ein Geheimnis, das sich immer wieder entzieht.

Der Prophet Elija

Prägnant hebt sich im benachbarten Fenster (sIX), das der Entrückung des Propheten Elija gewidmet ist,[16] das zentrale Motiv vom Grund ab; Polke übernahm die szenische P-Initiale aus einer französischen illuminierten Bibel des 12. Jahrhunderts, da sie die stürmische Himmelfahrt des Propheten im feurigen Pferdegespann wiedergibt.[17] In dem ornamental gefassten Kreisrund des Buchstabens erkennt man Elija auf einem Streitwagen. Die Deichsel weist empor, zwei Rosse stampfen mit brennenden Hufen, alles flammt in den Primärfarben Gelb, Rot, Blau und Grün, selbst die Speichen des Rades züngeln wie eine feurige Blüte. Elija, mit weissem Haar und Bart, reicht mit der Rechten den Mantel an Elisa. Dieser, im Vertikalstrich des P verstrickt in vegetabile Ranken, ergreift mit ausgestrecktem Arm das Zeichen der Prophetengabe; mit ihm sind ihm «zwei Anteile» von Elijas Geist gewiss. Polke verkürzt die Initiale um ihre übergrosse Unterlänge bis zur Figur des Elisa, fasst sie mit der Bleirute in eine auffällig starke Kontur, als sei das ausserordentliche Geschehen im Buchstaben zu bewahren, vergrössert sie auf Fensterbreite und setzt sie in die Mitte, sodass das riesige P dort wie im Himmel schwebt. Die Sprossen finden wenig Beachtung, nur die runden Formen im Fensterkopf tragen die kreisende Aufwärtsbewegung von Wagenrad und Elija-Szene weiter.

Das Elija-Fenster, kompakt und hell, ist in der Initiale wie in ihrem Umraum aus dickem Glas geschaffen. Für die Umsetzung der schwarzweiss reproduzierten Bibelseite fand Polke eine eigene Farbigkeit. Das lodernde Ereignis im P, aus gläsernen Farbstreifen gebildet, wiederholt die Pinselstriche der Miniatur und glitzert wie selbstentzündet, während Elisa irdisch verschattet zurücktritt in dunklem Blauviolett, in Grün, und Schwarz. Die restliche Fläche füllt ein Mosaik aus gläsernen Kieselsteinen. Von unten nach oben hellen sie sich auf, in lichtes Blau mischen sich aleatorisch belebende Rot- und Rosa-Töne, einzelnes Grün und nahe dem P ein schweres Violett; Goldgelb und Hellrot öffnen im Bogen gleichsam den Himmel. Jeder Farbton wurde eigens hergestellt, jedes Element als plankonvexe Linse geschmolzen und in einer weissen, ebenfalls gläsernen Fassung gehalten, ein einzigartiger Effekt, denn in jeder Wölbung spiegelt sich bei Sonnenschein der Himmel. Als sei die Luft von Energie erfüllt, trägt sie Elija hoch in eine andere Welt.

Polke interessierte sich stets ironisch, frech und neugierig für alles Übernatürliche und was sich dafür ausgibt. Levitationen verschiedenster Art haben ihn beschäftigt, auch die der eigenen Person. Im *Sternenhimmeltuch* (1968)[18] entdeckt er seinen Namen aus Himmelskörpern in den Kosmos eingeschrieben, ans Firmament entrückt, wie dies in antiken Mythen häufig den Helden und ihren Opfern geschah. Lässt sich der Prophet, der auserwählte Seher, als Synonym des

Künstlers deuten? Die Dramatik des Abschieds, die Trauer, die in diesem Fenster auch anklingt, wirkt letztlich aufgehoben in einer wunderbaren Heiterkeit und Zuversicht. Elisa wird den Ziegenmantel des Elija tragen und mit ihm wundersam den Jordan teilen.

König David

Obwohl die Bibel Davids Harfenspiel, mit dem der junge Hirte König Saul die bösen Geister vertrieb, später nicht mehr erwähnt, herrscht in der christlichen Ikonographie das Bild des musizierenden und dichtenden Priesterkönigs vor. Im kirchlichen Denken des Mittelalters spielte er als direkter Vorfahr Christi, als Gerechter des Alten Bundes, Psalmist und alttestamentliches Vorbild des Messias eine eminente und vorbildliche Rolle. Der musizierende Psalmist stand im Vordergrund und wurde in den Psaltern vielfach als Autor abgebildet.[19]

Die Bedeutung der biblischen Figur, die überlebensgross die ganze Fensterfläche (s VIII) füllt, wird durch ihre Monumentalität zur Geltung gebracht. David thront in Herrscherpose;[20] leicht nach rechts gewandt, weist er mit deutlicher Gebärde auch in diese Richtung, doch das Ziel des Zeigegestus bleibt verborgen;[21] den Arm selbst überdeckt das grellweiss applizierte Instrument. Da das Fusskissen des Königs unten schräg an die Laibung anschliesst, scheint er, dem Gott den Tempelbau verwehrte, zurückgesetzt in einen Vorraum jenseits des schwarzen Sprossenkreuzes. Königliche Kleidung, Armilla, das prächtig gesäumte Gewand, die bestickten Schuhe, der faltenreich über die Knie drapierte Mantel bringen neben den hellen Partien von Gesicht und Händen weisse, mit Schwarzlot modellierte Akzente in das monochrom grüne Bild. Das Glas, eigens in diesem hellen, doch satten Ton hergestellt, zeigt ungewöhnlich grosse Einzelformen.

Dass es dem Maler nicht um ein idealisiertes David-Bild ging – auch die Bibel hinterlässt den Eindruck einer widersprüchlichen Gestalt –, verrät der Blick auf das Gesicht. Als spähe er finster, im Grün der Zwickel getarnt, durch ein Guckloch, erscheint der Kopf im Kreis der runden Formscheibe: ein bärtiger, langhariger Krieger, der Anstifter und Held zahlloser Kämp-

15 Wolfgang Schöne, *Das Licht in der Malerei*, 4. Aufl., Gebr.-Mann-Verlag, Berlin 1954, S.203.

16 2 Könige 2, 9–14: «Als sie drüben angekommen waren, sagte Elija zu Elisa: ‹Sprich eine Bitte aus, die ich dir erfüllen soll, bevor ich von dir weggenommen werde.› Elisa antwortete: ‹Möchten mir doch zwei Anteile deines Geistes zufallen.› Elija entgegnete: ‹Du hast etwas Schweres erbeten. Wenn du siehst, wie ich von dir weggenommen werde, wird es dir zuteil werden. Sonst aber wird es nicht geschehen.› Während sie miteinander gingen und redeten, erschien ein feuriger Wagen mit feurigen Pferden und trennte beide voneinander. Elija fuhr im Wirbelsturm zum Himmel empor. Elisa sah es und rief laut: ‹Mein Vater! Mein Vater! Wagen Israels und sein Lenker!› Als er ihn nicht mehr sah, fasste er sein [eigenes]Gewand und riss es mitten entzwei. Dann hob er den Mantel auf, der Elija entfallen war, kehrte um und trat an das Ufer des Jordan.» Auch: 1Könige 19,16. und 19, 21: «Auf Geheiss des Herrn salbte Elija den Elisa zum Propheten; dieser trat darauf hin in seinen Dienst.»

17 P, «Entrückung des Elija», *Sens Bible*, 452 x 290 mm, Sens, Bibl. Mun. 1, fol.163 v; verwendete Kopie aus: Walter Cahn, *The Twelfth Century. Romanesque Manuscripts* , Bd. II, Abb. 177. Harvey-Miller-Verlag, London 1996. Dankenswerte Hinweise von Jacqueline Burckhardt und Bice Curiger. Cahn bildet wie Hans Swarzenski («Fragments of a Romanesque Bible», *Gazette des Beaux-Arts [Mélange Pocher]*, 1963, S.79) eine ältere Photographie des seltenen Blattes von H. Pissot ab, die nicht die ganze Seite wiedergibt.
Es handelt sich um eine szenische Initiale, vermutlich im 12. Jh. in der Champagne oder im nördlichen Burgund entstanden. Das P steht am Beginn von 2 Könige 1: «Prevaricatus est autem moab in Israel postquam mortuus est ahab.» (Nach dem Tod Ahabs fiel Moab von Israel ab.) In einem Interview mit Peter Schjeldahl («Many-Colored Glass», in: *The New Yorker*, 12. Mai 2008) verweist Polke in diesem Zusammenhang auch auf den griechischen Sonnengott Helios.

18 Sigmar Polke, *Sternenhimmeltuch*, 1968, Filztuch, Klebeband, Kordeln, Pappscheiben, 250 x 240 cm, Privatbesitz.

19 Ein Kapitell an einer Halbsäule am Nordportal des Grossmünsters zeigt den musizierenden König.

20 Als Bildquelle soll eine mittelalterliche Herodes-Miniatur gedient haben, die Vorlage ist nicht bekannt. Dankenswerter Hinweis von Bice Curiger.

21 Polke ging es vermutlich um eine typisch mittelalterliche Herrscherdarstellung. Der Gestus liesse sich als allgemeiner Verweis auf seine Vorläuferrolle deuten.

fe, der vor Verfolgern keine Ruhe findet und sie dennoch verschont. Statt der Krone trägt er eine Kappe mit Kokarde; die Augen decken runde Scheiben, hinter denen sich der Blick verbirgt.

Lässt sich in einer zweiten Lesart das Bild auch anders sehen? Als «grüne Auen» des Psalmisten?[22] Die schmiegsame lineare Binnenzeichnung evoziert den Anblick fruchtbarer Parzellen, bewachsener Hügel, felsiger Schluchten mit blauen Rinnsalen. Dass sie, kaum merklich, um das Haupt des Königs rot schimmern, irritiert, doch passt es auch ins Bild.

Der Harfe, eines der ältesten Musikinstrumente, sprach man von jeher magische und heilende Kräfte zu; in nordischen Mythen kommt sie ebenso vor wie in grotesken Tierdarstellungen des Mittelalters. In Polkes David-Fenster, der keltischen Variante nachempfunden, bestimmt sie das Zentrum der Komposition, wirkt hier aber auffallend fremd eingesetzt, flach und weiss – ein Störfaktor? Verweis auf eine andere Realität? Die Konturen Davids scheinen durch das stilistisch irritierende Instrument hindurch als feine Risse. Alter? Verschleiss? Das flächig monochrome Grün kennzeichnet den König als Hoffnungsträger der Verheissung und den Psalmisten als Garant der Kunst. Als solchen bringt ihn hier sein zeitlos stilisiertes Attribut zur Geltung. Die Harfe ragt, noch abgestützt auf Davids Leib, zwischen den Sprossen nach vorn, weiss und von entschiedener Präsenz.

Opferung Isaaks

Auf den monumentalen König David folgt nun die Umstellung auf eine relativ kleinteilige Komposition (n III), abermals mit einer Gliederung der Lanzetten in acht gleich grosse Felder, von denen die vier unteren, die vier oberen und der Fensterkopf je eine gestalterische Einheit bilden. Aus einer Simultandarstellung der biblischen Erzählung[23], von der ihm eine schwarzweisse Reproduktion vorlag, wählt Polke prägnante Details und verarbeitet sie ornamental. In den unteren vier Scheiben ordnet er zwei Motive über Kreuz: Unten links und diagonal darüber steht jeweils zur Mitte hin gewandt die Silhouette eines Widders, rötlich vor hellem rosa Grund[24]; sein aus Email geformter Leib, noch von Gestrüpp umrankt, changiert ins Bläuliche. Die Verdoppelung verweist auf Leviticus 16,5–28, wonach zum Feste der Versöhnung Aaron zwei Ziegenböcke opfern soll, einen dem Herrn und einen dem Wüstendämon Asasel. Das andere Motiv, rechts unten und links darüber, wirkt brutal. Polke hat Abrahams Arm und Hand, die Isaak an den Haaren packt, so gespiegelt und umgeklappt, dass zwei Hände von unten zwei hilflose Köpfe greifen. Da die figürlichen Elemente aus kleinen kugeligen Linsen reliefartig gearbeitet sind,[25] entsteht durch die Brechung des Lichtes eine verwirrend unruhige Oberfläche, die dem dramatischen Sujet entspricht. Der lila Ton von Abrahams Ärmel ergänzt komplementär das Dunkelgrün von Isaaks Wams, die gelben Haare und sein weisses Gesicht schimmern blass im Gegensatz zum Blutrot des Böckchens – Opfer beide. Einem Windrad gleich drehen sich die Bilder vor unseren Augen, ein Perpetuum mobile der Gewalt. Polke isoliert hier wesentliche Motive aus der mythologischen Erzählung und ihrer Illustration, um in ornamentaler Verknappung den harten Kern freizulegen.

Bei aller Eleganz vertiefen die vier Mittelfelder den Eindruck der Gewalt. Abrahams Dreiviertelfigur mit dem gezückten und verkürzten Schwert ist an den Diagonalen jeder Scheibe so gespiegelt, dass er sich – ein Hinweis auf die Verheissung seiner Nachkommenschaft – verachtfacht. Viermal ist er mit sich selbst konfrontiert, die Klingen seiner Waffe blockieren sich und schliessen den biegsamen Leib des Greises wie in einem filigranen griechischen

Kreuz zusammen; Negativformen ergänzen sich ebenfalls zu Kreuzes und Rosette. Dieses seltsam preziöse Zeichen, eine aus zartfarbenem Email geformte Mischung von Rad und Kreuz, beansprucht die ganze Fläche. Dass Abrahams helllila Gewand ein dunkles Muster schmückt, verleiht den kurvigen bewegten Formen einen zusätzlichen Impuls[26] und verstärkt ihre Präsenz vor dem durchgehend hellen Hintergrund. Die beiden Kopffeldscheiben füllt ein abstraktes, wolkiges Muster, blau, grau und lila, während sich in der runden Scheibe darüber Kopf und Flügel des himmlischen Boten zu einem Andreaskreuz multiplizieren, von grünen Zwickeln gerahmt – ein milderer Abschluss zwar, doch fern und schwer erkennbar.

Polke geht frei mit der biblischen Erzählung um. Wenige Mittel wie Zitat, Repetition, Spiegelungen und ein innovativer Einsatz der Glastechnik genügen für die schrittweise Umwandlung in immer abstraktere Formen, gepaart mit einer Bedeutungsverschiebung ins überzeitlich Allgemeine. Von der Aussagekraft und Komplexität ornamentaler Symbolik vermittelt dieses Fenster einen intensiven Eindruck.

Der Sündenbock

Dem Sündenbock[27] widmete Polke das fünfte figurative Bild (n IV). Die in Isaaks Opferung bereits vorgestellte Figur des Widders nach der ganzseitigen Miniatur der *Aelfric-Paraphrase*[28] wird in verändertem Kontext aufs Schönste zur Geltung gebracht. Man sieht ein anmutiges Tier mit weissem Zottelfell, grazilen Beinen und trittsicheren Hufen. Nur hier setzt Polke die für sein Werk charakteristische Rastertechnik ein, um Konturen mit Malerei farbig zu verstärken und zu modellieren.[29] Die zeitliche Abläufe vergegenwärtigende Simultandarstellung übernimmt er aus der mittelalterlichen Miniatur, jetzt auf den Wüstengang bezogen; denn in dem schmalen Fenster ermöglicht die Zweiteilung, das Tier imposant zu vergrössern. Auf der unteren Ebene sieht man den Hinterleib des Bockes bis zur Schulter von rechts nach links über grünend holprigen Grund traben, von einer Ranke umschlungen, mit der auch die Flora eingeführt wird. Im oberen Bereich, wie auf einem entlegenen, inzwischen erklommenen Plateau, kommt nun nach rechts gewandt sein Vorderteil ins Bild. Noch stehen die Hufe auf begrüntem Boden, spriesst Blattgewächs sich als Spirale ringelnd vor ihm auf; doch helles Rosa hinterlegt die Szene mit dem gleissenden Licht der Wüste; die weisse Sonne, wie ihr alchemistisches Zeichen von einem Halo umgeben[30], durch-

22 *Psalm 23* (König David zugeschriebene): «Der Herr ist mein Hirte, / nichts wird mir fehlen. / Er lässt mich lagern auf grünen Auen / und führt mich zum Ruheplatz am Wasser …»

23 *Paraphrase Aelfrics*, London, British Library, Cotton Claudius B IV, fol. 3, «Abraham und Isaak». Polke verwendet als Vorlage die schwarz-weisse Reproduktion, in: Walter Cahn, *Die Bibel in der Romanik*, Hirmer Verlag, München 1982, S. 89. Polke entnimmt dieser Vorlage für das Fenster Isaaks Opferung (n III) folgende Motive: Isaak, den Abraham am Kopf packt; Abrahams Oberkörper mit erhobenem Schwert; Engel; Widder. Der Widder dient auch als Vorlage für den Sündenbock im gleichnamigen Fenster anstelle eines Ziegenbocks (n IV).

24 Polke soll vom «Blutfleck» gesprochen haben. Dankenswerter Hinweis von Urs Rickenbach.

25 Es handelt sich um halbkonkave Linsen, die eigens in der Mäder AG hergestellt wurden und deren Wölbung in den Raum weist, vergleichbar mit Fenster (s IX).

26 Urs Rickenbach spricht von einem Damastmuster. Es wurde aus der Körperform Abrahams herausgeschnitten (sandgestrahlt) und mit farbigem Granulat anschliessend dunkellila eingeschmolzen.

27 Leviticus 16,5–28. Das Ritual für den Versöhnungstag: «… Aaron soll seine beiden Hände auf den Kopf des lebenden Bockes legen und über ihm alle Sünden der Israeliten, alle ihre Frevel und alle ihre Fehler bekennen. Nachdem er sie so auf den Kopf des Tieres geladen hat, soll er ihn durch einen bereitstehenden Mann in die Wüste treiben lassen. Und der Bock soll alle ihre Sünden mit sich in die Einöde tragen.»

28 Wie oben, Anm. 24.

29 Die Konturen und Zotteln des Bocks sind braun, die der Pflanzen grün gerastert.

30 Auch das alchemistische Zeichen für Gold.

strahlt alles.[31] Das gelb gehörnte Tier wirkt ruhig, unerschrocken;[32] sein anthropomorpher Blick scheint wissend; dunkelrot hängt eine Träne auf seiner Wange. Dieser unschuldigen Kreatur hat Polke den kostbarsten Schmuck zugedacht; denn die Bürde des Bocks wird sichtbar. Noch einmal wählt der Maler Edelsteine, hier gemeinsam mit dem Glas verarbeitet, und übersät das Tier mit funkelnden Turmalinen, als habe sich das Gemenge einer trüben Last auf seinem Leib wundersam verwandelt. Kein anderer Stein zeigt einen Farbenreichtum wie der seltene Turmalin.[33] Unter den Kristallen zeichnet er sich durch manche Besonderheiten aus, in der arabischen Tradition gilt er als Stein der Sonne; heilende Kräfte werden ihm zugesprochen. Polke verteilt achtzehn verschieden grosse Scheiben, fast alle auf dem Tier; kleinere sitzen als Sprenkel an den Pflanzen; ein rotes Herz treibt unten zwischen Huf und Kraut. Die grossen Rubellite herrschen vor, Rot, Rosa, Violett auf Stirne, Hals und Brust des Bocks, die dunkleren auf Rücken, Leib und Hinterschenkel. Fast alle, auch die kleinen, hellgrün mit rosa, die dunklen, gelb und braun, enthalten das zentrale Dreieck des Turmalins, aus Schichten um den Kern exakt gewachsen; besonders strahlt die grösste Scheibe aus einem Prisma mit dreiflügeliger Säule[34]. Polke adelt mit den Edelsteinen sein Motiv, aber auch das Glas, mit dem er sie verbindet. Noch einmal ruft er mit ihnen am «Rand der Wüste» die erdgeschichtliche Zeit auf, macht die Schönheit und den Reichtum der natürlichen Farben und die gestalterische Kraft der Natur sichtbar, den faszinierenden Aufbau der Kristalle, auch die Würde des Tiers und die geheimnisvolle Bewegung der Pflanzen. Im weissen Licht der Sonne leuchten sie und sind tödlich bedroht. Nicht von ungefähr, will es scheinen, trägt dieses Fenster die Signatur für alle zwölf: «Gestaltung Sigmar Polke/ Glasmalerei Mäder/ Zürich/ 2009».

Der Eindruck, den diese Kirchenfenster hinterlassen, wirkt lange nach; sie vermitteln eine Vorstellung davon, wie klug der Maler auf den Ort und die Situation einging und lassen doch nie den Zauber, die selbstverständliche Leichtigkeit und Eleganz seiner Kunst vermissen. Das Durchsichtige, das Durchscheinende hat daran seinen Anteil und eine immer überraschende Erfindungskraft und Flexibilität. Hier, wo durch die Funktion der Fenster sowie die ungewöhnlichen bildnerischen Mittel, Achate und Glas, andere Voraussetzungen herrschen als im Ausstellungsraum mit meist künstlicher Beleuchtung, durchdringt das natürliche Licht[35] die Bilder im Wechsel der Jahres- und Tageszeiten, es macht sie sichtbar und setzt auch immer wieder andere Akzente. Launen der Meteorologie, der klare und bedeckte Himmel, vorüberziehende Wolken entscheiden mit, wie belebt oder wie zeitlos und still sie wirken. Ein abendlicher Gang über den Platz und um die Kirche, wenn im Innern Licht brennt, versetzt in Staunen. Dann zeigen sich die Bilder von der anderen Seite. Die Edelsteine funkeln kostbar, die Figuren treten geheimnisvoll in Erscheinung: der König, der Prophet, das wundersame Tier.

Die ungewöhnliche Offenheit in Sigmar Polkes Kunst, Ausdruck einer besonderen Weltwachheit, liess ihn statt eines geschlossenen Themas separate Sujets auswählen und nach ganz verschiedenen Gestaltungsprinzipien behandeln. Eine Vielzahl gattungsgeschichtlicher und gattungsspezifischer Bezüge leuchtet dabei auf; das Sehen, die Optik und die Wahrnehmung werden hinterfragt, das Augenhafte der Achatscheiben, das Angeschautwerden erweisen sich als Teil eines Konzeptes, das die Möglichkeiten der heutigen Malerei nach vielen Seiten hin auslotet und

den Betrachter einbezieht. Sein Blick dringt hier nicht in eine Tiefe, sucht nicht den Zugang zu verdeckten, obskuren Schichten, sondern befragt das im Licht Entgegenkommende nach dem, was hier «vom Grund her» sichtbar wird.

Der geistige Raum, der in diesen Fensterbildern aufscheint, hat einen weiten Zeithorizont. Die Schichtungen der Achate vergegenwärtigen die erdgeschichtliche Frühzeit der ersten Schöpfungstage. Alle figürlich gestalteten Themen entstammen dem Alten Testament und lassen sich im christlichen Verständnis typologisch auf den Messias beziehen, dessen Epiphanie die Fenster von Augusto Giacometti im Chor darstellen. Mit jedem Begriff und jeder von Polke gewählten Figur verbindet sich eine andere biblische Erzählung; der Bogen spannt sich vom mythischen Schöpfungsbericht bis zur historischen Zeit, von der mündlichen Überlieferung zur Schrift und zum Bild, das die Geschichten veranschaulicht und präsent hält. Wenn Sigmar Polke Miniaturen des 12. Jahrhunderts als Vorlagen aussucht, bezieht er sich auf Darstellungen aus der Entstehungszeit des Grossmünsters. Aber was er verwendet, sind Photokopien von Reproduktionen von Photographien der Miniaturen, die ihrerseits ikonographische Traditionen prägen. Er greift sprechende Details auf, schenkt ihnen eine neue Farbigkeit, Materialität und Grösse. Einerseits werden sie bewahrt, erfahren aber im neuen Kontext eine Umdeutung und werden seinem Bildsinn, den sie mitkonstituieren, anverwandelt. An die Stelle der chronologischen Abfolge und des erzählerischen Verlaufs sind hier Simultaneität und Einzeldarstellungen getreten. Sie erlauben zwar die in sich stimmige Gesamtschau, betonen aber doch die individuelle Deutungsmöglichkeit und Freiheit der Bilder. Eindeutig sind diese nie und ihr symbolischer Gehalt bleibt unausschöpfbar. Sie öffnen sich den Widersprüchen und dem Zwiespalt, der Illusion, dem Wunder und dem guten Glauben, der Härte und der Heilung, der Schönheit der Erde und der Würde der Kreatur. Zu diesen Bildern kann man zurückkehren, um sie immer wieder neu zu befragen.

31 Urs Rickenbach erläuterte, dass die rosa Scheibe hier mit einer weissen hinterlegt ist. Das Zentrum der Sonne und ihr Halo wurden so tief sandgestrahlt, dass sie hellweiss leuchten. Wegen des insgesamt in sehr hellen Farbtönen gehaltenen Fensters liess Polke das Glas insgesamt mit einer Struktur versehen, die die direkte Durchsicht nimmt.

32 Nach heutigem Forschungsstand können sich Herdentiere, wie Schafe, die Gesichter von 50 Artgenossen bis zu zwei Jahren merken. Auf Isolation reagieren sie panisch.

33 Der Turmalin, ein borhaltiges Magnesium-Aluminiumsilikat von kompliziertem Aufbau, ist durchsichtig bis opak, unter verschiedenen Blickwinkeln betrachtet, wechselt die Farbe. (Pleochroismus). Durch Wärme lädt er sich auf (pyroelektrische und piezoelektrische Eigenschaften), ist widerstandsfähig und farbbeständig; bei der Doppelbrechung des Lichtes wird ein Teil der Strahlen absorbiert. Hohe Absorption kann den Stein allmählich nachdunkeln lassen, doch behält er seine Farbe. Die hier verwendeten Steine stammen aus Madagaskar. Zum Turmalin siehe die ausführliche Monographie von Friedrich Benesch, *Der Turmalin*. 2. verbesserte Aufl., Urachhaus, Stuttgart 1991; auch Paul Rustermeyer, *Faszination Turmalin. Formen Farben Strukturen*, Spectrum Akademischer Verlag, Heidelberg/Berlin 2003.

34 Polke hat an dieser Stelle ihre natürliche Zeichnung so in die Komposition integriert, dass der Eindruck entsteht, der Turmalin durchleuchte den Stängel der Pflanze, die sich über den Bock biegt und verfärbe ihn.

35 Eine gewisse zusätzliche künstliche Beleuchtung erhellt im Wesentlichen die Wand unterhalb der hoch sitzenden Fenster mit gelblichen Strahlern und dient der Grundbeleuchtung im hinteren und seitlichen Kirchenraum.

Zu besonderem Dank für freundliche Hinweise bin ich Dr. Jacqueline Burckhardt und Bice Curiger verpflichtet. Ohne die instruktiven Erklärungen von Urs Rickenbach wäre mir vieles in der Glasgestaltung unklar geblieben. Dabei wurde deutlich, dass die so gelungene Umsetzung eines aussergewöhnlichen künstlerischen Entwurfs nur durch die enge Zusammenarbeit zwischen dem Maler und den einfühlsamen kompetenten Glaskünstlern von Glas Mäder möglich war. Ich danke Herrn Peter Muggler und Herrn Urs Rickenbach für ihre Unterstützung.

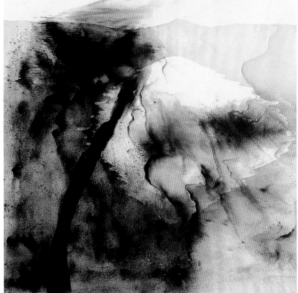

35 Sigmar Polke, *Menschenmenge*, 1969, Dispersion auf Leinwand, 180 x 195 cm / *Crowd*, dispersion paint on canvas, 70 ³/₄ x 76 ³/₄"
(Kunstmuseum Bonn)

36 Sigmar Polke, *Selbstbildnis*, 1971, Offset-Lithographie, 21 x 23 cm / *Selfportrait*, offset lithograph, 8 ¹/₄ x 9"

37 Gott als Weltschöpfer, *Bible Moralisée*, 13 Jh. / God as creator of the world, 13th Century (Photo: Österreichische Nationalbibliothek)

38 Sigmar Polke, Menschensohn / The Son of Man (s X), Detail

39 Sigmar Polke, *Strahlen sehen*, 2007, Linsenbild, Acryl auf Stoff, 143 x 124 cm / *Seeings Rays*, lens painting, acrylic on fabric, 56 ¹/₄ x 48 ³/₄"

40 Sigmar Polke, *Spiegelbilder*, 1986, Kunstharzsiegel, Blattsilber, violettes Pigment, Graphit, Silbernitrat auf Polyestergewebe,
Teil 1 von 3, 167 x 300 cm / *Mirror Images*, resin seal, silver leaf, purple pigment, graphite, silver nitrate on polyester fabric,
part 1 of 3, 65 ³/₄ x 118 ¹/₈" (Städtisches Museum Abteiberg, Mönchengladbach)

41 Sigmar Polke, *Sternenhimmeltuch*, 1968, Filztuch, Klebeband, Kordeln, Pappscheiben, 250 x 240 cm /
Starry Sky Cloth, felt, adhesive tape, cord, cardboard sheets, 98 ¹/₂ x 94 ¹/₂" (Privatsammlung)

42

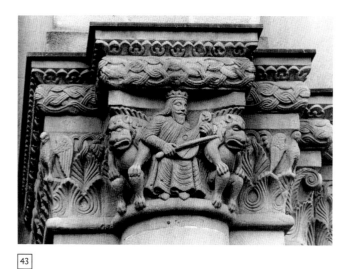

43

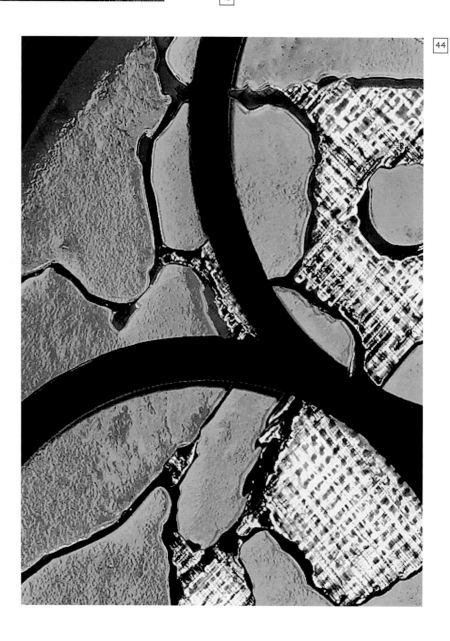

44

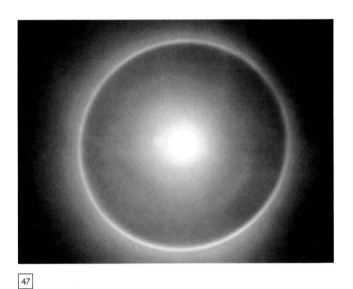

42 Quelle des Jordan / Source of River Jordan (Photo: Erich Lessing)

43 Musizierender König David, Kapitell, ca. 1150, Grossmünster Zürich / King David playing music, capital

44 Sigmar Polke, König David / King David (s VIII), Detail

45 Abraham und Isaak, Miniatur der *Aelfric-Paraphrase*, 11. Jh. / Abraham and Isaac, miniature from *Aelfric's Paraphrase*, 11th century, Detail

46 Sigmar Polke, Isaaks Opferung / Isaac's Sacrifice (n III), Detail

47 Sonne mit Halo / Sun with halo

48 Sündenbock, Miniatur, *Paraphrase Aelfrics*, 11. Jh. / Scapegoat, Miniature, *Aelfric's Paraphrase*, 11th century, Detail

A Path towards Sigmar Polke's Church Windows
Images in Stone, Glass, and Light
Katharina Schmidt

When asked why he was interested in painting on transparent silk, on diaphanous fabrics, Sigmar Polke replied that he knew all about stained-glass painters—St. Luke had taught him everything about it.[1] With this charming quip, which granted him cover behind the patron saint of painters and evasion into legend, the artist once again pointed the viewer towards his own path of seeking and looking.

In physics, transparency (adj. transparent, from Latin *trans*—through—*parere* to show) is defined, in simple terms, as the property of certain materials to allow for the passage of electromagnetic waves (i.e. light). In everyday life, it is commonly understood to mean a material's ability to let light almost entirely shine through it, as in the case with glass. Yet not even pure translucency will guarantee the flawless passage of an image or a gaze. For just the slightest rough surface or particles inside the intermediate material will diffuse the light and impede the clear transmission of objects on the other side. Further optical properties such as reflectivity and absorption also determine whether a substance is transparent, translucent, or opaque. Translucency describes materials that are only partially permeable to light, allowing the human eye to discern little more than darker or lighter patches of what is located behind them. Such materials reflect the light striking them not only on the surface but also from deeper layers.[2]

The degree to which Sigmar Polke attaches fundamental importance to this complex interplay of light, material, and perception is manifested in the titles of several series of his work such as *Transparent, Laterna Magica, Amber Paintings*, and *Lens Paintings*. And even where this is not the case, he employs a plethora of optical effects and visual phenomena that point in this direction. Brilliance and fluorescence, diaphaneity and dullness, *moiré*, luminescence, iridescence, or sheer transparency—such terms only hint at the wealth of experience many of these pictures have in store for the eye. Yet the different attributes of Polke's media should not distract from his primary concern of exploring "transparency" in a metaphorical sense. With a penetrating, inquiring mind, he targets all that is too easily seen through and that which is not seen through at all; he scrutinizes clarity and opacity, inspects the obvious and the disregarded, peers at the surface and into the depths. He is unremittingly interested in both facets, in the *either* as well as the *or*, in the simultaneous possibility of opposites.

126

In the 1960s and early 1970s Sigmar Polke soon developed a style of his own, unshackled by convention, which enabled him to explore and transmute the full visual spectrum of everyday culture with evocative gestural markings, blotches, traces, and drips. For him, all means were legitimate if they allowed him to superimpose, weave together, or intermingle motifs and multifaceted quotations of words and images on top of the farraginous patterns of the textiles that came to replace canvas. The more dense and delirious their layering, the more urgently they challenge us to keep our eyes trained to them, to seek and to question correspondences. Observing pictures means diving inside and sounding their fluctuating and frequently fathomless spaces; they also never cease to captivate us with their charms.

[36]

Polke's dot-screen paintings—the consequence of his rarely interrupted preoccupation with halftone textures—also induce the eye to explore the underlying ground, which between the enlarged dots glares with emptiness. The reality feigned by images that are simulated by dots and pixels is unmasked as illusion, thus revealing the limits of perception and of the extent to which it is shaped by pattern.

When Polke's interest in the early 1980s turned to color, nature, and its materials, he investigated minerals, metals, pigments, and ancient formulae, the states of dampness and dryness, of fluidity and solidity. He mixed, cooked, brewed, grated, powdered, heated, and allowed materials to cool down again. Hermeticism and alchemy draw attention to substances and the ceaseless transformation inherent in all things. Luster and reflections impede our visual access to the images, to nocturnally iridescent spaces, or to realms cast in dawning light. Translucent, glinting or dull—in the course of being poured in numerous coats over the large canvases, the yellow-tinged synthetic resin evolves into open terrain, unbounded on all sides. Only by shifting perspective can the viewer gradually find a way inside. The painter prizes the quick gaze, yet he waylays fleeting scrutiny with traps. Constantly changing hydro- and thermo-sensitive images are enticements to return.

[40]

To achieve greater transparency, both in physical and methodological terms, since around 1988 Polke has chosen to work on translucent supports: polyester fabric soaked in resin.[3] The fabric also renders the lattice stretcher visible, integrating it as a component of the painting's composition and pictorial idea. The motifs are now derived increasingly from the history of art and culture and executed with graphic linearity, free-flowing gestures, or in halftone dots; they complement one another against the pellucid ground, as if they were meant to be conserved. Discoveries from the world of myth—phantasmagoria and curiosities—also crop up, yet alongside them contemporary events retain their virulence. The more the works manifest their texture, even if just creating a clear view of the bare wall behind them, the more fragile they appear to be. The resplendently colored *Lens Paintings* overlaid with vertically raked lenticular screens[4] once again dramatically raise questions about how we see, what we perceive, and how much the viewer is, in fact, part of the picture. Depending on one's angle of vision, what one sees always appears to be

1 Paul Groot, "Sigmar Polke, Impervious to Facile Interpretations. Polke wants to Reinstate the Mystery of Painting" in: *Flash Art*, 140, May–June, 1988, pp. 66–68. Cf. also: G. Roger Denson, "The Gospel of Translucence according to Polke" in: *Parkett*, 30, 1991, pp. 109–114. Sigmar Polke began his art training with an apprenticeship in stained glass at the glassmakers Derix in Düsseldorf-Kaiserswerth in 1959–1960.

2 Since the term translucency/translucent is not common currency in everyday German, the word transparency is used to denote both phenomena.

3 The translucency results from the different way in which the resin-soaked fabric reflects and transmits light waves through the material.

4 Polke makes these lenticular screens himself using an elaborate procedure.

different, whether plausible or grotesque, since the refraction caused by the grooved screen and the varying thickness of the lenticular surface create distortions and mutations.[5] A wholly meaningful view of the image can only be gained from certain perspectives.

The Commission for the Grossmünster in Zürich

The task set by the Grossmünster in Zürich was to design all the windows in the church aisles. Rather than adopting a stylistically uniform solution, Polke opted to create a dichotomy by treating the five same-sized windows to the east of the two portals (two at the northern and three at the southern end) with figurative images based on themes from the Old Testament, while giving the other seven abstract designs. This idea provided a certain degree of homogeneity in the rear section of the church with its various types of window, which seemed to call for a counterweight to the deeply resonant colors of the windows in the chancel by Augusto Giacometti, as well as offering the possibility of union in a spiritual sense.

The Agate Windows

Polke's extraordinary choice of agate for the panes produced unique results. Treasured like alabaster since antiquity, this resilient gemstone had never been used in this way.[6] In 1986, making reference to the cosmos and geology, Polke had already incorporated a meteor and a crystal into his concept for the Venice Biennale[7]; later he exhibited gold and a block of jade[8], as well as combining rare amber objects with his *Amber Paintings*. The idea came to him when he noticed a pronounced similarity between the cosmos pictured as a disc in an illuminated manuscript and a slice of agate. The frontispiece of the Viennese *Bible moralisée*[9] shows the Creator with a compass shaping the universe represented by the medieval illuminator as a series of concentric circles. With the earth at the center, celestial bodies rotate against a nocturnal backdrop, while water and air revolve around these in rippling pale green and bluish-white seams.[10]

Anyone entering the Grossmünster through the northern portal and turning around to behold the interior will be taken by surprise. For, above the door's lintel, where, from the outside, no more than a slight, gentle pattern had been discernible, one is now stunned by the sight of a scintillating image (nV), an intense interplay of colors in brilliant arrangement. Only on closer inspection of this assembly of blue, green, and a purple outshone by bright red, of brown, beige, and gray, does one begin to recognize the composition, its order and symmetry. The upright central division bar in the semi-circle of the former tympanum[11] acts as a mirror axis for the round and oval sheets of agate. From the middle of the base loosely ordered rows fan outwards, reds in pairs compete with green sequences, glisteningly white crystals puncture pools of cobalt blue. Some of the stone slices owe their vivid color to artificial treatment; since the stones' contours barely appear to have been straightened for fitting into the lead *cames* that hold them in place, one could almost imagine them to be part of a naturally found conglomerate. The presence of two oversized, somber, blackish slices of agate obliquely peering out through this bed of color transforms the whole into a stony gaze cast by a hundred thousand eyes. A demon. Is it protecting the exit? Or standing guard over the entrance?

None of the other agate windows (nVI, nVII, sXI–XIV) makes an impact quite as strong as this, but each one exudes magic of its own. The narrow slits set inside the deep embra-

sures of the tower façade's thick stone walls allow for almost no other solution than an ascending sequence of rounded forms. Whereas the bright red in the northern window and the intense blue in the southern window echo the color of the Apostles' gowns in the nineteenth-century windows in the nave, the remaining windows are dominated by the natural tones of different agate varieties, accentuated by the occasional synthetically pigmented blue specimen. Altogether, with their variously regular/irregular structure, Polke's agate windows are clasped within the masonry like a precious mosaic, sealing it as if the massive stonework itself had transformed into luminescent matter. Indeed, the agate almonds are translucent only when sliced very thinly; their diaphanous crystalline layers refract and filter the light. They thus glow as if emanating from the depths of time, radiantly manifesting their primeval substance.

Son of Man

Unlike the agate windows, the figurative motifs from the Old Testament are designed in glass and full of light. The contrast of the first of these, titled *Son of Man* (s X), to the closest agate window could not be more abrupt. The window is conceivably a reference to the second day of Creation when light was divided from darkness.[12] Here the image is defined by the stark opposition of black and white with rare passages of intermediary gray. Human beings are invoked in the form of life-size facial profiles.[13] Four lateral bars divide the lancet window into eight rectangular fields, in each of which Polke has repeated the reversible figures of so-called Rubin's Vases[14]; in their vertical sequence down the center of the window they form a column of Janus heads.

Rubin's reversible image is created by the entirely flat representation of seamlessly matching contours of facial silhouettes and vases or goblets, allowing one to perceive them either as figures or as ground. But they cannot both be perceived simultaneously: if one concentrates on the heads the goblets will turn into an empty background, and vice versa. In this window the focus is on this alternating either/or, on ambiguity, on the moment of uncertainty. The silhouettes, having first been electronically modified and de-individualized, equivalent perhaps to the four basic types from the doctrine of humors, determine the shape of the eight goblets: the elegantly sculpted tazza at the top, the sturdy trophies and chalices in the middle, and

5 Cf. Charles W. Haxthausen, "Space Explorations – Sigmar Polke's 'Lens Paintings'" in: *Wunder von Siegen/Miracle of Siegen*, exh. cat. Siegen, 2007 (Cologne: DuMont Buchverlag, 2008), pp. 44–51.

6 The stone was named *agate* by Theophrastus of Eressos (c. 371–287 BC) because it occurred in abundance along the river Achates in Sicily, but it was already being used in ancient Egypt to make signets, jewelry, and small vessels. It is mentioned in the Bible in Exodus 28:17–21. In addition to the gemstones amethyst and jacinth, it was supposed to embellish the breastplate of the priest. In antiquity agate was used to make precious ornaments; it found particularly beautiful application in the decorative art of *pietra dura* in the Renaissance.

7 Sigmar Polke, *Athanor*, 42nd Venice Biennale, German Pavilion, 1986, curated by Dirk Stemmler.

8 Example: Museum of Modern Art, San Francisco, November 1990–January 1991.

9 *Bible moralisée*, Codex Vindobonensis 2554, from the Österreichische Nationalbibliothek, Vienna, title page 1, folio I v; the book is dated to approximately the same period as the construction of the Grossmünster in Zürich.

10 Agate is a microcrystalline variety of quartz that accrues in numerous layers through rhythmical crystallization as it turns into characteristically almond-shaped nodules in a constant process of lining or filling out cavities—frequently vapor vesicles entrapped in cooled lava—during which all manner of glittering white, roughly shaped crystals are formed. In its natural form agate on the whole exhibits bluish, beige, brown, orange, and green hues, yet never cobalt blue, magenta, purple, or pink, which, especially in view of requirements for jewelry and ornaments, resulted in the development of methods to synthetically color agate through "burning" and chemical baths.

11 The tympanum was removed and replaced by glass in 1766 when the windows were enlarged.

12 *Bible moralisée* (see note 9), 2 folio I, medallion in the upper line on the left.

13 They appear so, but are in fact larger than life.

14 The figure/ground illusion named after the Danish psychologist Edgar Rubin, 1886–1951.

at the bottom the spindly and somewhat flawed, lopsided specimen—almost a reject. Polke's view of the Son of Man is evidently tied to his idea of the "human subject *per se*" or "all humanity"—as portrayed in halftone dots in his work *Menschenmenge* (Crowd, 1969)[15], in which the figures stare expectantly and stonily upwards, as an oppressive mass. In some of the panels, the heads appear to be steadily approaching each other, only to draw back as the radiant cup with its wondrous aura surges between them. This pulsating phenomenon has a mesmerizing effect on the viewer. Created by tracing the contours in fine layers of black vitreous paint, it never ceases to disturb and fascinate. The human image remains ambivalent and essentially somber, a vision from which the artist does not omit himself. Nonetheless, the window shines in "white brightness"[16] since the scattered light from the profiles and the goblets emits a diffuse, somewhat dulled luminosity, while in the threshold areas diaphanous black glazes stand out with engraved precision from the white, or merge into the dark areas.

35

38

In the arch of the window, Polke inverts the constellation. Here, borne on beams of light, a shadowy, delicately contoured chalice floats on a bright ground. The suggestion of a slightly lowered perspective adds to the cup's spectral aura. In Zwingli's house of worship the painter adds a deeper metaphorical sense to this more settled culmination by alluding to the participation of all people in the shared symbolic rite of receiving from the eucharistic chalice. Yet the window's disconcerting impact on our perception reminds us that these signs remain ambivalent, affording a glimpse of an eternally elusive mystery.

Elijah the Prophet

In the neighboring window (sIX), dedicated to the departure of the prophet Elijah,[17] the central motif stands out distinctly against the background. Polke adopted the decoratively illuminated initial P from a French twelfth-century illustrated Bible which depicts the prophet's tumultuous ascension up to heaven in a chariot of fire.[18] In the ornamentally rendered circle of the initial, one can make out Elijah in a war chariot. The shaft is pointing upwards, two horses are stamping with burning hoofs, everything is ablaze in primary colors of yellow, red, blue, and green; even the spokes of the wheel are flickering with fire like burning blossoms. With white hair and beard, Elijah is passing his mantle with his right hand to Elisha. Entangled in the arabesque foliage wound around the upright bar of the P, Elisha's outstretched arm grasps the token of the prophet's gift; with this he is assured of the "double portion" of Elijah's spirit.

Polke shortens the exaggerated tail of the initial's descender as far as the figure of Elisha, and mounts it in a lead *came* to give it an emphatically heavy contour, as though this extraordinary event needed to be preserved within the letter. Magnifying the letter to fill the breadth of the window, he places it at the center so that the vast P appears to be floating in the sky. The division bars play a relatively minor role, whereas the circular forms at the top of the window echo the rotating, ascending movement of the chariot wheel in the Elijah medallion.

Compact and bright, the window is made of thick glass, both in the initial and its surroundings. The coloring for the black-and-white copy of the page from the Bible is entirely of Polke's making. Echoing the brush strokes in the original miniature, the blazing activity staged inside the letter P consists of colored glass strips, coruscating as if it had just burst into flame, while Elisha withdraws into the earthly shades of indigo violet, green, and black. The surrounding sur-

face is covered with a mosaic of vitreous pebbles. From the bottom upwards they gradually grow paler, as aleatorically quickening moments of red and pink intermingle with clear blue, joined here and there by green and, near the P, a somber violet; beneath the arch, spots of golden yellow and light red appear to open up the heavens. Each hue was individually produced, each element melted into a plano-convex lens and set in a white mount, also made of glass. In sunlight this creates a unique effect: the entire sky is mirrored in each single domed surface and, as though charged with energy, the air carries Elijah far aloft into another world.

Polke's interest in supernatural phenomena and anything that poses as such has invariably been marked by ironic and irreverent curiosity. Levitation of all kinds, even involving his own body, has constantly intrigued him. In *Sternenhimmeltuch* (Starry Heavens Cloth, 1968)[19] he discovered his own name inscribed by celestial bodies in the cosmos, displaced into the firmament as was so often the lot of heroes and their victims in ancient mythology. Can the prophet, the visionary, be read as a synonym for the artist? The dramatic moment of valediction and mourning that also resonates in this window ultimately appears to be suspended, inverted into a mood of wonderful serenity and hope. Elisha will assume the goatskin mantle of Elijah and with it wondrously divide the waters of the River Jordan.

King David

Although the Bible later makes no further mention of the harp-playing with which the young shepherd, David, dispelled King Saul's evil spirits, the image of the priest-king as a musician and poet still predominates in Christian iconography. In the ecclesiastical thinking of the Middle Ages he played an eminent and exemplary role as the direct predecessor of Christ, as one of the just persons in the Old Covenant, as the psalmist, and Old Testament prefiguration of the Messiah. The musically gifted psalmist stood at the forefront and was frequently depicted as author/composer in psalm books.[20]

The Biblical figure occupies the entire surface of the window in larger-than-life dimensions (s VIII), its significance emphatically asserted through its monumentality. David sits enthroned in the pose of a sovereign.[21] Angled slightly to the right, he clearly gestures with his

15 Sigmar Polke, *Menschenmenge*, 1969, dispersion paint on canvas, 180 x 195 cm, Kunstmuseum Bonn.

16 Wolfgang Schöne, *Das Licht in der Malerei* (Berlin: Verlag Gebrüder Mann, 1954, 4th edition), p. 203: "weisse Helle."

17 2 Kings 2:9–13: "And so it was, when they had crossed over, that Elijah said to Elisha, 'Ask! What may I do for you, before I am taken away from you?' Elisha said, 'Please let a double portion of your spirit be upon me.' So he said, 'You have asked a hard thing. Nevertheless, if you see me when I am taken from you, it shall be so for you; but if not, it shall not be so.' Then it happened, as they continued on and talked, that suddenly a chariot of fire appeared with horses of fire, and separated the two of them; and Elijah went up by a whirlwind into heaven. And Elisha saw it, and he cried out, 'My father, my father, the chariot of Israel and its horsemen!' So he saw him no more. And he took hold of his own clothes and tore them into two pieces. He also took up the mantle of Elijah that had fallen from him, and went back and stood by the bank of Jordan."
 See also: 1 Kings 19:16: "…And Elisha the son of Shaphat of Abel Meholah you shall anoint as prophet in your place."; and 1 Kings 19:21: "…Then he arose and followed Elijah, and became his servant."

18 P, "Ascension of Elijah," *Sens Bible*, 452 x 290 mm, Sens, Bibl. Mun. 1. folio 163 v; reproduced in: Walter Cahn, *Romanesque Manuscripts. The Twelfth Century* (London, 1996), vol. II, fig. 177 (kindly recommended by Jacqueline Burckhardt and Bice Curiger). Like Hans Swarzenski (in: "Fragments of a Romanesque Bible," *Gazette des Beaux-Arts [Mélange Pocher]*,(Paris, 1963, p. 79), Cahn reproduces a somewhat dated photograph of the page by H. Pissot which does not render the entire page. It shows a picturesque initial, probably drawn in the twelfth century in the Champagne or northern Burgundy region. The letter P stands at the beginning of 2 *Kings* 1: "Prevaricatus est autem moab in Israel postquam mortuus est ahab" (Moab rebelled against Israel after the death of Ahab). Speaking about the motif in an interview with Peter Schjeldahl ("Many-Colored Glass," *New Yorker*, May 12, 2008), Polke also makes reference to the Greek god Helios.

19 Sigmar Polke, *Sternenhimmeltuch*, 1968, felt, adhesive tape, cord, cardboard sheets, 250 x 240 cm, private collection.

20 Carved into the capital of a half-column in the northern portal of the Grossmünster is an image of the musician-king.

21 This image is supposedly based on a typical medieval miniature of Herod, whose source is unknown (kindly suggested by Bice Curiger).

hand in the same direction, yet what he is pointing at remains obscured.[22] His arm itself is partially masked behind the dazzlingly white, appliquéd instrument. The impression created by the king's foot cushion set at an angle to and abutting the lower edge of the embrasure is that he, whom God would not permit to build a temple, seems to have been dispelled into a kind of antechamber on the far side of the crossed black division bars. Besides the light areas denoting face and hands, his royal attire—the decorative armilla, a magnificently hemmed robe, the embroidered shoes, the cloak draped in sumptuous folds over the knee—introduces white accents textured with black glass-paint stain hatching into the monochromatic green image. The glass in the window, produced especially in this bright but saturated green hue, consists of unusually large individual forms.

That the painter was not concerned with presenting an idealized image of David—the Bible similarly creates the impression of a contradictory figure—is evident from the expression on his face. As though he were peering somberly through a peephole, camouflaged in the green expanse beneath the arch, his head emerges within the disc of the roundel; a thickly bearded warrior with long hair, the instigator and hero of countless battles who finds no peace from his pursuers yet spares them nonetheless. In lieu of a crown he is wearing a cap and cockade; his eyes are screened by small round discs, his gaze concealed behind them.

Can this image be interpreted in any other way? As the "green pastures" of the psalmist, perhaps?[23] The supple linear contours within the drawing bring to mind fertile plots of land, lush grass-covered hills, rugged gullies descending onto blue streams. That the same channels circumscribing the monarch's head shimmer red, even if almost indiscernibly so, is unsettling but it also fits the picture.

42 44

As one of the oldest known musical instruments, the harp has been attributed magical and healing powers since time immemorial. It is as prevalent in Nordic myth as in the grotesque depictions of animals in the Middle Ages. In Polke's David window it is rendered in a Celtic form and defines the center of the composition; yet its addition seems remarkably alien, a flat and white intrusion. Is it meant to disrupt? Or to allude to a different reality? The contours of David's figure shine through the stylistically discordant instrument as fine fissures. Age? Deterioration? The flat monochrome areas of green signal the king as the bearer of hope for promised glory, proclaim the psalmist as the guarantor of art. Precisely this vision of him is accentuated by his timelessly stylized attribute, the harp. While supported by David's body, it looms forward through the division bars, a white and decisive presence.

The Sacrifice of Isaac

The monumentality of King David is followed by a shift towards a relatively detailed composition (n III), again with the lancet window divided into eight fields of equal size, of which the lower four, the top four, and the panels beneath the arch constitute three distinct compositional units. From a simultaneous narrative illustration of the biblical account,[24] which was available to Polke in black-and-white reproduction, the artist selected several salient details, reworking them into ornamental designs. In the four lower panes he has set two motifs in a criss-cross arrangement: bottom left and diagonally opposite are two rams in red silhouette standing on a pink ground,[25] each facing inward towards the center; shaped in enamel and still embedded in underbrush, the body of each ram shimmers with a bluish hue. The animal's duplication is a

45

reference to Leviticus 16:5–28, where it is claimed that for the ceremony of atonement Aaron should sacrifice two goats as offerings, one to the Lord and the other to the demon of the desert, Azazel. The other motif, positioned bottom right and diagonally opposite, makes a brutal impact. Polke has isolated Abraham's arm and hand, with which he has seized Isaac by the hair, mirroring and inverting them to create two sets of hands clutching two helpless heads. Due to the small spherical lenses used to model the figurative elements,[26] embossed almost like a bas-relief, the refracted light creates a troubled surface in keeping with the dramatic subject. The purple hue of Abraham's sleeve complements the dark green of Isaac's tunic, while his yellowish hair and white face shimmer wanly alongside the blood red of the ram—sacrificial victims both. Similar to a windmill, the images rotate before our eyes, a *perpetuum mobile* of violence. Thus Polke extracts key motifs from a mythological narrative and its illustration in order to lay bare the quintessential core through a process of ornamental concretion.

<div style="border:1px solid; display:inline-block; padding:2px">46</div>

 For all their compositional elegance, the four central panes simply intensify this impression of violence. Abraham's figure in three-quarter profile with a drawn and shortened sword is mirrored along the diagonal axis of each pane so that—in allusion to the promised number of his progeny—he is reproduced eight times. He is confronted with himself four times over. The blades of his weapon mutually block one another and fuse the supple physique of the old man into a single filigree ornament resembling a Greek crucifix; the design's negative forms also complement one other to produce a cross and rosette. This strangely exquisite emblem, a blend of a wheel and a cross molded in delicately hued enamel, occupies the entire surface of the four panes. The dark patterns that decorate the pale lavender of Abraham's gown lend the curvaceous dynamic forms further momentum[27] and reinforce their presence against the uniformly light background. The two semi-circular panes crowning this motif are filled with an abstract, cloudy pattern of swirling tones, blue, gray, and violet, while in the round, uppermost pane beneath the arch the head and wings of the angelic herald have been multiplied to form a St. Andrew's Cross, clasped on either side by pale green pendentive-shaped forms—a somewhat placid conclusion perhaps, but remote and not easily deciphered.

 Polke engages in a loose treatment of the biblical narrative. Sparse means such as quotation, repetition, mirroring, and his innovative use of glass-making techniques suffice to effect a gradual transition towards more abstract forms, coupled with a shift of signification into a timeless, universal dimension, thereby conveying a powerful impression of the eloquence and complexity of ornamental symbolism.

22 Polke was presumably seeking to achieve a typically medieval depiction of a monarch. The gesture could be said in general terms to suggest David's role as a forerunner.

23 Psalm 23 (attributed to King David): "The Lord is my shepherd, I shall not want, He makes me to lie down in green pastures, He leads me beside the still waters…"

24 *Aelfric's Paraphrase*, London, British Library, Cotton MS Claudius B iv, fol. 3, "Abraham and Isaac." Polke worked from the black-and-white reproduction in: Walter Cahn, *Die Bibel in der Romanik* (Munich: Hirmer Verlag, 1982), p. 89. Using this reproduction as source material for the window The Sacrifice of Isaac (n III), Polke adopted the motifs of Isaac clutching the head of Abraham; the torso of Abraham brandishing his sword; the angel; the goat. The same goat is also used for the motif of the *Scapegoat* in the eponymous window (n IV).

25 Polke apparently spoke of a "bloodstain" (kindly mentioned by Urs Rickenbach).

26 They are semi-concave lenses specially made by the glass manufacturer Mäder AG, whose curvature points into the church's interior.

27 Urs Rickenbach speaks of a damask pattern. Based on the shape of Abraham's body, it was hand cut (sand blasted) and subsequently melted into a shade of dark violet using colored granulated glass.

The Scapegoat

Polke has dedicated the fifth figurative window (nIV) to the Scapegoat.[28] The figure of the ram already depicted in Isaac's sacrificial ceremony that was based on the full-page miniature from *Aelfric's Paraphrase*[29] is now repeated and shown to best advantage in a different context.

24 48

One sees a lissom creature with white shaggy fleece, graceful legs, and sure-footed hoofs. Here Polke has used his characteristic technique of colored halftone dots to model and accentuate the contours through painting.[30] The simultaneous narrative representation assembling different temporal strands is based on the scene in the medieval miniature relating the scapegoat's dispatch into the wilderness. The two-tier lateral division of the slender window enables the creature to be magnified to imposing dimensions. In the lower section one sees the animal's hindquarters as far as the shoulder, trotting from right to left over uneven, verdant ground and wrapped around by a vine, thereby introducing the theme of flora. On the upper tier, as if in the meantime it had ascended a distant plateau, the animal's forequarters enter the picture from the left. Its hoofs are still standing on fertile green ground, from where a spiral of foliage curls up towards the goat's head; yet the scene is cast in the pale pink hues of the desert's dazzling light; everything is irradiated by the white sun which, like its alchemical symbol[31], is surrounded by a halo.[32] The animal, with amber tusks, appears calm and unperturbed;[33] there is

47

a knowing quality in its anthropomorphic gaze; a damson red tear hangs from its cheek. Polke has bestowed this innocent creature with the most exquisite jewelry since the burden borne by the goat is clearly visible. Here, too, the painter has chosen precious stones and worked them into the glass, strewing the animal with glittering slices of tourmaline as if the conglomerate of the deplorable load on its body had wondrously metamorphosed. No other mineral displays such a plethora of color as the rare crystal tourmaline.[34] Among crystals it is distinguished by a number of exceptional features. In Arabic tradition it is considered the stone of the sun and credited with healing powers. Polke has distributed eighteen differently sized discs, mainly on the animal. A few smaller ones are speckled over the plants. A red heart is hovering below, somewhere between hoof and foliage. Predominant are the large rubellites, slices of red, pink, and mauve adorning the goat's forehead, neck, and breast, with darker gems spread across the back, the torso, and hind legs. Almost all of them, even the smaller, pale green and pink discs and the yellow and brown ones, harbor the central triangle of tourmaline accumulated in exact layers around the core; especially radiant is the largest tourmaline disc as light floods through the prism of its triple-winged column.[35] Polke exalts his motif with the precious stones, as well as the glass in which he has assembled them. Here too, on the margins of the wilderness, he enlists them to evoke geological time, lending visual expression to the beauty and profusion of natural color and nature's creative powers, as well as to the fascinating composition of crystals, the dignity of the animal, and the enigmatic movement of plants. They gleam in the white light of the sun and are exposed to mortal danger. It is, so it seems, no accident that this window bears the artist's signature for all twelve of them: "Gestaltung Sigmar Polke / Glasmalerei Mäder / Zürich / 2009."[36]

The impression made by these church windows has a lasting effect. They convey an idea of how perceptively the artist has responded to the site and the situation, yet never leaving us in any doubt about the magic and the natural lightness and elegance of his art. Transparency and

translucency are crucial factors in this, as are his powers of invention and flexibility that never cease to surprise. Here, in a place where the function of the windows and the unusual artistic materials of glass, agate, and tourmaline provide entirely different conditions to those of, on the whole, artificially lit exhibition spaces, natural light[37] permeates the works in tune with the changing seasons and times of day, making their images visible, and setting constantly shifting accents. The volatile moods of meteorology, clear and overcast skies, and passing clouds all contribute to the windows' appearance, which is animated, timeless, and tranquil by turns. An evening stroll across the square and around the church when lights are burning inside is a stunning sight. This is when these images reveal themselves from the other side. The precious stones dazzle with exquisite gleam; the figures—the king, the prophet, the wondrous animal — emerge as mysterious apparitions.

The uncommon openness in Polke's art, an expression of his particular alertness to the world, has led him here to choose several separate subjects rather than a single complete theme, and to treat these according to a wide range of creative principles. Numerous references relating to the history and specific nature of different genres of painting emerge: seeing, appearance, and perception are examined and challenged. The eye-like agate discs convey a sense of being looked back at. All these aspects transpire as part of a concept that explores the possibilities of contemporary painting from a variety of angles and always incorporates the viewer. Here his gaze does not attempt to penetrate depth nor seek access to concealed, obscured layers; it examines instead what approaches us in the light and what comes to the fore "from the very base."

The spiritual space that appears in these window images has a very broad time horizon. The crystalline strata within the agate bring alive the primordial geological era of the first days of Creation. All the figural motifs derive from the Old Testament and relate typologically to Christian notions of the Messiah, whose epiphany finds expression in the windows by Augusto Giacometti in the chancel. Linked to each concept and each figure chosen by Polke is a further

28 Leviticus 16:5–28, on the rite for the Day of Atonement: "…Aaron shall lay both his hands on the head of the live goat, confess over it all the iniquities of the children of Israel, and all their transgressions, concerning all their sins, putting them on the head of the goat, and shall send it away into the wilderness by the hand of a suitable man. The goat shall bear on itself all their iniquities to an inhabited land; …" Here Polke uses the same image of the ram for his representation of the scapegoat rather than portraying an actual goat.

29 *Aelfric's Paraphrase* (see note 24).

30 The contours and the fleece of the goat are dot-screened in brown, the plants in green.

31 The sun is represented by the same alchemical symbol as gold.

32 Urs Rickenbach informs me that the pink pane is mounted over a pane of white glass. The center of the sun and the halo were sandblasted so deeply that they gleam in bright white. Given the overall lightness of the window's hues, Polke rendered the entire glass in a structure that somewhat obscures its transparency.

33 Contemporary research has shown that herd animals such as sheep can recognize the faces of fifty members of the same species for up to two years. As herd animals they panic when separated from their flock.

34 Tourmaline is a boracic silicate crystal compounded with elements such as magnesium and aluminum. The stone's composition is complex and ranges from transparent to opaque, changing color when observed from different angles (pleochroism). Exposed to heat it becomes electrically charged (pyroelectric and piezoelectric properties), is resistant and stable in color. In its double refraction of light, the mineral absorbs some of the rays of light. High absorption can cause the stone to gradually darken in tone, but it retains the same color. The stones used in these windows are from Madagascar. On tourmaline, cf. the comprehensive monograph by Friedrich Benesch, Bernhard Wohrmann, *The Tourmaline A Monograph* (Stuttgart: Urachhaus, 2004); also: Paul Rustemeyer, *Faszination Turmalin: Formen – Farben – Strukturen* (Heidelberg/Berlin: Spectrum Akademischer Verlag, 2003).

35 Here Polke has integrated the natural pattern of the crystal into his composition in such a way that the tourmaline resembles a lens screening or x-raying the stalk of the plant as it rises up over the goat, thereby reversing its color.

36 "Designed by Sigmar Polke/stained glassmakers Mäder/Zürich/2009."

37 A certain level of artificial lighting is in fact installed to illuminate the wall below the higher windows via yellowish spotlights and to provide basic lighting for the space at the rear and the side of the church.

biblical story, opening up an arc which stretches from mythical accounts of the world's inception to historical time, from oral tradition to the words and images that keep alive and lend visual presence to these stories. By selecting medieval miniatures as models for his motifs, Sigmar Polke references imagery from the period when the Grossmünster was built. But for his source material he turns to xeroxed reproductions of photographs of the miniatures, which in turn were shaped by iconographic tradition. He highlights telling details, imbues them with new color, substance, and dimensions. On the one hand, they have been preserved; on the other, they are subject, in their new context, to reinterpretation and adjusted to the context's pictorial significance—of which they themselves are constitutive parts. In lieu of a chronological sequence and linear narration, Polke turns to simultaneity and isolated depictions. Although the windows function as a single, inherently consistent artistic ensemble, they also underscore the possibility of individual interpretation and the autonomy of each image. These are never conclusive or unequivocal, and their symbolic potential remains inexhaustible. They lay themselves open to contradictions and conflict, to illusion and wonder, to good faith, severity, and healing, to the beauty of the earth and the dignity of living things. These are images one can constantly return to and repeatedly interrogate.

Translation: Matthew Partridge

I wish to express my special gratitude to Dr. Jacqueline Burckhardt and Bice Curiger for their kind advice. Without the instructive explanations offered by Urs Rickenbach many aspects of glass design would have remained unclear to me. I now understand how much the successful execution of an exceptional artistic design such as this depends on a close collaboration between the painter and the sensitive and highly skilled glass artists from Glas Mäder. I would also like to thank Peter Muggler and Urs Rickenbach for their generous support.

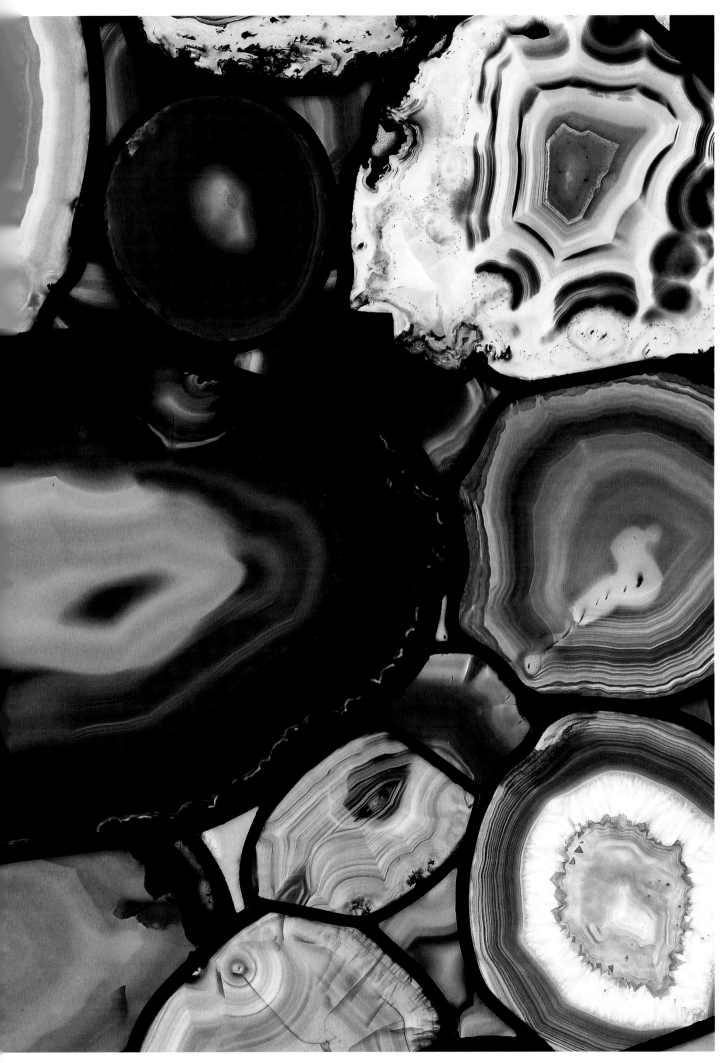

gmar Polke, Achatfenster / Agate window (s XII), Detail

Sigmar Polke, Isaaks Opferung / Isaac's Sacrifice (n III), Detail

Geronnene Zeit
Gottfried Boehm

Eine doppelte Erfahrung

Die Fenster alter Kirchen neu zu gestalten war für Künstler der Moderne stets eine riskante Herausforderung. Sie betraf sowohl den vorgegebenen, architektonischen Raum wie seinen theologischen Gehalt. Exempel überraschenden Gelingens, banaler Routine, der Achtlosigkeit oder des Scheiterns, bereits am Widerstand der Gemeinden, liessen sich in Erinnerung rufen. Die Schwierigkeiten resultieren vor allem aus der Diskrepanz zwischen dem Anspruch des sakralen Ortes, einschliesslich seiner Nutzung, und den Möglichkeiten der modernen Künstler, die sich von jener überkommenen Welt weit entfernt haben. Gibt es Chancen einer Wiederbegegnung? Lässt sich, genauer gesprochen, auf die spätromanische Architektur des Zürcher Grossmünsters eine produktive Antwort finden, die den *genius loci* – eine komplexe Gemengelage historischer, religiöser, künstlerischer, architektonischer und urbaner Faktoren – womöglich gar zu stärken vermag? Und damit den Eindruck der flachen Neumöblierung eines Altbaues ebenso vermeidet wie nostalgische Infektionen oder mutwillige Verfremdungen? Gibt es Wege, Bedeutungsgehalte der Bibel aus dem Geist einer heutigen Ausdruckssprache lebendig und authentisch zu reformulieren? Vermag der alte Geist den neuen, der neue Geist den alten zu entzünden?

Sigmar Polkes Gestaltung der Grossmünsterfenster, daran besteht kein Zweifel, gehört zu den herausragenden Dialogen, die ein zeitgenössischer bildender Künstler mit einem Gebäude der Tradition geführt hat. Diese Behauptung stützt sich weder auf ästhetische noch inhaltliche Kriterien allein. Sie lässt sich von einer Erfahrung leiten, die wir im Folgenden skizzieren wollen. Sie hat mit einer komplexen Verschränkung des Ausdrucks mit dem Gehalt zu tun. Polke ist es gelungen, sein künstlerisches Potenzial dafür einzusetzen, einige der grossen Topoi des Alten Testaments in ein neues Licht zu rücken, sie nicht lediglich zu illustrieren oder in einem modernen Stil nachzuerzählen, sondern neu aufzuschliessen. Eine erste Probe aufs Exempel lässt sich einer doppelten Erfahrung entnehmen, die der Betrachter schnell machen kann. Er kommt weder zur Sache, wenn er sich bibelfest oder mit alttestamentarischen Ikonographien ausgerüstet auf die Rekonstruktion der dargestellten Erzählungen beschränkt – so unumgänglich es bleibt, sich mit den herangezogenen Geschichten vom Sündenbock, der Opferung Isaaks, der Entrückung des Elijas, von König David und dem Menschensohn vertraut zu machen. Noch wird er

140

Polkes Werk verstehen können, wenn er sich rein ästhetisch verhält, wie ein eiliger oder andächtiger Kunstfreund, der den Kirchenraum für eine Ausweitung der Zürcher Galerieszene oder eine Filiale des Kunsthauses hält, in der die neueste Dauerinstallation eines prominenten Künstlers eingerichtet worden ist. So unverzichtbar natürlich eine genaue Analyse dessen bleibt, was vor Augen steht. Die eigentliche Faszination resultiert, wie gesagt, aus einer Überkreuzung der von Polke entwickelten Form mit dem latenten Bedeutungsgehalt der biblischen Geschichte.

Die Ordnung der Bilder

Aber wie ist Polke vorgegangen, welche Basis hat er sich zurechtgelegt? Eine erste, keineswegs beiläufige Bedingung besteht darin, dass er nicht ein einzelnes Fenster schuf, sondern eine Folge, die es mit dem gesamten Kirchenraum aufnimmt. Anders als zuletzt etwa Gerhard Richter im Kölner Dom, war er nicht aufgefordert, eine bestehende und seit Langem historisch gewachsene Verglasung anzureichern, sondern ein Gesamtprogramm zu entwerfen, das nicht nur im Raum sichtbar wird, sondern dessen Sinn insgesamt verändert und deutet. Die Architektur gibt eher kleine Öffnungen und das heisst Gestaltungsfelder vor – bezogen jedenfalls auf die kompakten Wandflächen, nicht zu vergleichen mit den diaphanen Raumgrenzen gotischer Dome. Wollen sich die Fenster anschaulich behaupten, dann müssen sie entsprechend deutliche Zeichen setzen.

Nicht weniger wirksam war aber eine zweite Vorgabe der Tradition. Sie ist theologischer Natur, hat mit der Beschaffenheit kirchlicher Darstellungsprogramme zu tun und religiösen Erwartungen. Diese sind auf eine Entwicklung gerichtet, die den jährlich wiederkehrenden Festkalender der Kirche spiegelt, dessen Grundlage die in der Bibel niedergelegte Heilserwartung darstellt – die Aus-Sicht auf «Erlösung». Die Abfolge etwa beginnend mit Mariä Verkündigung, Geburt Christi (Weihnachten), Drei Könige, Flucht nach Ägypten, Taufe im Jordan, Jesu Lehr- und Wundertätigkeit, die Herausbildung seiner Jüngerschaft, Verrat und Tod (Karfreitag), Auferstehung (Ostern), Himmelfahrt und Pfingsten, oder die Ankündigung des jüngsten Gerichtes zum Ende der Zeiten bildet eine *erzählerische Kette*, die sich – angereichert durch die Vorgeschichte und die Verheissungen des Alten Testaments – im Leben eines jeden, der sich im Tun der christlichen Religion wiedererkennt, zyklisch wiederholt.

Die Spuren dieser Theologie finden sich in der Geschichte der Architektur und der Bildprogramme allerorten. Wer eine ausgestaltete Kirche betritt, sieht sich vom Fortgang der Heilsgeschichte, auf die eine oder andere Art, begleitet, die zum Beispiel in der Abfolge der Bildfenster nachvollzogen werden kann. Wer in Richtung des Chores beziehungsweise des Altars voranschreitet, vollzieht dann die Teleologie jener Geschichte nach, die im Opfertod Christi ein gutes Ende nimmt – für jene jedenfalls, die nachfolgen.

Diese knappe Erinnerung ist schon deswegen wichtig, weil sich Polke davon entfernt. Nicht nur, weil er sich ausschliesslich auf alttestamentarische Themen bezieht, das heisst auf die Vorgeschichte des Heils, die allerdings voller Hinweise auf das Neue Testament steckt, die oft die Form einer Typologie annehmen. Das heisst: Ein Ereignis des Alten Testamentes präfiguriert ein Ereignis des Neuen: die «Himmelfahrt» des Elijas zum Beispiel (s IX) diejenige Christi; die von Abraham geforderte Bereitschaft, seinen Sohn Isaak zu opfern (n III), die Selbstaufopferung des Erlösers; der «Menschensohn» (s X) schliesslich ist ein Name, der durch die ganze Bibel (das Alte wie das Neue Testament) mit wechselndem Bedeutungsgehalt wandert.

141

Polke entfernt sich von der Entwicklungslogik der biblischen Geschichte, um eine *andere Ordnung* ins Spiel zu bringen. Denn auch innerhalb des Alten Testamentes, das er heranzieht, erstrebt er keine erzählerische Abfolge. Mit jedem Fenster setzt er – narrativ betrachtet – neu ein. Aber welche Rolle spielen dabei die Achatfenster (n V–VII, s XI–XIV)? Markieren sie eine Art Proszenium, dessen «abstrakte» oder «ornamentale» Erscheinung als ein Ort der Vorbereitung zu verstehen wäre, den wir als Besucher durchschreiten, um schliesslich und endlich beim eigentlichen, figurativen Inhalt anzugelangen? Zu Polkes ingeniösen Einfällen gehört es, mit den Achatfenstern jene Geschichte zu repräsentieren, die, im Buch Genesis des Alten Testamentes niedergelegt, über die Erschaffung des Kosmos berichtet: die Geschichte der Natur als integraler Bestandteil der Geschichte des Menschen. Das Alte Testament hatte diese Verbindung hergestellt, es erzählt die Erschaffung der Erde, den Prozess der Absonderung der Elemente, das Aufscheinen des Lichtes, die Entstehung von Tag und Nacht, das heisst der Zeit et cetera, um schliesslich auf einem langen und verwickelten Weg über die Urväter und die Propheten in die Geschichte des Hauses David und damit in die der Genealogie Jesu Christi, als des verheissenen Messias, überzugehen. Man muss nicht eigens betonen, warum das Interesse an der Naturgeschichte, unter den Vorzeichen einer ökologischen Dauerkrise und des Klimawandels, heute aktuell erscheint. Polke hatte sich ihm, seit den 8oer-Jahren, auf seine ganz eigene Weise genähert, als er neue, veränderliche und virulente Materialien, das heisst Naturstoffe und deren Energien, in seine Malerei einführte, sie als eine recht verstanden «alchemistische» Praxis zu betreiben begann.[1]

Die Fenster des Grossmünsters behandeln das Thema der Erschaffung der «Natur» nicht lediglich als ein lange zurückliegendes *Vorspiel,* gleichsam dem vergessenen Sockel, auf dem Geschichte und Kultur figurieren, sondern sie verschaffen ihm eine Präsenz, welche qualitativ und quantitativ die Hälfte des Ganzen ausmacht. Der Mensch ist geboren, er kommt aus der Natur und er bleibt Natur, wenn er sie mit seiner Phantasie, seinem Geist und seiner Gestaltungsfähigkeit überschreitet, und wenn ihn, theologisch gesprochen, die «Verheissung» erreicht, dass er von ihrem Rad losgebunden sei.

Von welcher Art ist nun aber die Ordnung, die Polke ins Spiel bringt, wenn es nicht die einer zielgerichteten Erzählung ist? Der Betrachter bemerkt, dass er an jeder Stelle neu einsetzen kann, ohne den Faden zu verlieren. Er ist überall angekommen und bei der Sache, durchläuft nicht Etappe nach Etappe, um endlich ans narrative Ziel zu gelangen. Polkes Konzept zielt auf Kopräsenz, auf einen anschaulich gegliederten *Denk-* und *Erfahrungsraum.* In ihm sind Querverbindungen so wichtig, wie Sequenzen, in ihm wird kein Anfang zurückgelassen, um zum eigentlichen Ende zu gelangen. Jede Darstellung hat ihr wohl abgewogenes Gewicht und sie adressiert sich an einen Betrachter, der sich auf eine besonnene Weise einlässt. Er durchquert den Raum nicht einfach von hinten nach vorn, sondern beginnt in ihm zu zirkulieren, eine Gegenwart zu erfahren, wie sie im gelungenen Gespräch zwischen Menschen entsteht, die sich etwas zu sagen haben und die aufeinander hören, an dem mithin alle Beteiligten gleichzeitig Anteil gewinnen.

Der Abstand der Zeiten und die wandernden Bilder

Polke hat dafür ganz neue Bildformen entwickelt, die sich im Übrigen auch von anderen Phasen seiner Werkentwicklung unterscheiden, ohne aber eine fortdauernde Kontinuität aufzukündigen. In diesem Zusammenhang sind auch die neuen technischen Entwicklungen der Glasgestaltung zu

lokalisieren, die Polke, selbst ausgebildeter Glasmaler, zusammen mit dem ausführenden Werkmeister Urs Rickenbach vorgenommen hat und ohne die er seine Absichten schwerlich hätte einlösen können. Sie gestatten es ihm, seinem künstlerischen Denken adäquaten Ausdruck zu geben. Der Betrachter erfährt eine dichte Prägnanz und eine luzide Deutlichkeit.

In sie fliesst ein Prozedere ein, dem Polke seit seinen künstlerischen Anfängen in den 60er-Jahren gefolgt ist: Stets nimmt er auf bereits existierende, visuelle Vorlagen Bezug. Seine Werke sind mithin *Bilder über Bilder*. Das gibt zu denken, weit über das hinaus, was die Kritik, gewiss zu Recht, als Generationserfahrung eines Künstlers identifiziert hat, der in eine aufsteigende und schliesslich dominierende Reproduktionskultur hineingeboren war.[2] Diese Künstler fanden ein erstes Mal eine Welt vor, die aus einem dichten Netz aus Photos, Plakaten, Journalen, Werbespots oder Medienbildern unterschiedlichster Art gewebt war. Man hat die amerikanische Pop-Art, insbesondere Andy Warhol oder Roy Lichtenstein, in diesen Zusammenhang gestellt. Aber Polke reagierte anders darauf, er arbeitete mit der «zweiten» Welt der populären Bildkultur weiter, die an die Stelle der «ersten» Welt, derjenigen der Natur beziehungsweise des «Realen» getreten schien. Der von ihm vollzogene künstlerische Schritt hat damit zu tun, dass er Bildvorlagen nicht nur übernimmt, sondern sie mit der eigenen Gegenwart in ein produktives und enges Verhältnis versetzt. Es sind also nicht nur Bilder über Bilder, sondern es handelt sich jeweils um eine ganz unterschiedliche Relation der Zeiten, des Gewesenen und der Gegenwart. Wobei – blickt man auf die Entwicklung seines gesamten Œuvres – ganz verschiedene temporale Distanzen ins Spiel kommen: Sie reichen von Photos aus der gestrigen Zeitung, über technische Bilder, illustrierte Bücher des 19. Jahrhunderts, bis zu Goya oder jener Symbolwelt der Alchemie zurück, die ihn beschäftigt. Wer dies hört, ist vielleicht geneigt, an ein buntes Potpourri, einen Synkretismus zu denken. So vielgestaltig und überraschend Polkes Bilder auch waren und sind, in einem haben sie jedenfalls ein wiederkehrendes und festes Fundament. Es sind bildnerische Verfahren der Moderne (beispielsweise der Raster, die photographische Doppelbelichtung, der Fluss des Materials oder die Montage), mittels derer er die Tiefe der Zeit, die er aufscheinen lässt, auf Gegenwart bezieht.

Die Fenster des Grossmünsters operieren mit Vorlagen des Mittelalters und Polke hat gewisse Hilfestellungen gegeben, sie zu identifizieren. Die Figurationen sind einer Zeichnung entnommen, die auf das 12. Jahrhundert datiert, die Achate als Bestandteile der biblischen Erzählung fussen auf einer Buchillustration, die den Schöpfergott, mit dem Zirkel in der Hand, bei der Arbeit zeigt – über das Muster eines Achats gebeugt. Schon ein kurzer Blick auf diese Vorlagen zeigt, dass sie Polke in hohem Masse, zum Teil bis an die Grenze der Wiedererkennbarkeit aufgenommen und verfremdet hat.[3] Um einen Zufall freilich dürfte es sich nicht handeln, dass die genannten Bezugsquellen, *cum grano salis*, jene Zeitstufe markieren, aus welcher auch das Kir-

1 Vgl. zur Einführung in Polkes Werk insbesondere die Beiträge von Bice Curiger, «Wer nichts erkennen kann, muss selber pendeln!», in: Sigmar Polke, *Werke und Tage*, Kat., Kunsthaus Zürich 2005, S. 8–27, und dies., *Alles fliesst: Die Photo Copie GmbH*, Sammlung Frieder Burda, Baden-Baden 2004. Zu alchemistischen Aspekten: Martin Hentschel, «Solve et coagula, Zum Werk Sigmar Polkes», in: *Sigmar Polke, Die drei Lügen der Malerei*, Kat., Kunst- und Ausstellungshalle der Bundesrepublik Deutschland Bonn, Berlin 1997/98, S. 41–91, sowie Ulli Seegers, *Alchemie des Sehens. Hermeneutische Kunst im 20. Jahrhundert. Antonin Artaud, Yves Klein, Sigmar Polke*, Verlag der Buchhandlung Walter König, Köln 2003.
2 Curiger, wie Anm. 1.
3 Die Zeichnung, die dem Sündenbock- und Isaakfenster zugrunde liegt, aus dem 11. Jahrhundert stammend, findet sich in Walter Cahn, *Die Bibel der Romanik*, Hirmer-Verlag, München 1982, S. 89. Den Weltschöpfer mit dem Achat hat Polke in diesem Buch gefunden.

143

chengebäude selbst stammt. Indem er sich darauf bezieht, schlägt er gestaltend jene Brücke, die das Grossmünster als Architektur immer schon repräsentiert, wenn es aus der Tiefe einer ganz bestimmten mittelalterlichen Vergangenheit in die Gegenwart hineinragt, Vergangenheit mit der heutigen Lebenswelt verschmilzt.

Wie aber hat Polke den Zeitbezug gestaltet? In den figurativen Fenstern fallen harte Kontraste besonders ins Auge. Die in eine Tondoform eingeschlossene Entrückung des Propheten Elijas verknüpft sich mit einer vertikalen Formation, die an einen Buchstaben oder eine stehende Figur erinnert – die Vorlage dazu entstammt der Initiale einer spätmittelalterlichen Handschrift.[4] Wichtig erscheint das Montierte, das deutliche Auseinandertreten der umfassenden Kontur und des Kontinuums der kleinteiligen, unregelmässigen Glasscheiben. Vergleichbare Beobachtungen lassen sich auch am Sündenbockfenster machen (nIV), mit seinen eingesprengten Turmalinschnitten und den übergreifenden Ornamenten. Die gleiche Vorlage des Bockes, angereichert durch die wiederholte beziehungsweise gespiegelte Formation von Figurenteilen und eine auf einer rotierenden Symmetrieachse beruhende, heraldische Figuration, kehrt im Isaak-Fenster wieder (nIII). Diese künstlerischen Massnahmen dienen dem gleichen Ziel, dessen beide Seiten engstens aufeinander bezogen sind. Polke unterdrückt alles Erzählerische zugunsten einer anderen visuellen Präsenz. Im Sündenbock-Fenster wird der Bock von den Rändern der Darstellung überschnitten, niemals kann der Betrachter ihn als die tierische Hauptfigur einer Geschichte sehen und von ihr ausgehend die Handlung vor und zurück weiter imaginieren. Die Montagen und Konfigurationen der anderen Fenster setzen nicht minder deutliche Zäsuren gegen das Erzählen. Werden damit einerseits traditionelle Erwartungen an das Historienbild zurückgedrängt, so werden sie andererseits auf ein neues und positives Ziel hin umgelenkt. Polke hat der Form des Fensters jene deutliche Prägnanz verliehen, die von Spielkarten her geläufig ist, wobei besonders das Tarot als inspirierendes Vorbild in Frage kommt. Es handelt sich hierbei um ein sehr komplexes Kartenspiel, dessen symbolische Bilderwelt, aufgeteilt in die Reihe der grossen und der kleinen *arcana*, spielend befragt wird. Seit der Renaissance wurde es zunächst in Italien entwickelt, im Umkreis der Visconti. Mantegna schuf eine frühe Version, der im Laufe der Jahrhunderte viele andere Kartensätze gefolgt sind, um die sich ein reiches Deutungspotenzial angelagert hat, das auf Astrologie, Kabbala, Geheimlehren (Arcana) verschiedenster Art, auf Wahrsagekunst, Alchemie und anderes Bezug nimmt.[5] Wir haben keine Quelle zur Hand, um zu beweisen, dass Polke das Tarot kennt – was freilich angesichts seiner ausserordentlichen Bildung und seiner Interessen an der Alchemie hoch wahrscheinlich ist. Wie auch immer: Was uns an dem Stichwort Tarot interessiert, ist die darin enthaltene *Bildidee*. Es handelt sich um eine ambivalente Formensprache mit hoher visueller Präsenz, bei gleichzeitig vielfältiger Auslegbarkeit, ausgestattet mit einer starken, zum Teil heraldischen beziehungsweise emblematischen Verdichtung der eingesetzten Elemente. Diese kontrastreiche Formensprache ermöglichte es ihm, in freier Weiterentwicklung, den Glasfeldern jenen visuellen Nachdruck zu verschaffen, der sie auszeichnet. Er ist noch zusätzlich gesteigert und verwandelt, weil sie im Licht erscheinen: gemäss der partiellen Transparenz des gefärbten Glases. Was wir sehen, erscheint unterlegt von einem Energiefeld, dessen Stärkegrad mit Tages- und Jahreszeit oder dem Wetter wechselt, sich im Übrigen auch einer doppelten Ansichtigkeit erschliesst: von innen wie von aussen. Letzteres besonders dann, wenn der Innenraum erleuchtet und die Umge-

bung dunkel ist, die Richtung des Lichtes sich mithin umkehrt. Einem möglichen Aufschluss der Glasbilder von Aussen kommt die jeweilige Konzentration auf kontrastreiche und heraldische Bildelemente sehr entgegen.

Die Achatfenster implizieren, wie erwähnt, gleichfalls einen Bezug zur Bibel. Freilich verschiebt sich hier die künstlerische Pointe. Denn viel wichtiger als die Illustration aus der *Bible moralisée* sind andere Prototypen – diejenigen nämlich, welche die phantasiereich bildende Natur selbst hervorgebracht hat, als sie in der unendlichen Tiefe der Erdgeschichte jene Drusen und Steinmandeln erzeugte, die durch Schnitten und Dünnschliffe ihr inhärentes visuelles Leben, ihr Formenspiel vorweisen. Achate, eine seltene Abart des Quarzes, entstanden im erkalteten Magma von Vulkanen. Hohlräume füllen sich während Millionen von Jahren mit Siliziumoxyd und bilden dabei ganz individuelle Formationen aus. «Kein Achat gleicht dem anderen, jeder Achat ist ein Unikat.»[6] Polke nimmt mithin eine wörtliche Anleihe bei der Metapher vom Buch der Natur, besser gesagt, bei der Metapher vom *Bilderbuch* der Natur. Und er hat gleichzeitig alle Assoziationen mit Naturalienkabinetten oder Steinsammlungen zurückgedrängt, indem er eingefärbte Dünnschliffe verwendete und ihnen ein zum Teil ganz künstliches Aussehen verliehen hat, sie damit in die Reichweite seiner Gestaltungsverfahren brachte, sie sich künstlerisch aneignete.[7] Es ist wenig sinnvoll, die Achatfenster abstrakt, vorgegenständlich oder ornamental zu nennen. Diese Kennzeichnungen treffen das Entscheidende nicht: der im durchscheinenden Licht aufleuchtende Anblick einer *formativen Kraft der Natur*, deren inhärente Phantasie sich mit der des Künstlers verbindet. Was sich da zeigt, liegt in einer unvorstellbaren zeitlichen Tiefe und ist gleichzeitig ganz nah und im Darstellungsprogramm Polkes integraler Bestandteil eines heutigen Erfahrungsraumes.

Der Menschensohn

Wenn von unterschiedlichen zeitlichen Abständen die Rede war, die sich in Polkes Bildwerken auftun und vereinigen, dann verdient dieses Phänomen eine abschliessende Kennzeichnung. Denn der innere, temporale Bezug des Bildes auf das Bild ist ja keineswegs nur Zitat, sondern bestimmt das Werk insgesamt. Der Künstler wählt sorgfältig aus, was ihm produktiv und plausibel erscheint, und ganz besonders für den Zusammenhang der Fensterfolge kann man festhalten, dass es Polke um ein *Fort- oder Nachleben* der vergangenen Bilder in den gegenwärtigen geht. Er registriert mit seinen sensiblen Antennen, was an und in vergangenen Bildern bewegend gewesen beziehungsweise geblieben ist, er erkundet ihren aktuellen, mitunter befremdenden, ja verstörenden Sinn und übersetzt ihn in seine Sprache. Die Bilder nomadisieren, sie wandern durch die Zeiten und nehmen in seinen Werken Aufenthalt. Und sie werden weiterwandern: im Bewusstsein der Betrachter oder unter der Hand zukünftiger Künstler. Eine *Komprimierung* der temporalen Abstände kommt zustande. *Die Zeit gerinnt*: zum Glasbild.

4 Die Vorlage zum Elijas in: Walter Cahn, *Romanesque Manuscripts, The Twelfth Century*, Harvey Miller, London 1996, Vol 2., Abb. S. 177.

5 Vgl u.a. Thomas Körbel, *Hermeneutik der Esoterik. Eine Phänomenologie des Kartenspieles Tarot als Beitrag zum Verständnis von Parareligiosität*, LIT-Verlag, Münster 2001.

6 Gerhard Schneider in Luca Giuliani, *Ein Geschenk für den Kaiser. Das Geheimnis des Grossen Kameo*, C.H. Beck, München 2010, S. 87.

7 Das Färben der Achate, die naturbelassen oft grau erscheinen, war bereits eine in der Antike praktizierte Kunst, deren Werkstattgeheimnisse sorgfältig gehütet wurden. Vgl. Gerhard Schneider, wie Anm. 6, S. 88–89.

Das ist zugleich ein gestalterischer wie inhaltlicher Vorgang. Wir hatten bereits eingangs davon gesprochen, dass Polke zu einer Verschränkung von Ausdruck, bildlicher Vorlage und Ikonographie gelangt, mit der sich auch ein neuer Aufschluss der biblischen Inhalte verbindet. Nicht, weil man Polke privatim eine theologische Ambition, im Sinne pastoraler Textauslegung unterstellen könnte. Gäbe es sie (was ich nicht weiss), wäre sie für die Gestaltung jedenfalls irrelevant. Denn, was die biblischen Stoffe mit einem neuen Okular versieht, ist die künstlerische Hand. In diesem Sinne haben viele Künstler, von Giotto über Tizian, Rembrandt und Rubens bis ins 19. Jahrhundert, wenn sie sich auf das Terrain der religiösen Historie begeben haben, Blickveränderungen vorgenommen, die sich auf den Sinn des Dargestellten auswirken. Sie ausfindig zu machen beschäftigt die kunstgeschichtliche Hermeneutik.

Besonders offensichtlich wird dieser Impuls in Polkes einzigem *schwarz-weissen* Fenster, das den Titel Der Menschensohn trägt (s X). Der Name taucht zum Beispiel in den Prophetenbüchern des Alten Testaments auf, etwa bei den Propheten Ezechiel 2, 1 oder Daniel 7, 13. Im Neuen Testament verwenden ihn unter anderem Matthäus 8, 20 und Lukas 17, 22–37. Die Theologie hat verschiedene Auslegungen dieses Namens unterschieden, unter anderem die von Adam vor dem Sündenfall, als dem «Erstling der Schöpfung» und inhärenten Ziel einer zukünftigen Menschwerdung. Oder der Menschensohn als der vom Himmel kommende Messias beziehungsweise dessen Vorläufer et cetera. Stets verbindet sich damit die Vision eines anderen, zukünftigen, mit sich und der Welt versöhnten Menschen, die sich in der Spannung zwischen Niedrigkeit und Erhöhung, Verborgenheit und Präsenz ereignet. Wer die Quellen nachliest, wird bemerken, dass sich mit diesen Texten ein höchst intensives *Sehverlangen,* eine *Sehnsucht nach Enthüllung und Offenbarung* verbindet.

Polke hätte den Topos vom Menschensohn, der als einziger unter den ausgewählten lediglich ein vielfach variierter Name ist und keine bestimmte Geschichte beinhaltet, die sich erzählen liesse, gewiss vermeiden können. Er scheint ihn aber besonders angezogen zu haben, was sich unter anderem daran ablesen lässt, dass sich dieses Fenster von allen übrigen durch Verzicht auf Buntfarbigkeit und eine andere Gestaltungsweise unterscheidet. Es handelt, metaphorisch gesprochen, von der *Menschwerdung des Menschen.* Übrigens – eine zusätzliche Pointe – wird der Name des Menschensohns bei einer seiner frühen Erwähnungen im Buche des Propheten Ezechiel 2, 1 mit einer Geschichte verbunden, in der Jahwe in einer Vision Ezechiel erscheint und ihn auffordert, die ihm dargebotene, vorn und hinten beschriebene Buchrolle aufzuessen. Diese seltsame «Verinnerlichung» des Wortes, das «Verschlucken» von Sprache und Erzählen ist jedenfalls – wie wir gesehen haben – auch ein Antrieb in der Arbeit von Sigmar Polke – ohne dass man ihn an Ezechiels Seite rücken müsste. Entsprechend wird man zu diesem Fenster auch keine identifizierbare Quelle nachweisen können. Denn die Aufgabe des Menschensohnes, die dem Menschen auferlegt ist oder die er sich selbst zuweist, kann überhaupt nicht Gegenstand einer Geschichte sein, die einen Anfang hat und ein Ende. Jedenfalls dann nicht, wenn sich ein bildender Künstler daran macht, sie zu gestalten.

Polkes Bildvorlage besteht hier in einer aus der Wahrnehmungspsychologie bekannten und nach ihrem Entdecker Rubin benannten Inversionsfigur, in der eine Vase (beziehungsweise ein Kelch) mit zwei menschlichen Profilen so korrespondiert, dass der Betrachter entweder das Eine oder das Andere sieht. Polke hat das Schema des Vasengesichts wiederholt, und in zwei parallelen Säulen angeordnet, die sich in wechselnder Beschaffenheit – einmal der

146

Vase, das andere Mal dem Gesicht grösseres Gewicht gebend – übereinander türmen, sich zu einer Konstellation zusammenfügen, deren linke und rechte Hälfte von einem Halbrund gekrönt wird, in dem wiederum ein Gefäss die Stelle des Kopfes vertritt. Anthroprophane Anspielungen entstehen, sind aber keineswegs eindeutig oder stabil. Man kann das Gebilde immer auch als eine geometrische Gestalt lesen.

Was aber veranlasste Polke, die optische Kippfigur mit dem Namen des biblischen Menschensohns zu belegen? Die Antwort liegt weder in der Beschreibung der verwendeten Figur, noch viel weniger in externen Bezügen, welcher Art auch immer. Sie liegt allein in der *visuellen Erfahrung,* die jeder Betrachter, wenn er es nur will, machen kann. Es ist eine Erfahrung des *Erscheinens,* die so lange währt, wie die Aufmerksamkeit des Auges. Das aber heisst, wir sind immer schon und völlig unausweichlich getäuscht wenn wir sehen. Denn was wir in diesem Augenblick für «gegeben» nehmen («Vase»), ist im nächsten Augenblick etwas ganz anderes («Gesicht»). Wahrheiten sind instabil und von Nachträglichkeit überschattet. Nachträglich meint: Wir sind betrachtend nie wirklich bei einer Sache, die Bestand hätte, die so ist, wie sie scheint.

Im Menschensohn-Fenster wird die Erfahrung der Zeit zu einer Paradoxie gesteigert. Ihr Abstand zur Gegenwart, den wir in seinen Bildfenstern sonst beobachtet haben, wird hier zu einem Kurzschluss, zu einem irritierenden Umschlag, zu einer Kippfigur. Man hat, einer Bemerkung Robert Musils folgend, anlässlich derartiger optischer Irritationen von einer «Chaosstelle» im System der Darstellung gesprochen.[8] Zweifellos waren es solche, aus einer künstlerischen Erfahrung unmittelbar gewonnene Einblicke in die Grenzen und Bedingungen der Erkenntnis, die Polke veranlasst haben, die Kippfigur als kühne Metapher des Menschensohns ins Spiel zu bringen. Doch wäre es verfehlt, in ihr die eigentliche *Mitte* des Konzeptes zu erkennen, so ausgezeichnet sie darin auch ist. Der *unauflösliche Schein* kommt in einem Erfahrungsraum ins Spiel, in dem auch ganz andere Einsichten vergegenwärtigt worden sind: die Möglichkeit der Entschuldung, wie sie der Sündenbock andeutet, die humane Grenzerfahrung des Opfers (Isaak), die Valenz von Dichtung und Musik, insbesondere wenn ein König über sie gebietet (David) oder die Diagonale jenes Aufstiegs, den der Feuerwagen des Elijas vollzieht. Diese Topoi von Sinn stehen im architektonischen Denkraum (Warburg) der Erfahrung nebeneinander. Sie wollen erprobt und verknüpft werden. Dem Betrachter bleibt viel zu tun.

8 Vgl. vom Verf., «Die ikonische Figuration», in: G. Boehm, G. Brandstetter (Hg.), *Figur und Figuration, Studien zu Wahrnehmung und Wissen,* Wilhelm-Fink-Verlag, München 2007, S. 33–52, unter Bezug auf Gabriele Brandstetter (Nachweis Anm. 15, S. 40).

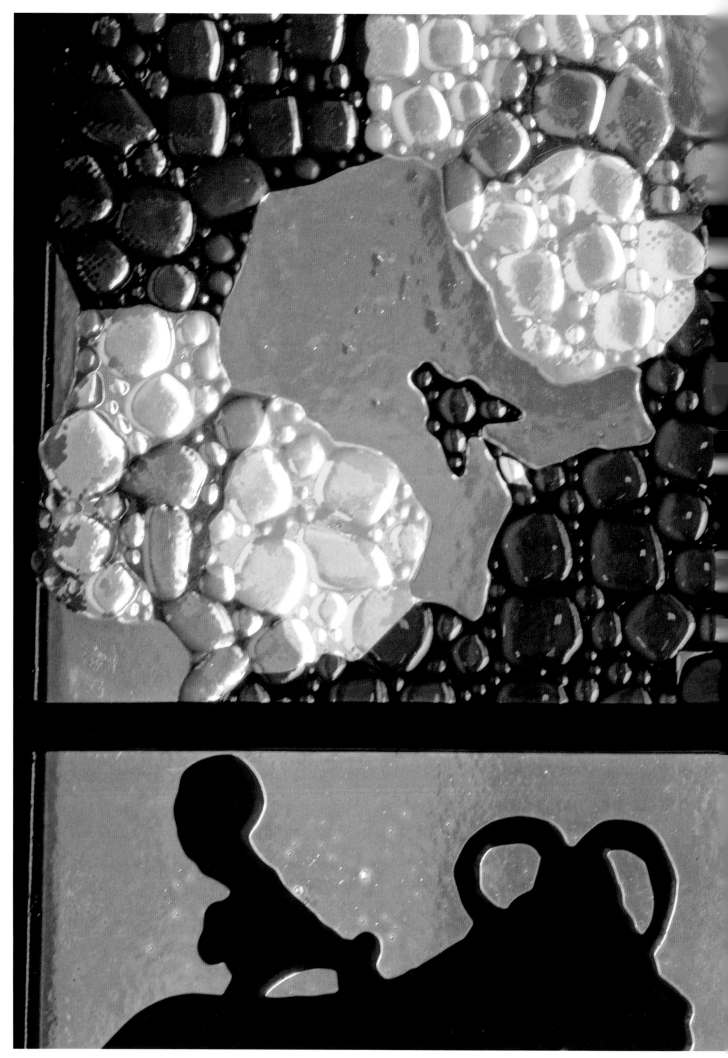

Sigmar Polke, Isaaks Opferung / Isaac's Sacrifice (n III), Detail

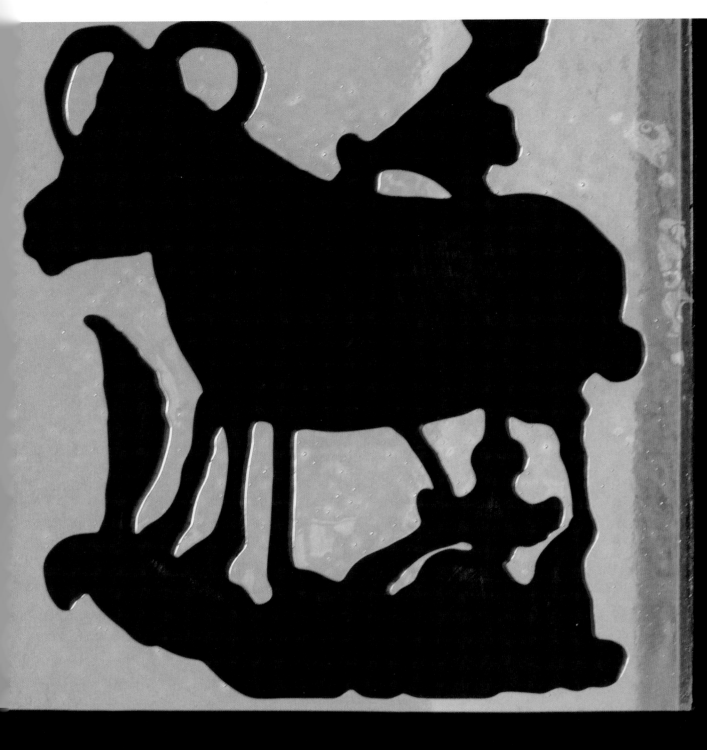
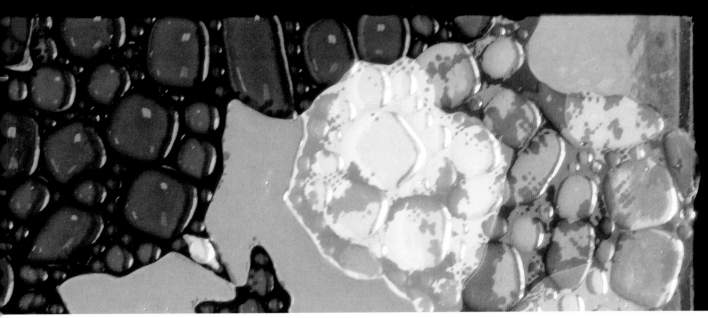

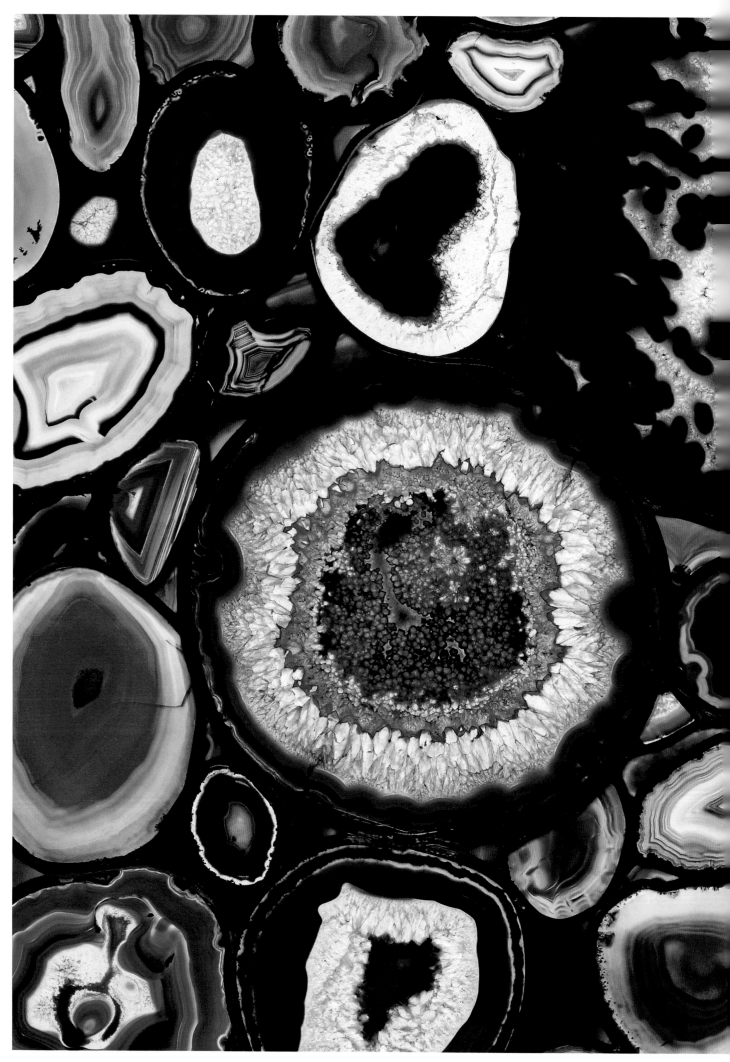

Sigmar Polke, Achatfenster / Agate window (n V), Detail

The Coalescence of Time
Gottfried Boehm

A Twofold Experience

Re-designing the windows of an old church has always been a risky and challenging undertaking for any modern artist. The task is bound to have an effect on an existing architectural space as well as its theological content. While there are many examples that tell of remarkable successes, others tell of humdrum routine, lack of vision, and even failure in the face of congregational opposition. The difficulties are fueled primarily by the discrepancy between the mission of a sacred place, including its uses, and the latitude of modern artists long disengaged from that heritage. Can such discrepancies be bridged? More precisely, can a productive response be found to the late Romanesque architecture of the Zürich Grossmünster? And might such a response even enhance the *genius loci* with its complex mélange of historical, religious, artistic, architectural, and urban factors? Is it possible to avoid the pitfalls of blandly refurbishing an old building, investing it with cloying nostalgia, or imposing contrived alterations upon it? Are there means of reformulating the content of the Bible with vibrant authenticity in the spirit of a contemporary idiom? Can the spirit of the old ignite the new; can the new ignite the old?

The fact is indisputable: Sigmar Polke's design of the Grossmünster windows ranks among the world's outstanding dialogues between contemporary art and traditional church architecture. This claim does not rest on aesthetic or contextual criteria alone; it is inspired by an experience described in the following pages, relating to a complex mesh of expression and content. Polke has successfully enlisted his artistic potential to cast new light on some of the great *topoi* of the Old Testament—not simply illustrating or retelling the age-old stories in a contemporary style but genuinely breaking new ground. This is confirmed by a twofold experience that is easily accessible to viewers. It may not be possible to reach the heart of the matter armed simply with a firm grounding in biblical iconography, for such knowledge merely reconstructs the customary narrative of the Bible's representations (though it is clearly of advantage to be well-versed in the stories of the Scapegoat, the Sacrifice of Isaac, the Rapture of Elijah, King David, and the Son of Man). Nor are Polke's Grossmünster windows likely to be understood by taking the purely aesthetic approach of an art lover, whether hasty or thoughtful, who sees the church as an extension of Zürich's gallery scene or an annex of the Kunsthaus, where the latest work of a prominent artist has just been permanently installed. Obviously, we cannot make do without precise analysis of what visually confronts us. The fascination actually lies in the overlap between the formal elements Polke has developed for the project and the underlying significance of the biblical story.

The Sequence of Images

But how did Polke proceed? On what foundation did he build? It is hardly insignificant that the project involved creating not just one window but an entire sequence, which meant contending with the Cathedral as a whole. In contrast to Gerhard Richter's recent contribution to the Cologne Cathedral, Polke's task was not to enhance the venerable history of existing windows. Instead he was entrusted with the design of an overall program that does not simply underscore "the ineluctable modality of the visible" but that actually modifies and interprets its superordinate meaning. Artistic intervention is restricted to the relatively small openings characteristic of this architecture—at least in proportion to the compact surface area of the walls, which is quite unlike the diaphanous modeling of space in Gothic cathedrals. In order, therefore, to make a visual impact, the windows would have to send striking signals.

No less significant, however, is another precept of tradition: a theological turn related to the nature of sacred iconography and religious expectations. The latter spring from a development that mirrors the annual recurrence of religious feast days, based on the Bible's promise of salvation—the prospect of "redemption." The Annunciation, the Nativity of Jesus (Christmas), the Epiphany, the Flight into Egypt, Baptism in the Jordan, ministry and miracles, the Commissioning of the Disciples, betrayal and death (Good Friday), the Resurrection (Easter), the Ascension and Pentecost, and the announcement of the Last Judgment at the end of time: these all exemplify the *narrative chain* enriched by the history and promise of the Old Testament and a recurring cycle in the life of those who follow the Christian liturgy.

Traces of this theological narrative are omnipresent in the history of architecture and religious iconography. Walk into a richly embellished church and you will be given the opportunity to trace the story of salvation, in one form or another, such as following the progression of stained-glass windows. And when you walk closer to the choir and the altar, the teleology of the story takes its course, culminating in the sacrificial death of Christ, a good end—at least, for His followers.

This brief recapitulation is important for the very reason that Polke distances himself from it. For one thing, he directs his attention exclusively to themes from the Old Testament—the story that *precedes* salvation, though it does, of course, frequently contain typological references to the New Testament. Thus, an event in the Old Testament may prefigure an event in the New Testament: Elijah's Ascension (sIX), for instance, prefigures Christ's; Abraham's willingness to sacrifice his son Isaac (nIII) prefigures the Savior's self-sacrifice; and the Son of Man (sX) is a name that appears throughout the Old and New Testaments in a number of contexts and meanings.

In addition, Polke distances himself from the logic of biblical history, bringing a different order into play. For even within the Old Testament that is his source material, he does not aspire to a narrative sequence: every window starts, so to speak, from scratch. But what role, then, do the agate windows play? (nV–VII, sXI–XIV) Do they function as a kind of proscenium, whose abstract or ornamental appearance might be read as a preliminary stage through which we pass in order to reach the ultimate figurative content? One of Polke's many ingenious ideas is to use the agate windows as a representation of the Old Testament book of Genesis—the story of creation in which the history of nature is inseparable from the history of humankind. The

Old Testament establishes this connection; it tells of the creation of the earth, the separation of the elements, the appearance of light, the emergence of night and day (time), and much more, following a long and convoluted path of patriarchs and prophets that culminates in the history of the house of David and the genealogy of Jesus Christ, the promised Messiah. Interest today in the history of nature is self-evident, given our abiding ecological crisis and the ever-present threat of climate change. Since the 1980s, Polke has addressed these issues in his own inimitable way by introducing into his painting new materials that are the very stuff of nature, both mutable and toxic, thereby quite literally transforming his artistic practice into an alchemist's workshop.[1]

The Grossmünster windows do not simply treat the "creation of nature" as a distant *prologue*, the forgotten plinth on which history and culture play themselves out; instead they generate a presence that makes up half of the whole in both quality and quantity. Man is born; he comes from nature and he *is* nature, once he has transgressed it with his imagination, intellect and creativity, and once he has attained the "promise," in theological terms, of being released from nature's bonds.

What kind of order, then, does Polke bring into play if not that of a goal-oriented narrative? Upon entering the church, viewers realize that they can start anywhere and still manage to pick up the thread of the story without having to pass from one stage of the narrative to the next. Polke's objective might therefore be described as a kind of co-presence: a visually structured space for both thought and experience. Cross-references are as important as sequences; there is no beginning that can be left behind in order to arrive at an end. Accordingly, every representation carries its own weight as a balanced composition that addresses contemplative viewers in particular. Instead of simply traversing the space from back to front, they circulate and experience a presence of the kind that emerges when people engage in the mutual exchange of speaking and listening. The experience ensures participation and interaction.

Temporal Intervals and Wandering Images

With this project, Polke has developed entirely new visual forms, and while they diverge from past phases of his oeuvre, they do not invalidate an ongoing continuity. Relevant, in this respect, are new technical developments in glass design, which Polke—himself a trained glass painter— devised in collaboration with Urs Rickenbach, the craftsman who executed the Grossmünster windows. Polke would have been hard put to implement his vision without these technical innovations. It is through them that he has been able to give adequate expression to his artistic intentions, in turn enabling viewers to experience a work of great cogency and vibrancy.

Polke references existing visual sources, a procedure that he has cultivated since the beginning of his career in the 1960s. His works are pictures *about* pictures. This resonates far beyond what critics have justifiably identified as the generational experience of an artist born into a burgeoning and ultimately dominant culture of reproduction.[2] For the first time, artists were confronted with a world woven into a compact fabric of photographs, posters, journals, commercials, and media images of every conceivable variety. American Pop Art, as represented in particular by Andy Warhol and Roy Lichtenstein, has been associated with this context. But Polke's reaction was different; he continued working with the "secondary" world of popular visual culture, which seemed to have replaced the "primary" world of nature or "reality." In so

153

doing, Polke took a significant step that did not simply mean appropriating visual source material but closely and productively relating it to his present-day world. Consequently, his are not just pictures *about* pictures, but pictures used to express distinct temporal relations of time past and time present. And when we look at the overall development of Polke's oeuvre, we see that he traversed extremely diverse temporal intervals, ranging from photographs published in yesterday's newspaper and technical images to illustrated books of the 19th century, Goya, and the symbolic realm of alchemy (one of the artist's longstanding preoccupations). This description alone might bring to mind a colorful potpourri, a form of syncretism. As diverse and surprising as Polke's pictures are, they have one recurring and firm foundation: he uses the visual devices of modernism, such as halftone dots, double exposures, the flow of material, and montage, to establish a link between the present day and the depths of time that he draws to the surface in his works.

In the Grossmünster windows, Polke has made use of medieval sources and has provided much assistance in identifying them. His figurations are taken from a drawing of the 11th century; the agate, as a constituent of biblical narrative, is based on an illustration that shows the Creator at work, holding a compass and bent over a patterned piece of agate. It is immediately apparent on looking at the sources that Polke has assimilated and processed the imagery almost beyond recognition.[3] It is surely no coincidence that the sources he has listed mark the same timeframe as that of the cathedral's construction. By referring to that era, the artist bridges the gap that the Grossmünster, as architecture, has always represented when it towers into present out of the depths of a very specific medieval past, thereby fusing the past with contemporary life.

But how does Polke shape his reference to time? In the figurative windows, we are struck by the harsh contrasts. The rapture of the prophet Elijah, captured in a tondo, is linked to a vertical formation that resembles a letter of the alphabet or perhaps a standing figure; the source image, we learn, is an initial from a late-medieval illuminated manuscript.[4] Of signifi- cance is the composition of the whole, the way in which the form, with its distinct, conspicuously marked contours, has been set off against a surrounding plane of small, irregular shards. Similar observations apply to the Scapegoat window (n IV) with its pieces of sliced tourmaline and overlapping ornamentation. Polke, in fact, used the same source image for the ram depicted in the Isaac window (n III), enriching by repeating and mirroring sections of the figures, and including heraldic figurations based on rotational symmetry. These artistic measures serve the same goal; they are two sides of the same coin and, as such, intimately related. Polke suppresses diegesis, giving priority instead to another form of visual presence. In the Scapegoat window, the ram is cut off at the edges making it impossible for viewers to see it as the animal protagonist of a story, offering a possible a point of departure to envision what might have happened before or after. In the other windows, montage and configuration are just as stringent in precluding narrative content. On the one hand, Polke defies the conventions of history painting, and on the other, he deflects expectations by presenting a new, positive goal. He has lent the windows the striking concision common to playing cards, taking his inspiration specifically from the tarot deck. Reading the tarot is an exceedingly complex activity; its symbolic imagery, divided into Major and Minor Arcana, is questioned in the course of play. The tarot emerged during the Renais-

sance, primarily in Italy, where it was promoted by the Visconti family. Mantegna designed an early deck, followed, over the centuries, by many other sets, which have left behind a sediment of rich hermeneutic potential, relating to astrology, the kabala, various kinds of arcane teachings, the art of divination, alchemy, and much more.[5] There is no way of knowing whether Polke is familiar with the tarot, but given his exceptional breadth of learning and his interest in alchemy, it is, of course, more than likely. Whatever the case, it is the *visual idea* underlying the tarot that is of particular interest to us. Its ambivalent formal vocabulary is of great visual cogency and yet also subject to a wide range of interpretations. The heraldic and emblematic elements embellishing the set are characterized by a potent and compact density. Being so rich in contrast, this formal vocabulary enabled the artist to create unusually forceful images on glass, enhanced even more, and indeed transformed, by appearing *in the light* owing to the partial transparency of the stained glass. What we see seems buoyed by a field of energy whose strength varies with the time of day, the time of year, and the weather; moreover, the view of the windows is twofold, as seen inside and outside the church. The impact of the latter is especially striking when the interior of the church is illuminated and the surroundings are in darkness, reversing the direction of the light. The concentration on contrasting and heraldic pictorial elements greatly enhances and reinforces our ability to read the glass windows from outside.

As mentioned previously, the agate windows imply a reference to the Bible, albeit one that is overshadowed by an artistic thrust of a different order. Other prototypes are far more important than the illustration from the *Bible moralisée*—namely those spawned by the richly imaginative world of nature itself, when, in the infinite depths of planet Earth, the druses and geodes were created whose inherent visual life and play of patterns surface in the thinly sliced sections of the mineral. Agate, a rare variety of quartz, emerges in the cooled off magma of volcanoes. Over the course of millions of years, hollow spaces fill up with silicon oxide generating unique formations. "No agate is the same as any other; every agate is unique."[6] Polke literally draws on the metaphor of the book of nature, or rather on the metaphor of the *picture book* of nature. At the same time, he subverts association with rock collections or cabinets of natural history by making unusually thin cross-sections and even tinting them, in some cases, lending them a distinctly artificial appearance, placing the slices within the reach of his own design process through artistic assimilation.[7] Describing the agate windows as "abstract," "pre-figurative," or "ornamental" is not fruitful. To do so is to miss the crucial point: a formative force of nature, akin to the creative pow-

1 For an introduction to Polke's oeuvre, see, in particular, Bice Curiger, "If you can't figure it out, you'll have to swing the pendulum yourself!" in: *Sigmar Polke, Works and Days*, exh. cat. (Zürich: Kunsthaus Zürich, 2005), pp. 8–27 and Bice Curiger, *Alles fliesst: Die Photo Copie GmbH* (Baden-Baden: Sammlung Frieder Burda, 2004). On the subject of alchemy, see Martin Hentschel, "Solve et coagula, Zum Werk Sigmar Polkes" in: *Sigmar Polke, Die drei Lügen der Malerei*, exh. cat. (Bonn/Berlin: Kunst- und Ausstellungshalle der Bundesrepublik Deutschland, 1997/98), pp. 41–91, as well as Ulli Seegers, *Alchemie des Sehens. Hermeneutische Kunst im 20. Jahrhundert. Antonin Artaud, Yves Klein, Sigmar Polke* (Cologne: Verlag der Buchhandlung Walter König, 2003).

2 Bice Curiger (see note 1).

3 The source image of the Scapegoat and the Isaac window dates from the 11th century. It is reproduced in: Walter Cahn, *Die Bibel der Romanik* (Munich: Hirmer-Verlag, 1982), p. 89. Polke also found the picture of God the Creator with the agate in this book.

4 For the source image of Elijah, see: Walter Cahn, *Romanesque Manuscripts. The Twelfth Century* (London: Harvey Miller, 1996), vol. 2, p. 177.

5 Cf., for instance, Thomas Körbel, *Hermeneutik der Esoterik. Eine Phänomenologie des Kartenspieles. Tarot als Beitrag zum Verständnis von Pararreligiosität* (Münster: LIT-Verlag, 2001).

6 Gerhard Schneider in: Luca Giuliani, *Ein Geschenk für den Kaiser. Das Geheimnis des Grossen Kameo* (Munich: C.H. Beck, 2010), p. 87.

7 Coloring agates, which often look gray when untreated, is an art that was already cultivated in antiquity, at which time the technique was shrouded in secrecy. Ibid., pp. 88–89.

ers of the artist's imagination, glimpsed in the radiance of the light shining through the windows. Polke has succeeded in revealing something that lies in the unfathomable depths of time while at the same time being very near—*so* near, in fact, that it becomes an integral part of our contemporary experience.

The Son of Man

The temporal intervals that emerge and converge in Polke's imagery are a phenomenon that merits a few additional remarks, especially as the inner, temporal reference of the picture to *the picture* is obviously more than mere quotation: it is crucial to the entire project. With great care, Polke selects what he considers productive and plausible, paying special attention, in the sequence of windows, to ensuring the continuing afterlife of past images in the present. He is a seismograph, finely attuned to the inspiring potential of time-honored imagery; he studies its contemporary, occasionally alienating, and even disturbing significance with a view to translating it into his own idiom. The images are nomads; they have wandered through the ages and have stopped to rest in his works. And they will move on—in the minds of the viewers or in the hands of future artists. The temporal intervals are compressed. Time has coalesced into a stained-glass image.

This is a process that embraces both composition and content. Earlier I spoke about the mesh of expression, visual source, and iconography that breaks new ground in the reading of biblical subject matter—not that one could impute to Polke theological ambitions regarding pastoral exegesis. Yet, even if such ambitions were to prevail (a moot point), they would be irrelevant, for it is the hand of the artist that applies a new and illuminating slant to biblical material. When artists moved into the terrain of religious history—from Giotto and Titian to Rembrandt, Rubens, and masters of the 19th century—they each cultivated a specific perspective that ultimately modified the meaning of what they represented. To analyze the consequences of such modifications is the task of art historical hermeneutics.

The hermeneutic impulse is especially striking in Polke's only black-and-white window, bearing the title The Son of Man. The name appears variously in the Old and New Testaments, in the books of the prophets, as in Ezekiel 2:1 and in Daniel 7:13, and in the Gospels, as in Matthew 8:20 and Luke 17:22–37. There are many exegetical interpretations of the name: Adam before the Fall as the "first man to be created" and the inherent goal of a future incarnation or the Son of Man as the Messiah, i.e. His precursor, coming down from heaven, etc. Associated with this, there is always the vision of another man reconciled with himself and the world, a vision torn between lowliness and exaltation, between the hidden God and man incarnate. Upon reading the source material, the texts discernibly impart an intense desire for vision and an unquenchable longing for manifestation and revelation.

Polke could certainly have avoided the topos of the Son of Man, the only figure among those he has chosen whose name has many variations and which is not associated with a specific story that might be told. Apparently it exerted a special appeal for him, as indicated by the window's subdued palette and a compositional treatment that distinguishes it from the others. The window is a metaphor about the incarnation of man. Incidentally, an early mention of the name of the Son of Man in the book of Ezekiel 2:1 is associated with a story in which Jahve appears to the prophet in a vision; he hands him a scroll, "written within and without" Ezekiel, 2:10 and tells

him to eat it. This curious "internalization" of the written word, this "swallowing" of language and narrative is, as we have seen, also a motivation in Polke's project, though it does not necessarily relate him to Ezekiel. Moreover, the Son of Man window cannot be assigned to an identifiable source. Indeed, the task of the Son of Man—imposed upon him or self-imposed—can hardly be considered the subject of a story with a beginning, middle, and an end—at least not when a fine artist goes about composing it.

In this window Polke has taken his cue from Rubin's vase, an image well-known in the psychology of perception. Named after its inventor, Edgar Rubin, it can be perceived either as a vase (or a chalice) or as two faces, confronting each other in profile. Polke has reiterated variations on the motif in two parallel columns, at times lending greater emphasis to the vase, and at others, to the face. Placed one on top of the other, the two columns of Rubin's illusion are crowned at the top by a vessel in place of a head. The window undoubtedly contains anthropomorphic allusions, though they are hardly unequivocal and clear-cut; the representation can also be read as a geometric configuration.

But what made Polke attach the name of the Son of Man to this optical illusion? The answer does not lie in the above description of the figure he used, and even less in external references. It lies exclusively in the visual experience that is potentially accessible to every receptive viewer. It is the experience of an appearance that lasts as long as the eye remains attentive, from which it follows that we are always and inexorably deceived by the act of seeing. For what we presume to see ("vase") at one moment is something entirely different ("face") a moment later. Truths are unstable and overshadowed by retrospection. "In retrospect" means: when we look, we are never really looking at a thing that endures, in other words, at a thing that *is* what it *seems* to be.

In the Son of Man window, the experience of time is heightened to the extent that it becomes a paradox. The detachment from the present, which can be observed in Polke's other figurative windows, is short-circuited here, making an unsettling about-face and turning into an optical illusion. To paraphrase Robert Musil, these unsettling optical effects might be described as a site of chaos within the representational system.[8] Such insight into the limits and conditions of knowledge, acquired directly through artistic experience, undoubtedly inspired Polke to turn an optical illusion to account as an audacious metaphor for the Son of Man. But we would be sorely mistaken to see that association, however excellent, as the *core* of the concept. The insoluble issue of appearance comes into play in a realm of experience that has already generated entirely different views: the possibility of absolution as embodied by the Scapegoat; the extreme, borderline experience of human sacrifice (Isaac); the valence of poetry and music, especially when under royal sway (David); and the diagonal trajectory of Elijah's chariot of fire ascending heavenwards. These semantic topoi stand side by side in the architectural thought-space (Aby Warburg's *Denkraum*) of experience. They invite being tried and tested; they invite contextualization. There is a great deal left for the viewer to do.

Translation: Catherine Schelbert

8 Cf. the author, "Die ikonische Figuration" in: G. Boehm, G. Brandstetter (eds.), *Figur und Figuration, Studien zu Wahrnehmung und Wissen* (Munich: Wilhelm-Fink-Verlag, 2007), pp. 33–52, here p. 40, quoted after Gabriele Brandstetter, note 15.

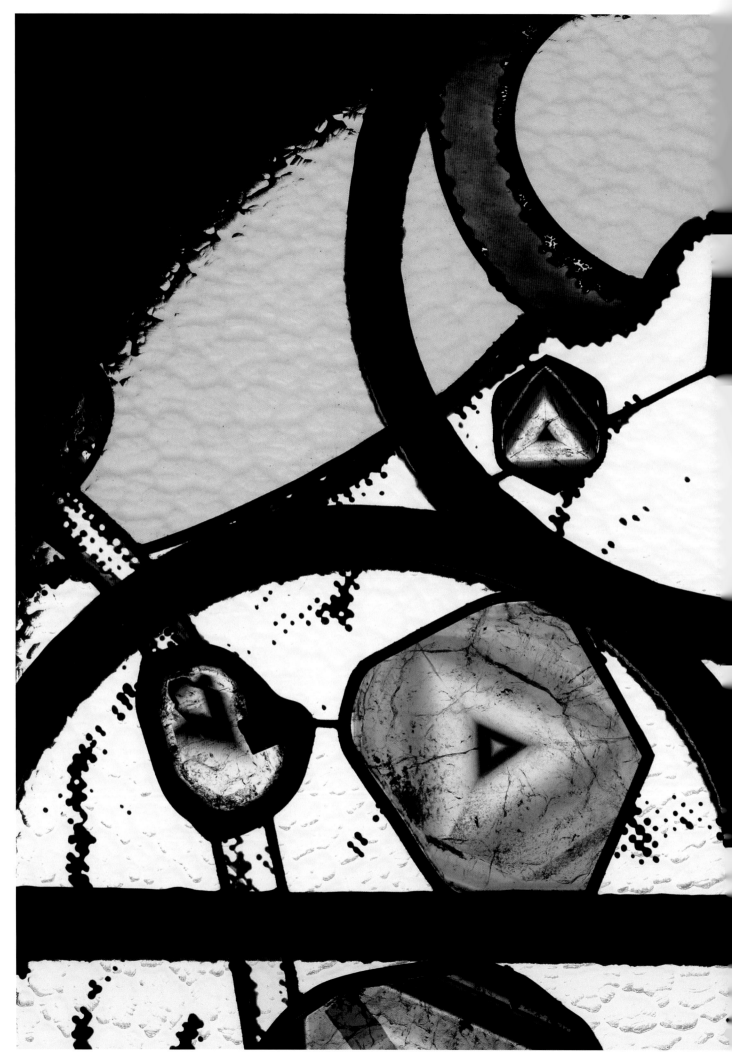

Sigmar Polke, Der Sündenbock / The Scapegoat (n IV), Detail

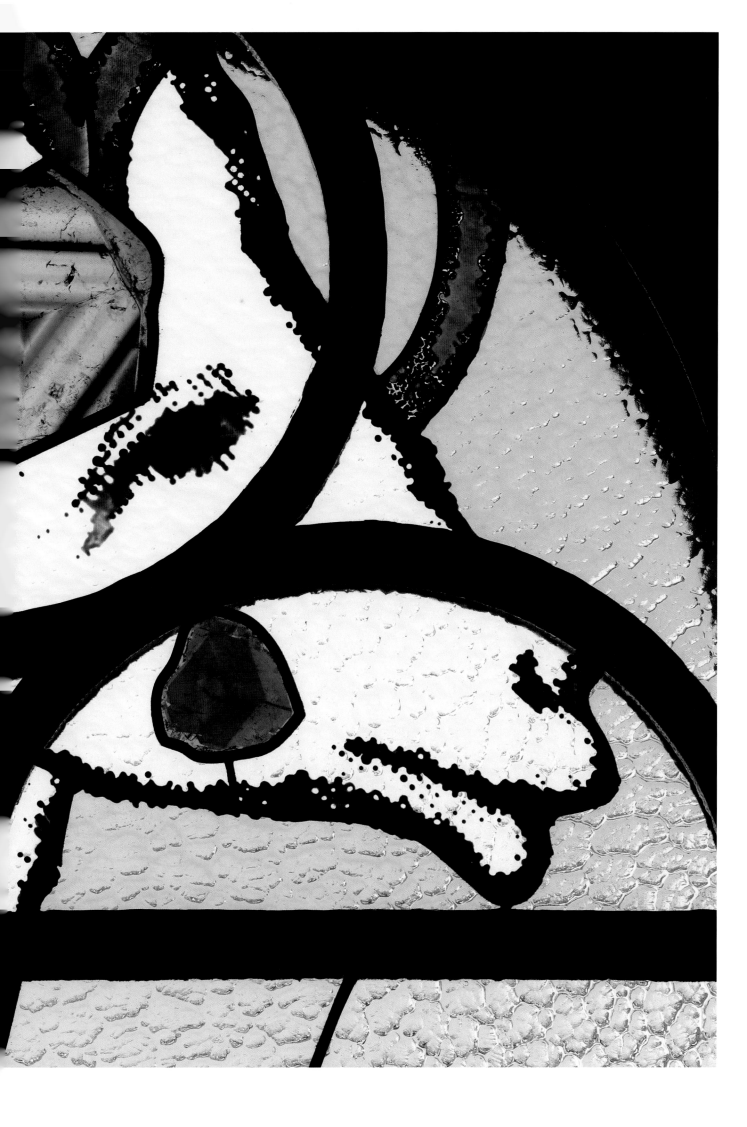

«Algebra, Taumel und Ordnung»: Zeichen im Stein Form ist niemals trivial oder gleichgültig; sie ist die Magie der Welt[1] *Marina Warner*

Ein Sammler, der auf der Suche nach Kuriositäten zur Ausstattung eines fürstlichen Renaissance-Kabinetts mit einem kleinen Hammer auf einem grauen Kiesel herumklopfte, den er zuvor an einem Strand oder Berghang aufgelesen hatte, war von der Hoffnung erfüllt, dass der Stein aufbrechen und im Innern einen Schatz offenbaren würde: Spate und Kristallspitzen einer Druse oder Wirbel und Bandmuster eines Chalzedons oder Bandachats. Gelegentlich umschliessen Achate Blattwedel prähistorischer Bäume, fein wie Spitzengewebe (Dendriten-Achat); manchmal umschliesst der Kern einen Wassertropfen, Wasser, das im Innern des Steinbrockens seit Millionen von Jahren bewahrt wurde, wie Roger Caillois mutmasst, als er über diese in Stein gebannte Botschaft aus einer längst entschwundenen Zeit staunt.[2] Das Innere von Gesteinsbrocken kann nicht nur unerwartete Farben, versteinerte Wellen und Falten, vor Zeiten eingesperrtes, heute funkelndes Strahlen und Schimmern enthüllen, nein, es öffnet auch einen Tunnel zurück in die Vergangenheit, in die unendlich ferne Vergangenheit geologischer und kosmologischer Jahrtausende, den «tiefen Abgrund der verflossenen Zeit» (Shakespeare, *Der Sturm*, 1. Akt, 2. Szene). Der Kieselstein wird zum Kosmos; ein Stein, der aussieht wie Millionen andere, bringt uns ins Taumeln, es schwindelt uns, da wir ein Geheimnis der Entstehung der Welt in Händen halten.

Doch die Schwindel erregende Erfahrung, mit den materiellen und zeitlichen Ursprüngen in Berührung zu stehen, trifft uns nicht ohne zeitlichen Bezug. Steine haben ihre eigene Geschichte und ihren besonderen Platz in der chronologischen Entwicklung der Ereignisse: Der Achat ist seit der Antike bekannt – sein Name ist vom Fluss Achates in Sizilien abgeleitet und Plinius der Ältere berichtet, dass man die Steine zuerst in der Nähe dieses Flusses fand und sie für heilig hielt, weil sie vor Skorpionstichen zu schützen vermochten (sehr nützlich, angesichts der brennend heissen Sommer dieser Insel).[3] Wie Chalzedon, Onyx und Karneol werden Achate schon seit Jahrhunderten bearbeitet, und Ägypter, Griechen und Römer haben aus diesen harten Edelsteinen mit feinen, mithilfe von Fäden angetriebenen Bohrern Kameen und allerlei *objets de vertu* geschnitzt.[4] Viele andere Mineralien wurden jedoch erst später entdeckt, und um die besonderen Qualitäten der Steine nutzen zu können, wurden neue Techniken und Medien erfunden und angewandt.

Sigmar Polke hat von jeher diese Zone des Wunderbaren erkundet und eine schelmische – auch leidenschaftliche – Neugier für die Eigenschaften der Dinge an den Tag gelegt: für ihre Wandlungsfähigkeit und ihre Gift- und Heilwirkung. Er vereint die Forschungstätigkeit eines Physikers oder Chemikers mit der Arbeit des Künstlers und verbindet altes magisches Wissen mit den neuesten wissenschaftlichen Medien, wenn er etwa die Verwendungsmöglichkeiten von Bernstein untersucht oder sogar mit Radioaktivität experimentiert. Neulich hat er eine Wandskulptur für das Labor einer Chemiefirma geschaffen – ein Steinkalender aus 365 Pyritsonnen; in Schieferbergwerken geschürft, offenbaren diese Steine in ihrem Kern eine Sternexplosion, fein ziseliert wie die Lamellen eines Pilzes, und doch voll funkelnder, explosiver Energie.[5] Wie ein Schleier der Veronika scheint das 600 Millionen alte Eisenerz einen Abdruck des Big Bang selbst und somit der ersten Schönheit, Ordnung und Symmetrie dieser Welt zu enthüllen. Wie Bice Curiger schreibt, «manifestiert sich in Polkes Arbeit die Suche nach dem ‹imaginativen Innenraum der Welt›».[6]

Im Gegensatz zu diesen Pyriten wurden die meisten Steine, aus denen sieben der neuen Zürcher Grossmünsterfenster zusammengesetzt sind, in phantastisch leuchtenden Farben eingefärbt (nV–VIII, sXI–XIV). Wie Rohdiamanten, die durch das Facettieren und Polieren des Juwelenschleifers zu Brillanten werden, wurden die gewöhnlichen Achatschnitte aus *Naturalia* in *Arteficialia* verwandelt, sodass sie sich knallbunt vom uns vertrauteren natürlichen Mineralfarbenspektrum abheben. Die Regeln des guten Geschmacks und Anstands plädieren traditionell für Materialtreue und zurückhaltende Farbtöne; in Polkes Fenstern jedoch funkeln die Steine in chemischen Farben, wie eingedampfte Süssigkeiten, kandierte Früchte, Kindermurmeln oder gar konserviertes Fleisch – Galantinen und Salami; die Einfärbung bringt die Ringe und Adern der Steine zum Vorschein, ihre Kleckse und Splitter, Reptilienaugen und Leberflecke, und hebt sie deutlich voneinander ab, sodass das Ganze vor vitaler Energie nur so brodelt und vibriert. Solch grell flammende Farben sind in der Natur gewöhnlich eine Warnung: das Scharlachrot giftiger Pilze und Beeren oder das prächtige Blau von Segel und Tentakeln der Portugiesischen Galeere. Und wenn nicht Gift, so zumindest stolz präsentierte Sexualität: die Extravaganz der Orchideen, gewisser Insekten, die ostentativ zur Schau gestellten Geschlechtsorgane der Paviane und Mandrille. Die Vielfalt strahlt Energie aus, und im Fall der Steine in Polkes Fenstern entspringt diese überraschenderweise dem scheinbar trägen Gestein.

Karl der Grosse und seine Nachfolger, die Ottonen, eiferten dem Byzantinischen Hof nach; die Kaiser in Ost und West hüllten sich selbst und ihre Paläste in Kostbarkeiten; die aufwändigen Verkleidungen ihrer Wände, ihre prächtigen Insignien, Gefässe, Bucheinbände und Kleider klingen in der opulenten Verglasung dieser Fenster mit bunten Steinen nach. Doch einmal mehr löst Polke die Tradition schwebend leicht aus den vertrauten Konventionen: die Mo-

1 Albert M. Dalq, *Form and Modern Embryology*, Motto von «Growth and Form», der von Richard Hamilton kuratierten Ausstellung im ICA, London 1951. (Aus dem Englischen übersetzt)

2 Roger Caillois, *Steine*, aus dem Französischen übersetzt v. Gerd Henniger, Carl-Hanser-Verlag, München 1983 [Paris 1966], S. 60–63. Aus derselben Quelle stammt auch die Wendung im Titel, «Algebra, Taumel und Ordnung», ebd., S. 6.

3 C. Plinius Secundus der Ältere, *Naturkunde*, Buch XXXVII: *Steine: Edelsteine, Gemmen, Bernstein*, zweisprachige Ausgabe, lat./dt., hg. und übers. v. Roderich König in Zusammenarbeit mit Joachim Hopp, Artemis & Winkler, Zürich 1994, Kap. LIV, §139–142.

4 Siehe etwa Martin Henig, *The Content Family Collection of Ancient Cameos*, The Ashmolean Museum, Oxford 1990.

5 Jacqueline Burckhardt, «Sigmar Polke – Wandverwandlung / Sigmar Polke – Wall Transformation», in: *Novartis Campus – Fabrikstrasse 16, Krischanitz*, Christoph-Merian-Verlag, Basel 2008, S. 22ff.

6 Bice Curiger, «Werke und Tage: ‹Wer hier nichts erkennen kann, muss selber pendeln!›», in: *Werke und Tage*, Kat., Kunsthaus Zürich, Zürich 2005, S. 8–27, hier: S. 26.

saiksteinchen und Cabochon-Edelsteine des karolingischen und byzantinischen Dekors und das Pietra-Dura-Handwerk der Renaissance und des Barock kommen nie an die hauchdünne Qualität heute erhältlicher Achate heran. Nur die extreme Präzision modernster Schneidewerkzeuge vermag Felsbrocken in transparente Halonen zu verwandeln.

Für den Sündenbock (nIV), das letzte Fenster der figurativen Serie und zugleich Höhepunkt seines ikonographischen Programms, wählte Polke den kostbaren Turmalin und lässt die Steine in ihrem natürlichen Tief- bis Blassrosa leuchten, neben einigen kleineren, verstreuten, kastanienbraunen und purpurfarbenen bis hellvioletten Varianten. Im Innersten zeigen die Schnitte durch die stängeligen Steine die natürlich vorkommenden ineinandergeschachtelten Dreiecke der Kristallstruktur. In blassrosaviolett getöntes Glas gesetzt, umspielt von Ranken und Kringeln blattgrüner Pflanzenformen, schweben die Turmaline schwerelos im Raum, ohne im figurativen Bild verankert zu sein. Das höchstgelegene Exemplar innerhalb der Rundscheibe am Scheitelpunkt des Fensters scheint jedoch Teil des Tieres zu sein, ja, in seinem Hirn zu liegen, dort, wo die geschwungenen Hörner entspriessen; und weiter unten verstärken zwei dunklere purpurbräunliche herzförmige Steine den Eindruck der rätselhaften Beschaffenheit dieses Materials. In Polkes Werk steht Purpur für den menschlichen Einfallsreichtum und dessen vitalen Antrieb, die Verwandlung: «Purpur komme nicht im Spektrum vor, sei ein ‹Loch›, eine Lücke im Farbenkreis [...] gerade deshalb wohl hätte Goethe nun im Purpur den ‹Zenit› der Farbentfaltung gesehen, weil er, ‹teils actu, teils potentia alle andern Farben enthalte›.»[7]

Im Gegensatz zu den Achaten tritt der geheimnisvolle und prächtige Turmalin relativ spät in die Geschichte des Menschen ein. Obwohl die schwarze Variante schon bei Paracelsus Erwähnung fand und im 18. Jahrhundert einige Eigenschaften des Steins untersucht wurden, entdeckte man die wunderbaren Qualitäten dieses Gesteins und seine aussergewöhnliche Struktur erst im 19. Jahrhundert vollumfänglich. Wie viele Kristalle bricht der Turmalin das Licht auf spezifische Art und Weise und polarisiert es dabei, und was noch ungewöhnlicher ist: er erzeugt unter Druck oder bei unterschiedlicher Erhitzung sogar elektrischen Strom. Diese Eigenschaft teilt er mit den Quarzkristallen, die für alle digitalen Geräte von entscheidender Bedeutung sind; so sind beispielsweise die seltenen Elemente, die aus Gestein gewonnen werden und seltene Mineralien enthalten (Zirkon, Fluorit, um nur die bekanntesten zu nennen), zumeist auch erst in neuerer Zeit entdeckt worden und haben viele Aspekte unserer heutigen Welt erst möglich gemacht: Lasertechnik, Kameralinsen, Nuklearbatterien, selbstreinigende Backöfen, das Fernsehen, Mobiltelefone und elektronische Datenspeicher – sie alle sind auf die speziellen und einzigartigen Eigenschaften dieser Mineralien angewiesen. Die Namen, die den seltenen Erdelementen von ihren Entdeckern verliehen wurden, zeugen von ihrer Verbindung mit einer Tradition der Weisheit und des Mysteriums: etwa im Fall von Lanthanum, was so viel heisst wie «ich bin verborgen», Dysprosium (schwer zu bekommen) und Prometheum (in Anspielung auf den Titanen, der den Göttern das Feuer stahl).

Dieses Gebiet hiess vormals Naturmagie, und ein Weg, den die Adepten und Weisen der Renaissance beschritten, um den imaginativen Innenraum der Welt zu entdecken, war das Entziffern von Botschaften in Naturphänomenen, gemäss der «Signaturenlehre», derzufolge die Flora und andere natürliche Dinge von der Vorsehung mit – symbolischen und praktischen – Bedeutungen ausgestattet worden waren. In der Natur verborgene Bilder und Geometrien liessen

162

natürliche Phänomene zu Hieroglyphen werden, die nur auf den scharfen Verstand warteten, der sie zu entziffern vermochte: Sir Thomas Browne bemerkte, dass die Uterusform des Alpenveilchens – die Zyklame, auch Erdbrot oder Seubrod genannt – den Nutzen der Pflanze für Frauenleiden anzeige, während *osmond* oder Wasserfarn wie ein Regenbogen oder die Hälfte des Symbols für das Sternzeichen Fische aussehe; der weibliche Farn hingegen wie ein breit ausladender Baum oder ein Adler mit ausgebreiteten Schwingen.[8] Aufmerksame Beobachter, erklärte er, könnten noch weitere Analogien im wohlgeordneten Buch der Natur entdecken und vermöchten sich deren eleganter Handschrift auch in weiteren Entsprechungen nicht zu entziehen. Die Gestalt von Nägeln und Kreuzigungselementen wären in der Granadilla oder Passiflora, der Passionsblume, nur vage angedeutet. Manche sähen in Pflanzen hebräische, arabische, griechische und lateinische Buchstaben; in einer bei uns verbreiteten Spezies solle man *Aiaia, Viviu, Lilil* lesen können.[9]

Doch im Norfolk des 17. Jahrhunderts war Sir Thomas Browne keine Kenntnis vom euklidischen Kern des Turmalins vergönnt, der gestreifte gleichseitige ineinandergeschachtelte Dreiecke aufweisen kann, von denen eines heller leuchtet als die anderen. Gewiss hätte er sich angesichts dieser Erscheinung eines Aufschreis nicht enthalten können: mathematische Proportionen und das Symbol des dreieinigen Gottes – eine seltsame Sache im Innern eines Steins, selten und wundersam.

Für den Künstler Polke ist hingegen charakteristisch, dass er dieses Wunder ganz beiläufig präsentiert: Seine Art von Magie ist weder aufdringlich noch belehrend; er verkündet kein höheres Wissen und verspricht keine Einweihung in verborgene Mysterien. Obwohl sich seine Interessen mit jenen von Theosophen und Anthroposophen überschneiden, die sich ebenfalls mit den Eigenschaften der Steine und geometrischen Harmonien befassen, führt Polke die magischen Turmaline ohne jede formelle Betulichkeit ein, sondern mit verschwenderischer und graziöser Zwanglosigkeit.

Ein Jahrhundert nachdem Browne das göttliche Wirken in der Algebra von Blütenstängeln, Nüssen und Steinen unter die Lupe genommen hatte, stellte der Astronom Thomas Wright die These von der Existenz mannigfaltiger Welten auf, die bewusst und wachsam Seite an Seite den Himmelsraum bevölkerten.[10] Wenn es ein Universum geben kann, warum nicht viele? Der dicht mit Sphärenkugeln vollgepferchte Himmel in Wrights Darstellung erinnert an Polkes Pyritsonnen-Wand oder an die Achatansammlungen in seinen Kirchenfenstern.[11] In einer weiteren, verblüffenden Abbildung stellt Wright sich jedoch den Innenraum seines mit unendlichen Welten erfüllten Raums vor: die Querschnitte durch seine Galaxien enthüllen in deren Zentrum jeweils ein Auge – der Himmel erwidert unseren Blick mit hundert einzelnen Augen.[12]

55

7 Ebd., S. 21 (Curiger zitiert hier aus: Margarete Bruns, *Das Rätsel Farbe: Materie und Mythos*, Reclam, Stuttgart 1997, S. 178).

8 Sir Thomas Browne, *Selected Writings*, hg. v. Claire Preston, Carcanet Press, Manchester 1995, S. 139–140, Anm. 246–248. (Zitat aus dem Engl. übers.)

9 Der erste Ausruf ist mit hyazinthfarbener Tinte geschrieben und bedeutet «ach» oder «leider». Die andern beiden sind unbekannt. Aus: Sir Thomas Browne, *Garden of Cyrus* III, in: *Selected Writings*, hg. v. Claire Preston, Carcanet Press, Manchester 1995, S. 140.

10 «So wie man von der sichtbaren Schöpfung annimmt, dass sie von Sternsystemen und Planetenwelten erfüllt ist», schreibt Wright, «so ist auch die unendliche Unermesslichkeit ein unbegrenzter von Schöpfungen erfüllter Raum, nicht unähnlich dem bekannten Universum.» Dann verweist er die Leser auf seine Abbildungen: «Siehe Tafel XXXI, die als Teilansicht der Unermesslichkeit bezeichnet werden könnte, oder vielleicht, ohne ungebührlich sein zu wollen, als begrenzte Ansicht der Unendlichkeit [...] – Thomas Wright, *An Original Theory or New Hypothesis of the Universe*, H. Chapelle, London 1750, S. 78, Tafel XXXI (Zitat aus dem Engl. übers.).

11 Ebd., S. 78, Tafel XXXII.

12 Martin Schönfeld, «The Phoenix of Nature: Kant and the Big Bounce», in: *Collapse: Philosophical Research and Development V*, Urbanomic, Falmouth 2009, S. 361–376, sowie die Einführung zu Immanuel Kant, «On Creation in the Total Extent of its Infinity in Both Space and Time», übers. v. Martin Schönfeld, ebd., S. 377–412; hier stiess ich auch zum ersten Mal auf die Bildtafeln XXXI und XXXII von Thomas Wright, S. 385, 389.

Auch in den übrigen figurativen Glasfenstern wird Physik zur Metaphysik. Das Glas, ein Material, mit dem der Künstler in jungen Jahren, während seiner Lehre als Glasmaler, umzugehen gelernt hat, wurde hier einer ganzen Reihe komplexer moderner Bearbeitungsprozesse unterzogen, um eine grosse Bandbreite von Texturen, Farben und Transparenzgraden zu erreichen. Beim Elija-Fenster (sIX) etwa hebt sich die feurige Himmelfahrt Elijas von einem leuchtenden Glasmosaik in Pastelltönen ab, das mit dunkleren Rot-, Magenta- und Grüntönen durchsetzt ist; einer mittelalterlichen Buchmalerei in einer Bibelhandschrift folgend – eine Illustration auf der Incipit-Seite des Buches Ezechiel –, steigt der Wagen mit dem Propheten in einer glühenden Aureole aufwärts, die von lebhaften roten, grünen, blauen und gelben Linien durchzogen ist; in kleinerem Massstab wiederholt sich die Kreisform innerhalb ihrer selbst in Gestalt des mit Speichen versehenen Wagenrades, das den Propheten himmelwärts trägt; und beide Kreise korrespondieren wiederum mit der Rundscheibe, die jeweils den Scheitelpunkt der figurativen Fenster markiert und in den Achatfenstern von den offengelegten zellartigen Strukturen der Steine formal aufgenommen wird. Kreise in Kreisen schaffen Entsprechungen, die sich durch das Kosmische hindurch bis ins Mikrokosmische rhythmisch wiederholen.

Polkes Elija fährt in einem feurigen Wagen gen Himmel und lässt seinen Mantel fallen – in der Bibel handelt es sich um einen magischen Umhang, der das Wasser zu teilen vermag und ihm erlaubt, den Fluss zusammen mit seinem Nachfolger Elisa trockenen Fusses zu durchqueren 2. Könige, 2: 8 und 14; Elisa, eine schlanke Gestalt, deren Beine in seltsamen Schnörkeln enden, als glitte er selbst auf winzigen Rädern dahin, empfängt den Mantel, dessen Kräfte Polke durch den hellroten Energiefluss andeutet, der sich von den Flammen, die den Wagen umgeben, über den Umhang auf die Schultern des Jüngers ergiesst.

In der Bibel ist Elijas Apotheose nur eine kurze Episode und der lakonische Autor geht schnell zu anderen Dingen über: «Elija fuhr also im Wetter gen Himmel. Elisa aber sah es [...] und sah ihn nicht mehr.» 2. Könige, 2:11–12

Das Wunder weist auf eine sehr viel detailliertere Vision hin, die in einem späteren Buch der Bibel höchst dramatisch über Ezechiel hereinbricht: Und dort, an ehrenvoller Stelle im ersten Kapitel, erregen die begleitenden Anzeichen der göttlichen Präsenz (die Flammen, der ungestüme Wind) den Propheten so sehr, dass er auf Edelsteinmetaphern zurückgreift (Türkis, Saphir), aber auch von kostbarem Metall (glänzendem Erz) und Kristall spricht.[13] In den intensiven Strophen dieses emphatischen Beispiels jüdischer Mystik treten immer wieder Räder als Manifestation der Herrlichkeit Gottes auf, und wenn sie sich unter dem Einfluss seines lebendigen Geistes drehen, verwandeln sie sich in Ankündigungen der vier Evangelisten, aber auch in Cherubine und Seraphime: «Und die Räder waren wie ein Türkis, und waren alle vier eins wie das andere, und sie waren anzusehen, als wäre ein Rad im andern. [...] Ihre Felgen und Höhe waren schrecklich; und ihre Felgen waren voller Augen um und um an allen vier Rädern. [...] Dies war das Ansehen der Herrlichkeit des Herrn. Und da ich's gesehen hatte, fiel ich auf mein Angesicht, ...» Hesekiel 1: Verse 16, 18, 28 [14]

Die wirbelnde Vision – Engel als rotierende Katharinenräder oder Feuerwerkssonnen – klingt in den Rosetten an, die in Polkes Fensterserie wiederholt auftreten. Zugleich werfen die in ihnen angedeuteten Visionen von Ezechiel und Elijas Himmelfahrt eine weitere Fragestellung auf, die sich durch Polkes gesamtes ikonographisches Programm hindurchzieht: Wer ist der Seher und wer der Gesehene? Und weiter, was ist es, was der Seher sieht? Die Ringe

der Achate deuten hie und da sich im Gestein abzeichnende Augen an, obwohl Polke das plumpe Spielen mit Pareidolie sorgsam vermeidet; stattdessen lenkt er unsere Aufmerksamkeit wiederholt auf den unbeständigen Charakter unserer Wahrnehmung. So spielt etwa das Menschensohn-Fenster (sX) – das einzige monochrome Werk der Serie, das auf die bunten Anhäufungen von Achatschnitten folgt – mit weiteren Spiegelsymmetrien nach Art von Wittgensteins berühmter Hase-Ente-Kippfigur: Bei der einen Betrachtungsweise zeigt das Fenster zwei vertikale Reihen sich gegenüberstehender Profile unterschiedlicher Gesichter; bei der anderen leuchtet im Fenster eine emporzüngelnde Stufenleiter weisser Kelchpaare auf. Es handelt sich um ein Gaukelbild, bei dem zusätzliche Effekte wie Unschärfe, Anamorphose und Blendwirkungen mitspielen.

Auf Elijas Himmelfahrt folgt ein Fenster in gelblichem Grün – steckt darin vielleicht ein Hauch alchemischer *citrinitas*? Es zeigt den Harfe spielenden König David (sVIII); sein maskenhaftes Gesicht ist wie ein Puzzleteil in das umgebende Glas gefügt und seine Augen sind leere Kreise, fast als trüge er eine Gasmaske. Beide Fenster machen uns auf die Fehlbarkeit unserer menschlichen Sinnesorgane in unserer irdischen Zeitzone aufmerksam; die Wirkung ist verstörend und führt den Faden der Ungewissheit weiter, den der Künstler, im Anschluss an die festliche Fülle der bunten Achate, in seine Meditationsreihe über die Natur der Materie eingesponnen hat. Sigmar Polke ist ein Bedeutungssuchender, verkündet jedoch als Künstler kein Credo, das über den Akt der Prüfung des Formenmysteriums selbst und die Inszenierung von Metamorphosen in Licht und Stein hinausginge. Er denkt über die Vielschichtigkeit des Sehens nach, darüber, dass andere aus ihrem Blickwinkel Dinge sehen mögen, die wir entweder nicht sehen können oder nicht bemerkt haben, und dass das, was wir sehen, real sein kann oder auch nicht.

Übersetzung: Suzanne Schmidt

13 Von göttlichen Juwelen und Edelsteinen ist auch in der Vision vom Himmlischen Jerusalem in der Apokalypse die Rede (Offenbarung des Johannes, 21: 18–21).

14 Die Ähnlichkeiten zwischen Elijas Himmelfahrt und Ezechiels Vision sind im Gospelsong «Elijah Rock» aufs Lebhafteste eingefangen. Darin wird ebenso mit der Doppelbedeutung des Wortes *rock* (Rockmusik/Fels, Stein) gespielt wie mit der Himmelssymbolik des Rades und dem Song «Ezekiel saw the Wheel». Songtext nachzulesen unter: www. negrospirituals.com.

166

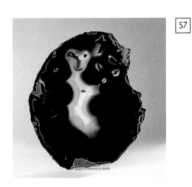

49 Athanasius Kircher, *Mundus subterraneus* (1678)

50 Athanasius Kircher, *Mundus subterraneus* (1678)

51–53 Stücke aus der Sammlung Roger Caillois / Pieces from Roger Caillois Collection (Muséum national d'Histoire naturelle, Paris)

54 Platinkristall, 750'000 fach vergrössert / Platinum crystal, enlarged 750,000 times

55 Tafel XXXII aus / Plate XXXII from: Thomas Wright, *An Original Theory or New Hypothesis of the Universe*, 1750

56 Achat, Sammlung Roger Caillois / Agate, Roger Caillois Collection (MNHN, Paris)

57 «Das kleine Phantom», Sammlung Roger Caillois / "The Little Phantom," Roger Caillois Collection (MNHN, Paris, Alain Dahmane)

58 Sigmar Polke, *365 Pyritsonnen / 365 Pyrite Suns*, Novartis Campus, Basel, Detail (Photo: Studio FMB, Zürich)

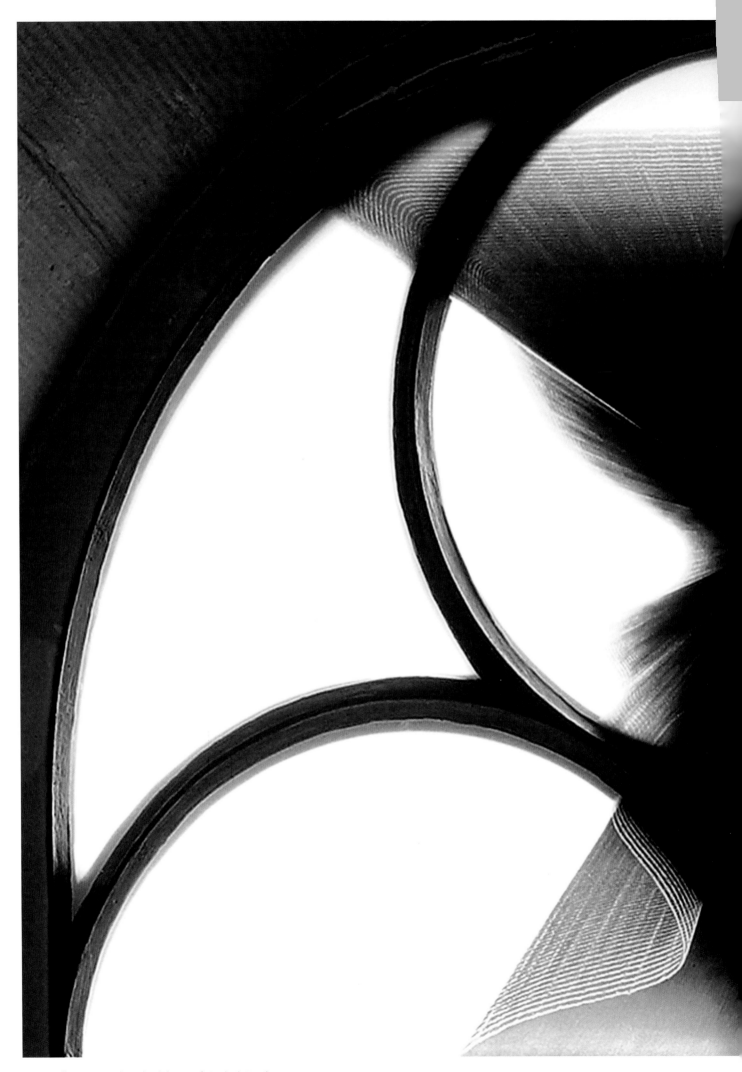

Sigmar Polke, Der Menschensohn / The Son of Man (s X), Detail

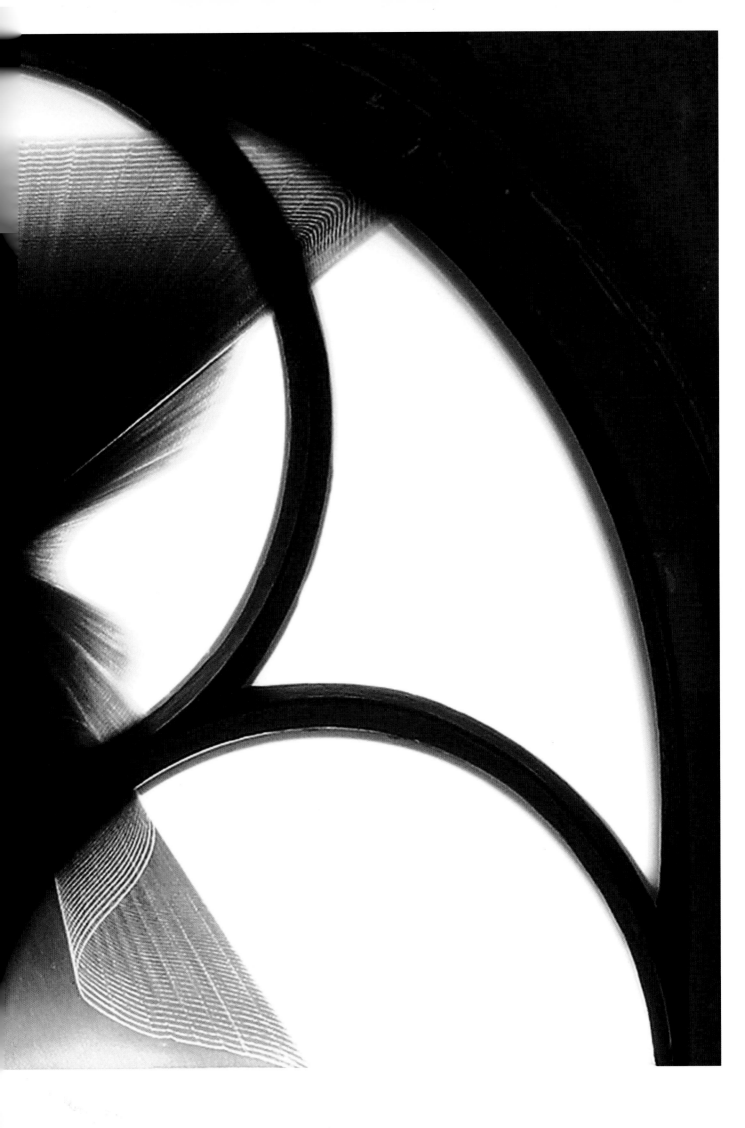

Algebra, Vertigo, and Order: Signs in the Stone *Form is never trivial or indifferent; it is the magic of the world*[1] *Marina Warner*

Tapping with a small hammer at a dull pebble picked up on a beach or mountainside, a collector looking for curiosities to furnish a Renaissance prince's cabinet would be filled with hope that this stone would crack open to reveal treasure within: the spars and bristling crystals nested inside a geode or the whorls and bands that stripe chalcedony and riband agates. Sometimes agates enclose lacy fronds of prehistoric trees (agate dendrites); sometimes the heart encloses a drop of water, water that has survived inside the rock for millions of years, as Roger Caillois evokes, marveling at this trapped message from suspended time.[2] The interior of rocks opens not only on unexpected colors, on petrified waves and folds, on once imprisoned, now scintillating, rays and gleams, but it also tunnels into the past, into the infinitely distant geological and cosmological millennia: "the dark backward and abysm of time" *(The Tempest)*. The pebble becomes a cosmos; a stone that looks like a million others provokes vertigo—the vertigo of holding a secret to the making of the world.[3]

But this dizzy experience of coming into contact with origins, both material and temporal, does not arrive timelessly. Stones have their own history and take their place in an unfolding chronology of events. Agate has been known since antiquity—the word comes from the river Achates in Sicily, and Pliny the Elder describes how the river bed and banks were richly studded with these stones, which were especially prized for their power to protect wearers from the stings of scorpions (a necessity in the burning summers of that island).[4] Like chalcedony, onyx, sardonyx, and carnelian, agates have been worked for centuries; cameos and *objets de vertu* were carved from these hard gemstones by Egyptians, Greeks, and Romans, using fine string-driven drills.[5] But at different intervals in time many other minerals have since been discovered and new technologies and media invented and applied to harvest the particular qualities of stones.

Sigmar Polke has always shown passionate—and mischievous—curiosity about the properties of things: their capacity for transformation, their powers to poison and heal. He

170

is an expert at wonder, one might say; he unites the practice of the artist with the inquiries of a physicist or chemist. He has plumbed ancient knowledge of magic by applying the latest scientific media, collecting and exploring the uses of amber, on the one hand, and on the other, experimenting with radioactivity. Recently, he created a remarkable wall relief sculpture for the Krischanitz laboratory building in Basel—a stone calendar made up of 365 pyrite suns, found in narrow seams of marine shale on top of coal veins.[6] When split and polished, these rare stones disclose a starburst at their core, etched as finely as the gills of a mushroom, but even more coruscating and explosive in their energy. Like a Veil of Veronica, this iron ore, which is 600 million years old, seems to reveal an imprint of the Big Bang, and of the first beauty, order, and symmetry in the world. As Bice Curiger has written, Polke's work is a "search for the 'world's imaginative interior.'"[7]

Unlike these pyrites, the stones that compose seven of the twelve new windows at the Grossmünster in Zürich have mostly been dyed in fantastic bright colors (nV–VII, sXI–XIV). Like rough diamonds transformed into brilliants by the gem cutter's faceting and polishing, these sections, sliced through common agates, have been transmuted from *naturalia to artificialia*, gaudily remote from nature's more usual mineral spectrum. Canons of good taste and decorum traditionally advocate "truth to materials" and a restrained palette; but in Polke's windows, the stone panes blaze with chemical colors, like boiled sweets, candied fruits, children's marbles, or even preserved meats—galantines and salami; the dyes bring out their rings and veins, splodges and sphincters, reptilian eyes and moles, distinguishing them from one another so that the whole assemblage jostles and vibrates with vital forces. When such glaring colors flare in nature, they tend to warn of poison: the scarlet of the toadstool and the poisonous berry, or the Portuguese Man-of-War's gorgeous blue sail and streamers. If not poison, then flaunted sexuality: the flamboyance of orchids, of some insects, of baboons' and mandrills' displayed organs. The variety gives off energy, and, in the case of the stones in Polke's series, so does the surprising source of apparently inert rock.

Charlemagne and his successors, the Ottonians, emulated Byzantium's court; eastern and western Emperors alike clothed themselves and their buildings in treasure; their walls' costly revetments, their splendid regalia, vessels, book bindings, and apparel sound their echo in these windows' sumptuous glazing of colored stones. However, again, Polke lifts the tradition airily free of its familiar conventions: the mosaic tesserae and cabochon gems of Carolingian and Byzantine decoration, or of Renaissance and baroque craftsmanship with *pietre dure*, could not

1 The epigraph is quoted from Albert M. Dalq, "Form and Modern Embryology," from the catalogue to the exhibition *Growth and Form*, held at the ICA London in 1951, curated by Richard Hamilton.

2 Throughout this essay, I am indebted to Roger Caillois, *Pierres* (Paris: Gallimard, 2005), and idem, *The Writing of Stones* (*L'Ecriture des pierres*, 1970), trans. Barbara Bray, intro. Marguerite Yourcenar (Charlottesville: University Press of Virginia, 1985).

3 Ibid., p. 8. This is also the source of the phrase "algèbre, vertige, ordre," which I have translated in the title of this essay.

4 Pliny, *Natural History*, ed. and trans. John Bostock and H. D. Riley, Book 37, 54:10 (London: Bohn's Classical Library, 1855–7, 6 vols.); I've also used Alan Woolley, *Rocks & Minerals* (Falmouth, Cornwall: Usborne, 1985).

5 See for example Martin Henig, *The Content Family Collection of Ancient Cameos* (Oxford and Houlton, Maine: Derek J. Content with The Ashmolean Museum, Oxford, 1990), passim.

6 Jacqueline Burckhardt, "A 'Wall Transformation' by Sigmar Polke," *Novartis Campus–Fabrikstrasse 16. Adolf Krischanitz* (Basel: Christoph-Merian-Verlag, 2008), pp. 22–3.

7 Sigmar Polke, quoted in Bice Curiger, "Works and Days": "If you can't figure it out, you'll have to swing the pendulum yourself!" in: *Works and Days*, exh. cat. (Zürich: Zürich Kunsthaus, 2005), pp. 8–27, p. 25.

have been cut to the wafer thinness of the agates available today. Only the enhanced precision of the latest cutting tools can turn lumps of rock into such translucent haloes.

For The Scapegoat (nIV), the last window in the figurative series and the climax of his iconographic scheme, Polke has chosen the precious stone tourmaline and has left the sections to glow their natural deep-to-pale rose pink, with some smaller scattered chestnut brown and purple mauve examples. At their heart, the slices through the columnar stones reveal the naturally occurring triangles within triangles of the crystal structure. Set in pale pink and mauve-tinted glass, ornamented with scrolls and fronds of leaf-green vegetation, the tourmalines float weightlessly, unmoored to the figurative image. However, the topmost specimen, placed in the roundel at the apex of the window, seems part of the sacrificial animal, indeed located in its brain where its curved horns are sprouting; and towards the bottom of the window, two deep purple and brown heart-shaped stones add to the sense of the material's mysterious nature.

In Polke's oeuvre, purple is the symbolic color of human ingenuity and its vital motive, transformation. Again, to quote Bice Curiger: "Purple is not part of the spectrum; it is a 'hole,' a gap in the color circle... Perhaps that is why Goethe saw purple as the 'zenith' of the color spectrum since it contains all other colors, actually or potentially."[8]

By contrast with agates, the mysterious and sumptuous tourmaline enters human history comparatively recently. Although the black variety was mentioned by Theophrastus and some of the stone's properties were explored in the eighteenth century, it was only in the nineteenth that this rock's marvelous qualities and extraordinary structure were fully discovered: like many crystals, tourmaline refracts light, in a specific pattern connected to polarization and, unusually, it even generates electric current under pressure or when heated differentially. It shares this property with quartz crystals, which are essential to all digital devices. These uncommon earth elements, extracted from rocks containing rare minerals (zircon and fluorite are among the better known of these), are mostly of recent discovery, and they have made possible many familiar aspects of our contemporary technological world: lasers, camera lenses, nuclear batteries, self-cleaning ovens, television, mobile phones, and computer memory, all of which need the special and unique properties of these minerals. When they named them, their discoverers seem to have recognized the link to the tradition of wisdom and mystery: Lanthanum (meaning: I am hidden), Dysprosium (hard to get), and Prometheum (from the Titan who stole fire from the gods). Such territory used to be called "Natural Magic," and one way the adepts and magi of the Renaissance discovered the imaginative interior of the world was by deciphering messages in natural phenomena according to the "doctrine of signatures"—the theory that flora and other natural things are imprinted by Providence with meanings, symbolic and practical. Pictures and geometries hidden in nature turn natural phenomena into hieroglyphs, waiting for a keen mind to decode them.[9] Sir Thomas Browne remarked that the uterine shape of the sowbread plant indicated the plant's uses for women's complaints, while the osmond, or water fern, he writes, "presents a rainbow or half the character of Pisces; the female fern a broad spread tree or spreadeackle... [an eagle with wings outstretched]."[10] "Studious observers," he explained, "may discover more analogies in the orderly book of nature, and cannot escape the elegancy of her hand in other correspondences. The figures of nails and crucifying appurtenances are but precariously made out in the granadilla or flower of Christ's

passion. ... Some find Hebrew, Arabic, Greek, and Latin characters in plants; in a common one among us we seem to read *aiaia, viviu, lilil.*"[11]

But in the sixteenth century in Norfolk, Sir Thomas Browne had not yet been granted knowledge of the tourmaline's Euclidian heart, where banded equilateral triangles within triangles occur, one more vividly glowing than the rest; he would not have been able to restrain his exclamation at this miraculous apparition—mathematical proportion and the symbol of the triune god—a strange thing to happen inside a rock—rare and marvelous.

It is characteristic of Polke, as an artist, to treat the miraculous casually. His form of magic does not insist or indoctrinate; he does not proclaim superior knowledge or promise initiation to deep mysteries. Though his interests intersect with the Theosophists and the Anthroposophists, who also explore the properties of stones and the harmonies of geometry, Polke introduces the magic tourmalines without formal emphasis, but with prodigal and graceful informality.

A century after Browne was inspecting divine handiwork in the algebra of flower stalks, nuts, and stones, the astronomer Thomas Wright proposed the existence of multiple worlds, side by side in the heavens, conscious and watchful.[12] If one universe can exist, why not many? The packed sky of pierced spheres Wright represented resembles the pyrites in Polke's wall or the accumulation of agates in the Grossmünster windows.[13] But in a stunning illustration that follows, Wright imagines the interior of his plenum of infinite worlds: in each section, through a star or planet, he places an eye. The sky looks back at us with a hundred single eyes.[14]

Physics also translates into metaphysics in the other five, figurative, glass windows. Glass, the material the artist handled when he was young and training as a glass painter, has been treated here in a variety of different and complex contemporary processes to produce a range of textures, colors, and degrees of transparency. In the Elijah window (sIX), for example, a luminous mosaic of glass pebbles in pastel shades, dotted with darker reds, magentas, and greens, sets off the fiery ascension of the prophet II Kings 2; depicted after a Romanesque incipit, Elijah's "chariot of fire" rises upwards within the circle of a smoldering aureole etched with vivid threads of red, green, blue, and yellow.[15] This sphere is reprised at a smaller scale within its

8 Ibid., pp.16–17, 19–20.

9 I explore the phenomenon of *fata morgana*, and the changing approaches to deciphering messages in mirages, clouds, stains, and other "insubstantial pageants," in: *Phantasmagoria: Spirit Visions, Metaphors, and Media* (Oxford: Oxford University Press, 2006), pp. 95–144; see also my essay, "Camera Ludica," in: *Eyes, Lies, & Illusions*, exh. cat. (London: Hayward Gallery, 2005), pp. 13–23.

10 Sir Thomas Browne, "Notebooks," in: *The Complete Works of Sir Thomas Browne*, ed. Sir Geoffrey Keynes (Chicago: Chicago Univ. Press, 1964), pp. 246–8; quoted in idem, *Selected Writings*, ed. with intro by Claire Preston (Manchester: Carcanet, 1995), pp. 139–140.

11 Sir Thomas Browne, "The Garden of Cyrus," *Religio Medici, Hydriotaphia, and The Garden of Cyrus*, ed. Robin Robbins (Oxford: Clarendon Press, 1972), pp. 168–9; quoted in *Selected Writings*, ed. Preston, ibid., p.140. The first exclamation is found in a hyacinth, and means "alas"; the other two "signatures" have not been traced.

12 "As the visible Creation is supposed to be full of sidereal Systems and planetary Worlds, so on, in like similar Manner, the endless Immensity is an unlimited Plenum of Creations not unlike the known Universe." He then directed his readers to his illustrations: "See Plate XXXI, which you may if you please call a partial View of Immensity, or without much Impropriety perhaps, a finite View of Infinity, and all these together, probably diversified ..." Thomas Wright, *An Original Theory or New Hypothesis of the Universe* (London: H. Chapelle, 1750), Plate XXXI, p. 78.

13 Ibid., Plate XXXII.

14 Martin Schönfeld, "The Phoenix of Nature: Kant and the Big Bounce" in: *Collapse: Philosophical Research and Development* V (Falmouth: Urbanomic, 2009), pp. 361–376; introduction to Immanuel Kant, "On Creation in the Total Extent of its Infinity in Both Space and Time," trans. Martin Schonfeld, ibid., pp. 377–412. This is where I first saw reproduced Wright's Plates XXXI and XXXII, pp. 385, 389.

15 The initial is in the French Sens Bible, Sens, Bible Mun. 1, fol. 163 v. See: Walter Cahn, *The Twelfth Century. Romanesque Manuscripts*, vol. II, fig. 177, (London: Harvey Miller, 1996).

circumference by the spoked wheel of the chariot carrying the prophet to heaven; and both circles rhyme, in turn, with the oculus above, which recurs in the apex of all the original windows of this size; these circles are in turn reprised in the smaller lancets by the opened and displayed cellular structures of the stones. Spheres within spheres create correspondences rhyming visually across the cosmic to the microcosmic scale.

Polke's Elijah rides up in a chariot of fire and lets fall his mantle—in the Bible story it's a magic cloak which can part waters to let him pass dry-shod with Elisha his successor II Kings 2:8, 14; Elisha, a slender figure here whose legs tape into curlicues as if he were himself riding tiny wheels, receives the mantle, Polke indicating its potency through the flow of bright red energy passing from the flames around the chariot through the cloak to the shoulders of the disciple.

In the Bible, Elijah's apotheosis happens quickly, elliptically, the laconic author passing on swiftly to other things: "And Elijah went up by a whirlwind into heaven ... And Elisha saw it, and he cried, My father, my father, the chariot of Israel, and the horsemen thereof. And saw him no more." II Kings 2:11–12

The miracle foreshadows a far more elaborate vision which explodes in high drama later in the Bible, in the Book of Ezekiel; and there, in pride of place, in the first chapter, the accompanying signs of divine presence (the flames, the whirlwind) significantly excite the prophet to draw on metaphors of gems and jewels (beryl, sapphire), precious metals (burnished brass), crystal ("terrible crystal") and amber. Ezekiel 1:22, 27[16] In an intense sequence of rapturous Judaic mystical writing, wheels recur as the manifestation of god's glory, and as they spin under the influence of his living spirit, they mutate into annunciations of the four evangelists, and into cherubim and seraphim: "The appearance of the wheels and their work was like unto the color of a beryl: and they four had one likeness: and their appearance and their work was as it were a wheel in the middle of a wheel ... As for their rings, they were so high that they were dreadful; and their rings were full of eyes round about them four ... This was the appearance of the likeness of the glory of the Lord. And when I saw it, I fell upon my face..." Ezekiel 1:16–18, 28

The whirling vision—angels as Catherine wheels—resonates in the rosettes that recur throughout the formal sequence of Polke's windows. At the same time, this vision of Ezekiel's and Elijah's ascension,[17] which it prefigures, raises another theme that flows through Sigmar Polke's iconographic scheme: who is the seer and who is the seen? And, consequently, what exactly is it that the seer sees?

The agates' rings hint here and there at eyes forming in the rock, though Polke is careful to avoid the heavy-handed use of pareidolia; he rather draws our attention to the instability of perception in several instances. For example, The Son of Man window, the only monochrome design of the series, follows after the colored, sliced-stone assemblies; it plays with more of a mirror-like symmetry, along the lines of Wittgenstein's foundational rabbit/duck diagram. Looked at one way, the window presents a tier of facing profiles of different faces; looked at another, the window glows instead with a lambent ladder of chalices. This is an illusion, with added elements of blurring, anamorphosis, and bedazzlement.

A yellowish-green window of King David (sVIII) follows The Ascent of Elijah—is there a suggestion here of the alchemical *Citrinitas*? He is playing the harp; his face is a mask fragmented into the surrounding glass, and his eyes are blank circles, as if he were

wearing a gas mask. Both windows draw attention to the fallibility of our human senses in our human time zone; the effect is troubling, and it continues the thread of uncertainty which, after the festive plenitude of the colored gems, is introduced by Polke into his sequence of meditations on the nature of matter. He is a questor after significance, but, as an artist, he does not proclaim a credo beyond the act of probing the mystery of forms themselves and staging metamorphoses of light and stone. He reflects on the multiplicity of vision: that others, from their vantage point, may see things that we cannot see or have not noticed, and that what we do see may or may not be there.

16 Gems, jewels, and precious stones reappear in the biblical vision of the Heavenly City that closes the New Testament (Rev 21: 18–21).
17 The associations between Elijah's ascension and Ezekiel's vision are vividly captured by the Negro Spirituals *Elijah Rock,* which plays on the double meaning of rock as well as the celestial symbolism of the wheel, and *Ezekiel and the Wheel.*

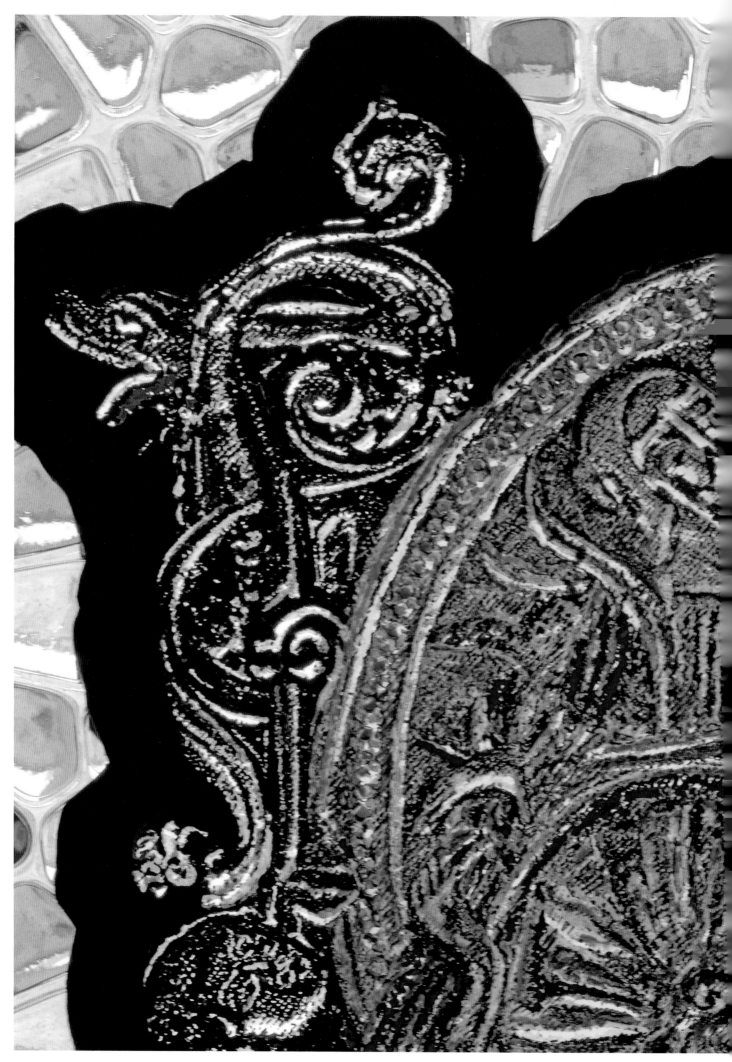

Sigmar Polke, Elijas Himmelfahrt / The Ascension of Elijah (s IX), Detail

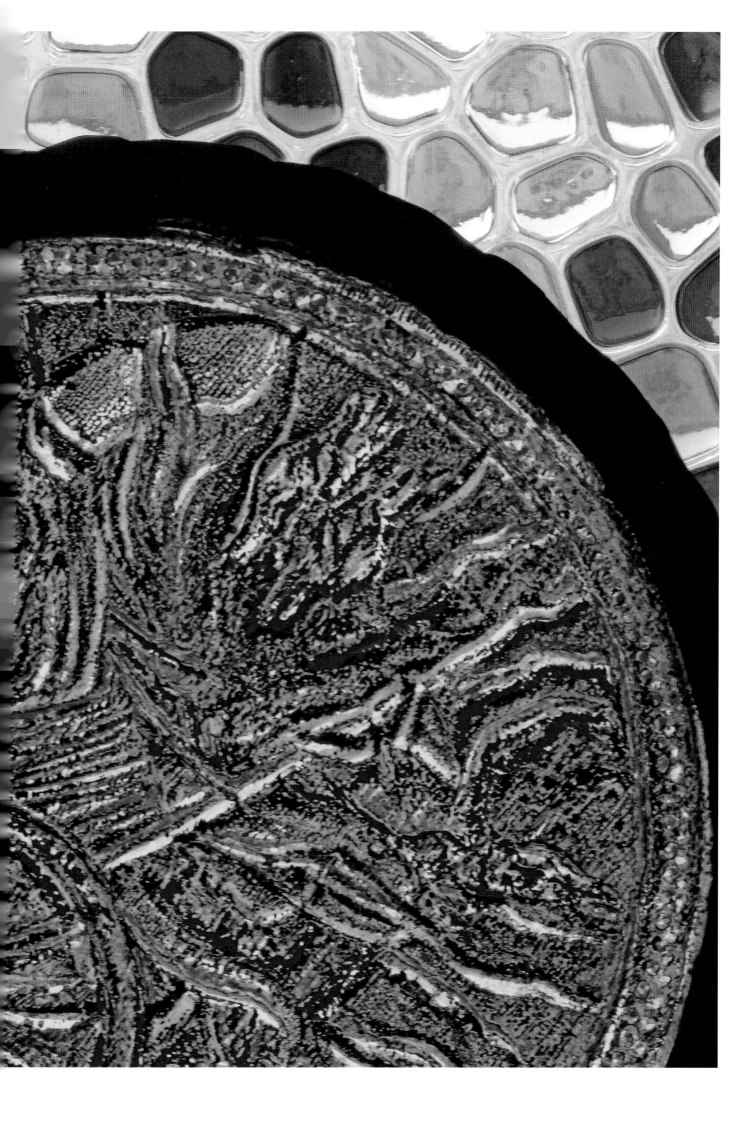

Aus der Sicht des ausführenden Glasmalers *Urs Rickenbach*

Sigmar Polke

Sigmar Polke besuchte das Zürcher Glasmalerei-Atelier Mäder noch vor der Wettbewerbseingabe. Damals hat uns die Idee des Künstlers überrascht, mit Scheiben aus durchscheinendem Halbedelstein ein ganzes Fenster zu gestalten.

Gewohnt, auch ausgefallene Wünsche von Künstlern in Glas umzusetzen, war uns zu diesem Zeitpunkt noch nicht ganz klar, welche Herausforderungen da auf uns zukommen würden. Für einen derart prominenten Künstler zu arbeiten, hiesse sicher auch, seine Gestaltungsvorstellungen und Ansprüche aufs Genaueste zu erfüllen, wie er es sich gewohnt sein würde.

Es war alles anders. Sigmar Polke hatte unsere Möglichkeiten als Glasverarbeiter bald erkannt und uns auf freundschaftliche Weise in die Umsetzung seiner Ideen mit einbezogen. Dabei zeigte sich sofort, dass er als gelernter Glasmaler ein tiefes Verständnis gegenüber der Materie hat. Von uns erwartete er für die Übertragung seiner Ideen ins Glas das Beherrschen eines breiten Spektrums von bekannten Bearbeitungstechniken, aber auch die Bereitschaft, neue Verfahren zu prüfen und anzuwenden.

So stellten wir uns auf eine Zusammenarbeit ein, die nach dem Motto: «Geht nicht – gibt es nicht» funktionierte.

DIE ACHATFENSTER Aussergewöhnlich an den sieben Fenstern aus Achatschnitten ist, dass kein einziges Stück Glas verarbeitet wurde. Nicht nur die wunderbaren, runden oder ovalen Scheiben, die 4–9 mm dick aus Achatmandeln geschnitten wurden, auch die dazwischenliegenden Restflächen bestehen aus Achat. Diese Zwickel aus dem harten und vor allem zähen Stein zu fräsen, hat uns und unsere Maschinen vor nur schwer zu lösende Herausforderungen gestellt. Mit speziellen Diamantwerkzeugen und besonderer Kühlung gelang das anfänglich kaum Mögliche.

Das Beschaffen der Achatscheiben und das Platzieren jedes einzelnen Steines waren Sache des Künstlers. Es war eine Freude, Sigmar Polke

bei uns im Atelier zu haben: zu erleben, mit welcher Hingabe und doch wie spielerisch er eine Komposition auf dem Spiegeltisch entstehen liess, neu ordnete, dann die gültige Gestaltung festlegte und photographierte. Diese war Polke auch beim nächsten Besuch, als es um die Kontrolle der Ausführung und um die Gestaltung der nächsten Fenster ging, noch ganz gegenwärtig.

Natürlich war es für unser eingespieltes Team aus vier Facharbeitern und zwei Lernenden eine anspruchsvolle Aufgabe, die ausgelegten Scheiben auf Transparentpapier zu übertragen, zu nummerieren und zu bearbeiten. Spannend war es immer – und manchmal auch irritierend. Immer wenn ich glaubte, das gestalterische Prinzip erkannt zu haben, machte Polke etwas völlig anderes. So gibt es markante Unterschiede in der Grösse, Farbigkeit und Lichtdurchlässigkeit der Steinschnitte, je nach Fenster. In den westlichen Fenstern wurden die Achatscheiben zum Beispiel fast unbeschnitten verbleit, während in den südlichen Fenstern stärker eingegriffen und geformt wurde.

Auf bekanntem Terrain bewegten wir uns, wenn von der Fassung der geformten Steine die Rede war. Sie wurden auf Polkes Wunsch als traditionelle Verbleiung ausgeführt; allerdings war da noch das Problem zu lösen, dass die dickeren Scheiben nicht in unsere Bleiruten passten. Mit längs zusammengelöteten Profilen konnten aber auch die stärksten Teilstücke zusammen mit den dünnsten verarbeitet werden.

Der Künstler legte nicht nur diese sehr handwerkliche, seit tausend Jahren praktizierte Verglasungstechnik, sondern auch die Art der Verlötung fest – das Knöpfen, bei dem die Bleiruten nur an den Berührungspunkten verzinnt werden.

DIE FIGURATIVEN FENSTER KÖNIG DAVID

Zu Beginn stand für uns lediglich fest, dass das David-Fenster stark vom olivgrünen Farbton und der monolithischen Wirkung geprägt sein müsste. Sigmar Polke wünschte sich eine leuchtende Wand, die gläsern wirken solle, ohne jedoch transparent zu sein und ohne die für Kunstverglasungen typische Zergliederung.

Nach eingehenden Gesprächen mit dem Künstler wurde immer klarer, dass wir mittels Ofentechniken versuchen mussten, die Vorgaben der Gestaltung umzusetzen. Durch das Verschmelzen von zum Teil vier Glasschichten bei Temperaturen von über 800°C konnte neben der Färbung auch die Bläselung, die Oberfläche und die äussere Struktur gestaltet werden. So entstanden Muster von etwa 12 mm Stärke, die durch ihre Dicke die gewünschte Qualität an Lichtbrechung und Dichte besassen.

Es blieben noch die weisslichen Flächen mit den feinen Schraffuren in Oliv und Grau. In klares Glas von 10 mm Stärke wurden mittels der Sandstrahltechnik Vertiefungen in beide Seiten gegraben, mit Glas-

Sigmar Polke, König David / King David (s VIII), Detail

179

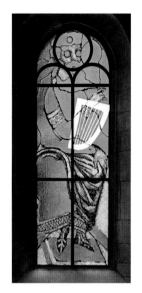

Sigmar Polke, König David /
King David (s VIII)

mehlen gefüllt und geschmolzen. Anschliessend mussten die Teilflächen in Passform gefräst und entsprechend der Vorlage auf einem Trägerglas platziert werden.

Für die Farbsäume, die die grünen Flächen einfassen, verwendeten wir Pulver in verschiedenen Körnungen und Tönungen. Als «pâte de verre» in die ausgesparten Zwischenräume gefüllt und unter hohen Temperaturen zu einer Einheit verschmolzen, ergab sich ein schöner Effekt: Im Durchlicht überstrahlen die grünen Flächen die Säume, im Auflicht aber leuchten diese Linien bunt. So hat dieses Fenster eine unterschiedliche Wirkung bei Tag und im Kunstlicht bei Nacht respektive gegen den Raum hin oder nach aussen.

Der letzte Arbeitsgang entsprach dann traditioneller Glasmalereitechnik: Von Hand wurde mit Schwarzlot die feine Schraffur in den weissen Flächen aufgetragen. Natürlich musste auch dieser Farbauftrag eingebrannt werden; es reichten hierfür aber Temperaturen von ca. 600°C.

ELIJAS HIMMELFAHRT

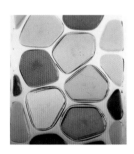

Sigmar Polke, Elijas Himmelfahrt /
The Ascension of Elijah (s IX),
Detail

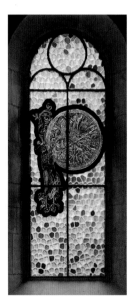

Sigmar Polke, Elijas Himmelfahrt /
The Ascension of Elijah (s IX)

Fast zufällig entdeckte Polke in unserem Atelier ein Muster, das genau seinen Vorstellungen für die kachelartige Hintergrundfläche im Elija-Fenster entsprach. Nach vielen Tests gelang es uns schliesslich, die aus farbigen Gläsern geformten Kissen in Wölbung und Ausdehnung so gezielt zu produzieren, dass sich der Entwurf umsetzen liess. Durch die Lichtbrechung in diesen Linsen entsteht einerseits eine mitunter blendende Bündelung der Sonnenstrahlen, andererseits eine irritierende Umkehr der Aussenwelt selbst in der unscharfen Durchsicht, wie man sie von entfernt gehaltenen Lupen her kennt – oben wird zu unten, links zu rechts.

Das eigentlich Bildbestimmende ist die stark vergrösserte und verfremdete Wiedergabe einer romanischen Buchmalerei. Dabei wurde eine ähnliche Technik wie beim König David angewendet. Das heisst, dass alles, was nicht schwarz ist, aus farbigen Granulaten und Pulvern erschmolzen wurde.

Auffällig am Medaillon ist, dass ein Relief die plastische Wirkung unterstützt. Die gezielte Abformung des Glases entstand auf einem in Sand geschnittenen Negativ, unter grosser Hitze im Ofen.

Auch in diesen Partien wurden graue und schwarze Zeichnungen mit dem Schwarzlot aufgetragen. Fast nur noch mit dem Fernglas ist jetzt auszumachen, was das bedeutet hat. Wie oft in Polkes Werk sind auch hier die Figuren aufgerastert. Es war eine Gedulds- und Konzentrationsübung für die ausführenden Glasmaler, diese unzähligen Punkte nachzumalen. Zumal die Vorlage in der Durchsicht durch die unterschiedliche Brechung des Lichts im Relief stark verzerrt wurde.

Nach dem Einbrennen des Schwarzlots mussten die verschiedenen Fensterteile – die kachelartige Hintergrundfläche und das Medaillon – zusammengefügt werden. Auf Polkes Wunsch geschah dies mit gewalztem Blei von der Vorder- und Rückseite her, das mit verlöteten Bleibolzen zusammengehalten wird. So gleicht diese Verbindung einer überdimensionierten Bleirute, womit das Fenster in die Nähe der Achatfenster und des «Sündenbocks» gerückt ist.

DER MENSCHENSOHN

Sigmar Polke, Der Menschensohn /
The Son of Man (s X), Detail

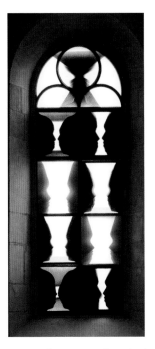

Sigmar Polke, Der Menschensohn /
The Son of Man (s X)

So aussergewöhnlich dieses Schwarz-Weiss-Kirchenfenster zum Menschensohn auch ist, von diesem Entwurf wussten wir schon bald, dass hier die seit eintausend Jahren praktizierte Schwarzlotmalerei zum Zuge kommen würde. Mit der Sicherheit des routinierten Glasmalers und der Gewissheit, dass mit Können und Beharrlichkeit auch schwierige Aufgaben zu lösen sind, wurden erste Muster und Proben gefertigt. Wie aufwendig es werden würde, die schwarz deckenden Partien, hellere Verläufe und lichte Randzonen auf die grossen Flächen zu setzen, hätte sich zu Beginn niemand träumen lassen. Nötig wurden teilweise Farbaufträge in acht Lagen. Diese wurden jeweils eingebrannt, um die schon vorhandenen Malereien nicht mit dem Auftragen der neuen Schicht aufzulösen.

Ganz wichtig war dem Künstler bei diesem Fenster, dass der für das Auge fast nicht mehr aufzunehmende Kontrastumfang von deckend schwarzen und rein weissen Flächen erreicht wird. Die Folge davon ist ein Überstrahlungseffekt, der den Betrachter die Grösse und die Umrisse der schwarzen und weissen Flächen kaum erfassen lässt. Es entsteht das Gefühl von schwimmender Bewegung im Fenster, vor allem bei Sonneneinstrahlung, wenn die auf der Aussenseite mattierten weissen Flächen durch die Lichtstreuung eine blendende Helligkeit erhalten.

Die traditionelle Schwarzlotbearbeitung basiert auf dem gezielten Farbauftrag mit Pinseln und Vertreibern, profitiert aber auch von der Möglichkeit, dass sich auf dem nicht saugenden Bildträger Glas die noch nicht eingebrannten Farbschichten abschaben lassen. Seit dem Mittelalter werden mit Gänsekiel, Radierholz und Stupfpinsel bemalte Flächen radiert und ziseliert.

Etwas unerwartet war, dass auch in zeitgenössischer Kunst eine Form von Damaszierung eingesetzt werden musste. Dies in den Rechteckfeldern links unten und oben, hauptsächlich aber in den Formscheiben des Fensterhauptes. In der Art eines verlaufenden, linearen Rasters wurden von Hand die helleren Linien in den Überzug radiert.

Die etwa quadratischen Felder dieses Fensters wurden in den Eisenrahmen verkittet respektive mit vier massiven Bleiprofilen verbunden.

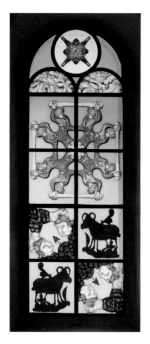

Sigmar Polke, Isaaks Opferung /
Isaac's Sacrifice (n III)

Sigmar Polke, Isaaks Opferung /
Isaac's Sacrifice (n III), Detail

Auch die Scheiben des Isaak-Fensters wurden mithilfe verschiedener
Ofentechniken hergestellt. Mit dem Künstler wurde geklärt, ob die als
weiche Flachreliefe dargestellten Teile eher zweidimensional, mit einem
Trompe-l'œuil-Effekt wie im Entwurf, oder tatsächlich erhaben ausge-
führt werden sollen. Polke wünschte keine graphische Umsetzung, son-
dern eine plastische Ausformung im Glas.

So wurden die Hintergrundflächen und Figuren in gleichfarbige Teil-
flächen zergliedert und mithilfe von Diamantfräsen und -sägen in Form
gebracht. Diese Stücke wurden auf einem Grundglas aufgelegt, je nach
angestrebter Materialstärke auch mehrschichtig mit klarem Glas unter-
legt und bei hohen Temperaturen im Ofen zu dem weich verschmolze-
nen Flachrelief gebrannt.

Eine Besonderheit ist die Malerei in den unteren Feldern, wo der Kopf
Isaaks und die Hand Abrahams sich diagonal spiegeln. Diese Schwarz-
lotmalerei wurde auf dem Trägerglas, vor dem Fusingbrand aufgebracht.
Durch die grosse Hitze wurde die Rastermalerei so gleichmässig aufge-
hellt und gläsern, wie es der Entwurf vorsah. In den gleichen Feldern
sind blasenartige Erhebungen, ähnlich denjenigen im Hintergrund des
Elijas-Fensters, zu finden. Hier sind die überhoch vorgeschmolzenen,
klaren Linsen durch ihr Gewicht in das darunterliegende Farbglas ein-
gesunken und haben damit zur gewünschten Aufhellung geführt.

Die halbrunden Kopffelder sind aus präzise gestreuten Glasgranulaten
zusammengeschmolzen worden, und das brokatartige Gewand Ab-
rahams entstand durch die Ausdünnung des rosafarbenen Glases mit
dem Sandstrahl. Wieder wurde zuletzt mit traditioneller Glasmalerei-
technik konturiert, schattiert, ziseliert und mit Email-Schmelzfarben
die Binnenzeichnung ausgeführt. Klar, dass alle diese Arbeitsgänge in
genau festgelegter Abfolge ausgeführt wurden und etlicher Brände bei
unterschiedlichen Temperaturen bedurften.

DER SÜNDENBOCK

Da das Fenster zum Sündenbock auf der Nordseite zwischen dem gros-
sen Oberlicht über dem Haupteingang und der Opferung Isaaks situiert
ist, hat es eine Art technischer Vermittlerrolle. Die Verbleiung wurde
wie bei den Achatfenstern als Verbindungstechnik, das Schmelzbrand-
verfahren für die Strukturierung der Gläser gewählt. Die recht helle
Gesamtwirkung dieses Fensters ergibt sich aus dem Umstand, dass
hier kaum je die Sonne durchscheint. Mit der Oberflächenverformung
wurde erreicht, dass die Gläser durchscheinend, aber nicht mehr durch-
sichtig sind, ohne die für Glas typische Brillanz mit einer Oberflächen-
mattierung brechen zu müssen.

Dass hier verbleit wurde, entspricht dem ausdrücklichen Wunsch des
Künstlers. Auch die von Hand ab der 1:1-Vorlage abgemalte Konturie-

Sigmar Polke, Der Sündenbock /
The Scapegoat (n IV), Detail

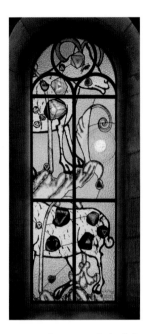

Sigmar Polke, Der Sündenbock /
The Scapegoat (n IV)

rung in Form von Rasterpunkten wurde nach einer ganzen Reihe von möglichen Umsetzungsmustern, in Absprache mit Polke, so ausgeführt. Verwendet haben wir, je nach bemaltem Glas, mit Emails unterschiedlich gefärbtes Schwarzlot. Lasierend verarbeitet, lassen diese Farbaufträge deutlich die malende Hand spüren.

Was dieses Fenster ganz besonders macht, ist die sich erst im Laufe der Zeit konkretisierende Idee, kostbare Turmalin-Schnitte in die Verglasung einzufügen.

Die vom Künstler beschafften achtzehn, in wundersamen geometrischen Formen gezeichneten Scheiben aus aufgeschnittenen Edelsteinen von 2–5 mm Dicke wurden von ihm auf dem Entwurf in originaler Grösse ausgelegt. Gemeinsam wurden Möglichkeiten der Verbleiung diskutiert, nötige Hilfsschnitte eingezeichnet und die Lösung der an Sternbilder erinnernden Verbindungslinien als die Richtige bestimmt. Ungewöhnlich sind sicher auch der Blendenfleck und –ring im oberen rechten Rechteckfeld. Um die Möglichkeit zu erhalten, mittels Sandstrahlung das Hintergrundglas auszudünnen, das heisst bis ins Weiss aufzuhellen, wurde es nötig, das rosa Glas mit einem farblosen zu verschmelzen. Die gelbliche Tönung des Blendenringes rührt von einem Hauch Glaspulver her, der eingearbeitet wurde.

Die Zusammenarbeit mit Sigmar Polke war für unser ganzes Team eine Chance, unser Können auf dem Gebiet der Glasmalerei einzusetzen. Ganz besonders deshalb, weil er uns mit seinen unkonventionellen Ideen und Vorstellungen dazu gebracht hat, unseren Horizont für das technisch Machbare deutlich zu erweitern. So sind wir mit dem Suchen nach neuen Lösungswegen selbst ein gutes Stück weitergekommen.

Das Klima der Wertschätzung und des Vertrauens, das uns der Künstler, aber auch die Auftraggeber vom Grossmünster während dreier Jahre entgegengebracht haben, ist sicher mit ein Grund dafür, dass es jedem beteiligten Facharbeiter möglich war, Aussergewöhnliches zu leisten. Allen Beteiligten gilt an dieser Stelle mein Dank.

An account by the stained glass artist who executed the artist's designs *Urs Rickenbach*

Sigmar Polke paid a visit to Mäder, the Zürich-based stained-glass studios, even before submitting his proposal for the competition. At the time we were surprised by the artist's idea of designing an entire window using slices of translucent semi-precious stone. Although familiar with transposing artists' more exotic wishes into glass, it was not clear to us at this point what challenges we would be facing. Working for such a celebrated artist naturally also meant executing his ideas and design requirements with the precision he had by now come to expect.

It all turned out quite differently. Sigmar Polke was quick to recognize our potential as glassmakers and it was a pleasure to be involved in fulfilling his ideas. It immediately became clear that his training as a glass painter had given him a profound understanding of the subject. When it came to translating his ideas into glass, he expected us to master a broad spectrum of established techniques, but also to show a readiness to consider and apply new and untried methods.

Thus we embarked on a collaborative venture inspired by the principle of "no such thing as 'no can do'."

THE AGATE WINDOWS What makes the seven windows composed of sliced agate so unusual is that not a single piece of glass was used. Not only are the beautiful round or oval slices, some 4–9 mm thick, cut from agate almonds, but the other pieces filling the gaps between them are likewise made of the same mineral. Cutting these spandrel forms out of such hard and, indeed, brittle stone confronted us and our machines with truly challenging problems. It required specialized diamond cutters and an unusual cooling technique to achieve what had initially seemed almost beyond our doing.

Acquiring the agate discs and arranging each individual stone into an ensemble was the artist's concern. It was a delight having Sigmar Polke with us in our studio and witnessing the devotion but also playful ingenuity with which he elaborated his composition on the light box bench, constantly rearranging it until he found and photographed his

final design. It was still fresh in his mind when he returned to the studio to check our execution and to start designing the next windows.

For us, a well-rehearsed team of four craftsmen and two apprentices, transferring the arrangements of agate discs onto tracing paper, numbering and processing them was a complex task. But it was endlessly fascinating—and, at times, trying as well. Whenever I thought I had grasped the underlying principle of the design, Polke came up with something different. Thus there are stark contrasts in the size, color, and translucency of the stone slices from one window to the next. In the windows in the western façade, for instance, the pieces of agate were leaded up with virtually no trimming at all, while in the windows in the southern wall the stones were worked on and shaped more extensively. When it came to mounting the formed discs of crystal we found ourselves on more familiar territory. Polke asked for them to be leaded up in the traditional manner. Nonetheless we were faced with the problem that some of the stone slices were too thick to insert into our strips of lead came. But by soldering profiles together lengthwise we managed to combine even the thickest pieces of agate with the thinnest. The artist prescribed not only how we should apply this highly skilled craft of glazing that had been practiced for a thousand years, but even the type of soldering to be used and how to solder the joints of the lead cames with a tin alloy.

THE FIGURATIVE
WINDOWS
KING DAVID

At the outset, all we knew was that the David window would be distinguished primarily by an overall olive green tone and an imposing monumentality. For this, Sigmar Polke sought to create a glowing surface that would feel glassy, yet without being transparent, and without the kind of segmentation typical of stained-glass windows. After close consultation with the artist it became increasingly evident that the demands of his design could only be met by means of different firing techniques. Fusing up to four layers of glass at temperatures of over 800°C allowed us to influence not only the coloring, but also the bubbling, the surface texture, and the outer structure. The resulting specimens had a thickness of some 12 mm and possessed the desired degree of light refraction and density.

All that remained were the milky surfaces finely hatched in olive and gray. Sand blasting was used to score furrows on either side of the 10 mm thick clear glass which were then filled with glass powder and fused. Subsequently each section had to be cut to exactly the right shape and assembled on a carrier glass according to the template.

For the colored seams enclosing the areas of green we used variously graded and toned powders. Filling the intervening gaps with *pâte*

de verre and melting these into solid veins at very high temperatures created a beautiful effect: whenever light passes through the window the green areas outshine these borders, but in incidental light the outlines radiate with rich color. Consequently, this window has a different effect depending on whether it is seen in daylight or at night in artificial light, whether looking in from the outside or from the inside out.

The final work stage was in keeping with the traditional craft of stained glass: fine hatching in black vitreous paint was applied by hand to the areas of white. This coat of glass-paint also needed to be fired, of course, but the heat required was no more than about 600°C.

THE ASCENSION
OF ELIJAH

Almost by accident, in our studio Polke discovered a pattern which corresponded exactly to what he had envisaged for the tile-like background in the Elijah window. After a number of tests we finally succeeded in producing the bulge and dimensions of these small pillows of colored glass so exactly that his design could be implemented. The way these lenses refract the light occasionally creates a dazzling bundling of the sun's rays as well as a disconcerting inversion of the outside world, even though the image is blurred. It is like looking through a magnifying glass from a distance—top becomes bottom, left turns to right.

The design's most distinctive trait is the inordinately enlarged and modified treatment of an illuminated initial from a Romanesque manuscript. Here a similar technique was used as in King David: everything that is not black was formed by melting granulated glass and powder of various colors.

A salient feature of the medallion is how its plastic appearance is amplified by a bas-relief. The precisely modeled casting of the glass was achieved by means of a negative mold cut into sand at a high kiln temperature.

Gray and black motifs were also drawn into these sections using black vitreous paint. One would almost need to examine the window through binoculars to appreciate the meticulous labor this entailed. Here, as so often in Polke's work, the figures are rendered in halftone dots. For the glass artists, painting these vast swarms of dots was an arduous exercise in patience and concentration—especially since, lit from behind, the original cartoon draft was severely distorted by the differing degrees of light refraction caused by the uneven relief.

After the black glass-paint had been fired, the various elements of the window—the tile-like background area and the medallion—had to be assembled. As Polke requested, this was done simultaneously from the front and the back using rolled lead held together by soldered lead rivets. The splice resembles an oversized lead came, lending the window an affinity both to the agate windows and the Scapegoat window.

As unusual as this black-and-white church window on the theme of the Son of Man is, from the design we soon grasped that it would involve painting with *schwarzlot,* a particular form of black vitreous paint, as has been practiced for a thousand years. Buoyed by the confidence of a seasoned glass artist and the certainty that even the most difficult tasks can be mastered with skill and diligence, we produced the first sample specimens.

At the outset no one could have dreamt how demanding it would be to cover large areas with opaque black, lighter gradated passages, and bright peripheries. In some places up to eight coats of paint were required. Each of these had to be fired separately to ensure that the previously painted coat would not dissolve when the next layer was applied.

For this window the artist placed great emphasis on achieving the full spectrum of contrasts from impenetrable black to wholly white areas, even if differences in tone were barely perceptible to the naked eye. The result is a dazzling illumination that makes it difficult for the viewer to discern the size and the contours of the black and the white motifs. One is struck by a sense of swimming, drifting movement in the window, especially when viewed against the sun's rays, when the diffused light causes the white areas which have been matted on the outside to erupt into an almost blinding glare.

The traditional *schwarzlot* technique involves the meticulous application of color glaze with brushes and dispensers, but also allows for the possibility of scratching away areas of paint from the glass's non-absorbent surface prior to firing. Since the Middle Ages painted surfaces have been engraved and sculpted with goose quills, wooden sticks, and stippling brushes.

But it came somewhat as a surprise to us that in contemporary art there should still also be a demand for diaper patterning of some sort. It can be seen here in the rectangular panels at the bottom left and top, but especially in the circular and semi-circular panes at the head of the window. To create a kind of gradated linear grid, paler lines were engraved into the black coating by hand.

The nearly square fields in this window were puttied into the iron frame and joined together with strong lead profiles.

THE SACRIFICE OF ISAAC

A variety of firing techniques also went into the production of the panels in the Isaac window. We consulted the artist about whether the elements that were to have a slightly bas-relief appearance should be rendered as flat surfaces with a trompe-l'oeuil effect as suggested by the cartoon, or should actually be embossed. Polke's preferred solution was to sculpturally shape the glass rather than graphically simulate a

bas-relief. Accordingly, the background surfaces and the figures were separated into areas of the same color and cut into their respective shapes using diamond cutters and grinders. These pieces were then assembled on a glass support and, depending on the desired thickness of the material, built up over several layers of transparent glass and fired in a furnace at high temperatures to produce a softly melted low relief.

One outstanding feature of this window is the painting in the lower panels where Isaac's head and Abraham's hand are mirrored on a diagonal axis. Here the black line-tracing was drawn on the glass base before being fired in the kiln. Through the great heat the halftone dots attained an evenly pale and vitreous quality as prescribed in the cartoon. In the same panels one can see numerous blob-like swellings similar to the ones in the background of the Elijah window. Due to their weight, the transparent lenses which had previously been subject to extreme heat, sunk into the underlying colored glass, thus producing the desired effect of brightening the colors.

The semi-circular panels at the head of the window were made by melting down ground glass that had been arranged in a precise design, while Abraham's brocade-like gown was achieved by abrading the pink glass through sand blasting. Again, traditional stained-glass techniques were used to paint contours, shadowing, and hatching, while details in the figures were drawn in with vitrifiable enamel. Needless to say, all these work processes had to be performed in a particular order and required numerous firings at different temperatures.

THE SCAPEGOAT

Since the window based on the theme of the Scapegoat is located on the north-facing wall between the large transom window above the main portal and the window showing Isaac's Sacrifice, in technical terms it plays a sort of mediating role. The same kind of leading was used as in the agate windows, while the glass panels were structured by means of a smelting process. The altogether bright appearance of this window is due to the circumstance that the sun rarely shines through it. With the surface texture we succeeded in making the panes translucent yet not transparent, without resorting to a frosted surface to break the brilliance so characteristic of glass.

The use of leading here was the express wish of the artist. This particular manner of executing the contours, copied by hand one-to-one directly from the cartoon in the form of halftone dots, was selected from a wide range of possible solutions in consultation with Polke. We employed *schwarzlot* colored with different enamels, depending on the tint of the painted glass. Coated with a glaze, these colored laminations offer clear evidence of the painting hand.

The truly special quality of this window results from an idea that emerged over time to incorporate slabs of exquisite tourmaline into the glass. Polke had acquired eighteen discs of this sliced precious stone, between 2 and 5 mm thick and marked by extraordinary geometric patterns, which he laid out on top of the window's cartoon in their original size. We discussed various options for leading up these elements, sketched in the auxiliary cuts that would be required, and decided where best to position the connecting lines, which are reminiscent of signs of the zodiac.

Another striking feature of the design is surely the lens flare and its halo in the upper right panel. To retain the possibility of thinning out the background glass through sand blasting, as a means of reducing its color to white, we first needed to fuse the pink glass with a layer of colorless glass. The yellowish tone of the outer ring is due to a mere hint of glass powder that was added.

This collaboration with Polke gave our entire team an opportunity to employ to the fullest our skills in the field of stained glass, especially since his unconventional ideas and visions stimulated us to significantly broaden the horizon of what we considered technically feasible. The quest for new approaches and solutions has therefore also been of great value to the advancement of our craft.

The esteem and trust placed in us by both Sigmar Polke and our clients in the *Grossmünster* over these three years are certainly one of the reasons why each craftsman in the team was inspired to contribute such an exceptional achievement.

I wish to thank everyone who was involved in the project.

Translation: Matthew Partridge

Urs Rickenbach / Sigmar Polke

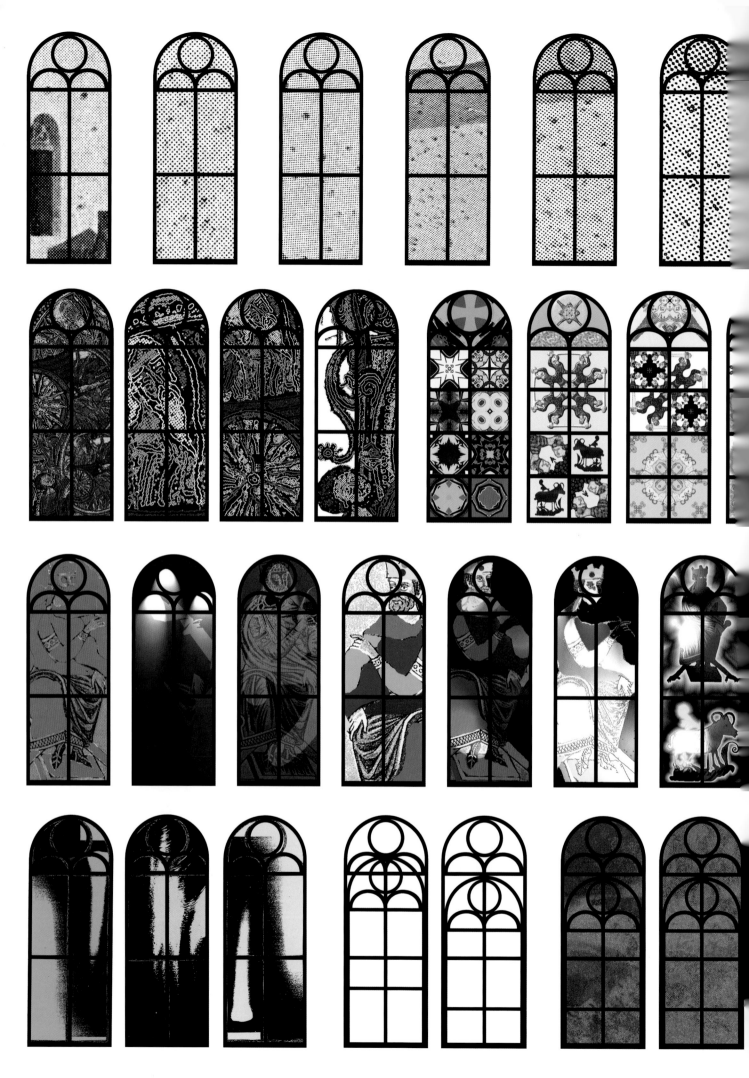

Sigmar Polke, Entwürfe / Drafts, 2005

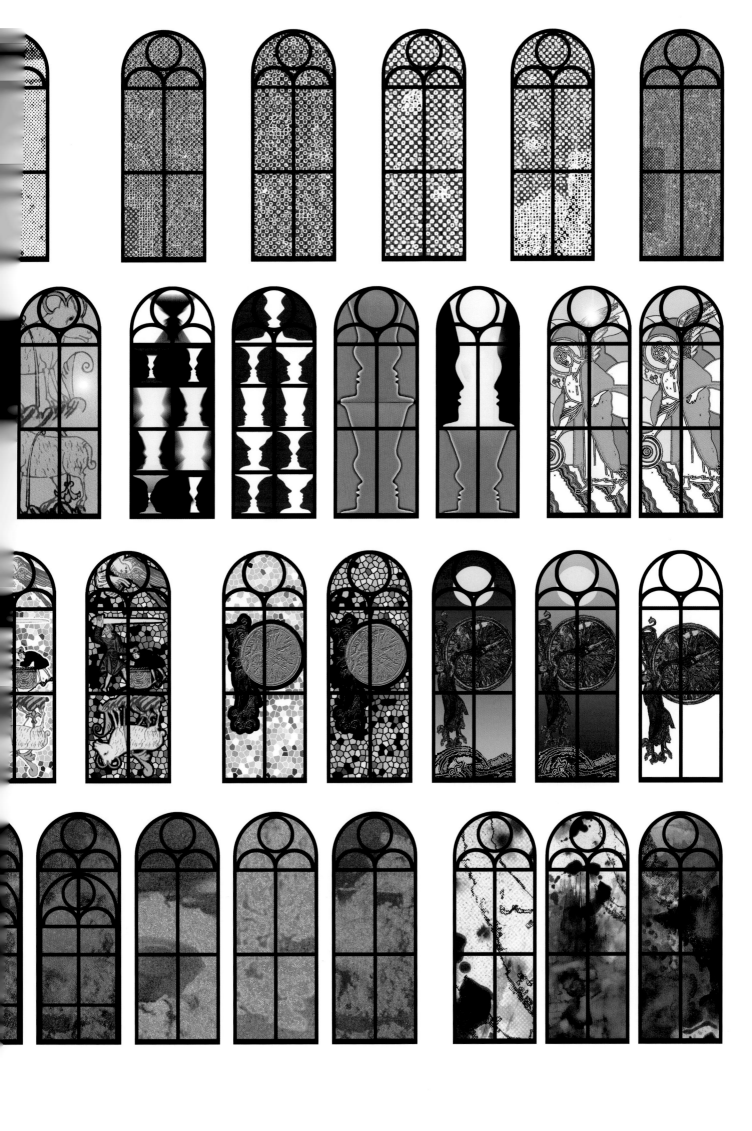

Brennofen / Kiln, Glas Mäder, Zürich

BEGRIFFE IN DER GLASMALEREI UND DEREN GÜLTIGKEIT
FÜR DIE FENSTER VON SIGMAR POLKE

ÄTZUNG

Mit Fluor-Wasserstoffsäure (Flusssäure) können Gläser bearbeitet und abgeätzt werden. So verwendet man Blanksäure, um innerhalb eines Überfangglases einen Farbwechsel zu erzielen. Dazu werden die Partien, die farbig bleiben sollen, abgedeckt, während das farbige Glas (der Überfang) an anderen Stellen weggeätzt wird.

Mit Säure lassen sich Glasoberflächen auch mattieren. Es entsteht ein ähnlicher, aber nicht so intensiver Effekt wie durch das Sandstrahlen. Je nach den der Flusssäure beigefügten Salzen entsteht eine andere Mattierung.

Traditionelle Formen von gestalterischen Oberflächenmattierungen sind seit Ende des 19. Jahrhunderts die Dessinscheiben und Mousselingläser.

BLEIVERGLASUNG

Die von Glasmalern Europas seit dem Mittelalter angewandte Technik zur Verbindung von meist farbigen, allenfalls bemalten Glasstücken – den Scherben – zu einem Feld oder einer Scheibe. Das Feld entspricht der Teilfläche eines Fensters zwischen den Sprossen, eine Scheibe wird als transparentes, nicht fest eingebautes Bild vor ein Fenster gehängt.

Die Scherben werden aus in der Masse gefärbten Gläsern geschnitten. Das übliche Antikglas wird in Hütten mundgeblasen und zu Tafeln von etwa 60 x 90 cm Grösse und 2 bis 5 mm Dicke gestreckt. Neben dem üblichen Zuschneiden mit dem Glaserdiamanten könnten die Scherben auch mithilfe von Diamantfräsen oder Hochdruck-Wasserstrahl in Form gebracht werden.

Die H-Profile, genannt Bleiruten, entstehen aus einer Legierung von ca. 95% Blei und 5% Zinn, die in Formen gegossen und anschliessend im Bleizug auf die gewünschte Dimension gewalzt und gepresst – der Fachmann sagt gezogen – werden.

Verbleit wird auf dem Werktisch, beginnend in der linken unteren Ecke mit dem Randblei, dann werden abwechselnd Scherben und Bleiruten in kaltem Zustand aneinandergelegt und ineinandergefügt.

Damit das Gebilde zusammenhält, werden die Bunde, die Verbindungsstellen, mit flüssigem Zinn verlötet.

Der letzte Arbeitsgang in der Werkstatt ist das Verkitten. Mit einer pastosen Kittmasse werden die Hohlräume unter den Bleien ausgefüllt. Damit wird die Bleiverglasung dicht und stabil.

BRAND

Weil ein grosser Anteil der Glasmalfarben ein pulverisiertes Glas mit tiefer Schmelztemperatur ist, werden diese Farbbestandteile bei der Brenntemperatur von ca. 600°C flüssig, während das Trägerglas erst zähweich ist. So wird die Farbe fest mit dem Glas verbunden.

Daneben kann im Brennofen das Glas weich bis flüssig gemacht werden. Vom Abformen über das Verschmelzen bis zum Giessen stehen eine Reihe von Ofentechniken zur Verfügung. Gebrannt wird heute in Gas- oder Elektroöfen. Das Einhalten genau vorgegebener Temperaturen und Brennkurven ist wichtig, um den Aufbau von Spannungen im Glas zu verhindern.

EMAIL

Emails sind im Gegensatz zu den Beizen Auftragsfarben, die in Blau, Gelb, Grün, Purpur, Braun erhältlich sind.

Sie werden aus pulverisiertem farbigem Glas, mit wässerigem oder öligem Bindemittel angerieben. Dieses Glasmehl hat einen hohen Bleianteil und wird deshalb beim Brennen flüssig. Emails ergeben nach dem Einbrennen mit 600° C – in der Regel auf der Glasrückseite – eine aufgeschmolzene, transparente Farbschicht. Weil die emaillierten Gläser nicht gleich brillant sind wie das in der Masse gefärbte Glas, und auch die Beständigkeit nicht die gleiche ist, wird das Einfärben mit Email nur kleinflächig eingesetzt.

GLAS

Physikalisch – aufgrund seiner molekularen Struktur – ist Glas eine unterkühlte Flüssigkeit. Daher darf bei Glas eigentlich nicht von einem Schmelzpunkt gesprochen werden. Mit zunehmender Erhitzung wird Glas immer weicher, ab etwa 1000° C kann von Flüssigkeit gesprochen werden. Der Begriff definiert weder die genaue Zusammensetzung noch die Beschaffenheit des Stoffes. Deshalb sind Gläser in ihren Merkmalen und Anwendungsmöglichkeiten so vielfältig.

GLASFUSING

Das Verschmelzen von untereinander kompatiblen Gläsern. Bedingung dafür ist, dass alle beteiligten Gläser den gleichen Ausdehnungskoeffizienten haben. Verschmolzen werden können gleich- oder verschiedenfarbige Gläser, in zwei oder mehreren Schichten. Je nach gewählter Brenntemperatur können Flachreliefs, grössere Glasstärken oder Farbmischungen der Effekt sein.

GLASMALEREI	Glasmalerei steht als Begriff für ein Produkt, aber auch für die ausführende Werkstatt.

Glasmalerei steht als Begriff für ein Produkt, aber auch für die ausführende Werkstatt.

Der Begriff Glasmalerei war früher für alle Formen der Kunstverglasungen gültig. Auch für nicht bemalte Bleiverglasungen. Glasmalerei versteht sich als die Technik, die mit farbigem Licht malt.

Im 20. Jahrhundert kamen immer weitere Verarbeitungstechniken und Materialien hinzu, sodass heute der Begriff Kunstverglasung als Oberbegriff für alle gestalteten Verglasungen gebräuchlich ist, während mit Glasmalerei eher die in traditioneller Technik hergestellten Verglasungen bezeichnet werden.

Wenn Gläser bemalt werden, muss die Farbe durch Einbrennen fest mit dem Trägerglas verschmolzen werden.

GRISAILLE

Das Grisaille ist eine Form von Schwarzlot-Malerei. Die Farbe wird wässerig angerieben und mit Gummi Arabicum gebunden. Der Farbauftrag wird mit Dachshaarvertreibern gleichmässig verteilt. Aus dem trockenen, noch ungebrannten Überzug kann mit Federkiel, Stupfpinsel, Radierholz und -nadel etc. radiert und ziseliert werden.

Durch das gezielte Wegschaben des Überzuges wird das blanke Glas freigelegt. Auf diese Weise werden Lichter gesetzt oder auch Damaszierungen radiert. Bei Letzterem handelt es sich um flächige Ornamente, die Hintergründe reich dekorieren.

KUNSTVERGLASUNG

Oberbegriff für gestaltete Verglasungen, unabhängig von der Technik.

PÂTE DE VERRE

Unter diesem Begriff versteht man seit dem Jugendstil (René Lalique, Émile Gallé etc.) das gezielte Aufschmelzen von pulverisiertem, farbigem Glas.

Glasmehle oder -granulate werden als Paste oder Pulver aufgetragen und – da sie die gleiche Zusammensetzung wie das Trägerglas haben – durch das Brennen mit hohen Temperaturen eingeschmolzen; sie werden zu einem integralen Bestandteil des gestalteten Glases.

SANDSTRAHLUNG

Die Sandstrahlung bewirkt einerseits die intensivste Oberflächenmattierung. Die mithilfe von Pressluft mit hoher Geschwindigkeit auftreffenden Korundkörner schlagen kleine Partikel aus der Glasoberfläche. Durch Variieren des Luftdrucks können auch Schattierungen oder Verläufe von blanken zu matten Oberflächen erzeugt werden.

Durch Sandstrahlung kann Glas andererseits auch in die Tiefe abgetragen werden. So kann man Reliefs in das Glas strahlen, die durch die Lichtbrechung plastisch wirken. Abtiefungen werden auch zur Ausdünnung einer Glasschicht (Farbe aufhellen) oder zur Schaffung von Raum

für Glasmehle (Pâte de Verre) verwendet. Mit geeigneten, sandstrahlresistenten Abdeckungen kann man gezielt Formen gestalten.

SCHMELZGLAS	Die Abformung eines Glases über feuerfesten Formen aus Sand, Keramik oder speziellen Matten bei Temperaturen von 700–1100°C. Ziel dieser Technik, auch Casting genannt, ist das Herstellen von Glasreliefs oder speziellen Oberflächen.
SCHWARZLOT	Die von Glasmalern seit dem Mittelalter verwendete Auftragsfarbe zur Ausführung der deckenden Binnenzeichnung (Konturierung), sowie des Halbton-Überzuges und der Schattierung (Grisaille). Die Farbe setzt sich aus pulverisiertem Glas und Eisen- oder Kupferoxyd zusammen. Durch das Einbrennen mit 600°C entsteht eine Art lichtfilterndes schwarzes Email, von einem hellen Wasserton bis zu deckendem Schwarz, je nach Auftrag. Die Konturfarbe wird ölig oder wässerig angerieben und mit dem Marderhaar-Schlepper (Pinsel) verarbeitet. In der Regel sind die deckenden Konturierungen in der Durchsicht schwarz.
SILBERGELB	Mit Silberbeizen können gewisse Gläser umgefärbt werden. Durch chemische Prozesse während des Brands erhält das klare Glas – je nach Dicke des Auftrages – einen zart gelben bis goldbraunen Ton. Silberoxyd oder -sulfat wird mit gebrannter Erde als Träger vermischt. Angerieben wird die Beize in der Regel mit Wasser, gebunden mit Gummi Arabicum. Nach dem Brand wird die Beize abgewaschen, zurück bleiben die gefärbten Glaspartien.
VERLÖTUNG	Das Verlöten, im Fachausdruck Knöpfen, verbindet die ineinandergefügten Bleiruten zu einem Bleinetz. Mit dem Lötkolben wird Lötzinn, das Lot, als dünne Schicht über das Blei geschmolzen. Dies im Bereich der Bunde, vorder- und rückseitig. Je nach Aufgabe stehen Zinn/Blei-Legierungen im Verhältnis von 50:50, 60:40 oder 70:30 aus Zinn und Blei zur Verfügung. Eine Variante des Verlötens ist das Verzinnen der gesamten Bleioberfläche.

Glasmaler / Glass makers
Von links nach rechts, from left to right: Dani
Tsiapis, Leila El Ansari, Benedikta Mauchle-Sigrist,
Olivia Ritler, Servais Grivel, Urs Rickenbach
(Photo: Glas Mäder, Zürich)

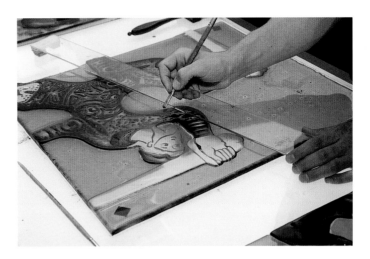

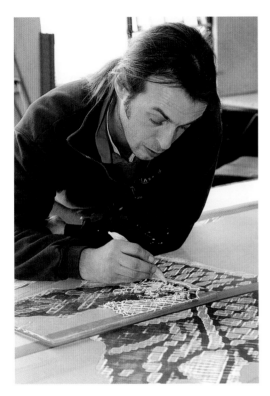

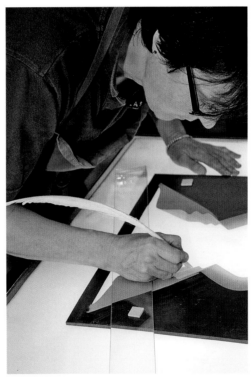

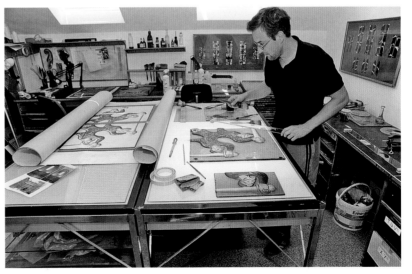

TERMS USED IN STAINED GLASS AND THEIR MEANING IN
RELATION TO SIGMAR POLKE'S WINDOWS IN THE GROSSMÜNSTER

ACID ETCHING

Hydrofluoric acid can be used to etch and work on glass. For instance, acid can be applied to flashed glass to effect changes in coloring. To do this, the areas that are meant to retain their color are masked, leaving the remaining unprotected parts of the upper layer of colored glass (the "flash") to be corroded away by the acid.

Acid can also be used to give glass surfaces a matte, frosted finish. The result is similar to, but less intense than, the effect created by sand blasting. Different types of matting can be achieved depending on which salts have been added to the hydrofluoric acid bath.

Examples of traditional types of designs using surface matting are the decorative and floral etched panes and the geometrically patterned muslin glasses produced since the end of the nineteenth century.

ENAMEL

In contrast to silver stain, enamels are colors that are applied to the surface of the glass, available in blue, yellow, green, purple, and brown.

Enamels are made of powdered colored glass mixed with a water- or oil-based binder. Since this glass powder also contains a large percentage of lead, it turns fluid during firing. After being fired at 600°C, enamels—usually applied to the back of the glass—produce a fused layer of translucent color. Since enameled glass does not have the same brilliance as color-permeated glass, and is also less resistant, it is used only to color small areas of glass.

FIRING

Most glass paints consist of powdered glass with a low melting point. Thus they become fluid at the relatively low temperature of approximately 600°C, while the glass support is just turning viscous, causing the paint to fuse permanently onto the surface of the glass.

In addition, a traditional kiln offers the means of heating glass into variable states of fluidity and malleability. A wide range of kiln techniques is available, from fusing to casting.

Nowadays glass is fired in gas or electric kilns. It is crucial to observe the exactly prescribed temperatures and heating curves in order to minimize surface tension in the glass.

FUSING	Melting together various kinds of compatible glass. As a prerequisite all the pieces of glass that are to be combined must have the same coefficient of expansion. The glass pieces can have the same or different colors, and can be fused in two or more layers. Depending on the selected firing temperature, the effect of the fusion can be bas-reliefs, thicker profiles, or different color combinations.
GLASS	In terms of physics, due to its molecular structure glass is a supercooled liquid. Thus, strictly speaking, glass does not have a melting point. Under increasing heat glass becomes softer, and upwards of 1000°C one can refer to it as becoming fluid. The word describes neither the precise composition nor the physical properties of the material, which is why glass is so versatile in character and application.
GRISAILLE PAINTING	Among the various meanings of grisaille, grisaille painting is another form of *schwarzlot* painting. The paint is dissolved into a watery paste and bound with gum arabic. The resulting glaze is applied evenly with a badger brush. Once the paint has dried, but before firing, the coating can be etched and scored using a goose quill, a stippler brush, a wooden stick, or an engraving needle. Careful scraping and scratching of the coat of paint will expose bare glass, offering the possibility of setting highlights or etching diaper or damask decoration. The treatment of broad areas or backgrounds with rich repeated patterning is called diapering.
KILN CASTING	Casting glass in fire-resistant molds of sand, ceramic, or special mats at temperatures of 700–1000°C. This technique is adopted to produce glass reliefs or particular kinds of surface texture.
LEADED GLASS	A technique used by stained-glass artists since the Middle Ages to join pieces of glass that are usually colored and sometimes painted to make a panel. The panel describes the segment of a window between the division bars, but can also be taken to mean a single, independent translucent tableau that can be mounted into, but also hung in front of, a window. Glass pieces are cut from glass sheets that are colored throughout. The glass generally used, so-called "antique glass," is mouth-blown in glassworks and flattened into sheets measuring up to approximately 60 x 90 cm, and 2 to 5 mm thick. Besides the usual practice of cutting glass with a diamond cutter, the pieces can also be shaped using a grinder or high-pressure water jets. "H"-profile leading strips—leads, or "cames"—are made from a molten alloy of approximately 95% lead and 5% tin cast into molds, then rolled and pressed in a lead mill to achieve the desired dimensions.

"Leading-up" is performed on the workbench, starting in the bottom left corner with the border leads; the glass pieces are then placed alongside and slotted into the grooved lead profiles in a cold state. To hold the panel together as a unit, the joints where the cames meet are soldered. The final stage of this process in the workshop is to fill the hollow spaces between the glass and the cames with a putty-like cement or mastic to lend the window stability and make it weatherproof.

PÂTE DE VERRE	A term for a technique introduced during the Art Nouveau period (René Lalique, Émile Gallé, etc.), in which powdered colored glass is applied and fired onto the surface of a glass object. Finely powdered or granular glass is mixed into a paste (pâte) or used as powder, applied to the glass support, and fired. Since the pâte has the same physical composition as the carrier glass, when fired at high temperature the two are fused together, making the pâte de verre an integral part of the glass object.
SAND BLASTING	Sand blasting is capable of producing the most intense matte finish. Propelled by compressed air at enormous speed, corundum grains remove tiny particles of glass from the surface. By varying the air pressure one can create shading or gradations in texture from smooth and shiny to matte and frosted. Sand blasting also lends itself to producing deeper incisions in the glass. Reliefs can be blasted into the glass which, due to the refraction of the light, assume a sculptural appearance. Sand blasting can also be used to remove a layer of the glass (and thus achieve lighter hues) or to create space to hold powdered glass (i.e. pâte de verre). Specific shapes can be created by masking parts of the glass with material resistant to sand blasting.
SCHWARZLOT (GLASS-PAINT)	Black vitreous paint (also sometimes called grisaille paint) has been used by glass decorators since the Middle Ages for painting trace-lines (contours), as well as semi-transparent areas or gray grisaille shading. Schwarzlot glass-paint consists of powdered glass mixed with iron or copper oxide. When fired at 600°C it turns into a kind of light-filtering black enamel whose intensity, depending how thickly the paint is coated, can range from a pale gray wash to fully opaque black. Trace-lines are drawn with a sable brush using schwarzlot mixed into a paste with oil or water. When the glass is held against the light the opaque contours generally appear black.

SILVER STAIN

Silver staining can be used to give certain types of glass a different color. The color of transparent glass, ranging from pale yellow to deep amber orange, is determined by how thickly the glass is coated as well as chemical processes that occur during firing.

To prepare silver stain, silver oxide or sulfate is first added to burnt earth. The stain is usually mixed with water and bound with gum arabic. The stain is applied to the glass and fired. After firing, the glass is washed free of any remnants left on the surface.

SOLDERING

Soldering is a means of joining the interconnected lead cames, forming a lead network.

A soldering iron is used to heat and melt a thin blob of solder over the joints where the lead cames meet, on the front and back. Depending on the purpose, the solder used is an alloy of tin and lead mixed in a ratio of 50:50, 60:40, or 70:30. In certain cases, solder is used to plate the entire surface of the lead network.

STAINED GLASS

The term stained glass has several applications. It can mean the craft of painting with colored light, the art of creating windows or designing glass that comes alive through illumination using a rich variety of techniques that have evolved since the early Middle Ages. The techniques of stained glass range from assembling and mounting pieces of different colored glass, painting, staining, or etching them, to various forms of firing, fusing, and molding.

Stained glass is also an umbrella designation for all manner of ornamental and colored windows and panels, and can be applied to flat glass objects, works in thicker slabs of glass (dalles) and sculptural objects. Stained glass is traditionally associated with churches and cathedrals, but is also used in prestigious secular buildings.

The term stained glass can also refer to the actual material of the colored glass with which stained-glass artists work, usually the kind also known as "antique glass."

Translation: Matthew Partridge

Ausgewählte Bibliographie | Selected Bibliography

Sigmar Polke, Original + Fälschung, (mit Achim Duchow), Kat., Städtisches Kunstmuseum, Bonn 1974. Text Dierk Stemmler.

Sigmar Polke, Bilder, Tücher, Objekte, Werkauswahl 1962–1972, Kat., Kunsthalle Tübingen; Städtische Kunsthalle Düsseldorf; Stedelijk van Abbe-Museum, Eindhoven, Kopp, Köln 1976. Text Friedrich W. Heubach, Benjamin H.D. Buchloh, Schuldt.

Sigmar Polke, Kat., Museum Boymans-van Beuningen, Rotterdam,1983; Städtisches Kunstmuseum, Bonn, 1984, Rotterdam 1983. Text Wim Beeren, Dierk Stemmler, Hagen Lieberknecht, Sigmar Polke.

Sigmar Polke, Kat., Kunsthaus Zürich, 1984; Josef Haubrich-Kunsthalle, Köln 1984. Text Harald Szeemann, Dietrich Helms, Siegfried Gohr, Sigmar Polke.

Sigmar Polke, Athanor, Il Padiglione, Kat., Kommissar des Pavillons der Bundesrepublik Deutschland (Hg.), XLII. Biennale di Venezia, Venedig 1986. Text Dierk Stemmler.

Sigmar Polke, Zeichnungen 1963–1969, Verlag Gachnang und Springer, Bern / Berlin 1987. Text und Hg. Johannes Gachnang.

Sigmar Polke, Zeichnungen, Aquarelle, Skizzenbücher, 1962–1988, Kat., Kunstmuseum, Bonn 1988. Text A.R. Penck, Katharina Schmidt, Gunter Schweikhart.

Sigmar Polke, Kat., Musée d'Art Moderne de la Ville de Paris, Paris 1988. Text Suzanne Pagé, Bernard Lamarche-Vadel, Demosthènes Davvetas, Bernard Marcadé, Bice Curiger, Michael Oppitz, Hagen Lieberknecht, Feelman & Dietman.

Sigmar Polke, Kat., Mary Boone & Michael Werner Gallery, New York 1989. Text Mario Diacono.

Sigmar Polke, Fotografien, Kat., Staatliche Kunsthalle, Baden-Baden 1990. Text Jochen Poetter, Bice Curiger.

Sigmar Polke, Kat., San Francisco Museum of Modern Art, 1991; Hirshhorn Museum and Sculpture Garden, Smithsonian Institution, Washington D.C., 1991; Museum of Contemporary Art, Chicago, 1991; Brooklyn Museum, New York, 1992, San Francisco 1991. Text John Caldwell, Peter Schjeldahl, John Baldessari, Reiner Speck, u.a.

Martin Hentschel, *Die Ordnung des Heterogenen, Sigmar Polkes Werk bis 1986*, Ruhr-Universität Bochum, 1991.

Sigmar Polke, Schleifenbilder, Edition Cantz, Stuttgart 1992. Text Carla Schulz-Hoffmann, Ulrich Bischoff.

Sigmar Polke, Kat., Stedelijk Museum, Amsterdam 1992. Text Peter Sloterdijk, Bice Curiger, Ursula Pia Jauch, u.a.

Sigmar Polke, Kat., Carré d'Art, Nîmes, 1994; IVAM Valencia, 1995; Éditions de la Réunion des musées nationaux, Nîmes 1994. Text Guy Tosatto, Bernard Marcadé.

Sigmar Polke, Kat., IVAM Centre del Carme, Valencia 1994. Text Guy Tosatto, Kevin Power, Bernard Marcadé.

Sigmar Polke, Laterna Magica, Kat., Portikus, Frankfurt am Main, Oktagon Verlag, Stuttgart 1995. Text Martin Henschel.

Sigmar Polke, Photoworks: When Pictures Vanish, Kat., Russell Ferguson (Hg.), Museum of Contemporary Art, Los Angeles, 1995; Site Santa Fe, 1996; Corcoran Gallery of Art, Washington D.C., 1996, Scalo, Zürich, Berlin, New York 1995. Text Maria Morris Hambourg, Paul Schimmel.

Sigmar Polke, Join the Dots, Kat., Tate Gallery, Liverpool 1995. Text Sean Rainbird, Judith Nesbitt, Thomas McEvilley.

Sigmar Polke, Transit, Kat., Kornelia von Berswordt-Wallrabe (Hg.), Staatliches Museum, Schwerin 1996. Text Gerhard Graulich, Kornelia von Berswordt-Wallrabe, Jean François Lyotard.

Anne Erfle, *Sigmar Polke – Der Traum des Menelaos*, DuMont Verlag, Köln 1997.

Sigmar Polke, Die drei Lügen der Malerei | The Three Lies of Painting, Kat., Kunst- und Ausstellungshalle der Bundesrepublik Deutschland, Bonn; Nationalgalerie im Hamburger Bahnhof, Museum für Gegenwart, Berlin, 1997, Cantz, Ostfildern-Ruit 1997. Text Martin Henschel, Hans Belting, Charles W. Haxthausen, Rudi H. Fuchs, Friedrich Wolfram Heubach.

Sigmar Polke, Works on Paper 1963–1974, Kat., Margit Rowell (Hg.), The Museum of Modern Art, New York 1999. Text Michael Semff, Bice Curiger.

Sigmar Polke, Arbeiten auf Papier 1963–1974, Kat., Margit Rowell (Hg.), Hamburger Kunsthalle, Hamburg, Verlag Hatje Cantz, Ostfildern-Ruit 1999. Text Michael Semff, Bice Curiger.

Sigmar Polke, Werke aus der Sammlung Froehlich, Kat., Museum für neue Kunst, ZKM Karlsruhe, Hatje Cantz, Ostfildern-Ruit 2000. Text Jean-Christophe Ammann, Benjamin H.D. Buchloh, Ellen Heider, Friedrich Wolfgang Heubach, u.a.

Sigmar Polke et la Révolution française | Sigmar Polke and the French Revolution, Kat., Musée de la Révolution française, Vizille 2001. Text Alain Chevalier, Guy Tosatto, Jean-Pierre Criqui.

Sigmar Polke, Works from 1983–1999, Kat., Ishizaka Art Spark Inc., Tokio 2002. Text Kazuhiro Yamamoto.

Sigmar Polke, Original + Fälschung, Kat., Rupertinum, Salzburg 2003. Text Siegfried Gohr, Klaus Honnef, Agnes Husslein-Arco.

Sigmar Polke, History of Everything. Paintings and Drawings 1998–2003, John R. Lange & Charles Wylie (Hg.), Kat., Dallas Museum of Art; Tate Modern, London; Dallas, Yale University Press, New Haven 2003. Text Dave Hickey, Charles Wylie, Thomas F. Klein.

Sigmar Polke, Werke und Tage, Kat., Kunsthaus Zürich, DuMont, Köln 2005. Text Bice Curiger, Hartmut Böhme, Ulli Seegers.

Sigmar Polke, Alice in Wonderland, Kat., The Ueno Royal Museum, Tokyo; The National Museum of Art, Osaka; The Japan Art Association, Tokio 2005. Text Peter-Klaus Schuster, Hayashi Michio.

Sigmar Polke, Bernstein – Amber, Kat., Michael Werner Gallery, New York in collaboration with Kunstkammer Georg Laue, München, Michael Werner, New York 2006. Text Faya Causey.

Polke, Eine Retrospektive, Die Sammlungen Frieder Burda, Josef Froehlich, Reiner Speck, Kat., Museum Frieder Burda, Baden-Baden; Museum Moderner Kunst, Wien, Staatliche Kunstsammlungen Dresden, Hatje Cantz, Ostfildern 2007. Text Götz Adriani, Frieder Burda, Josef Froehlich.

Sigmar Polke, Wunder von Siegen, Die Linsenbilder | Miracle of Siegen. The Lens Paintings, Eva Schmidt (Hg.), Kat., Museum für Gegenwartskunst Siegen, DuMont Verlag, Köln 2008. Text Eva Schmidt, Siegried Glohr, Charles W. Haxthausen.

Sigmar Polke, Photographische Arbeiten aus der Sammlung Garnatz, Kat., Photographische Sammlung/SK Stiftung Kultur, Köln; Städtische Galerie Karlsruhe, Schirmer/Mosel, München 2008. Text Jochen Poetter.

Sigmar Polke, Lens Paintings, Kat., Galerie Michael Werner at Julius Werner, Berlin; The Arts Club of Chicago; Michael Werner Gallery, New York, The Arts Club of Chicago 2008.

Sigmar Polke: Wir Kleinbürger! Zeitgenossen und Zeitgenossinnen, Die 1970er Jahre, Petra Lange-Berndt & Dietmar Rübel (Hg.), Verlag der Buchhandlung Walther König, Köln 2009. Text Ulrike Bergermann, Beatrice von Bismarck, Dorothee Böhm, u.a.

Autoren | Authors

Prof. Dr. Gottfried Boehm, seit 1986 Ordinarius für Neuere Kunstgeschichte an der Universität Basel. Fellow des Wissenschaftskollegs zu Berlin (2001/2002). Direktor des Nationalen Forschungsschwerpunktes (NFS) «Bildkritik» (2005). Seit Juli 2006 korrespondierendes Mitglied der Heidelberger Akademie der Wissenschaften; seit 2010 Mitglieder der Deutschen Akademie der Naturforscher Leopoldina.

Jacqueline Burckhardt, Kunsthistorikerin, Mitherausgeberin der Kunstzeitschrift *Parkett*, Direktorin der Sommerakademie im Zentrum Paul Klee, Mitglied der Jury und des Juryausschusses des Projekts Kirchenfenster Grossmünster.

Bice Curiger, Kuratorin am Kunsthaus Zürich sowie Mitherausgeberin der Zeitschriften *Parkett* und *Tate etc.* Direktorin der Biennale in Venedig 2011. Verfasserin zahlreicher Text über Sigmar Polke.

Ulrich Gerster studierte Kunstgeschichte und Neue Geschichte an der Universität Zürich. Als Kunstkritiker langjähriger freier Mitarbeiter der *Neue Zürcher Zeitung*. Ausstellungskurator und Publizist. Seit 2003 Mitinitiant, Jurysekretär, und Mitglied des Juryausschusses des Projekts Kirchenfenster Grossmünster Zürich.

Regine Helbling Studium der Kunstgeschichte und der neueren deutschen Literatur an der Universität Zürich. 1996–2008 Konservatorin und Co-Leiterin des Nidwaldner Museums, Stans; seit 2008 Geschäftsführerin der visarte - berufsverband visuelle kunst schweiz. Aktuarin der Kirchenpflege Grossmünster, seit 2003 Mitinitiantin und Mitglied der Projektgruppe Kirchenfenster Grossmünster Zürich.

Claude Lambert ist Präsident der Kirchenpflege Grossmünster und war Präsident der Jury und der Kirchenfensterkommission für das Fensterprojekt am Grossmünster. Claude Lambert ist Partner der Rechtsanwaltskanzlei Homburger AG und lebt in Zürich.

Käthi La Roche, geb 1948, Studium der Theologie und der Freudschen Psychoanalyse in Zürich, als Klinikseelsorgerin tätig in der Psychiatrie, später als Hochschulpfarrerin an der Universität Zürich; seit 1999 Pfarrerin am Grossmünster in Zürich. Mitglied der Jury und der Projektgruppe Kirchenfenster Grossmünster. Verheiratet mit Filmemacher Walo Deuber und Mutter einer erwachsenen Tochter.

Dr. Katharina Schmidt, von 1972 bis 1980 Kuratorin an der Kunsthalle Düsseldorf; 1981–1985 Leiterin der Staatliche Kunsthalle Baden-Baden;1985–1992 Direktorin des Kunstmuseums Bonn (verantwortlich für den Museumsneubau); 1992–2001 Direktorin der Öffentlichen Kunstsammlung Basel (Kunstmuseum und Museum für Gegenwartskunst mit Emanuel Hoffmann-Stiftung). Katharina Schmidt lebt heute als freischaffende Kunsthistorikerin in Zürich; sie ist Mitglied in zahlreichen internationalen Fachgremien und kulturellen Stiftungen.

Marina Warner ist Autorin von Romanen und Kurzgeschichten, wie auch Sachbüchern über Mythen, Symbole und Märchen. Sie ist auch als Kritikerin tätig.

Gottfried Boehm, Professor of Modern Art History at Basel University since 1986. Fellow of the Wissenschaftskollegs zu Berlin (2001/2002). Director of the Nationale Forschungsschwerpunktes (NFS) "Bildkritik" (2005). Corresponding member of the Heidelberg Academy of Sciences and Humanities since 2006. Member of the German Academy of Sciences Leopoldina since 2010.

Jacqueline Burckhardt, art historian and co-editor of the art journal *Parkett*. Director of the summer academy at the Zentrum Paul Klee. Member of the jury and the judging panel of the church windows project for the Zürich Grossmünster Cathedral.

Bice Curiger, curator at Kunsthaus Zürich and co-editor of the journals *Parkett* and *Tate etc.* Director of the Venice Biennale 2011. Author of numerous texts on Sigmar Polke.

Ulrich Gerster, studies in art history and modern history at Zürich University. Art critic and long-time contributor to the *Neue Zürcher Zeitung*. Curator and publicist. Since 2003, co-initiator, jury secretary and member of the judging panel of the church windows project for the Zürich Grossmünster Cathedral.

Regine Helbling, studies in art history and modern German literature at Zürich University. 1996–2008, conservator and co-director of the Nidwaldner Museum, Stans. Since 2008, Executive Director of visarte - visual arts association - switzerland. Member of the Grossmünster Cathedral church board. Since 2003, co-initiator and member of the church committee for the window project of the Zürich Grossmünster Cathedral.

Claude Lambert, president of the Grossmünster Cathedral church board. Chairperson of the jury and the church committee for the window project of the Grossmünster Cathedral. Partner of the business law firm Homburger AG. Lives in Zürich.

Käthi La Roche, studies in theology and Freudian psychoanalysis in Zürich. Pastoral care worker in a psychiatric clinic, later chaplain at Zürich University. Since 1999, pastor of the Zürich Grossmünster Cathedral. Member of the jury and the project group, Grossmünster Cathedral church windows. Married to filmmaker Walo Deuber. One grown daughter.

Katharina Schmidt, PhD, curator of Kunsthalle Düsseldorf, 1972—1980. Director of the Staatliche Kunsthalle Baden-Baden 1981–1985. Director of the Kunstmuseum Bonn (responsible for the construction of the new museum) 1985–1992. Director of the Öffentliche Kunstsammlung Basel (Kunstmuseum and Museum für Gegenwartskunst with Emanuel Hoffmann-Stiftung) 1992–2001. Now lives in Zürich as a freelance art historian. Member of numerous international professional bodies and cultural foundations.

Marina Warner, writer of fiction, criticism, and history. Works include novels and short stories as well as studies of myths, symbols, and fairytales.

Sigmar Polke's ties with Switzerland, where he had numerous exhibitions and many cher-ished friends, date back to the late 1960s. The windows of the Grossmünster Cathedral are symbolic of his closeness to Zürich. When he was to be awarded the Roswitha Haftmann Prize at the Kunsthaus Zürich, weeks before he died and unable to travel, he wrote a letter requesting that an ancient tale be read aloud. In many respects the medallion in the Elijah window reso-nates with the tale reprinted here.

Our Sages of blessed memory told that there was once a very poor man who had five children and a wife. One day he was very much distressed because he did not even have a farthing to support them. His wife said to him: "Go to the market place, for maybe the Holy and Blessed One will provide you with some livelihood and we shall not per-ish of starvation." "Where shall I go?" he asked. "I have neither kinsman nor brother nor friend to help me in my distress, nothing but the mercy of heaven." The woman had nothing to say but the children were hungry and wept and wailed for food. So she spoke to him again, saying: "Go out to the market place instead of watching the children die." "How can I go out naked and bare?" he asked her. But she had a ragged garment and gave it to her husband to cover himself.

He went out and stood at a loss, not knowing which way to turn. He wept and he raised his eyes to heaven and prayed: "Lord of the Universe! You know that I have nobody to look upon my suffering and poverty and take pity on me. I have nei-ther brother nor kinsman nor friend. My little children are starving and shrieking with hunger. Show us now Your kindness or gather us to You in Your mercies and let us rest from our miser-ies!" And his outcry went up to God in heaven.

Then came Elijah, whom it is good to mention and said to him: "Why are you weeping?" And he told him his story and misery. Elijah said: "Do not be afraid, just take me quietly and sell me in the market place and take my price and live on it." "Good sir," said the other, "how can I sell you when people know that I have no slave? Why, I am afraid that people would say that you are my master and I am the slave!" But Elijah repeated: "Do what I tell you and sell me, and after you have sold me give me one little coin of all the money."

So he did so and led him to the market place, and all who saw them were sure that the poor man was his slave while Elijah was his master until they asked Elijah, who said: "He is my master and I am his slave."

One of the king's ministers passed by and saw him and decided that he was good enough to be purchased for the king. So he stood there while they auctioned him and his price mounted to eighty dinars. Elijah said to the poor man: "Sell me to the minister and do not take anything more for me." The man did so. Then he took eighty dinars from the minister and gave one dinar to Elijah, who returned it to him and said: "Take it and live on it,

you and your household, and may you never know poverty or lack all the days of your lives!"
So Elijah went off with the minister, while the man went back home where he found his
wife and children weak with hunger. He placed food and wine before them, and they ate
and drank their fill and left what they did not eat. Then his wife asked him and he told
her all that had happened. She said: "You did what I advised and it has worked out well.
For if you had been lazy we would have perished from hunger."

From that day forward the Lord blessed the man and he became rich be-
yond compare and saw no more lack or need all his life, nor did his children after him.

Meanwhile, the minister brought Elijah to the king. The king intended
to build a great palace outside the city, and he had purchased many slaves to drag
stones and cut down trees and prepare all the needs of the building. The king asked
Elijah: "Which is your craft?" Elijah answered: "I am skilled in all the planning and
preparing of buildings." The king was very pleased indeed and said to him: "I wish
you to build a large palace outside the city, of such and such a form and size." "Be it as
you say," said the prophet. And the king told him: "I wish you to hurry and finish the
building within six months, and then I shall set you free and show you my kindness."
To which Elijah answered: "Order your slaves to set out all the materials required in
the building." And he did so.

Then Elijah rose and prayed to the Lord and requested Him to build the
palace in accordance with the king's desire. And God heard his prayer and fulfilled his
request, and the palace was built within a few moments just as the king desired. Indeed,
the work was all completed before the dawn. Then Elijah went his way. The king was
informed and went to see the palace which he approved of exceedingly; and he rejoiced
very much. Still, he was exceedingly astonished and sent in search of Elijah, who could
not be found. The king was sure that he must be an angel.

But Elijah went his way and met the man who had sold him and who now
asked: "What did you do with the minister?" "I did what he asked of me," said Elijah,
"and I did not disobey him, and I did not wish him to lose his money. Indeed, I built him
a palace which is worth a thousand times as much as what he gave you."
Then the man blessed him and said: "Good sir, you have restored us to life!" Elijah an-
swered: "Give praise to the Creator who has done you this great kindness."

Mimekor Yisrael, Classical Jewish Folktales, Volume III, collected by Micha Joseph bin Gorion, edited by Emanuael bin Gorion (Bloomington and London: Indiana University Press, 1976), p. 1235 f.

With regard to this story, Sigmar Polke remarks, "In all Oriental religions, selling oneself is the most compelling
proof of brotherly love: Buddah does it, and this ancient story has remained alive to this day. Among the Jews it is the
prophet Elijah who sells himself, among the Muslims it is Al Khadir, and among the Christians, there are two legend-
ary saints: Peter Teleonarius and Gregory the Great."

Impressum | Publication data

Sigmar Polke, Fenster / Windows, Grossmünster Zürich

Grossmünster Zürich / Parkett Publishers, Zürich – New York

Autoren / Authors: Gottfried Boehm, Jacqueline Burckhardt,
Bice Curiger, Ulrich Gerster, Regine Helbling, Claude Lambert,
Urs Rickenbach, Käthi La Roche, Katharina Schmidt, Marina Warner

Gestaltung, Typographie / Design, Typography: Trix Wetter, Simone Eggstein

Lektorat / Editing: Catherine Schelbert, Jeremy Sigler, Mark Welzel

Übersetzungen / Translations: Ishbel Flett, Nicholas Grindell, Matthew
Partridge, Catherine Schelbert

Koordination / Managing editor: Mark Welzel

Korrektorat / Proofreading: Richard Hall, Claudia Meneghini

Litho, Druck / Color Separation, Printing: Zürichsee Druckereien AG, Stäfa

Photographie / Photographs: Christof Hirtler, S. 15, 16/17, 21, 32, 49, 57, 58/59,
61, 62, 63, 73, 75, 82/83, 90 – 111, 122, 125, 137, 138/139, 148/149, 150, 158/159,
168/169, 176/177, 179, 180, 181, 182, 183 (Umschlag / Cover)
Ann Bürgisser Leemann
192/193, 198, 199 (Vorsatz / Endpaper)

Mit der grosszügigen Unterstützung von / With the generous support of:

Baugarten Stiftung, Zürich
Stiftung Erna und Curt Burgauer, Zürich
Ernst Göhner Stiftung, Zug
Dr. Georg und Josi Guggenheim-Stiftung, Zürich
Lagrev Stiftung, Zürich
Markant-Stiftung, Zürich
Familien-Vontobel-Stiftung, Zürich

Die Herausgeber danken allen herzlich, die zum Gelingen dieser Publikation
beigetragen haben / The editors would like to express their heartfelt gratitude
to all those who contributed to this publication

Vertrieb / Distribution: GVA (Deutschland), AVA (Schweiz),
D.A.P. (New York), Idea Books (Benelux), Central Books (UK)

Grossmünster Zürich, Grossmünsterplatz 1, CH-8001 Zürich

Parkett Publishers – Zürich, New York, September, 2010.
Quellenstrasse 27, CH-8005 Zürich, Switzerland + 41 44 271 81 40
145 Avenue of the Americas, New York, NY 10013 + 1 212 673 2660

www.grossmuenster.ch

www.parkettart.com

Printed in Switzerland
ISBN 978-3-907582-27-5